大展好書　好書大展
品嘗好書　冠群可期

弘揚太極拳道

生生不息

李德生

李德生同志的題詞

太極拳前輩鄭悟清先生像

太極拳名家劉瑞先生像

太極名家牛西京

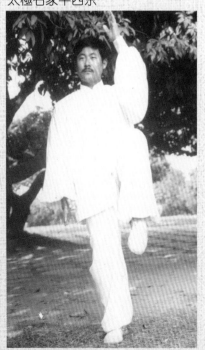

悟理不輟
藝理精遊

劉瑞
於鄭州坡

劉瑞先生的題詞

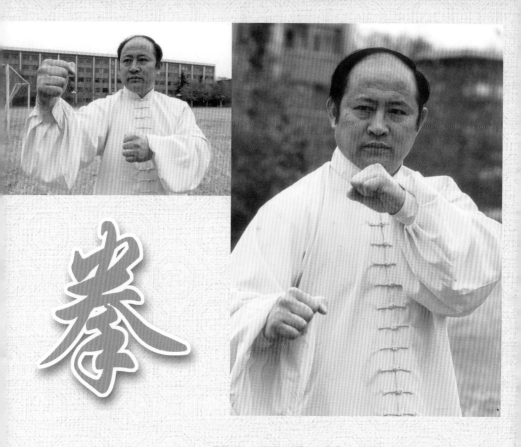

鄭琛先生拳照特寫

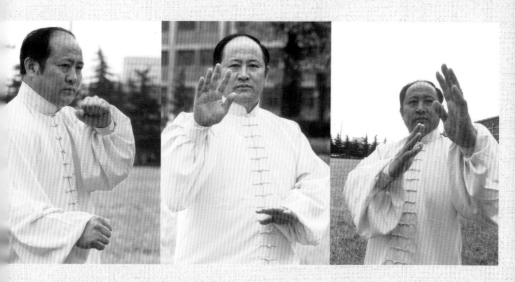

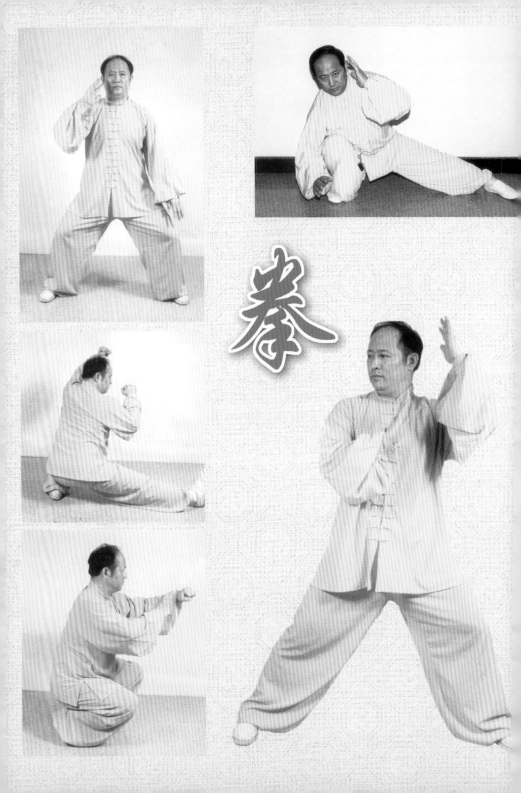

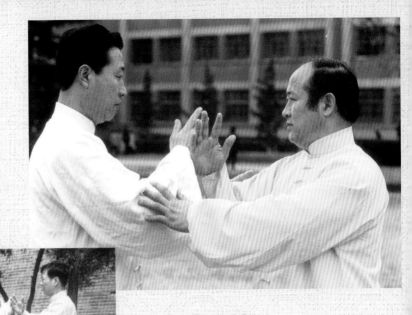

太極拳

推 手

鄭琛先生和弟子們在一起

指導技術訓練

運用手法進行攻防訓練

① 不斷探索，查閱武術資料

② 辛勤筆耕，總結習武體驗

③ 滿腔熱情，培育一代武術新苗

④ 言傳身教造就武術可塑人才

1	
	3
	4
2	

 中國當代太極名家名著 6

太極拳道詮真

鄭琛　著

大展出版社有限公司

出版前言

　　21 世紀，是人類追求更高生存質量的世紀。儘管醫學工程、生物工程和生命工程的研究越來越深入和發展，但人們依然在努力尋找著更佳的提高生命質量的方法和手段。在這個階段，無論是國內還是國外，無論是生命科學家還是普通百姓大眾，正在趨於一個共同的感知：源於中國的太極拳運動，是當今世界健身強體、提升生命質量的最佳選擇之一。

　　太極拳，源於中國古老文化的底蘊之上。作爲中國武術的一支奇葩，經歷了漫長的發展過程，在不斷發展的理論和實踐的各個方面，給人類留下了一份珍貴的文化遺產。當今六大太極拳門派的爭奇鬥艷，充分展示了太極拳運動的無限魅力，諸多太極拳的名家大師，奉獻自己畢生心血，不僅系統完整地繼承了太極拳的精髓，在推廣普及方面做出了卓越的貢獻，而且敢於突破傳統觀念的約束，通過自己辛勤的筆耕，結合自身習練的感受和心得體會，以書刊的形式，將中國武術的精華，尤其是太極拳在理論和實踐諸多方面的經驗加以總結，系統地展現給廣大的愛好者和武術工作者。正是由於他們的不懈努力，當今世界的人們才能領略到武術圖書繁花似錦的大好局面，才能盡情地吮吸中國古老的傳統文化的汁液，並從中體驗到無窮的魅力。

　　作爲體育專業出版工作者，承前啓後、繼往開來，把中國武術文化的精華介紹給國內外廣大諸者，使太極拳運動發

揚光大，是我們在社會發展的大潮中應盡的歷史責任。在太極拳運動蓬勃發展的今天，出版一套代表當今太極拳主流的叢書，是我們長久以來的願望。在諸多當代太極拳名師的熱情支持下，《中國當代太極拳名家名著叢書》終於問世，我們的這一願望得以實現，甚感欣慰。

這套叢書，囊括了國家規定太極拳和中國六大太極拳流派主要代表的著作，其內容包括各大流派的主要拳理拳論、風格特點、主要的著作，其內容包括各大流派的主要拳理拳論、風格特點、主要的拳術套路、器械套路、太極推手、打手，基本上反映了各流派的風貌。在這套叢書中，有的內容已經陸續散見於一些其他出版物，有的內容則是最新完成的力作。這套叢書的面世，相信對於太極拳運動的不斷發展，會產生新的促進和推動，對於廣大太極拳愛好者、學習者，以及從事中國武術文化繼承工作的研究者們，也會帶來新的感受和新的認知。

劉俠僧序

　　鄭琛同志送來一厚摞子書稿，請我爲其書題字並作序。他走後我望著書稿，思緒漸漸進入了一種美好的遐想回憶中……

　　1992 年秋季，我作爲一名老武術工作者，離開陝西省西安市體委主任、武協主席這個職務後，曾思量著爲陝西武術界留下點什麼，就和老朋友徐雨辰、趙文華、陳立清、鄭鴻烈等幾位陝西武壇名宿、老武術家在一起議論商量。大家經過協商，一致贊同成立一個「老武術家協會」，並報請國家武協批准，旨在挖掘整理陝西傳統武術文化。因爲西安是古都，古長安時，十幾個朝代在此建都，有著悠久的歷史和豐富的文化傳統。尤其古老的武術文化在古都歷久不衰，武術人才輩出，傳統武術和武術理論亟待挖掘整理。

　　10 月底，在西安的武術界各門派的武術家以及陝西省武術隊近兩百人參加了「陝西老武術家協會籌委會暨西安電子科技大學武術培訓中心成立大會」。這期間，我認識了鄭琛同志，他熱情誠懇，踏實勤奮，非常熱愛武術事業。並得知他自幼跟隨老拳師張銀堂先生、賈升雲先生學習少林派武功，後下鄉、參軍，孜孜不倦，對武術進行了深入的研究，在部隊曾擔任過武術教練，不但自身常年不懈地練武不輟，還傳授了許許多多的戰友習練武藝。

　　從部隊轉業後在西安電子科技大學工作，仍然練功和研究不斷，在工作之餘涉獵太極、八卦、形意、意拳、大成拳

以及其他門派拳法，並寫下數十萬字的練功筆記。1985年他又拜師劉瑞先生學習太極一代宗師鄭悟清老先生傳授的武當趙堡太極拳（西安地區稱和式太極拳）。觀其練拳，閱其書稿，知鄭琛同志已深得太極之精髓。

當年悟清先生在世時，我們交往甚密，曾在我家親眼目睹悟清先生練習太極拳。爲了便於觀察其內氣的運轉走向和循環運行情況，悟清先生脫去上衣赤膊進行了表演，凡是有內氣走動的地方，其皮膚就鼓起如筷子粗細的蚯蚓狀的一條一條的進行蠕動著運行的內氣運行路線，至此我才真正認識到了太極拳真是高深莫測。悟清先生還經常指點他弟子或太極拳愛好者說：「你的氣沒沉下來，看停在什麼什麼地方了……」並用小棍指點，使其按照一定規矩將氣沉下來。悟清先生不但自身能做到，還能看到別人的內氣運行情況，真是不可思議。今天我得知鄭琛同志也能看到別人身上內氣的運行，可見鄭琛同志已非同凡響，得到了鄭悟清老先生、劉瑞先生的正宗傳授。

閱過鄭琛同志的書稿，洋洋三十萬言，比古論今，既有師承又有創新。其理明技精，並多有獨到之處，尤其是在繼承傳統訓練的基礎上，他總結了武當趙堡太極拳的理論體系，言之有據，論之有理，深入淺出，循循善誘，把人引入了太極之門的大雅之堂，以窺其奧。更可喜的是他在前輩的基礎上，根據自身的練功體會，運用科學的方法提出了太極拳的「三層九級制」的訓練方法和衡量標準，這是對太極拳界乃至武術界的一大貢獻。使後人習之有路，練之有方，更爲太極拳的規範化訓練提供操作性很強的具體辦法，大開了方便之門，可喜可嘉。

鄭琛同志將其著稱之爲《太極拳道詮真》，吾認爲甚

鄭琛太極拳道詮真

好。其包容性和涵蓋面很大，有利於團結，有利於太極拳事業的發展。其意是以太極之理研究指導拳道，太極者，陰陽也，一陰一陽之謂道，合而言之，爲研究太極拳之道。

《太極拳道詮眞》是一部不可多得的研究太極拳道的專著，其專業性很強，造詣頗深，融養生與技擊爲一爐，理論與實踐並蓄，圖文並茂，淺顯易懂，讀之耐人尋味，頗有啓迪。我向武術界推薦此書，相信將爲廣大讀者學習太極拳帶來裨益。樂之爲序。

劉俠僧序

8

鄭琛太極拳道詮真

牛西京序

欣聞師兄、好友鄭琛著書立說，心裡十分高興，樂而爲序。

中國太極拳源遠流長，陳、楊、吳、武、孫諸式，爲太極拳愛好者所熟悉，對武當趙堡太極拳了解的人相對少一些，對其練法更是鮮爲人知。我酷愛太極拳拳法，對上述各式太極拳拳法有一定的研究，但聽鄭君講拳論道，每有耳目一新、獲益匪淺的感覺。

太極拳界有句行話「一層功夫一層理」。鄭君的功底篤實渾厚，治學精神十分嚴謹。他的功夫已達到神鬼莫測、練神還虛的境界；其理論自成體系，亦達相應之境界。

鄭君虛懷若谷，謙遜好學，凡聞國內外名師高人，必前往訪之，虛心請教學習，深得武林同道的稱贊。1992年底因故來深圳，恰遇武當自然門掌門人一代宗師劉煥軍老先生來深圳，鄭君同我前往拜訪請教。劉老觀鄭君之拳技，稱譽其武功已達化境，無形無象，無跡可循。

鄭君著書立說，求眞求實，有理論，有實踐，首提三層九級制的標準和訓練方法，乃是對太極拳的一大貢獻。《太極拳道詮眞》書成，是其智慧的結晶、道德的結晶、拳藝的結晶。此書的出版是太極拳愛好者的大好喜事，對於弘揚太極拳道，促進人體的健康，將起著積極的作用。

鄭琛太極拳道詮真

前　言

　　自幼常隨父看戲，觀武生花臉之武藝，神而往之。家中門背後乃為我的「兵器庫」，自製刀、槍、劍、戟，應有盡有，小伙伴乃是我的戰將兵勇。稍長，上學課間休息，也要上沙場「騎馬」打仗廝殺一番。在家中除了學習之外，翻筋斗折把式，乃是兒時最大快樂，可謂天性樂武而不疲。鄰居張銀堂老先生喜而教之，乃得武學啓蒙。習其由開封徐文炳大弟子張思德所傳「八封拳」，中有腿步拳、小八式、炮拳、四趟拳、餓虎拳等。受張先生「習武不得打架」之約束，終日沉迷於習武之中。「文革」開始，習武曾被視作「四舊、封資修」，乃轉入隱秘練習。繼而社會混亂，學校因「革命」不再上課，失學在家，除幫父母做點兒家務外，其他時間乃成為習武的大好時光。先師張先生為使筆者得以深造，攜之又從同鄉開封人賈升雲老師學拳，習有十趟彈腿、少林拳、臥龍刀、斷門棍等。在兩位恩師的嚴教之下，為後來武學之研究打下了堅實之基礎。

　　1968 年「知識青年要上山下鄉，接受貧下中農的再教育」。時年 16 歲，插隊大荔縣農村，儘管幹農活又餓肚子，仍不忘練拳，常和堂兄火軍結伴習武，和一些同學練習摔跤，並進行各種功夫、力量性練習。後參軍脫離困境，更如魚之得水，每日練習不輟，除正常軍事訓練之外，找時間刻苦練功，並常教授戰友練習，乃成「武術教練」。十年戎馬生涯，軍營鑄造了戰士的意志和胸懷，從練功進入了武術

之研究。因時處「文革」期間，部隊又駐防在青藏高原，人煙罕至，資料匱乏，深造談何容易！偶得《梅花刀圖譜》，如獲至寶，自而學之。後因執行軍務，在陝西三原得國家規定套路《初級長拳一、二、三路》《乙組長拳》《刀、劍、槍、棍術》之書籍，按圖索驥，樂在其中。

1979 年底因公負傷轉業地方，在西安電子科技大學機關工作，校園環境優雅。隨著改革開放之春風，萬物復蘇，百舸爭游，武術也受到重視，各種武術書籍、雜誌陸續出版。至此有條件搜集各種資料學而藏之，透過這些資料對形意、意拳、大成拳以及八卦、少林拳派，南拳北腿，後來又得到李小龍截拳道以及拳擊、空手道、柔道、摔跤、搏擊、泰拳、跆拳道等進行了研究和練習；後又對太極拳之哲理佩服之至，著手研究太極拳，並常找同道朋友練習推手，體驗太極功夫。

但自學他派太極拳，難得明師指點。功夫不負有心人，巧遇恩師劉瑞先生，並推手以試其技，嘆服其太極功夫。經黃江天老先生之介紹，遂拜劉瑞先生爲師，始認識何謂「太極拳」。自此遵師言，暫歇他學，專心致志，盤練「武當趙堡太極拳」，眞正體驗了太極拳是修道之學。其博大精深，囊括所有武學之理，其他武技均可在太極拳中找出來，故而我稱其爲「拳法之冠，眞正國術」（見筆者《太極拳法總論》）。它如大海能融匯百川，它既是武又是文，眞正要學好太極拳必須有高深的學問，太極拳有高深造詣者，必有大智慧者，完全脫胎換骨，方能得道。練功過程中，每有體會，必筆而錄之，從而積累數十萬字的練功體會，並廣泛收集太極資料，體驗老祖宗傳下來的太極理論。

經過對太極拳 15 年的研究練習，又經過教授弟子和學

生的教學經驗，認爲張三豐、王宗岳之說迥非虛語。只要按照一定的方法加以切實的訓練，定能達到。

《太極拳道詮眞》一書，就是力圖使學者在理解太極理論的基礎上，按照科學的訓練方法，由淺入深，循序漸進，逐步達到太極拳道高深之境界。筆者歸納總結爲「太極拳道三層九級制的標準與訓練法」。這是筆者首次公布的研究成果，但願能爲武術事業的發展起到鋪路石的作用。

非常榮幸能得到馬賢達老師的賞識，觀筆者書稿說：「不容易，你研究得很深了，可稱謂太極專家。」我不敢承認是專家，我想這是老一輩武術家對我們中、青年武術工作者和愛好者寄予的殷切希望，我們應該在武術百花園中，努力武術研究，爭取都成爲某方面的專門人才，爲我國的武術事業發展作出貢獻。

我由衷地感謝在百忙之中爲本書題詞作序的老前輩們：時任中共中央副主席、中央顧問委員會常委、中國人民解放軍國防大學政委、中國武術協會名譽主席李德生上將；中國武術協會副主席、陝西省政協第六、七屆常委、著名武術家馬賢達教授；時任陝西省武術協會主席、西安市武術協會主席、現陝西省武術協會顧問劉俠僧老先生；老武術家、中華武林百傑、中國武術協會榮譽委員、美國國家武術總會顧問徐雨辰老先生；當代武當趙堡太極拳第十代高師鄭瑞老先生；太極名家、詩人黃江天老先生；太極名家、西安武當趙堡太極拳研究會代理會長、陝西生安中醫研究所所長吳生安老先生；一代太極名師、恩師劉瑞先生。祝願他們：壽比南山不老松，福如東海濤萬頃！

還要感謝摯友、仁兄、中年武術家、太極名家牛西京先生爲本書作序。

在本書成書過程中，從打字、校對、製圖，一直到整個出版過程中，西安電子科技大學附屬小學山新樓老師及全家給予了無私的、最真摯的援助。在這裡特意表示衷心的感謝！

感謝摯友、中國珠寶石協會理事、蘭州容寶齋天然珠寶總公司總裁張學敏先生；老朋友范家文先生；西安鄭錫爵武館常務館長李健先生；武當趙堡太極拳第十一代傳人孟凡夫先生對本書的關心和支持。

感謝胞弟鄭瑄以及弟子周國平、王廣元作為陪練為拍攝技術圖片付出的勞動。感謝贊助出版本書的各位弟子。

最後對於凡為本書出版給予過支持的同道師友和各界的朋友，表示衷心的感謝！

筆者學識有限，書中難免有不妥甚或錯誤之處，敬請同道師友及讀者給予斧正，有機會再版時予以改過。

<div style="text-align:right">作者</div>

鄭琛太極拳道詮真

目　錄

鄭琛太極拳道詮真

鄭琛太極拳道詮真

道緣

——記武當趙堡太極拳傳人鄭琛先生

柴光祥

千百年來，在黃河流域的大地上，始終流傳著太極拳道的正宗武學——武當趙堡太極拳。數十年來，在古都西安，有一位隱者——鄭琛先生，始終尋求著武學大道。當他們有緣相遇並完美地結合到一起的時候，就產生了《太極拳道》，大開了太極拳門的一代新風。

初見鄭琛先生，無論是誰，都會留下深刻的印象。他，體魄雄偉、步履輕靈、行路如飄，面如古月、目光炯炯、光華聚頂，學識淵博、談吐儒雅、多謀善斷，儼然一位大智大慧者。

先生幼時天性喜武，師從張銀堂、賈升雲二老習練外家拳術。後屢經變故，仍然苦練不輟，功夫上乘，隨著時間的推移，其由練習武功進入到了研究武學，遍及國內外各門各派。

1985年秋天，先生已過而立之年。經黃江天老先生介紹，先生拜劉瑞先生爲師，學習一代宗師鄭悟清傳授的武當趙堡和式太極拳。學拳伊始，先生即立志鑽研，鍥而不捨，朝夕悟在心內，會在身中。短短三年，就系統地掌握了武當趙堡太極拳，眞正體驗了太極拳是修道之學，其博大精深，囊括所有武學之理，其他武技均可在太極拳中找出來。在這三年中，作爲大弟子，先生多次陪伴劉瑞先生南下廣州教

學，以及回趙堡拜師訪友。同時，先生也虛心向同門前輩們學習，前輩們競相傾囊相授。

隨著時間的推移，先生對拳道的體悟越來越深，拳藝也漸入爐火炖青之境。先生行拳如行雲流水，自然而然，飄飄蕩蕩，又如長江大河，滔滔不絕，雄偉磅礡。其小無內，柔之至極；其大無外，剛莫能比。先生與人較技，神鬼莫測，可從任何部位、任何方向發出理想之勁，呼之即來，揮之即去，常使對方如臨深淵，神魂顛倒，膽戰心驚，被發出丈餘而不傷，卻仍莫名其妙。

在武學方面，先生的理論自成體系。他全面地繼承了武當趙堡太極拳的理論體系，科學地提出了「太極拳道三層九級制標準與訓練法」，準確地表達了張三豐祖師修煉太極大道的精神，完全符合太極拳歷代宗師之說，這是對太極拳界乃至武術界的一大貢獻。

先生爲人軒昂，正氣凜然，俠肝義膽。對來訪者，先生總是謙遜地交流，並管好其吃、住、行；對諸弟子，先生採取了因材施教、分層次教學的方法，弟子們都能遵循先生的教導，隱於所持行業，體悟拳道不輟。

辛勤的勞動，必有豐碩的收穫。先生多次應邀參加武當拳和國際太極拳的聯誼活動，《太極拳法總論》一文獲第三屆武當拳法功理功法研討會優秀論文獎，先生被錄入了《中國民間武術家名典》和《中國專家大辭典》和大型畫冊《共和國專家成就博覽》（世紀珍藏版）。由於在拳宗趙堡的巨大影響，先生被特聘爲武當趙堡太極拳總會高級拳師、高級教練。1991 年，劉瑞先生觀先生拳藝，謂：「行拳氣勢磅礡。」1992 年底，先生因事到深圳，恰遇武當自然門掌門人劉煥軍老先生，劉老觀先生拳技後，曰：「武功已達化

境，無形無象，無跡可循。」稍後，先生與牛西京先生到蛇口四海公園宣傳武當趙堡太極拳，觀者爲先生之術所驚，數百人競相排隊體驗先生「一觸即發」之技，其中不乏武林高人，盡皆嘆服先生之功。1995年，原陝西省武術協會主席劉俠僧老先生稱譽先生「德藝兼備」。1999年，著名武術家馬賢達教授稱譽先生爲「太極拳專家」。

諺語說：「太極十年不出門」，又說「學者多如牛毛，成者鳳毛麟角」。無疑，先生成功了。

先生的成功源於名師的循循善誘，源於自身的勤學苦練。先生用功的程度遠非常人可比，文化自修達到本科，至今每日再忙也必看書50頁；武功修練如痴如醉，夢中練拳幾成常事，手腳打到牆上也渾然不覺，曾多次得到鄭悟清老先生的神授點撥，練功筆記達50萬字。

先生的成功源於廣泛的訪師拜友。每聞有高師，必往而訪之；每聞有高士，必往而結之。廣採百家之長，以補己之所短。

先生的成功源於有正直明理的父親鄭法本先生和母親張秀榮女士。先生幼時正值三年困難時期，他們常常忍饑挨餓，把節省下來的食物讓先生吃飽，以保證先生有充足的體力打好武術根基。

先生的成功源於有典型的賢妻良母般的夫人董雪飛女士。在工作之餘，相夫教子，已成爲她的最大樂趣。

在先生的帶動下，其弟鄭瑄也異常愛好武當趙堡太極拳，且多有所成。

談到這一切，先生由衷地說：「這一切都是緣分！」是呀，這一切都是道緣！

在20世紀初，「西北二鄭」（鄭悟清、鄭錫爵）的崛

起，導致了武當趙堡太極拳的中興弘揚；在本世紀，先生的崛起，必將武當趙堡太極拳進一步發揚光大！

鄭琛太極拳道詮真

第一章 概 論

第一節 太極拳道名稱解

太極拳道，乃拳道之名稱。一為修煉拳道之理，二為修煉拳道之路。理明路通，方能完成修煉之道。三豐祖師曰：「學太極拳，為入道之基。」「故傳我太極拳法，即須先明太極妙道。若不明此，非吾徒也。」此謂先明太極之道理；又曰：「此練太極拳道者所以必先知行功之妙用，行功者所以必先明太極之妙道也。」此謂再明太極之道路；三曰：「一身中之太極成，陰陽交，動靜合，全身之四肢百脈周流通暢，不黏不滯，斯可以傳吾法矣。」此謂既明理又知路，達到陰陽合和，動靜交泰，渾然成太極之體，方可成為太極拳道也，進而可入道修煉也。

先師邢喜懷（註：趙堡太極拳第二代先師，其師為蔣發）在其著《太極拳道》中曰：「先師曰：習拳，習道，理義須明。功不間斷，其藝乃精。」可見太極拳道名稱之謂，真正為祖師所論之本意也。太極拳道為一理二路也，或曰理義和法術矣。

太極拳道之稱謂乃復先師之本意，本人以太極拳道稱之太極拳，乃為尊三豐祖師之意，不敢有忘師祖矣。此為「太極拳道」名稱之解也。

第二節　學習太極拳道之方法

學習太極拳，必須掌握太極世界觀和太極方法論。運用太極世界觀的思維模式來分析問題和研究問題。運用太極方法論解決具體的訓練問題。只有這樣，才能不偏離方向，才能深入細致地進行系統的訓練。

這是學者研究太極拳之根本問題。

第三節　太極拳道源流

太極拳道源遠流長，眾說紛紜，筆者查閱諸多資料認為，中國人民大學徐兆仁先生所主編的《東方修道文庫》叢書中《太極道訣》一書述之最詳。現將《太極道訣》前言部分全文摘錄，以述太極拳道源流。

太極道的創始人為張三豐。

《三豐全集·派考記·道派》對張三豐的學術淵源作了如下的述評：

大道淵源，始於老子，一傳尹文始，五傳而至三豐先生。雖然，老子之所傳亦甚多矣，其間傑出者，尹文始，王少陽。支分派別，各有傳人。今特就文始言之。文始傳麻衣，麻衣傳希夷，希夷傳火龍，火龍傳三豐。或以為隱仙派者，文始隱關令、隱太白，麻衣隱石堂、隱黃山，希夷隱太華，火龍隱終南，先生隱武當，此隱派之說也。夫神仙無不能隱，而此派更為高隱。孔子曰：「老子其龍乎？」言其深隱莫測也，故又稱猶龍派云。

按：老子之道，文始派最高，少陽派最大。少陽傳正陽，正陽傳純陽，純陽首傳王重陽，重陽傳邱長春，開北派；純陽又傳劉海蟾，海蟾傳張紫陽，開南派。

再按：文始一派至麻衣而傳希夷，少陽一派，劉海蟾亦以丹法傳希夷，兩派於斯一匯。是三豐先生謂爲文始派也可，謂爲少陽派也亦可。特其清風高節，終與麻衣、希夷、火龍相近云。

在道教史上，麻衣道者，陳搏老祖（即希夷）、火龍先生、三豐眞人都屬於傳奇式的人物。他們智慧卓越，鑒往知來，高論如泉，深不可測，不僅在超越人生的理論上獨樹一幟，而且在內修實踐上達到了很高的境界，在其各自所處的時代中有著廣泛、深遠的社會影響。但正因爲他們都是些傳奇式的人物，所以想詳細地了解其一生的經歷，是十分困難的。就張三豐來說，歷史上就曾經有人將他混同於主張陰陽雙修的道教東派人物———張三峰。

當然，豐、峰二字同音，導致了混淆。但更重要的是，人們沒有認眞比較其丹法異同，以爲同是道教中人，同用一套名詞術語，肯定是同爲一人。殊不知二者學說、理論大相徑庭，實踐、功夫大異其趣，根本不能混爲一談。另外，對於歷史曾出現過兩個張三豐的事實也同樣認識模糊。

明清之際的著名學者黃宗羲在《王徵南墓志銘》中所說的張三豐，是北宋時期的武當派內家拳祖師。

少林以拳勇名天下，然主以搏人，人亦得乘之。有所謂內家者，以靜制動，犯者應手即仆，故別少林爲內家，蓋起於張三豐。三豐之術，百餘年後傳於陝西，而王宗（宋朝人）爲最著。

黃宗羲通曉文史典章，治學嚴謹，爲一代名儒，上說自

當有所本。北宋張三豐是一位內功精湛的武術大師，當今流傳中外的太極拳即為其所創。而元、明之際的張三豐，卻是一位著名的道士，史書對其記載也稍詳於前者。

據《明史》記載，張三豐，名全一，一名君寶，三豐為其道號，遼東懿州（今遼寧彰武西南）人，平時不修邊幅，時人稱之為張邋遢。《明史》還對他的形象作了如下的勾勒：

頎而偉，龜形鶴背，大耳圓目，鬚髯如戟。寒暑惟一衲一蓑。所啖，升斗輒盡，或數日一食，或數月不食。書經目不忘。遊處無恆，或云能一日千里。善嬉諧，旁若無人。傳說他能知往卜來，具有預測功能。他在寶雞金臺觀修煉時，曾有過「死而復活」現象，其門人認為他已煉出陽神，上述現象只不過是神遊的一種表現。張三豐曾遊四川，見蜀獻王。明初入武當，歷襄、漢，蹤跡不定，傳聞四起。朱元璋在位時，於洪武二十四年（公元 1391 年）派員尋訪，覓之不得。永樂年間（公元 1403～1424 年），明成祖朱棣又遣使往訪，「遍歷荒徼，積數年不遇」。然後竟派大臣募集三十餘萬人，大營武當宮觀，前後費時七年，耗資百萬。竣工之後，賜名「太和太岳山」，設官鑄印以守。英宗時，派宦官直接掌管武當山，天順三年（公元 1459 年），遙贈三豐為「通微顯化真人」，但「終莫測其存否也」。

可以肯定，大約在元、明時期中的一百多年間，社會上廣泛流傳著有關張三豐的傳說，明代好幾個皇帝對他發生了極為濃厚的興趣。《明史》撰修者張廷玉對這一歷史事實作過一個簡潔的評論，他說：

明初，周顛、張三豐之屬蹤跡秘幻，莫可測識，而震動天子，要非妄誕取寵者所可幾。張中、袁珙，占驗奇中，夫

事有非常理所能拘者，淺見鮮聞不足道也。醫與天文皆世業專官，亦本《周官》遺意。攻其術者，要必博極於古人之書而會通其理，沉思獨詣，參以考驗，不爲私智自用，乃足以名當世而爲後學宗。

清朝雍正初年，汪錫齡搜集有關張三豐的傳世文獻，輯成《張三豐先生全集》。道光年間（公元 1821~1850年），道教西派巨匠李涵虛對《全集》重新作了編輯加工，後收入於《道藏輯要》之中。

張三豐的傳世文獻表明，他在內修學說上廣泛汲取了古人的精華，尤其是繼承了唐宋以來三教融合的思想，認爲釋迦牟尼、孔子、老子所修均爲「道」，而「道」的內涵就是陰陽，就是性命。天地一太極，人身亦一太極，識得天地、人身之太極，也就是得道。或許，張三豐太極道的特色就在這裡。如果我們的推測不錯，元明之際的張三豐很可能對北宋武術內家派所創的太極拳進行了挖掘、整理、提煉、昇華，將道的神髓賦予太極拳技，使太極拳成爲人們走向大道的使者。這樣一來，就使得歷史上前後出現的兩位張三豐在人們心目中重合，誤認爲張三豐既是一位武術大師，又是一代內丹宗匠。

……張三豐十分重視前人在修道實踐上取得的經驗和方法，《太極長生訣》《修道篇》中即輯入不少古人傳世的精華之作，這些傑作無疑是張氏證道過程中的座右銘。與此同時，張氏又將體道過程中的創獲反過來說明、充實古人之說，《學太極拳須斂神聚氣論》一文就是很好的一個例子。張三豐在此論中指出，欲得太極拳的神髓，必先明太極妙道；而學習太極拳，則又爲入道之基。要求學者：

「須於動靜之中尋太極之益，於八卦、五行之中求生存

之理，然後混七二之數，渾然成無極。心性神氣，相隨作用，則心安性定，神斂氣聚。一身中之太極成，陰陽交，動靜合，全身之四體百脈周流暢通，不黏不滯，斯可以傳吾法矣。」（見《東方修道文庫・太極道訣・前言》）

三豐之後，「……首傳陝西的王宗和山西的王宗岳。王宗乃西安市東郊壩橋官廳人，祖籍浙江餘姚，他將太極拳傳浙江陳洲同，陳洲同傳張松溪，張松溪傳葉繼美，葉繼美傳單思南，單思南傳王徵南，王徵南傳黃百家等爲武當內家拳南派，亦稱武當松溪派。」（見《胡轉運・太極拳與氣功》394頁）

明朝初期，張三豐在武當山傳授弟子甚多，約在嘉靖間，有武當道門弟子隱名雲遊山西，將太極拳藝授太谷縣（一說陽城縣；一說長治縣）王宗岳（譚大江按：此事當有兩種可能，一爲張三豐隱名直接傳王宗岳，一爲張三豐之弟子隱名傳王宗岳。或可王宗岳本知詳情，因嚴遵師訓而不明示於人。但從王宗岳所傳太極拳譜有注：「以上係武當張三豐祖師所傳」來看，不可排除張三豐直接傳授王宗岳的可能）。王宗岳從學後苦練不輟，經多年研悟，拳藝直達爐火純青。蓋因雲遊道人傳授王宗岳時留有嚴格誡律：不忠不孝者不傳，心險好鬥者不傳，輕浮賣弄者不傳，貪酒好色者不傳，骨柔質鈍者不傳等，共有十不傳，若違誡律，將遭天譴。所以，王宗岳懷寶數十年不露。王老夫子膝下無子，僅傳女兒一人和鄭州孫某一人，除此則嘗遊武林廣交內家名家，名顯西北。

據今河南溫縣趙堡太極拳門保存的有關史料和口碑介紹，萬曆中，王宗岳偕一武友同往河南鄭州經商，途經河南溫縣趙堡鎮。天色將暮，見此地人有尚武之風，村頭有青年

人習武。及宿客店，與友閑話，言見村頭穿紫花布衫之青年人，將來有些出息。正巧這話被店主聽見，料定二人必是武林高人，急出店去告穿紫花布衫者蔣發。蔣發聞訊，急奔店拜於王宗岳面前。王宗岳一再推脫，無奈蔣發跪地不起。王宗岳見其誠懇，才答應收爲弟子授藝。次日，王宗岳即去鄭州，言一月後今日歸來。蔣發算定日期，至日，天未明，即於黃河岸邊等師。王宗岳果亦如期歸來，見蔣發如此誠實，頓增喜愛之心，遂帶蔣發同歸山西。

另有一說爲，王宗岳與武友於趙堡觀蔣發練拳，並於拳場外頭評說，適被蔣發聽見，俟王宗岳二人離村，蔣發追至村外跪地乞教。王爲試其性情，見蔣發頭上有一疤痕，故意戲罵。蔣發不以爲惱，乞教依舊。王宗岳見其天資、性情俱佳，即收爲徒。（譚大江《武當內家派述秘》）

據趙堡劉慶璽和吳金增等於 1988 年去距趙堡不遠的西水運村蔣發家了解，蔣家至今仍有後人。其後裔蔣乾元提供：蔣發字福，生於明萬曆二年（1574 年），祖籍開封府東蔣家寨人，後隨家遷往河南懷慶府溫縣趙堡鎮西水運村居住，蔣乾元至今仍保存有先祖蔣發所使用的兵器，長把手稍、袖捶、拐棍等，原先還有神鞭兩個，大的五斤、小的三斤，一對鞭不慎遺失。蔣發的墓碑擔心黃河發大水移於黃河大堤一小洞內存藏。山西人稱蔣發爲蔣把式，即認爲功夫好。蔣發出師後，在山西以賣草帽爲業，後來發了大財，辭別師父回家後，仍往來於黃河兩岸經商。據傳其能黃河水上往返，人稱「八步趕蟾」，亦有人稱「百步攆兔」。

後來發現趙堡鎮南頭關帝廟處居住的邢喜懷，爲人忠厚，具有異質，可傳其技也。遂將山西師傳太極拳道傳於邢

喜懷。邢喜懷家趙堡鎮亦有後代。據傳邢喜懷 49 歲始學太極拳，其刻苦練功，頗具悟性，亦有著述遺世。

邢喜懷又傳趙堡鎮張楚臣，張楚臣原為山西人，在趙堡鎮開鮮菜鋪為生，後又做糧行生意。張盡得邢喜懷之傳，張楚臣亦有著述留傳。

張楚臣又傳趙堡鎮人陳敬柏和王柏青，陳敬柏曾用金雞獨立打死山東響馬「黑裡虎」，號稱「蓋山東」。

陳敬柏又傳趙堡鎮人張宗禹。張宗禹又傳趙堡鎮人原復孔和侄孫張彥，原、張兩家均有後人在趙堡依舊習拳。原復孔字金花，家牧羊，敬師如父，常宰羊慰勞張師，趙堡傳為佳話，張師亦愛徒如子。復孔因故外出數日，張宗禹不幸逝世未及傳原心法。將其心法傳於侄孫張彥，囑其原復孔回來轉傳與他。張彥天賦極高，又極愛拳道，得傳後功夫精進乃得大成。張彥在溫縣一帶傳聞極多，獨闖少林寺，威震山東響馬，力斬巨蟒，人稱一代「狂師」「神手張彥」等美名。

張彥傳其子張應昌與趙堡鎮人陳清平。

張應昌傳張汶、崔東，張汶傳張金梅，張金梅傳張利泰和張敬芝，張敬芝傳王林清、陳應銘、張鐸、張樹德、侯春秀。王林清傳王澤善。

一代宗師侯春秀，清秀頎長，一派仙風，技藝上乘，採挒冷脆，發人電閃雷鳴，瞬間置人丈外，研究上中下三八法，獨領風騷，從趙堡到西安授拳幾十年，傳人很多，頗負盛名。其高足有：張玉亮、徐孝昌、張文舉、黃江天、劉會峙、羅及午、王德信、侯占國（子）、王喜元（婿）、侯轉運（子）、趙策、劉曉凱、尚保新、張伯友等。

趙策天賦極高，性格怪異，領悟拳道頗深，常獨來獨往，訪名師會高友，切磋交流，功乃臻上乘，人品更佳，尊

師重道，眾師兄弟公推其支掌師門。王喜元獲師傳，傳藝廣州，與劉瑞同收弟子莫介成、蕭敬文、郭止波、何偉照。黃江天習太極五十餘載，詩、書、武、醫均有頗高造詣，其傳有高足劉鴻義、趙水平、袁軍健、雷濟民。劉會峙著《武當趙堡三合一太極拳》一書以弘師道，宣揚趙堡功不可沒，亦有傳人，據傳劉曉凱就職公安，頗有聲名，技藝獨到。

陳清平傳人眾多，著名者有：和兆元、牛發虎、張漢、李景顏、李作智、任長春、陳景陽、武禹襄等。

武禹襄創武式傳河北一脈，至今廣為傳之。

陳景陽傳陳鈞，鈞傳陳乃文，乃文傳陳學中。

任長春傳杜元化、杜元德、任應吉、劉振乾、劉振坤、原立道等。杜元化著《太極拳正宗》傳世。

李作智傳李鎬、周瑞祥、周文祥、郭炳元、王明懷、王玉中。李鎬傳李景春、李景華；周文祥傳李在榮；王玉中傳王連堂、王家樂、焦克儉、秦作夫。王連堂傳許文國、劉西重。

李景顏傳楊虎、李火焱、張國棟、謝公謹。張國棟傳張文成、張寶成、劉修道；楊虎傳楊紹順、陳應德。紹順傳楊興中、楊柱；應德傳王晉讓。

張漢傳張國棟，國棟傳張保成。

牛發虎傳王虎臣、劉金鳳。虎臣傳李俊秀；金鳳傳劉士喜。

和兆元字育庵（1810～1890），傳子和潤芝、和敬芝、長孫和慶喜、孫和慶臺、苗延升。延升傳王思明、王恩恭（功）；慶臺傳和學儉。和學儉為人忠厚，秉承家學，在趙堡鎮獨立門戶，成立「和式太極拳研究會」，除傳子侄外，廣為傳人，大力宣揚趙堡和式太極拳，已使多家辭典、刊物

登載「和式太極拳」條目，和家後人全國各地參加各種武術會議，傳播祖傳「和式太極拳」。

和慶喜字福棠（1862～1936），教授有方，傳弟子多人，均名聲顯赫。其傳人有和學信、和學敏、和學惠、郝玉朝、鄭錫爵、郭雲、鄭悟清、柴玉柱、劉世英、李俊秀、鄭瑞等。郝玉朝功夫為最，郭雲在山西赤手打死金錢豹，鄭錫爵1931年在開封舉行的華北五省擂臺賽中過關斬將勇奪魁首。鄭悟清榮任黃埔軍校第七分校武術教官。

鄭錫爵、鄭悟清因定居西安廣有傳人，名聲顯赫，武林人稱「西北二鄭」。稱鄭錫爵為「大鄭老師」，稱鄭悟清為「小鄭老師」。鄭瑞乃鄭悟清之長子，自幼習拳與父同師，為協助其父成就太極功業，除練功外，主要精力操持家務，備受艱辛，雖得太極精髓，身懷絕技，從不教人，現已八十有三，仍練拳不輟，前些日子筆者與幾好友前往眉縣拜訪，仍諄諄教誨我們，必須下工夫方有所成。

鄭錫爵字伯英（1905～1961），人品忠厚，技藝超群，器宇軒昂，體魄偉岸，手如簸箕，腳如撐船，渾圓神力，功至化境。20世紀40年代遷居西安，廣收門徒，傳授師傳和式太極拳，後統一改稱「武當趙堡太極拳」。人美詡大鄭老師有高足弟子八人，稱為「八大金剛」：郭士奎、柴學文、王德華、范詩書、張宏道、趙鴻喜、任志義、田鈞晉。著名者還有子鄭鴻烈、李應聘、張存義、潘金祥、陳守禮、侯自成、段國社、和良福、王天水、王官長、張有任、趙增福、周靜波、李應中、任紹先、楊邦泰、任長安、馬殿章、王培華、畢運齋、蘇國忠、鄭邦本等。

宗師門下大弟子郭士奎謝世後，師兄弟公認柴學文繼其掌門，柴師為人豪放豁達，乃有古俠之風，功至上乘，其師

在世尊師孝敬有加，謝世置師靈牌神位長年祭祀香火不斷，堪稱楷模。鄭鴻烈在西安創辦「鄭錫爵武館」傳徒授藝。王德華傳有高足李健任「鄭錫爵武館」常務副館長，常攜師弟董振嘉、葉惠龍、高輝等參加各種武術活動，弘揚師道，在西安頗有聲名。張宏道傳有高足王慶升、王海洲。慶升、海洲在趙堡傳人諸多，王海洲任趙堡總會總教練，常年奔波於外傳拳授藝，著書立說弘揚趙堡不遺餘力。趙鴻喜傳有高足安民洲，精於技擊，人稱「推土機」。趙增福著書立說弘揚趙堡功不可沒。任志義傳戚建海，建海理論研究頗有心得，論文多有發表。王培華苦練丹功，步入杏林治病救人。

　　鄭悟清，字鳳臣（1895～1984），20世紀40年代因戰亂由趙堡遷居西安承師和慶喜所授和式太極拳，後統一改稱武當趙堡太極拳。50年代有尚姓者曾為開封某鏢局鏢師，武功高強，走訪全國各地，未遇勁敵。聞西安鄭悟清之威名，隨往訪之，以較其技。鄭先生有高足三人聞之，乃告與師，師歡迎光臨。但三位弟子皆為師捏汗一把，並備擔架一副，應用藥物所備齊全，以防不測。

　　在一弟子後院相見，見面時，一弟子人高馬大，為使尚某換座上位，即連人帶椅將尚某挪於上位。尚某待挪穩後，渾身一抖擻，一把太師椅皆為碎片，同時邀請三人齊上，三人瞬間倒地一對半。三弟子皆瞠目結舌，乃勸師不可再比，以防一輩英名毀於一旦。

　　此時尚某邀鄭先生下場，三個回合，未見鄭先生出手，一而再，再而三，俱將尚彈發於丈外。尚始先不服，三個回合後，乃跪地叩頭，曰：「真乃神人矣！」自此，三弟子在人前皆不敢言己謂練拳者也。

　　鄭先生武德至上，乃得道高人，待人謙遜有禮，和藹可

親，尊重各界。武林各門派未嘗有非言者，均翹指稱贊，堪稱一代宗師。鄭先生在西安授拳近半個世紀，桃李遍天下，各界均有其弟子，各得其藝，廣為傳之。

鄭先生高足有：王秉瑞、孫蘭亭、郭興梁、尤國才、佘輝庭、高智怡、顧泰隆、李道揚、呂興周、郭德政、李文斌、魏習典、陳修祥、閆俊文，羅喜運、楊豪華、張志和、劉得印、李海龍、史壽之、李清貴、吳培仁、楊榮籍、高國慶、高全林、雷伯榮、唐允吉、袁清閣、唐裕源、郭大均、原寶山、李隨成、陸華良、高潮、孟凡夫、李鳳興、高峰、高懷旺、孫明倫、譚志遠、鄭子毅、吳生安、吳忍堂、張占迎、宋蘊華、王予孝、吳本忠、劉瑞、秦勝家、紀昌秀、李清林、常清嵐、鄭鈞、郭命三、鄭喜梅、鄭喜桃、魏興華、王志成、翟本源、徐景州、吳妙珍、張長富等。

上述鄭先生弟子各有其名。早期著名者有顧泰隆、孫蘭亭，均在山西受藝，顧乃為開門弟子，後隨師從山西至西安，幾十年待師如父，盡得其藝。孫蘭亭名揚山、陝，帶藝投師，傳人極多，西安武林皆知。

魏習典、陳修祥修煉有成，均有大名。

楊榮籍學藝六載記師語錄數本，視為珍秘。

雷伯榮拍攝乃師電影拷貝紀錄片，可謂國寶。

郭大均授徒有方傳有高足馬耀先，耀先功底純厚授徒多人。原寶山走南闖北，宣傳趙堡，近有《武當趙堡太極拳大全》問世。

李隨成乃俠義之士，為人真誠豪放，功至上乘，承師藝，倡導「推手道」，欲使推手競技推向國際體壇，其多年磨練鍥而不捨，只求十年磨一劍，以展宏圖，1984 年曾獲75 公斤級陝西省推手對抗賽冠軍，1998 年創建「西安東方

競技體育健身俱樂部」，並在西北工業大學、紡織工學院多次講學，教授太極「推手道」技藝，傳有學生弟子多人，其中王英傑頗有造詣。

孟凡夫字喜成，與弟子王振川得振川親戚家藏《太極秘術》珍本，如獲至寶，振川投稿《武當》，武當雜誌編輯譚大江已公布天下，始知趙堡拳歷代均有拳論傳授，孟、王乃為武當、趙堡立大功一件，青史有名。

高峰乃陝西省圖書館館員，一介儒雅之士。20世紀80年代初，西安三大宗師門下弟子成立「西安武當趙堡太極拳研究會」，榮膺首任會長，可見其人品非凡。

吳生安繼高峰之後代理會長，其人品可敬，道行頗深，躋身杏林，拳道通於醫道，創「陝西生安中醫研究所」，任所長，醫界頗負盛名，各種專家辭典多有收錄，西安有人送匾稱頌「當代醫聖」。且代理會長，支撐門戶，和藹可親，人願往之。其傳弟子郭志偉聰慧過人，與拳道體悟頗深，並有傳人；傳子吳兆知，兆知同時還秉承楊榮籍、李隨成二師，武、醫兼備。

宋蘊華才華橫溢，武功過人，曾有高足趙軍、孫金斗在20世紀80年代中期曾分別榮獲過陝西省推手對抗賽各自級別的魁首，其國內外傳授弟子多人，並著《武當趙堡太極拳圖譜》傳世，自創「太極易拳道」，另開一派。

紀昌秀（女）在香港創「和式太極武術（國際）總會」，常年奔波國際社會，為弘揚師門，傳授甚廣，諸多弟子在國際武術賽事中均有獎牌，為和式太極拳傳授國外第一人。

鄭鈞乃為鄭先生次子，為人忠厚，待人可親，得父之嫡傳，居趙堡廣為傳人，在商丘市與弟子張偉東、劉子平、安

呈林，在偃師與弟子胡永秀，在山西晉城市與弟子郭景榮、李宏陽、邱士一、劉小秀，三地創建「鄭悟清太極拳法研究會」；在河南武陟縣與弟子宋道逢、岳崇、李貞君創辦「華夏精悟武術研究會」；在溫縣與弟子閆存文、王根念、張生耀、子鄭新會、侯天明創辦「溫縣趙堡太極拳鄭悟清拳法研究會」；近又在溫縣與王根念、斯蒂法諾建成「中意悟清武館」；另在鄭州、洛陽、撫順分別傳有宋國定、王海平、張文峰、張文生、孫亞東。

恩師劉瑞先生字浩熙（1939~），鄭悟清先師的高足，堪稱太極拳道一代名師。其聰穎敏悟過人，待人誠懇，處事有度，敬師如父，其先師在世常侍奉左右，去世後又常去趙堡先師之墓前祭奠，其景其情，天地可鑒、日月可表，感人至深，實乃吾輩之楷模，光輝之典範。20世紀60年代起先生追隨宗師鄭悟清先生，因其殷勤好學，謹承師教，甚得師愛，隨傾囊相授，花費七年精力，為其畫尺等寸改拳，使之漸入拳學正軌，為其後來之拳藝提高打下了堅實基礎。除此之外，傳其拳譜，講解易理，教以黃老之學，教誨做人之理，薰陶其性情，培育其道德，終於使劉瑞先生脫穎而出，成就太極功業。劉瑞先生不負師望，於20世紀80年代中期起數度下廣州、上武當、回趙堡、出國門，南國北疆，足跡遍布祖國各地，廣為傳播太極技藝，為武當、為趙堡、為太極拳事業的弘揚光大，鑄造豐碑。

劉瑞先生擇徒謹慎，頗具古風，課徒極嚴，教之務必使其有成。又能因人而異，因材施教，既言傳身教，使人既明其理，又體認其技。同時常教誨弟子學生：在國盡忠，在家和睦，尊師重道，團結武林，多結善緣。他的言傳身教使一大批弟子學生既明理又重技，更明做人之理，為國家培育出

太極諸多英才，其足跡遍及海內外。

西安所傳弟子：劉震龍（子）、鄭琛、張愛萍、鄭瑄、劉玉峰、田生鑫、牛西京、王保林、張愛國、張愛軍、張化勇、齊德存、謝平宏、李保興、鄭連生、扈廣平、程建華、張西運、楊喜樂、薛元奎、張光勇、朱曙光、胡外順、昝春景、蘇克夫、郭子英、耿增福、白林鵬、崔慶忠、楊文慶、趙練、楊永盛、魯振中、李郁、陸建平、徐金寶、王軼人、楊西榮、程五一、劉務民、劉志亮。

牛西京自幼酷愛武術，曾師承多人習各家拳法，後在先生門下得師傳，技藝精進，功臻上乘，曾隨師上武當、去廣州等地授拳，其研易理，究老莊，諳醫理，精研太極道藝，頗有造詣。

田生鑫人稱「鐵砂掌」，青少年已享譽武林，後得先生太極師傳，如虎添翼。

扈廣平深沉雄渾，功力過人，秉賦聰穎，推手引人入彀，每算勝場。

張西運人稱「鐵路張」，師承張志和、劉瑞二位先生，皆得其傳，功底敦厚，推手少有人勝。

鄭瑄拳架小而細膩，行拳如行雲流水，瀟洒飄逸，宛如蛟龍，近年功夫大進。

劉玉峰人稱「少俠」，自幼隨劉師習拳，技藝全面，拳械俱通，並多處授拳。

愛萍、愛國、愛軍張氏三兄弟書香門第，同師學藝，頗具心得，並在建築界享有聲譽。

白林鵬大學教授，文人墨客，諳拳理有諸多體悟。

齊德存高工，研科技通拳道，拳架酷有師風。

王保林先承羅喜運師又得劉瑞師傳，苦練武藝幾十年，

功底深厚。

　　胡外順曾得鄭悟清老先生指點，後拜劉瑞為師，頗有心得。以上師兄弟各有傳人。

　　咸陽所傳弟子：崔平、孟秀生。

　　興平所傳弟子：李曉鋒。

　　廣州所傳弟子：莫介成、蕭敬文、郭止波、何偉照（此四人乃為劉瑞和王喜元二先生共同傳授）、張子英、張子豪、黃峰、李峰、鐘中文、詹家豪、曾衛兵、賈家驥、梁榮世、陳彪、李豪文等。張子英、張子豪敬師如父，秉承師傳，廣交廣州各界朋友，極力宣傳趙堡拳，已成立「廣州武術協會趙堡拳會」，張子豪任會長，其精詠春習太極融化為一理，體用兼備，在廣州頗負盛名。傳弟子美國、西歐諸國以及東南亞，尤其弟子曾瓊英（女）為該會副會長兼秘書長，在英國、法國、德國、奧地利各地均有傳人。王德全居美國也多有傳人。

　　烏魯木齊所傳弟子：嚴洪亮、王金廣、張新林、蔣彥斌、楊廣會、王宏等。

　　湖北所傳弟子：張天緒、謝紫英、王玉河等。

　　南京所傳弟子：金殿華、姚耀慶、劉偉業、熊源直、袁坤、陳葉等。據師言，姚耀慶聰穎善悟，對斯拳頗有體會，並有傳人。

　　河南所傳弟子：宋科、劉必文、劉子平等。

　　四川所傳弟子：胡任中、夏春龍、張衛等。

　　天津所傳弟子：田國徵。

　　深圳所傳弟子：牛西京、齊德存（二人原在西安）、梁寶成等。

　　浙江所傳弟子：王新平。

蘭州所傳弟子：張學敏，乃為筆者戰友，其參軍數年，自幼酷愛武術，頗具功底，又習太極技藝，因武擒敵戰歹徒榮立戰功，現乃為中國寶玉石協會理事、蘭州容寶齋天然珠寶總公司總裁。

寧夏所傳弟子：厚玉安，中寧縣體委教練，諳醫理，承師傳寧夏傳授甚廣，並常有論文發表。

新加坡所傳弟子：卓清海、林有盛、陳玫成、黃宏一、陳勇銘、馮廷堅等。

香港所傳弟子：蘇廣鎮、李志傑、蘇自成等。

美國所傳弟子：伍金財、高永琪、王文等。

瑞典所傳弟子：田盼、蔣玲等。

波蘭所傳弟子：柳壽臣。

筆者鄭琛蒙恩師多年教誨，對太極拳道略有體會，也傳有弟子和學生多人，其中學有所獲者有如下數人：

周國平、周黎明、邱道博、崔克春、柴光祥、賁禮進、呂睿、戴躍飛、馬余利、山新樓、高智敏、王軍、韓慶浩、林振強、方立平、羅海東、王勇（山東）、陶波、周藤芳、王咏梅（女）、劉偉、陳偉（北京）、劉軍、李俊奇、陳偉（山東）、劉玉斌、陳厚波、張繼秋、劉善梅（女）、趙青梅（女）、馬中發、王廣元、董銳、李偉舜、許澤濤、胡德珍、陳燎原、任榮、宋喜家、于海洋、朱敏爾、曲寶華、汪霄宏、甘軍勞、張成瑞、劉嘩挺、成鋼、王勇（西安）、單西平、虞翔、吳軍、呂興旺、趙新民、康建軍、黃鵬宇、喬小杉、張智翼、蔡書生、王鋒懷、劉曉、王仲、呂紹華。

還傳有子、侄：鄭京京、鄭小妹、鄭硯波等。

註：中國太極拳道網址：http://www.tjqd.net.
　　　E-mail:shan6161@163.com

第四節　太極拳法總論

太極為萬物之根。茫茫宇宙浩瀚無際，渺渺物質永無窮盡。黃帝曰：「其大無外，其小無內。」現代科技射電望遠鏡，觀浩瀚宇宙千百億光年，航天器探索太陽系燦爛之群星。生物學觀測各類細胞，微觀物理分割元素到夸克。有形與無形無不由太極而組成。太極分陰陽，萬物均有陰陽兩重性。太極為一圓，陰陽圓中生，方為合太極。太極就是萬物的本源。

太極為變化之道。天體運行，四季轉換，晝夜交替，往返無端。縱觀歷史，社會變更，滾滾向前，無有始終。橫覽人生，七情六慾，生老病死，變化無常。宇宙為一大太極，人身為一小太極。天地人三才，日月星三耀，無不遵循太極陰陽變化的總規律。易經曰：「一陰一陽之謂道。」太極為萬事萬物變化之大道。

太極拳為拳法之冠。古今中外，求生存，圖利益，爭戰不息。由徒手到石器，從樹杈到弓弩，再鐵器到火炮，直至現今軍事現代化各種戰爭的法與術，無不根源於拳法。外家內家，少林武當，中西拳法，琳琅滿目，分門別類，流派林立，無不八仙過海，各顯神通。標新立異，繁衍無窮。惟太極拳者，練天地之根基，修天下之大道，故而為拳法之冠。冠者首也，冠者大也。惟其首能統領各派之理，惟其大能包羅萬家之法。太極拳為中華五千年文明的結晶，華夏之國粹，武林之奇葩。真正的國術，惟有太極拳法。太極拳法，拳法之冠。

遵循大道，培養根基。人是由細胞組成的，細胞又由更

小的元素構成。元素與細胞的陰陽排列雜亂無章，互相抵牾，不成體統，無序化嚴重，內部氣機無法運轉。氣血不通，產生疾病，陰陽失衡，生理失常，病理出現。日復一日，年復一年，由健而弱，由弱而衰。一而再，再而三，歸於死亡。全都因為無序排列而造成。

太極拳的訓練，就是使人的細胞和人身的最小元素能有序排列，提高有序化程度。積少成多，積弱為強，陰陽有序，強化肌體。氣血暢通，周流不息，太極循環，死而復生，延年益壽，從而能達養生健身之根本。能養生自能健身，體健身輕，始能談拳法之技擊。

技擊之道首推太極拳法。太極拳法的技擊與其他拳法的技擊最大的區別在於「人不知我，我能知人」。能知人方始懂勁，人不知始為神明。懂勁為中乘功夫，神明為上乘功夫，著熟乃下乘技擊。有些拳法以著法贏人，大不了以著迎著，著法由生到熟，熟能生巧而已。憑自己的想像而技擊，而不能達自然而然之境地。

太極拳法以拳架為根基，以推手知變化，由散手而貫通。

拳架吻合太極之理，陰陽變化，調節重心。虛實轉換，周身一家。縱橫跳躍，閃展騰挪，進退顧盼，中定圓環。和諧為本，柔順為法，鬆勻為度，空靈圓融。久而習之，陰陽有序，內機勃發，一氣貫串。太極氣場，惟妙惟肖。氣場越強，聽勁越靈。能知勁才能懂勁，能懂勁始能知變化。知變化，先知己變化，後知人變化。能知人知己，方能百戰不殆。

推手為拳架的延伸。太極推手，環抱陰陽。上下相隨，輕靈為上。出手有度，不離中央，上、中、下外三合，意、

氣、神內三合。靜識揣摩，感念對方。不多不少，絲絲入扣，毫厘不爽。近則緊耦合，遠則鬆耦合。虛實轉環，雙方諧振，摩蕩自然，柔而化僵。捨己從人，才能引進落空。隨人而動，方能四兩撥千斤。彼不動，己不動，彼微動，己已動。彼有意，我無意，我意在先。形動不如意動，意念迅於閃電，超過光速三十萬。發勁泄勁全在無意之中，條件反射，陰陽顛倒，散手自在推手中。

散手是推手的終極。實戰之中生死搏鬥，精神要提得起，又要呆若木雞。不動則已，動則雷霆萬鈞，迅雷不及掩耳，恍惚無有蹤影。占領空間，打人魂魄。有象不著象，著象必不贏。似沾非沾，似黏非黏，若即若離，飄渺無定，如鬼域神鄉。千斤之力何所懼，打人全在落空時。引動重心端的去，輕描淡寫撒手功。精神是實戰之魂，狹路相逢勇者勝。技術是實戰之體，兩強相遇謀者贏。運用之妙，存乎一心。

大道無形亦無法，神而明之。

是為太極拳法總論。

第五節　太極拳道之母拳
————金剛三大對

孔子曰：「吾道一以貫之。」金剛三大對一式貫穿於太極拳道訓練的始終，拳架推手散手跡跡可尋，斑斑可見，堪稱太極拳法之母拳。母拳者，系統也。散者為萬株，合者為一統。能統領所有拳式，各拳式亦能化為一式。其定，為靜，為一式；其變，為動，為無窮。其靜穩如泰山，其動變化萬千。拳法無非進退顧盼定，閃展騰挪東西南北中。悟清

宗師曰：「金剛三大對，乃太極拳之精華也。」

能攻能防始為戰。兵者，戰也。戰者，攻防也。拳法者，攻防之戰也。兵不血刃乃上也。孫子曰：「百戰百勝，非善之善者也；不戰而屈人之兵，善之善者也。」又曰：「故上兵伐謀，其次伐交，其次伐兵，其下攻城。攻城之法，為不得已。」

金剛三大對如形意拳的三體式，八卦拳的單換掌，少林拳的閉門式，西洋拳的格鬥式，截拳道的警戒式等，乃至各拳派格鬥的基本姿勢。金剛三大對乃太極拳法格鬥搏擊的基本姿勢。即「在實戰狀態下，人身形體的基本間架結構的配置」。其要求，攻防便宜，能達不攻而攻，不防而防之妙境，乃為上乘。靜時對方難於攻擊，如老虎吃天無處張口；動時無隙可擊不防而攻，直抵重心。攻防之戰是也。

攻防結構要合乎生理。強化肌體，百煉成鋼，柔韌有餘，方能始戰，戰無不勝，攻無不克。先賢曰：「拳法備七峰，七星是也。」上、中、下三盤，頭、肩、肘、手和胯、膝、腳。上盤有七竅頭撞牙咬；中盤肩三肘四拳有五；下盤胯二膝一腳有六。心、肝、脾、肺、腎五臟氣相生相剋陰陽平衡；胃、膽、大腸、小腸、膀胱、三焦運化正常虛實兼備。五臟六腑，四肢百骸，有形之體，築無限之基，攻防結構合乎生理，始能談兵、談戰。

有意變無意，道法要自然。燭為體，光為用；形為器具，意為驅使。金剛能防能攻，要意在人先，彼微動，己已動，我意在先。重心定格，搶占空間。變化瞬間，捕捉先機。機不可失，時不再來。平時練意，功在拳外。格物致知，養成先天。老子曰：「人法地，地法天，天法道，道法自然。」法者，效也。法者，意也。能效法自然，有意變無

意，自然而然，乃得技擊之道也。

　　金剛效法太極。圓中陰陽，變化無端，無始無終，無聲無臭，無形無象。金剛效法柔順。剛強者，易折；柔順者，乃長。天下柔順，莫過於水，水性無形，隨曲就伸。萬事萬物，蘊芸生長；陰陽之氣，枝繁根茂。生物場氣息變化，乃成三圓，為太極球。即：平圓、立圓、交叉圓。能知氣之周流圓滿，愈練愈精。氣無形，但有感。感而隧通，變化莫測，進而神明，乃知金剛之變也，乃知太極拳法之變也。金剛之變能知，自能母儀天下也。

　　是為太極拳道之母拳也。

鄭琛太極拳道詮真

第二章　武德篇

第一節　太極拳道的道、德、藝的修為

太極者，道也。拳法冠以太極，乃為至高無上之拳道也。拳道者，道拳也，修道之拳，學拳至道也。故稱「拳道」之謂也。拳道者，太極拳道也。

太極拳道之修煉，以道為終極，以德為基礎，以藝為方法。修德為達道，練藝而才具，由法而近道。

道也，天下之至理，固有之規律。不以意志為轉移，萬事萬物之聯繫。與天地相合，與日月同輝。起於無始，落於無終。循環無端，連綿不斷。無形象可循，無聲臭可聞。無時無空，變化莫測，小至無內，大至無窮。無處不有處處有，視而不見，聞而無聲，嗅而無味，觸而無物。無時不有時時有，充滿空間，貫串萬物，感之則有，恍惚其中。宇宙之中，天地之間，具凡事物，必循其間。循其生長，循其變化。正因如此，獨立長存，永固彌堅。道之本性，可見一斑。客觀的存在，自然的法則。

德也，修道之基礎，道行之積儲。道是永恆的，德要靠積累。道為坐標，德為曲線，德行多高，道行多高。要想達道，必先修德，修善而積德，積德而近道。修德要中庸，無為而皆空。中庸者，中正也，不偏不倚之謂也；無為者，無為也，無為而無不為之謂也；皆空者，空洞也，空空無物之

謂也。儒、道、釋，三教合一，其理一貫也，稱謂有異而已矣。皆為圓者，距中半徑相等也。圓中陰陽之變化，無有不圓滿者也。其德合道，其說為一。修德孝為先，孝為德之本。行孝家和睦，大孝乃為忠。忠乃為國事，國家興亡，匹夫有責，乃為修大德。為人要慈悲，仁義禮智信，字字不偏離。三綱五常，倫理道德，樣樣不能少。遇山開路，遇河架橋，吃苦在前，享受在後。團結武林，友愛同道。尊師愛徒，道德楷模。多做善事，與人為善。善者本於愛，愛者人本心。能修我心度人心，心心相印。德行行德，德滿空間。功德圓滿，乃能達道。故而德是主觀的努力，思想的淨化，思維的創新，境界之提高。道以德彰，德以道顯。積德而成道，故而要修德。

藝也，近道之法術，拳道之才具。藝者，技術也。藝者，方法也。藝之技術與方法，必須近於道，方能稱呼藝。藝之最高標準，是為體現自然之美。體現自然之美，即為近乎道。拳道的藝，充分體現太極自然之神韻。拳道如是，各行如是。能通一藝，百藝皆通。隔行如隔山，隔行不隔理，理為一貫，體現自然。自然從不自然中來，不自然從自然中來。由約至博，返博歸約。修道從大處著眼，修德從小處著手，一意篤行，勤勉無間。積少成多，自然能達藝術之顛。精益求精，學海無涯，勤奮為徑。持之以恆，勇猛精進，不屈不撓，終能得藝術之桂冠。藝之修習，講求悟性。抓住靈感，不能放鬆。由靈感之偶然，達必然之境界，乃為量之多積而質變，方有藝術之昇華。千萬次之昇華，乃為藝術提高之階梯。藝術之提高，靠相應之法術。能使法術規律性，藝術性。則為拳道之技藝，提高一個新水準。

藝的準則：遵規矩，守規矩；脫規矩，在規矩。不墨守

鄭琛太極拳道詮真

成規，而近乎道。惟道是求，以藝體道，以道驗藝，乃得藝術之妙境矣。

拳道之德與藝，道者為體，德藝為用。道為統一體，即圓；德為精神境界，為陰；藝為實體形象，為陽。德行的修煉，乃為精神之振奮、境界之提高。其視而不見，摸而無形，而憑感覺或覺悟。藝術之追求，乃為形象之發揮。外在的協調，其形可見，其象可琢，在於達到自然而然之境界。德者亦有虛實之分，虛者追求意境，充實精神；實者，為人處事，講求真誠。

藝者亦分實虛。實者，實實在在的外形表現，人可模仿而學之；虛者，體現在形象之外的神韻之展現，只可意會，不可言傳。但德藝雖分陰陽，陰中又有陽，陽中亦有陰，終歸不離拳道，合乎太極，明乎大道，方為太極拳道的德藝雙修，以道為終極也。

第二節　太極拳道之門規

規矩者方圓也。武學之道，當應循規蹈矩，以成方圓矣，國有國法，家有家規，本門拳法，理應立法以示來人。

今特立門規十條，凡吾門弟子，不得有違，違者，輕必責，重逐門。

1. 尚武精神，民族之魂。昌我武道，吾輩重任。承繼傳統，發揚光大。

2. 忠義為本，慈悲為懷。身心合修，形意並練。渾圓一氣，武道之宗。

3. 真打實做，武技真諦。朝夕盤打，運化一氣。道法自然，存乎其神。

4.師引門路，弟子修行。青出於藍，浪高一浪。百尺竿頭，後來居上。

5..藝海無涯，勤奮為徑。千里之行，始於足下。滿則招損，謙必受益。

6.團結武林，尊重各界。取人之長，補己之短。廣博學識，為我所用。

7.尊師如父，愛徒如子。同門兄弟，藝高情深。友愛團結，甘苦與共。

8.孝敬父母，人之天理。兄弟姐妹，情同手足。和睦相處，互愛有加。

9.習武之人，身軀如金。不溺酒色，不沾嫖賭。不染吸毒，禁戒惡習。

10.武德愛國，遵紀守法。路遇不平，見義勇為。不欺孺叟，幫老攜幼。

第三章　理論篇

第一節　「太極」理論是太極拳道
的理論基礎

太極者，圓加陰陽也，道之別謂也。

拳道既命太極，太極之理即為拳道之理。

太極之理既為拳道之理，「太極拳運動」或曰「太極拳法」「太極拳術」即可謂之「太極拳道」。

太極者，至高無上，至善至美，永固不易，完美無缺，天下之至理，無可其喻也。故而「太極拳道」乃為「拳道中樞」之謂也。

其名既立，其理自明，其道可行，乃名正言順。

顧名思義，太極拳道是研究拳道中樞，研究拳道產生、變化、發展之規律的專門學說。各行各業，均有其道，「盜亦有其道」。條條小道通大道。透過拳道之小道的修煉，而至大道之修為，乃為本書之目的。仁者見仁，智者見智，各取所需。雖為一家之言，非敢自立其說也。

道者何也？三教九流均有其道，尤以三教之道為大道也。儒、道、釋三教曰「中庸、無為、皆空」。

中庸：守中用中，得其環中，中正處事處物，修身齊家治國平天下，不偏不倚，不前不後，不上不下，不左不右，乃為一圓矣；

無為：無為而無不為，居中守圓，半徑相等，返璞歸真，「人法地，地法天，天法道，道法自然」，回歸自然，無為而無不為之，正為自然之道也，仍為一圓矣；

皆空：萬事萬物圓寂空滅，何在四大皆空，空者，空無一物也，空即為圓，空即為滅，相為虛幻，無形無象乃為空，空還為一圓矣。自此見得，三教合一，其說皆為道矣。

近代之中西方之先賢睿智通達之士，集其畢生之精力，從宏觀到微觀，對世界或宇宙的本源進行充分之研究，對其自然之變化遵循之規律進行充分探討，究其統說，實乃近人所說哲學之宇宙觀或世界觀，以及方法論也。

「太極」一詞，最早出現在《易經‧繫辭》和《黃帝內經‧素問》，後又有各代諸子進行詮釋作注，論說汗牛充棟，其說不一。但作為宇宙觀或世界觀，作為方法論之哲學範疇確在其中矣。

太極者，一意實指自然之產生之本源；二意實指自然變化之根本法則或曰總規律。可見，太極即為世界觀和方法論。

第二節　「圓」是太極拳道運動的最佳形態

圓者，宇宙之模型，自然之法則。三圓構成球圓，容納時空，組成萬物。圓是一切的母體，此謂至理，不可更易也。

圓者，萬物之規矩，萬物之轉環。變化之軌跡，運轉之機樞，無不以圓而運動也。

日月之光輝，黑洞之質縮，場波之輻射，核電之裂變，

速度之迅捷，無不以圓而擴散，無不以圓而凝聚也。

　　時空之延續，物種之繁衍。無始無終，無窮無盡，連綿不斷，循環無端，只有此圓可至也。

　　圓者，道之體，自然之法則，事物之至理矣。

　　有人說：「太極拳運動是圓的運動，圓是世界上最美好之幾何圖形。」太極拳道，象其形，取其義，用其理，統馭太極拳道修煉之始終，須臾不可離矣。

　　圓為太極拳道運動之最佳形態。從太極拳道之外形姿勢重心轉換，形態動作之變化，身體內部氣血之運行、虛實之變化，無不以圓在變化。從拳架結構，推手組成，散手間架之配備，對人體之取象、生理之要求、姿勢之確定、動作運行之軌跡、走化與發放、引進與落空、轉換之靈敏、變化之莫測，無不取決於圓的多種性質。

　　故而，圓是太極拳道最佳運動之形態。

第三節　「陰陽」是太極拳道運動的根本規律

陽	天	男	白	晝	實	剛	合	圓	聚	表	外	升	起	上	前	左	進
陰	地	女	黑	夜	虛	柔	開	方	散	裡	內	降	落	下	後	右	退

　　陰陽者，道之用。虛實者，拳之用。陰陽之虛實，拳道之用也。

　　用者，變化也。用者，規律也。陰陽虛實之變化，乃為太極拳道運動之根本規律。

　　「一陰一陽之謂道。」其說有二：一為靜；一為動。靜

為對稱；動為變化。

對稱，對待也，相互之謂也，陰陽之性矣。宇宙天體，自然萬物；至大至小，至高至低，至遠至近，天地乾坤；前後左右，上下來去，東西南北，表裡內外；黑白晝夜，寒冷暑熱，春夏秋冬，升降起落；種分陰陽，男女雌雄，物分陰陽，虛實剛柔。萬事萬物，無不對稱，陰不離陽，陽不離陰。陰為陽之育，陽為陰之生；陰中有陽，陽中有陰。陰陽對稱，相互對立，相互補充，互為依托，相輔相成。無陰則無陽，無陽則無陰，對稱之性可見矣。

變化者，運動也，轉化也，陰陽之質矣。宇宙運行，天體變化，四時交泰，陰陽交合；虛實轉換，內外循環，重心調節，氣血周流；花開花落，物種繁衍，男女交媾，雌雄配合；聚散開合，上下通暢，表裡合一，內外交替；動中有靜，靜中寓動，日月交輝，天地交合；歷史周轉，人事變更，人魂顛倒，神鬼莫測；變化多端，循其無間，周流不息，一線貫穿；物極必反，互為轉換，福為禍之倚，禍為福之伏；陰極生陽，陽極生陰，陰陽變化，乃為變化之質矣。

太極拳道以對稱而立形，以變化而運勢。形則靜，姿勢無不對稱；勢則動，動作無不變化。形動成勢，運化在其中，勢靜而成形，運化亦在其中。可見兩靜動之繫，兩動靜之繫；形勢轉換，循環無端，中無間隙，動靜相連。

故而，陰陽對稱變化謂之太極拳道的根本規律矣。

第四節　「水」是太極拳道以柔弱勝剛強的至妙法門

水者，至柔之物。故老子曰：「天下之至柔，莫過於

水。」

水之性，柔為其功。水能隨自然變化而變化，柔能隨曲而就伸，故而近乎於道矣。

水有陰陽，勢有動靜。靜時，萬籟無聲，無形無象，無臭無色，晶瑩透明；動時，漫山過海，力大無窮，勢如破竹，無可阻擋。

水之靜為陰，水之動為陽。外形合則靜，外形開則動。靜為水平，為尺度，可為度量。其低下，能容百川，能容萬物。動為流行，顯其柔，可為曲伸。其順隨，周流不息，持之以恆。靜則刀砍不斷，離後相連；動則隨曲就伸，就低不就高。靜者慢慢滲透，陰中有陽；動者滴水穿石，陽中有陰。水分大靜與小靜，亦分小動與大動。大靜，無聲無臭，風平流靜；小靜，微波蕩漾，略起漣漪。小動則如長江大河，滔滔不絕，奔騰向前，連綿不斷；大動則如海嘯狂飆，惡浪滾滾，鋪天蓋地，無堅不摧。

柔分陰陽，形據虛實。虛時，空空洞洞，渾然無物，全身透空；實時，氣沉丹田，意念關注，循機而動。

柔之虛為陽，柔之實為陰。虛則清氣上升為陽，實則濁氣下降為陰。虛則遇實而轉，實則逢虛而入。虛則引進落空，實則合而即出。實而節節傳遞，虛而慢慢運行。傳遞氣血節節貫串，慢慢運行周流不息。內虛而外實，外實而內虛，虛中有實，實中有虛。如常山之蛇，擊尾則首應，擊首則尾應，擊中則首尾互應，全依柔之虛實變化也。可見柔中亦有陰陽，並非全是陰。形中亦有虛實，亦非全是虛也。其柔宜於運行，隨形趨勢，變化靈敏；其柔宜於轉換，隨曲就伸。能至柔而變化莫測也。變化莫測，則能應物自然矣。嗚呼！知者，凡幾矣。

水之陰陽動靜虛實，均為柔之功。

太極拳道法水之動靜，用水之柔功。柔者長生，剛者易折。柔是長壽之本，剛是養生之忌。柔者度量大，心胸豁達，易智聰穎，體態儒雅。剛者器具小，肚腹狹小，剛愎自用，身心障礙。看小草狂飆吹不倒，觀大樹風吹樹斷連根拔。視嬰兒柔弱，則生氣勃勃，察叟嫗剛強，則行將朽木。拳道之技擊，因勢變化，急緩相應，均賴柔之功。拳論云：「急來則急應，緩來則緩隨」「隨人而動，隨曲就伸」「沾黏連隨，不丟不頂」「不即不離，不偏不倚」。柔者，水也。水者，柔也。遵循水性而至柔，是太極拳道至妙之法門矣。

第五節　「順」是太極拳道境界
修煉提高的基本途逕

「順」者，道也。順道而行而至道也。道者，自然也。順自然之道行，謂順乎自然也。自然之道謂之規律也，能順乎自然變化而變化，乃得自然之道也。順應自然變化而變化，乃合天地之德也。凡事與物，順者則昌，逆者則亡，得道多助，失道寡助。可見，順者順乎其意大矣。

「順」者，理也。《說文》曰：「順理也。理者治玉也。玉得其治之方謂之理。凡物得其治之方皆謂之理。理之而後天理見焉。」雕琢美玉，須順玉之紋理而雕，順玉之紋理而琢。順理而雕琢，玉成器而天理見，巧奪天工，乃為順之理也。可見，順而能治，弗順不治，治弗治，取決順之理也。琢玉如此，治理天下亦如此矣。

「順」者，治也。古往今來，得天下者，無不順也。其

順乎天時、地利、人和，順而能治，故《易‧豫》「聖人以順動」，孔穎達疏：「若聖人和順而動，合天地之德。」因順，天下大治，國泰民安。因順，風調雨順，五穀豐登。用順而治，「治大國如烹小鮮」。一順百順，無有不順也。順而達治，治而必順也，無有不順而治者矣。

「順」者，通也。萬事之通達也。人際交往，不順難以交往，不交往則不達，不達而事弗成也。管理者，管理機構體制與機制，都需順而通達，不順而管，則不能運轉，或運轉中生出抵牾，而空耗其功效，謂之內耗也。順則通達，運轉圓轉靈敏，功效自顯。醫生治病，開方下藥，無不順理而治，表裡通達，升發宣泄，活絡疏筋，氣血運行，無不取其通達之順。機器運轉，吻合緊密，減小摩擦，潤滑便利，無不因順而通達所致。人之身體能順應自然，按四時變化，寒冷暑熱，加減衣服，順時飲食，作息有節，呼吸吐納，調節通達，自然身心健康。以上種種，乃順者通達之效也。萬事萬物，以通為順也。

太極拳道之順，乃取順之道，順之理、順之治、順之通。取其一順無有不順之理，順理成章。「順」貫穿於整個修煉之中。故而，「順」是太極拳道境界不斷提高追求的根本途徑也。上有道、理、治、通之順，下有形、氣、意、心之順。以形、氣、意、心之順，而達道、理、治、通之順，乃為拳道之順之主流也。

形要順，四肢百骸，五臟六腑，皮膚腠理，筋腱血脈都要順其生理之順，不順則疾病生，何談養生，何談練功和技擊。形順則有傳遞之功，傳遞是能量之傳遞，無渠道則不行，傳遞先要渠道要通，渠道通就是形體通，傳遞能量要能通，形之順就是疏通渠道也，疏通渠道之過程，乃為修渠，

乃為練形，練形順，渠道自通矣。

氣要順，氣為無形之能量也。是磁、是電、是生物波，或是信息等等，或是真元之氣，來自於先天父母之精血，來自於後天攝食物和天地之精微，合而為之，為元氣也。氣，有營有衛，營則在內，五臟六腑之氣循環互補養育全身。衛則在外，流動於肌膚腠理，衛護身之外圍，防禦內感外邪之侵入。氣在形之中，形中有氣行。氣行非順不可，不順難行。故而形順是氣順之基礎，氣順形不順，氣也順不了。形順了，氣也好順。氣要順，內氣外氣都要順，有人說：「病由氣生」，順則氣不生，不生氣，則病不生。內氣不順則內感，外氣不順則外邪，故不能生氣，要順氣，「順氣是大補丸」。順氣，順真元之氣，真元之氣，隨形而順，通達便利，上下傳遞，內外循環，往返無端，溫養全身，與養生，與技擊，之用大矣。

意要順。意順是氣順形順的前提。意是念頭、意念、意識，意想要順，就會要求形體往順著去，往順著調整，不順就想辦法讓形順。意順又要求氣順，氣不得不順，不順則意氣不能合，氣不順時，意則不能達。故先有意順，迫使氣順，氣順在形順的基礎上很容易達到，並非難事。意要順，其用可見，是主觀之要求，由修煉而來，日積月累，「冰凍三尺，非一日之寒」，逐漸在意念的指導下，使氣順形順。意順要有意的順乎外物之順，尤其推手、散手要順乎其對方變化而變化，乃為順。順乎外物之順，乃是順乎外界環境變化而變化。久習之，由有意要順，而達無意之順。無意之順，乃可進入應物自然之神明境界。順者之用，可謂大矣。

心要順，心者，本心也。心順乃謂本心要順。意則為心之思，心有所思，意則會有所念。隨心所欲，則為心意相

合，意順心思而動也。心有所動，意有所動。心動而驅使意動，意隨心動而為順心也。若心動，意不動，或因受外界之影響，違心而動意，乃為心不順。不能體現本心所思，則不順，不順則違心也。平時，違心之事甚多，拳道之修煉必須克服之大關。故而修煉高功夫，輕易不與人之比手，通常難達心意相合，顧忌甚多，於修煉無益也。故而修煉越高深，心意愈相合，相合之久，自能意隨心使，不違本心，乃為心意相合，心心相印。心順則意順，意順則心順，則無有不順之理也。心意相順，合德而近道。心無心，意無意，心意皆無，空空如也，乃能合道為一也。心順乃修煉高功夫之無上心法，修道至妙之法門。

故而「順」乃為太極拳道境界修煉之提高的必由之路矣。

第六節　「諧振」是太極拳道養生與技擊的自然法則

「諧振」者，電學中發射與接收的波的頻率相同，方可接收到諧振信號波，頻率不同時，則接收不到。

「諧振」現象很多，聲波與產生聲波的腔體發生諧振時，則聲波傳播的音質就洪亮悅耳，聲樂家與器樂家，一是用軀體形成諧振腔，一是用樂器形成諧振腔，當軀體或樂器之諧振腔發生共鳴時，則聲音和諧美妙，聽者之耳如與聲間發生諧振時，則同樣感到美妙無比。否則，反之。《三國演義》張飛猛喝一聲，震斷木板橋，乃為喝聲之頻率和橋之振動頻率發生了諧振，產生了諧振之力，使橋而斷折。農夫挑擔，忽悠忽閃，輕鬆自然，乃用諧振之力。即：挑擔之振幅

頻率與步幅頻率發生同步及發生諧振，從而減輕挑擔之力，而輕鬆自如也。電視機、收音機均為無線電接收機，能接收各個電視臺、電臺的節目，原因是電視發射臺、電臺發射臺與電視機和收音機的諧振頻率同步，故而能接收到發射的電磁波轉換成視頻和音頻信號，使人可觀看和聽聞。

「諧振」為自然之現象。世間諧振現象諸多。如：和諧、協調、同步、合拍、共鳴等等。實為中國古人所謂之「天人合一」也。

「天人合一」乃謂人與大自然相和諧，不違背自然之規律也。從拳道而言，人拳合一，拳拳合一，拳人合一。渾然無跡，乃合太極。初習之人，人是人，拳是拳，人被拳拿；進而習之，是人拳，拳是人，拳被人拿；久而習之，拳是人，人是拳，拳人不分。乃為吾與拳合，謂人與拳發生諧振，「拳打千遍，身法自現。拳打萬遍，不轉也轉」。此為練拳架子。

若論推手，彼此一進一退，一退一進，上下轉環（轉圓圈），虛實變化，互相不丟不頂，同步和諧，乃為諧振。進則退慢緊耦合，進則退快鬆耦合，進退快慢相間，不鬆不緊，乃為真耦合，正是諧振也。此謂推手懂勁也。

再論散手，彼不動，己不動，意欲要動。彼微動，己已動，己意在先。彼出手，己已到，意沾則出。意形諧振，合而為一，己占先機，緊耦合產生巨大諧振之場波，震撼彼心，若電閃雷鳴，驟然相擊，心瘁力竭豁然而出，不知所以然。

「諧振」宜於養生。人與外界環境相合，不求意重，單求相合，相合則對內調整身心，固我真元，對外靜默相處，感念周身與外界息息相通，接納天地之靈氣，補我真元。真

鄭琛太極拳道詮真

元固，精氣足，神乃自顯，此神乃真神也。「諧振」乃物理之規律也，為太極拳道養生技擊之自然法則也。

第七節 「重心」是太極拳道虛實變化的中心

何謂「重心」？先知重力後知重心。

重力者，地球引力也。地球吸引其他物體的力，此力方向指向地心。物體能落到地上，乃此地心引力之結果，稱重力也。

重心者，地球上任何物體都受重力的影響。物體各部分受重力影響，產生合力之作用點，謂之物體之重心。

重心是拳道研究的又一重要課題，或曰中心問題。人為萬物之靈，地球上一自然物體。在拳道訓練中，人要進行各種姿勢變換，做出各種動作，以求適應拳道各種姿勢之變化，從而引起人之重心變化問題。只有重心變化，才能引起各種動作姿勢之變化。故，重心是拳道虛實變化之根本，虛實變化之中心。

重心變化之方向性。在拳道修煉中，人之姿勢不管千變萬化，而重心變化則主要有「上、下、左、右、前、後、中」七個方位，除此而外，則由它們相互組合而已。

重心變化之重要性。各派太極拳都講「立身中正」，何謂「立身中正」？如何檢驗「立身中正」？且看分析。

「立身中正」本意為，不前俯，不後仰，不左偏，不右倚之謂也。根據解剖學術語，人身運動之方向以三種軸表示，即矢狀軸（前後軸）、額狀軸（左右軸）、垂直軸（上下軸）。

為拳道敘述方便，乃將各軸分別稱謂：中軸（垂直軸、上下軸）、縱軸（矢狀軸、前後軸）、橫軸（額狀軸、左右軸）。立身中正時人身中軸線和重力線重合。如果人身中軸線和重力線有夾角時，則立身不正。夾角越大，則傾斜越大，否則相反。由此可知，中軸線和重力線平行與重合，決定著立身中正的標準程度。此標準於拳道技擊之修煉、養生之修煉用處極大，也為拳家不傳之秘。

從養生講，人身中軸線乃為之中脈，上從百會穴，下至會陰穴，中經上丹田泥丸、中丹田膻中、下丹田神闕（氣海）。中脈乃天人地之精氣貫通之脈，元精、元氣、元神，三元發生之處，人之生物場、電磁場、意念場之聚散基地也，人身能量之儲蓄庫也。自古至今，修道之人，無不重視此中脈之修煉。

從技擊講，通常拳家只稱人身中軸線作人身中線或中心線，「守中用中，得其環中」「守住中線不偏離」「以中線分開，左手管左半身，右手管右半身，各不逾其中線」。

其實，應守中軸線更為確切。因技擊時，敵來之不僅前方，還有後方，左方，右方，或更多之方位，而中軸線能處亂不變，方能處一不變，以一變應萬變，萬變不離其宗，宗者，中軸也。謂之：守住中軸虛實變，萬般變化儘管變，以我不變應萬變，不變為無法，萬變為有法，不變應萬變，無法勝有法。

由上可知，重心變化可謂重要。此乃從虛實變化之法門入手之緣起，其實更重要的乃為克服重心和重力之阻力，為拳家修煉、增加功力的最重要之基礎，不可不明辨也。

重心和重力在修煉功力方面之重要作用。因重心乃為一物體受地心引力之合力點，故而重心從本質上講，乃一重力

也。重力乃地心引力，按陰陽之理，有引力則有斥力，有重力則有輕力。斥力乃為引力之反，輕力乃為重力之反。拳家修煉拳道，克服引力作用，則必須具備斥力。克服重力之作用，則必須具備其輕力。此斥力與輕力，乃為太極拳道修煉者的內力。內力越大，外表越輕鬆自然，越輕鬆自然而內力越大也。故久練太極拳道者，外似輕鬆無比，實則內力越雄渾。克服重力與引力之過程，乃為增長輕力與斥力，即內力之過程。也謂之太極拳道修煉家之功力矣。

自我重心控制，謂練知己之功夫。在拳架訓練中，為增加自我控制能力，提高功夫水準，在前進時，重心先不動，即重力線和中軸線不發生位移，而步先向前探出，增加一腿的懸吊之功力，然後緩慢將前腿腳落地，再將重心隨腳而緩慢移之前腳，再將後腿腳緩慢拖帶向前，靠攏重心向前位移之距離，完成整個身體重心的向前位移。

在向後退時，重心先不動，一腳先向後退步，待退至非向後移重心才能穩固時，重心再緩慢向後移至先出之腳之上，然後腳則隨重心移過後，緩慢拖帶後腳，也為增加懸吊之功力，逐漸使後退之腳撐上前退之腳，使重心完全後移。

在向左移步時，左腳先向左探出，重心不動，增加左腳懸吊之功力，待重心非向左移動不可時，重心才移向左腳，左腳落實重心完全移向左方後，右腳靠重心之拖帶，緩慢將右腳移向左方，而使重心完全左移。

在向右移步時，右腳先向右探出，重心不動，增加在腳懸吊之功力，待重心不向右移右腳就要落地之時，右腳落地，重心右移，而左腳則緩慢向右移，形成右腳拖帶左腳，增加左腳之懸吊之功，待左腳完全移向右腳時，重心完全移向右腳。重心上提時，自動吸氣，腿漸上長伸展。重心下落

時，自動呼氣，腿部緩慢彎曲。此謂升降起落也。

由以上練習，在整個行拳過程中，自我會逐漸了解自身重心之變化和功力增長之感受，此謂知己之功夫。自我重心控制範圍越大，其功力越大，推手與散手時越能控制自我並能承受對方較大功力的壓迫。學者不可不知也。

總之，重力線和中軸線夾角越小，重心變化越快，虛實轉換越快，這正如拳論云：「小則靈，大則滯。」技擊中越靈敏，越便於實戰之快速變化。重力線和中軸線夾角越大，重心變化越慢，虛實轉換越慢，則下盤之功力增加越大。正是「先有開擴，後有緊湊」，也是前期拳架要盤大之原因矣。

可見，重心是拳道虛實變化之中心也。

第八節　「場」是太極拳道修煉聽勁、懂勁及神明的源泉

偉大的科學家愛因斯坦，在完成狹義相對論和廣義相對論研究之後，又完成了「光的量子論」的研究。他認為，量子論是自然界的普遍規律，從而獲得 1921 年諾貝爾物理學獎。量子理論的發展，打破了過去把物質的屬性要嘛看成是微粒，要嘛看成是波，把波和微粒看成是絕對對立的，「揭示了物質的波動性和粒子性的對立統一觀」。

法國物理學家德布羅意認為，根據愛因斯坦學說，不僅在光的理論中，而且在物質理論中，都必須利用波粒二象性。他提出：「每個微粒都伴隨著一定的波，而每個波都與一個或許多個微粒的運動聯繫著。」德布羅意說的波，既不是光波，也不是電子波，他把它叫「物質波」。由於德布羅

意提出「物質波」而獲得了 1929 年的諾貝爾獎。

繼「量子理論」之後，愛因斯坦又提出了宇宙論和統一場論，即「宇宙論是統一場的理論」或「統一場的宇宙論」。「宇宙統一場論」雖然在愛因斯坦手裡沒有完成，但在後來微觀和宏觀的認識宇宙的研究中，正在逐漸被證明其偉大的預見性（以上是依據高之棟先生《自然科學史講話》有關資料而整理）。

西方自然科學研究之實驗性，探討宇宙論的統一場論，正在和中國傳統文化中古代聖賢所探討宇宙之「太極」、之「道」，不斷靠攏、接近融合。其實質必然是「場」即是「道」，「道」即是「場」，「場」即是「太極」，「太極」即是「場」。其「波」與「粒」即為「場」之性質的個別反映與體現。「波」是「粒」之流動性，「粒」是「波」之階段性。波為動，粒為靜。動靜謂波粒之不同形態。「場」是宇宙中不同形態，不同時空的各種「波」與「粒」之統一體，乃曰：「統一場。」「場」在能研究探討到的有「引力場」「斥力場」「電場」「磁場」「電磁場」「強場」「弱場」等等。這種種場從不同側面反映了「統一場」的存在是客觀的現實，而在科學發達的今天，「場」的客觀性正在被日益證實。

既然有以上各種場的存在，從另一個側面說明了宇宙天地、自然界萬事萬物都有它自己的場，這些場之總合，乃為「統一場」即「場」。可見，「場」即「道」也，即「太極」也。「太極」即「太極場」也。那麼，萬事萬物均有場。如「電場、磁場、電磁場、生物場、意念場、氣場等，這些從不同側面反映了「太極場」。

因為生物體有生物電流存在，有電流就有磁，有磁自然

有電，自然有電磁場。也就是「生物場」。

又因，人這個生物體有思維，可產生意念，即意識，念頭也。這個思維自然帶生物電和磁，即「電磁場」或「生物場」。不可避免，意念是思維之產物，自然也有「電磁場」或「生物場」，這個「電磁場」或「生物場」，也就是「意念場」了。

再因，意念可驅使人身之氣在體內運行，既然有「意念場」，「意念場」自然可以轉換為「氣場」，遵守能量守恆定律。

可見，「氣場」是客觀存在。只因每個人之個體情況不同，「氣場」有大小和強弱之分罷了。常練功之人，氣場強，不練功之人氣場弱。太極拳道修煉之久，積累功力越高，其「氣場」越強，反之，則「氣場」小。「氣場」之強弱與大小，反映了功夫之高低。

太極拳道之聽勁與懂勁之高低，反映了功夫之高低。可見通過「氣場」之修煉，可以提高聽勁與懂勁之水準。提高「氣場」強度，是提高聽勁與懂勁的關鍵。

聽勁、懂勁、神明，是太極拳道修煉的三個層次。

「聽勁」為初級階段

在盤架中，主要體現在「著熟」，一招一式按照拳架的姿勢要領，練習純熟，並將每個動作走得越圓越均勻越好，即俗話說「黏糊勁」。只能越圓，才能越勻。圓之目的為勻，勻之目的為提高聽勁水準。這裡有兩個說法：

一、根據相對運動之道理，勻相對為靜，不勻相對為動。當自身動作姿勢走得圓而勻時，與人推手就會感覺到對方的圈不圓和不勻，從而聽出對方勁路之變化，這是用皮膚觸覺的聽，還為低層次的聽，即靜對動的感應；

二、由於自身比較圓滿和均勻，則氣場自然圓滿，而且氣場感應也強。與人推手，自然用「氣場」感應或皮膚感應相結合，也就聽得準，聽得細。所以，聽勁水準的高低，也反映了「著熟」初級階段功夫的高低。所以「著熟」為初級階段，是和聽勁初級階段相輔相成的。

　　「懂勁」為中級階段

　　懂勁分為兩個方面：一、懂己之勁。何謂懂己之勁？即，知己之重心虛實變化，把握自身在空間位置虛實之轉換，舉手投足，不需眼觀意顧，掌握自身本體感覺較好。

　　二、懂人之勁。懂人勁者，乃知人之變化也。透過接觸非接觸，似接觸似不接觸，運用皮膚觸覺或更多依靠「氣場」的感應，而且用意去感應，意越強「氣場」感應越強，即聽勁越強，人之變化己之了然於胸。人之變化主要是其重心變化，要由聽勁，準確地聽出人之重心的微細變化，達到毫釐不差。聽人之勁如天平秤物，準確無誤，方能稱謂懂勁。

　　太極拳道之聽勁、懂勁功夫，全在拳架中訓練而得，推手只是適應一下而已，切莫從推手中求，此二者區別大矣。

　　「神明」為高級階段

　　神明階段的聽勁要求很高，細分之很多，一言難盡之。粗分可謂，「著意」：在與人推手時，意念要強，始終在人之前，因此時，己之功夫應練之圓轉柔軟，轉環極度靈敏，只考慮對方如何變化，著意聽對方重心走向各種微妙之變化。隨著對方變化而變化，讓彼之勁始終不能落於己身，而己之勁則始終如環無端，籠罩其勁之上，而形又隨之動。此時，還主要是有意和強化意的階段，使人感覺如一團氣霧變化，始終捕捉不上。「應物自然」：在著意的強化下，則為

從有意識向無意識過渡，人之無意識是一種潛意識的積累和激發，形成條件之反射，似接非接，似觸非觸，而自動轉換己之虛實而適應人之變化。

高深階段，最上乘境界時，是無為而無不為，有感皆應，純任自然，己不知己所去，己不知己所為。任人偷襲，應物自然，全身透空，無形無象，無聲無臭，一片神明，全在無意之中，此境界自可達「一羽不能加，蚊蠅不能落」之神明境界，人與外景合一，自然與人合一也。志在苦練拳架，人謂「練拳不練功，到老一場空」，吾謂「練拳及練功，到老練成空」。空也，空空如也。

太極拳道之拳架包含了各種功在內，尤其要按要領練習，深刻體會其中奧妙，其功夫全在拳架之中練出。待功成之時，無所謂技擊矣。而「場」之引入，更能說明聽勁、懂勁和神明的層次，須學者自明之。

場感應之機制。人有「氣場」。當人與人接觸之時，接觸指氣場與氣場的接觸。人與人逐漸接近時，就有氣場互相壓迫己身之感，敏感者，感覺明顯，不敏感者，感覺不出。太極拳道修煉，就是要增強這個氣場感覺，強化它，從而感覺氣場的壓迫漸至靈敏。從而一語破天機，道出聽勁、懂勁、神明之形成全在「場」中求矣。故而，是聽勁、懂勁、神明之取之不盡，用之不竭之源泉矣。

第九節　「形體」之修煉是太極拳道修煉之築基功夫

形者，形象也，有形之象也。有形之物，必有其象。太極拳之修煉，乃為修道之基。透過拳道之練習，而至自然之

大道。而人之身體乃為有形有象之形體，有人之形方可談精神之修煉。拳諺云：「外練筋骨皮，內練精氣神。」故而，外形之修煉，乃為拳道修煉之非常重要的部分，形之修煉是其他修煉之基礎也。

三豐祖師在《道言淺近說》中說：「無為之後，繼以有為。有為之後，復返無為。」此乃學道真口訣。拳道從無為始，經有為，而復歸無為。即：從簡至繁，從繁至簡。拳道形體之修煉正是從無為開始，簡單起手，經有為繁雜，而復至無為簡單而已。

道法自然。修煉形體的總要求，即是「人法地，地法天，天法道，道法自然」。本著此要旨，方可談形之修煉之要求。拳道中，形體有動有靜，有虛有實，動靜闔辟，虛實轉環（圓圈之意）是其最重要之點，總歸要自然而然，方謂得其要旨。

外示安逸，內固精神。未動之先，謂靜；未靜之前，謂動。此靜指盤架開始之前，準備盤架時的預備姿勢，平心靜氣站立，全身調配舒適，以便開始走架，走架前和走架開始後，均要求形體外示安逸，內固精神。此要求貫串拳架靜動始終。不但走架行功如此，在平時日常生活之中，皆保持此種狀態，可得拳外之功，不練而練也。

靜態時

拳架行功之前，要做好準備，乃為靜功。靜功要求外觀為：中正自然，鬆順圓滿，神定氣閑，意歸丹田。中者，人身中軸線要和人身重力線吻合。正者，符合中之謂也。不俯不仰，不偏不倚，立身中正，浩然正氣之立，無有任何矯揉造作之象，凜然不可欺，含威而不露，全身自然瀟洒，隨意站立，全無行拳裝腔作勢之嫌。鬆者，皮膚毛髮、肌肉筋

腱、筋膜腠理、五臟六腑全要放鬆，不著力，以能克服重力而維持身形即可。形要鬆，意要鬆，身心全要鬆。順者，主要骨架要順，從頂至腳，都要符合生理之要求，順生理，擺順骨架，其肌膚腠理，四肢百骸，無不順隨。比如，鼻尖對肚臍，耳尖對中指，兩膝對腳尖，百會、丹田、會陰對腳弓。頂有懸吊之意，底有下墜之感。圓滿者，前後左右、四面八方、全身上下均要圓滿，做到腹內鬆靜氣騰然。主要在於沉肩墜肘，空胸實腹，脊椎上下對拉拔長，前胸往後裹，後背向前裹，正腰落胯，處處感覺勻稱圓滿無缺。神定氣閑，主要指心安理得，無有雜念，拋卻其他事宜，心定而神安，專心準備練拳。氣閑指要呼吸自然，不要憋氣，不思不想如何呼吸，只是順其自然而已。意歸丹田，意能歸丹田，氣自沉丹田，氣沉則神固。因丹田乃重心部位，氣沉而重心穩固，自有穩如泰山之感。要大智若愚，大巧若痴，大辯若訥，渾似呆若木雞而已。

動態時

要求：輕靈勻活，柔軟緩慢，連綿不斷，虛實轉環。拳論曰：「一舉動周身俱要輕靈。」輕靈乃為行功走架之基本要領。輕者，重之反也。輕則快，輕虛實變換則靈，輕則縹緲無定，若行雲流水，悄若無聲。靈則敏捷迅速，如捕鼠之狸貓，離弦之矢。勻活，乃走架另一要求，即要一勢接一勢，一動接一動，勢勢要勻，動動要勻，如藕斷絲連，紡花抽線。勻者，相對靜也，度量人之功也，不可小視之。活者，活泛不呆滯，身活、手活、步法活，活則意在先，先機而動，不受制於人，活潑靈便，生機昂然。柔軟，鬆而至柔，鬆而至軟，柔軟乃柔弱之性，能柔軟方能隨曲而伸，纏繞自由，如水之無形，如水之性，既柔軟又剛猛，方能無堅

不摧。緩慢者，不急之謂也。慢工出細活，緩而不散亂，一圈連一圈，圈圈都走到，正因為緩慢，肌肉隨圈慢慢走緊時轉者鬆，鬆轉又有緊，不斷克服緊，全在緩慢功。緩慢出內功，十人九不知，鬆緊皆在此，緊是一絲緊，鬆是全身鬆。關於連綿不斷，拳論講：「無須有凹凸處，無須有斷續處」，又講：「長江大河滔滔不絕」「勁斷意不斷，藕斷絲相連」。走架不能有絲毫停頓處，如環無端，意長勁遠，交手之時，因有連綿之功，勁長無端，彼走不脫，我勁緊跟，敵追我走，敵短我長，敵追不上，乃為連綿不斷之功矣。虛實轉環，重心變化貴在圓轉，我小圈彼大圈，小圈勝大圈，大圈慢距離遠，小圈快距離短，虛實變化全在圈中，上下左右皆然，前進後退如是，閃展騰挪，縱橫跳躍，勁走螺旋，虛實要轉環，此是真竅要。

　　練形之目的是，疏通經絡、鼓蕩筋膜。經絡在筋膜下，經絡在肌肉中，在體液中循環，在筋膜下勃動，經絡如渠道，筋膜連肌肉，神經來指揮，骨骼來伸縮，節節要貫串，氣在經絡行，內勁力傳遞。一勢接一勢，全憑內氣轉。渠道能暢通，氣血能周流，循環無端，自能養丹田。渠道暢通，氣血循環，乃為一大臺階，練太極拳千萬人，知者幾何？大道至簡，要言不繁。能循環無端，氣血周流，久之行功，自能達應物自然之境矣。

　　陳櫻寧先生總結《〈靈源大道歌〉白話注解》曰：「一、神不外弛氣自定。二、專氣致柔神久留。三、混合為一復忘一。四、元和內運即成真。」

　　形練是修道之基，達道要「寂然不動，感而隧通」，此乃真道訣矣。

第十節 「意念」的訓練是太極拳道修煉水準達到應物自然的關鍵

一、意念的提出

意念者，念頭、想法和意識也。意識又分為有意識、無意識、潛意識。

人在社會中生活，必然受環境之薰陶與影響，從而生出些念頭與想法，為實現自我之念，還會產生新的念頭與想法。這些連環出現的念頭和想法，乃為人之客觀的存在，統稱為意念。意念能指揮人的行為，為之而努力實現其目的。指揮人的行為具體活動的，就是一種意識的表現。

人的意念關注某一事物時，關注程度越強，意識越強，關注弱時，意識也弱，此為有意識。不關注時，就無意識了，此時之無意識是在有意識關注之後的無意識，是將有意識關注之事物記錄在潛意識之中了。對外是一種無意識的表現，對內則變為潛意識。這種潛意識，在特定的情況下，可發揮出意料不到的作用。此種情況，謂條件反射。

人的條件反射分兩種：一種為先天遺傳，稱為「無條件反射」，如人和動物出生後就會吃、喝、拉、撒、睡，此乃無條件反射之動物本能行為，其受遺傳影響，為先天具備的；一種為有條件反射，對於人或動物進行有意識的訓練，待肌體熟練掌握某項技能之後，一遇到相應的條件，肌體就反射出某項技能的行為，此為「有條件反射」，為後天訓練而有。無條件反射和有條件反射都儲藏在潛意識之中。有條件反射也可以轉換成動物之本能行為。此本能行為，正是我

們研究問題的實質。

太極拳道就是據此用意念強化有意識地按照拳道養生與技擊規律，進行相應訓練，使形體產生出各種養生與技擊所需的技能，並使有意識訓練的結果，由量的積累，逐漸轉化為外在的無意識和內在的潛意識之本能行為。

本能行為的出現，乃是應物自然能力的形成。應物自然乃神明也，是拳道最高的境界。故而，意念訓練是太極拳道修煉水準提高的關鍵的關鍵。

二、意念的機理分析

意念是太極拳道的精髓，練太極拳要達到高深境界，無一不是意與形合一，只有用意來駕馭整個漫長的練功過程，將可達到不可思議的神明階段，即高層功夫。那麼，意是一種什麼東西呢？如何去體驗和在平時練功的過程中強化它呢？

意就是我們說的意念。「意念」一詞，綜合醫、儒、道、釋、武各家的認識，可以概括為廣義與狹義兩方面。廣義的意念泛指人類的心理過程和心理狀態。人特有的心理最高水準叫做意識，人是生物界中惟一具有自我意識的，人類的心理控制和行為控制就體現在意念活動中。狹義的意念指練功中的思維活動，從有意過渡到無意，正如道家的無為。但在太極拳道中所指的意念，就是指盤架、推手、散手的意念。具體為每天練功的意念和長期訓練的系統意念，我們暫時分為短期意念和長期意念。

為什麼說意念是精髓呢？因為意念可以使主觀的和客觀的意念形成一種潛意識的意念場或意念流。人的身體最小結構，我們假說是由意分子組成，當然，它可以無窮地分化下

去，這最小結構是人們目前還不能認識和不可以直觀的，意分子組成意念場和意念流。這個意念場或意念流在太極拳道中已經被歷代大師所體驗，認為它是確實存在的。太極拳道的訓練旨在強化潛意識，潛意識是拳技高層次功夫的一種體現，故而意念是其精髓。

人和動物都有一種本能行為，但人和動物的本能行為有著本質的區別。動物的本能行為是天生具有的，稱為「無條件反射」，完全根據動物遺傳決定。人的本能行為由兩個方面組成，一個是和動物相同的「無條件反射」，再一個是「條件反射」。「條件反射」是一種下意識的反應，條件反射和無條件反射構成了人的本能行為，這種本能行為就是拳追求的本能反應。這種本能反應越靈敏越強大，說明了功夫越深。這種本能反應也有高低之別，但它已經和有意識反應的功夫從性質上嚴格區別開來了。本能反應是在自我不知的情況下，可以任人偷襲而產生的下意識反應（即潛意識反應），而有意識反應，還停留在眼前能看見，耳朵能聽到和人當面交手的功夫之上，雖然在這種情況下也有一定的本能反應，但和上邊所說的本能反應含義不一樣。

普通心理學通常把人對客觀現實的反應統稱為意識，下意識反應就是不憑腦思考，習慣性地對客觀現實的反應。下意識反應是由人體的「下意識流」組成的，「下意識流」可以用心理學上所講的反射來解釋，就是有機體在刺激物的作用下產生神經末梢衝動，傳導到中樞神經，然後中樞神經根據刺激物的情況發出的效應過程。

下意識流由「意分子」的序列化組成，平時人體的意分子是排列無序、雜亂無章的。意分子就是人身的小太極，每一個意分子都分有陰極與陽極，它在人出生以前的母胎中就

已形成，當嬰兒墜地後，就變成了世界上的一個完整的人，身上就由意分子組成。但此時的意念分子比成人的意分子排列得整齊，是先天性的。成人的意分子排列是由於進行各種運動（包括腦力與體力多個方面），使人的思維發生極其複雜的變化，逐漸產生排列混亂。有時由於不科學的運動使人體逐漸形成僵硬而無韌性。

先天的意分子陰陽排列是有序化的，我們練功的目的就是要恢復先天的本來面目，使其意分子有序化、陰陽平衡，從而使人延年益壽。為了恢復和強化意分子，就必須透過太極拳的練習，將人身的各部分意分子統一起來，使其陰陽有序，即陰陽平衡，運用到技擊上，也可以說虛實有序，即虛實平衡，將意分子強化到陰陽平衡後，這個意分子就可以變成意念流。一旦人想什麼，這個意念流就會被其驅使。到高深階段以後，這意念流就變成了下意識的東西，只要身體遇到邪氣即病氣的侵擾，必然屏蔽其體外。在技擊上如有物體作用到身體的某部分，必然會下意識地產生反擊效應，就是意念流的作用。

那麼，意念流和太極拳道有什麼聯繫呢？最簡單的一句話就是透過太極拳道對人形體進行良好的訓練，使人體的意分子更好地序列化，陰陽排列非常整齊，一旦人體需要時，即可產生強大的效應，使其組成宏大的意識流，並在下意識流的情形下運用。那麼，如何使意分子強化和有序化呢？就又歸到了太極拳道的科學訓練上。所以說，意念是統帥和駕馭太極拳訓練的靈魂，它統帥駕馭著盤架、推手、散手的具體過程和一個人長期的訓練過程。如前所說的「短期意念」和「長期意念」就是分散的強化意念，在短期的意念練習中，如在初級階段僅是用意念指揮形體，按照拳架本來的要

領使其形體按照要領進行練習，一旦意念指揮其形體練習熟練之後，就不需要再進行這個意念的訓練了，形體就會在下意識的情況下自覺地進行拳架練習。這說明了意念在這個過程中由陰陽雜亂到有序化，使身體逐漸適應拳架的要領，再經過一段時期的訓練，意念將會支配形體做其他更細微的運動，一旦這個細微的運動又形成下意識的運動以後，這個更細微運動的意念流就又形成了。如此長期往復的訓練，使身體在盤架、推手、散手各過程中不斷有序化，身體所有動作都變成下意識的動作組合，經過一段時間的訓練，身體各部分就會不斷具備下意識的意念流，不管在健身方面還是技擊方面都會產生意想不到的效果。

拳家要追求的目的就是「本能反應」。太極拳家要追求的本能反應，是建立在「道」即渾圓一體基礎之上的本能反應。本能反應是無條件反射和條件反射構成的下意識反應。陰陽變化的規律是世界萬物運動的基本規律，任何事物的從無到有，從小到大，它的發展運動的過程都是建立在陰陽這個基本規律上不斷向前發展的。從形體意念，從拳架到推手到散手都離不開陰陽的對立和統一。圓球型是體現陰陽對立統一的最好形態，世界上萬事萬物只有在形成圓球型時，才能達到最完美的狀態，大到天體小到微粒，無一不是如此。這個圓球型也就是拳家所常說的渾圓一體。

所以說太極拳是非常科學的拳種，陰陽對立統一規律是它的基本規律，渾圓一體的追求是它的最終目的，因而它採取的一系列運動方式、方法都必須遵循這個基本規律，從而達到它的最終目的。

為什麼要達到渾圓一體呢？只有成為渾圓一體時，才可能發揮出最好的技擊狀態。技擊又是拳法的靈魂，同樣也是

太極拳的靈魂，這個靈魂必須建立在渾圓的形體、渾圓的意念之上。最高深的技擊境界是人的下意識反應。

意念在推手和實戰運用中，必須由特殊的訓練，以求得形體和意念的不斷合一。

在推手的過程中，通過第一、第二意念的訓練之後，即可達到捨己從人，隨人而動，進而控制對方的重心，再通過第三意念的訓練，形成上下、左右、前後圓整之勁，可向各種方向發勁，這種發放勁是太極拳道的一種特有的發力。它可通過對方的接觸點，感知到對方的重心，可將對方發放出去，使對方不知所以然。

進入散手的翻板勁，翻板勁就是在有了一、二、三意念（一、二、三意念可見劉瑞先生《武當趙堡太極拳》一書）之後，和對手一接觸，則用接觸點的反方向擊打對方，打擊的力量純係對手的力量之大小，彼用多少力，我回擊多少力，完全是我身上自然產生的。

這些都是從拳架中訓練形體，從推手中訓練意念進而到散手的運用。

進入神明階段就是占領對方的時空。彼不動，我欲動，彼微動，我先動，處處意念在先，真正達到「動則雷霆萬鈞，迅雷不及掩耳，恍惚無有蹤影，飄渺無定，如入鬼域神鄉」。

太極拳道的拳架訓練，完全是以實戰為靈魂，經過科學的有意識的訓練，產生本能反應的實戰功夫。這個有意識的訓練，就是在意念駕馭下，使形體按照實戰要求，產生強大的「下意識流」，從而達到本能反應。推手中的意念訓練也是同樣目的，最終進入到散手是為了強化下意識流。所以說意念訓練是太極拳道的精髓。

第十一節 「內丹」是太極拳道養生與技擊之動力

內丹者，乃為人身「精、氣、神」之凝聚也。

精、氣、神是人身之「三寶」。道經云：「天有三寶日月星，人有三寶精氣神，地有三寶風水火。」「三寶」又稱「三元」，即元精、元氣、元神也。元精者有三，父母先天遺傳之精，後天飲食之精，呼吸天地之精。元氣者，為元精之化生，元氣凝聚則為元精，元精生化則為元氣。元神者，元精元氣之體現，乃形而上者也。精足、氣足，則神足，在外表現精神，在內表現心理。三者關係可喻謂：精為粒，氣為波，神為場。三者為一物，一物可分三。粒為靜，波為動，場為圓。三者為能量之不同形式而已。

丹有三田 養丹之處乃為田，謂之「丹田」。人身丹田有三處：上丹田為泥丸宮，大腦中央，印堂與風府前後連線與身體上下中軸線相交處；中丹田為胸中膛，膻中與夾脊處前後連線與人身上下軸線相交處；下丹田為小腹中央，肚臍和命門前後連線與人身上下軸線相交處。「三田」各家說法不一，大致如此也。

丹之作用 上丹養腦，益智開慧，激發潛能；中丹養臟，心、肝、脾、肺、腎相生相剋，氣血循環五臟氣俱全去百病，心胸豁達，諸事順遂；下丹養腑，胃、膽、小腸、大腸、膀胱、三焦，六腑與五臟，互為絡屬，營衛互為表裡，氣血運化正常，四肢百骸，強健發達。三丹統而謂之人身之總能量。能量可謂用處之大也，人的一切一切之活動，離不開能量之供應。沒有能量之供應，則為無源之水，無本

之木，任何事情也幹不成。**養生與技擊**，僅體現運用部分之能量而已。能量聚則為丹，散則為精、為氣、為神。

煉丹之方法，分為靜功和動功兩種。

靜功者，從姿勢分，分為站、坐、臥；從下手方法分，分為意守，搬運。意守乃為意守住丹田部位，由精氣神自行灌注，久之成丹。搬運乃為兩種，一是小周天，即用意念調動氣繞行任督二脈循環，一圈一個小周天。二是大周天，即意念調動氣繞十二經脈以及奇經八脈、絡脈、孫脈等在全身經絡中運行，一圈一個大周天。大、小周天運氣掌握火候，將精氣神凝聚在丹田以成丹。此乃靜中之動也。

動功者，方法很多，太極拳道之動功則在拳架盤練之中。其方法，要求形體四肢之動作，每動必是走圓圈。精氣神則在形體走圓圈之過程中，不斷接受採納天地自然之精微靈氣，進入體內，和先天與後天精微之氣合為一體，沿循其軌跡往返運化，久而運行凝聚之能量，會聚丹田而成丹。

丹之動力之作用　丹是能量之匯集。太極拳道盤架之訓練，乃為煉丹。盤架越多，能量積累越多。此能量可運用療病健身，可使人延年益壽，達到養生之目的。在推手、散手和實戰中，則能產生不可思議之效果。主要原因是透過盤架之後，形體各部分已節節貫串，能夠在有意或無意的情況下迅速調整精氣神，進行釋放。產生如觸電之感覺，或產生極大之殺傷力。養生和技擊之動力來源於能量之積累，來源於丹之修煉也。

能量之具體運用。能量在太極拳道盤架、推手、散手的具體運用時，是隨動作之變化而運行的。在這裡為便於敘述，將能量還用氣來敘述。氣在隨外形動作變化，待有一定之感覺之後，具備了一定之功底時，外形動作之變化則是隨

內氣運行而變化的。此乃謂先由外及內，再由內及外也。當內外不分，渾然一體時，則達到了應物自然之境矣。

在此，僅以太極拳道架子的起勢為例，從外形到內氣，從外氣和內氣的混合到外形之姿勢動作之完成進行描述。文字敘述，常常詞不達意。有時不能同時敘述外形和內氣的變化和運行情況，只能學者從文字中去慢慢體會之，在實際操作中比較簡單。

靜態時，面向東站立，兩腳與肩同寬。

頭部　頭頂上頂，髮有衝冠之意，乃頂頭懸也。下頦微收，並和身體中軸線之夾角成 45°，謂喉頭永不拋也。兩眼平視，內視鼻尖，眼神不外露，精神內斂之謂也。兩耳輪向後貼腦後裹，意聽八方，謂之振耳聽風也。鼻尖對準肚臍，嘴似閉非閉，舌頂上顎，牙齒輕扣，呼吸自然順暢，氣道暢通之謂也。

軀幹部　空胸實腹，前裹後拔，正腰落胯，尾閭中正。脊椎骨放鬆，上下對拉拔長，節節貫串，符合生理彎曲，五臟六腑安放適度，平心靜氣，氣自沉丹田。

上肢　沉肩墜肘，兩手伸直，四指微分開，食指、拇指併攏，中指和前臂中軸線在一條直線上，自然貼於褲縫，拇指向前，掌心貼腿，兩臂鬆墜下沉，如無筋肉相連時，有自動脫落之感。

下肢　腿站直，膝蓋放鬆，腳平踩地面，踝關節放鬆，腳尖向前和膝對照一個方向，不能偏離。從上至下，節節放鬆貫串，百會穴、會陰穴、腳弓背在一條垂線上，乃為中軸線和重力線吻合。

動態時，從頭頂上丹田，經胸腔中丹田至小腹下丹田，內氣由上到下，凝聚在下丹田，略停片刻，再開始行拳盤

鄭琛太極拳道詮真

架。盤架開始，內氣從下丹田分三路而下，主流下至會陰穴，另兩路分別從腿內前側下行至腳掌湧泉穴。外形動作，左腳向前上一步，右腳也隨左腳向前上步。在上步時，腳下湧泉穴之地氣和從腿內前側下行之內氣合為一氣，從腿後外側而上行，上行至尾閭長強穴與由中間主流到長強穴之內氣，三氣合一，沿督脈上行。此時，兩臂由體兩側從下向上、向頭頂畫弧。沿督脈上行之內氣至夾脊穴時，分兩路，主流繼續上行過玉枕穴到百會穴；一路進入中丹田，再分兩路分別沿兩臂外側向兩手掌運行至五指尖和勞宮穴。兩手掌向上畫弧至頭頂時，五指和勞宮穴採納天氣和兩手上內氣合為一氣，隨兩臂在身前下落，一部分從百會穴進入和督脈上行之內氣，合為一氣進入上丹田。一部分沿任脈下行，再分兩路，一路進入中丹田，一部分沿任脈繼續下行至下丹田。同時，兩臂下落到位，上丹田、中丹田、中脈之氣和任脈之氣同時會聚在下丹田。同時兩手之氣和兩腳之氣，在外形空間也構成一個回路。

此時，完成了太極起勢動作。可見內氣與外氣形成了幾個循環。一個是任督二脈的小周天，一個是上肢和中丹田的回路，一個是任脈和中脈的回路，一個是下肢與下丹田的回路，還有一個是內外氣、上下肢和軀幹的大周天回路。

注意：以上內外氣回路，在初級階段感覺不出，而是隨著功夫之加深逐漸體驗出的，不能用意強求，要順其自然而得，否則，氣路受阻力，容易出偏。學者應注意，要在明師指點下進行。由此可見，一勢之運行就有很多氣圈，整個拳架之反覆練習，則有無窮之氣圈，此圈即場，即為太極能量場，乃為太極拳道養生與技擊的根本能源，是產生良好效果之動力矣。

第十二節　「同步運轉」是太極拳道
發勁圓整的基礎

拳諺形容：「打人如薅草，發勁似放箭。」「打人如親嘴，手到腳到方為真。」其意為，與人較技之時，儘管瞬間萬變，刻不容緩，但必須做到手到腳到。手到腳到，乃能身法俱到，身法到才是發人如放箭的關鍵所在。能達此效果，乃是同步之功也。

同步者，乃盤架中把握身體各部位在空間位移的角度一致，時間上運轉的速度一致之謂也。由此可知，「同步」運轉的練習是提高發勁圓整的根本，欲達同步之目的，須做到以下三點：

首先**上下相隨**。以前丹田後命門為身體上下之分界，上肢帶動上身，下肢帶動下身，上下肢按拳架之動作同步運轉，乃謂上下相隨。

其次**左右兼顧**。以前任脈後督脈為身體之分界，用脊椎骨分別帶動左側半個身體和右側半個身體進行盤架練習，乃謂左右兼顧。

其三**前後貫通**。以體側中線為身體前後之分界，前腳動後腳隨，後腳動前腳進；前手去後手追，後手摧前手領；中節身法貫通，前後一氣相隨；進步腹內鼓蕩，退步氣貼脊背，進退吞吐一致，乃謂前後貫通。

能做到全身上下前後左右盤架，連綿不斷，速度均勻，一動俱動，一靜俱靜，乃能發勁圓整。

發勁是否圓整，貴在同步。「同步」運轉乃是發勁圓整的基礎。

鄭琛太極拳道詮真

第四章　基礎篇

第一節　靜　功

一、臥　功

（一）仰　臥

面向上臥為仰臥。仰臥於硬板床上，頭要正，頸下枕舒軟之枕頭，不宜高，僅將頸下墊平而已，保證後腦勺還在床上，感覺鼻尖和肚臍對準，耳尖和中指尖對準即可。眼閉斂神，眉舒展，鼻自然呼吸，嘴輕閉，配合鼻呼吸，牙齒輕叩，舌頂上顎，耳下垂後裹。下頦要回收，遮蔽咽喉。兩臂伸直，置於身兩側，手心向床，手背向上，伸展五指。上身擺正，脊椎從頸椎到骶椎節節對準，胸腹自然不憋氣。兩腿伸直與肩同寬，腳尖自然向上。

要求從頭至腳節節貫串，凡關節處都有鬆開之意，從頭往腳下用意搜尋看是否各骨節鬆開，鬆開氣方能通過，若有一處沒鬆開，就用意慢慢調整使之鬆開，不可強求，用意貫之。

全身皮膚、肌肉、筋腱隨骨節從上向下放鬆，和重力線方向一致，徹頭徹尾，徹裡徹外全部鬆弛，有欲骨脫離之意，沒有一絲牽掛抽扯之意。凡沒有鬆的部位，用意關注使

其放鬆。全身毛髮隨皮膚之放鬆亦鬆開，毛孔變大，久之毛孔自能隨呼吸而呼吸，乃謂胎息。

　　五臟六腑，各安其位，用意調配，使各臟腑無一不舒服，無一不暢通。

　　至此，用意使全身各處，處處得勁，有一處不得勁，用意調整使之得勁。全身透空，融化為虛無，物我兩忘，時空俱眠，到此境界不知自我存在，已和床融化為一體，天人合一，想動不能動，混混沌沌。至於小周天、大周天等意念統統拋棄於不顧，內氣自我調節，自然運行，無需再予照顧，自入佳境。

（二）側　臥

　　仰臥向兩側轉 90°即為側臥。側臥硬板床上，枕頭墊在頸下，同肩高，使頭頸能舒適放鬆即可。閉眼合目如朦朧，鼻尖對肚臍，前後一線端。兩耳微後裹，左右上下照。口鼻呼吸息息若存，牙要輕叩，骨梢要齊，舌頂上顎，鵲橋路通。身軀蜷曲狀如盤蛇。在上之臂放鬆搭於股上，在下之臂屈肱張手枕於耳下，心腎相交，水火既濟。兩腿屈膝，上腿略伸，置於下腿之上，下腿屈膝，置於上腿之下。兩腳放置自然。

　　全身骨節，節節鬆開，皮膚腠理肌肉筋腱，五臟六腑四肢百骸，全身九竅毛孔處處張開。用意自上而下，自前而後，自左而右，處處搜尋，使之放鬆。不能有絲毫之用力處，處處得勁，全身舒適。呼吸自然，不能憋氣，身心兩忘，合於自然。心靜體閑，內氣自動周轉，全身鬆弛，沿經循絡處處周流，循環無端，營衛全身，身健而能養生。

（三）俯　臥

面向床而臥。枕頭墊於胸前。頭懸而上抬，引頸如龜息。目如垂簾，鼻吸口呼，純任自然，若即若離，綿綿若存。鼻端脖正，牙叩舌頂，耳裏口閉。兩肘在枕前支撐，協助頭上抬，兩手平放枕前，掌心向床，雙掌相疊。脊椎挺直，節節貫串，兩腿同肩寬，自然伸直，腳背貼床，腳心向上。胸腹背臀肌肉放鬆，毛髮肌膚，五臟六腑，四肢百骸，全身裏外，處處放鬆。意念處處調配，不使絲毫有用勁處。時久後頸椎酸困，可前俯稍息，此謂龜息勢。如兩腿如蛙腿狀俯臥床上，兩手掌分開，手指斜向前，其他姿勢不變，為蛙眠勢。

以上三勢，久而習之，可使通身柔軟如綿，以助太極行功、柔功之增長。久而習之，呼吸輕微，內氣自然充盈，可治療頸椎、腰椎病、神經衰弱、心臟病、高血壓、血管動脈硬化、消化系統疾病，對五臟六腑四肢百骸，通過經絡表裏內外互相聯繫，營衛全身。可對中樞神經進行良好的調節，從而可治療各種慢性疾病，對於年老體弱，不便於進行各種戶外運動的人，均可依勢練習，久而習之，可收不可思議之效。此種方法簡便易行，不需意守，不需任何器材，乃謂「法簡而效宏」。久習可以益智增慧，心胸豁達，使身心得到充分的鍛鍊。

二、坐　功

（一）端　坐

坐椅子上，頭頂上領，下頦微收，頭正頸豎。目如垂

簾，耳向後裹，鼻端嘴正，牙叩舌頂，呼吸順暢自然。上身端正，不偏不倚，不俯不仰，空胸實腹，含胸拔背，節節貫串。沉肩墜肘，兩手在小腹丹田處重疊，男士左手在外，女士右手在外。臀部落坐椅上，兩股與地面平行，兩腳自然踩落地面，與肩同寬。全身上下，內外左右，處處骨節筋腱、皮膚腠理、五臟六腑、四肢百骸統統放鬆，毫無著力，僅克服地球引力而已。

瞑瞑默對長空，感應自身之變化，若有不得勁處，便及時調配，使之得勁。時時處處鬆緊調配，有疲勞點及時調整放鬆。心要平靜，久坐渾身發熱，如入氣團之中，包裹全身，渾然我忘，漸入綿綿無息，化入虛空之境，乃謂坐定。內身自動調節，氣機周流，自能健身養生也。無椅坐，也可兩腿交叉盤腿而坐，效果一樣。也謂散盤。

（二）單　盤

左腿在下，屈腿盤坐，右腳搭於左腿根，屈腿盤趺在左腿上。臀下坐一個一寸左右的座墊，軀幹直起。兩掌在小腹丹田處重疊摟抱，沉肩墜肘，兩手左在外右在內，男左女右。頭要虛領頂勁，目如垂簾，口鼻自然呼吸，舌頂上顎，牙齒輕叩，口微閉，耳要向後裹，振耳聽風。全身透空，骨肉分離，肉墜骨挺，五臟六腑、四肢百骸節節鬆開，全身經絡通暢，內氣自然循環。心無所思，僅時時調配放鬆而已。有緊即鬆，久之無有不鬆之處，處處妥貼，頂自動上領，內氣節節貫串，自有欲罷不能之感。雙腿可互換。

（三）雙　盤

兩小腿交叉，腳跟互置其腿根，成雙盤盤坐於墊上，軀

幹直起。兩掌在小腹丹田處重疊摟抱，兩手左在外右在內，男左女右。沉肩墜肘，上身各處均同單盤的要求。兩腿可互換交叉盤坐練習。不需意念貫注，而是心平氣和，感覺身上有緊處不得勁調整一下，不需要硬堅持使之疲勞不堪。隨意坐，見效反快。

除以上主要三種坐功之外，尚可進行多種其他形式的坐功。如雙腿跪下，臀坐於小腿和腳跟；還有雙腳心、腳跟相合抵於會陰穴處。

雙腿盤坐上身和手可不變，也可做揖狀，其他要求一樣，同樣可以得到鍛鍊。學者可自習體驗，惟不能有各種意念支配，僅一個「鬆」字，即可獲得顯著效益。

三、站 樁

（一）渾圓樁

兩腿開立，兩腳略寬於肩，早晨可面向東方，其他時間可不守方向。兩腿彎曲，膝彎處夾角約在 135°，不要低於 90°。兩臂向身前伸出，肘彎處夾角約 135°，手指相對，手心向身，環形擁抱於身前，上臂與身之夾角在 45°左右，腋下也在 45°左右。手臂高低可自行調整，以舒適為度。

頭頂虛虛領起，猶如上有懸吊之意。頸椎、脊椎上下對準，節節貫串。空胸實腹，含胸拔背，使胸向後裏，背向前裏，軀幹、胸、腹形成桶狀，使五臟六腑舒適合度，便於內氣自動調節。臉部表情要輕鬆自然，目要渺視，略向上看，鼻尖對準肚臍，耳向後裏，口輕閉，牙輕叩，舌抵上顎，下頦要微收，護住咽喉。頭頂百會穴、襠下會陰穴、腳弓三處貫串為一線，和重力線相合重疊。

凡關節處，猶如夾有氣球，外撐而內裹，骨節處處爭力，保持很好的渾圓狀。在此基礎上，全身放鬆，有緊時就放鬆，在鬆緊中得到生生不已之動，乃謂靜中猶動。全身處處裝有彈簧，隨時能應物自然，「有感皆應，感而隧通」。有不得勁處立即調整，處處得勁舒適為度。意在身外感應外境之變化，要有隨動之感，似動非動，似靜非靜，貴在和外境發生諧振，乃謂「天人合一」「道法自然」。久站則力量渾圓，功力雄厚，亦可治療各種慢性疾病，婦幼老弱均可練習，對養生健身有不可思議之功。全憑學者有恆篤行體驗方可得之，有此一樁，其他樁法俱有。

（二）金剛樁

金剛樁可分為左勢和右勢。左手左腳在前為左勢，右手右腳在前為右勢。左勢和右勢可互換練習，使身體兩側得到充分的鍛鍊。金剛勢又是太極拳道的最基本的拳勢，是技擊格鬥的最基本姿勢。金剛勢無論是作為健身練習或進行技擊練習，均有良好的訓練效果。

金剛石是已知的最硬的物質，它可以克一切物質。在佛教經典《金剛經》中認為：金剛最堅固，無堅不摧，能破一切法，能建一切法，能斷一切法，能破一切煩惱，能成就佛道的般若大智慧，脫離苦海而登彼岸。太極拳道之金剛樁，以金剛命名，可見其含義至深了。

金剛樁具體姿勢為：前後腳間距離為一肩至一肩半寬左右，視個子高低、體力強弱可大可小。前腳尖內扣 30°左右，後腳尖內扣 15°左右，兩腳尖之延長線應和身體中軸矢狀線之投影延長線相交，兩腳輕踩地面，後跟有離地之意，腳弓如踩彈簧。

兩膝有前縱之意，兩胯內裹帶兩腿均有內旋裹護之意，臀下坐，腹微收，腰要正，脊背上下拔長，胸要空，使內臟得以寬鬆，頭頂上領，頸豎頦收。

兩掌在身前一前一後，相距一前臂，前手高不過眉，和鼻尖同高，後手和咽喉同高，手掌伸展，掌尖均在身前中線和矢狀軸延長線上。兩臂高不過肩，沉肩墜肘，肘彎夾角約135°，腋下夾角約45°，上肢護住頭部和襠部以上，下肢護住腹部至腳下，上中下三盤環環相扣，既各負其責又兼顧上下前後左右，使全身都因合理的間架配置，起到自動防守狀態，同時又最便於進攻出擊。

對臉部要求為，目前視，餘光兼顧，牙齒要叩，舌頂上顎，鼻司呼吸，耳貼腦。意念在放鬆的基礎上，著重感覺外境和內境的微弱變化，使內外相隨，發生諧振，關鍵在於感應。「有感皆應，感而隧通」，達到應物自然之狀態。

（三）拜佛樁

雙掌合十在身前，高不過鼻尖，低不過胸窩，兩臂前伸，內撐外裹，成環狀。頭領臀坐節節貫通，含胸拔背，空胸實腹，氣沉丹田，鬆腰裹胯，兩膝直而放鬆，兩腳併攏，腳尖向前，輕踩地面，兩踝要穩固。

身體中軸線和重力線要重合，即百會、會陰、腳弓三點一線。面部眼如垂簾，鼻、口呼吸順暢自然，兩耳後裹振耳聽風，舌上頂，牙輕叩，下頦微收，頭頂虛領，頸要豎起。全身要站好，不能搖晃。

站中發現不得勁處就調整該處放鬆，時時調整不得勁處，就把握了根本東西。全在學者自己認真體驗，站樁之實

感只有習而知之，弗習能知者迥不見也。

（四）獨立椿

一腿站立，另一腿懸起，謂獨立椿。獨立椿亦有左右兩勢，左腿獨立為左勢，右腿獨立為右勢。獨立腿要站直，另一腿屈膝蜷起，大腿高於水平，腳自然下垂。兩臂環抱於胸前，掌心向身，指尖相對，膝尖盡量向前中線相合，頭頂上領，脊椎節節貫串，含胸拔背，小腹微收，提臀裹胯，挺腰豎頸。頭部目平視，叩齒舌頂上顎，鼻、口呼吸自然，耳向後裹，耳尖向上提，下頦回收。全身要掌握好平衡。

此勢可練單腿支撐掌握平衡，又可練習腿部懸吊之力。保持平衡的關鍵在於頭頂領起和腳下單腿之腳形成一個軸線，方可穩定，始終處於不停的調整之中。久練之後，單腿的支撐力和懸吊力大大加強，對於盤架會有很大的幫助，增強了太極「一條腿」的虛實調節能力。

在練習該椿時，仍然是不斷調節不得勁處，使全身處處處於既鬆又緊的互相調整之中。

（五）伏虎椿

亦稱弓步伏虎椿，分左右勢，左腿弓為左勢，右腿弓為右勢，在後的腿都需蹬直。

如右勢：左腿蹬直，腳尖微內扣；右腿弓腿，腳尖斜向右前方。兩腳間距離約一肩半，大腿與地面平行，小腿與地面垂直，也可視自身之體力進行高低之調整。軀幹要直，含胸拔背，正腰落胯。頭頂上領，豎頸叩齒，目平視含威不露，口、鼻呼吸通暢，耳向後裹。左手握拳，屈臂置於丹田前，拳心向身，距小腹約兩立拳。右手握拳，屈臂置於臉右

側前方，拳心向臉，拳眼向後，拳同眉高。兩拳上下呼應，狀若伏虎。心中意念，內撐外裹，全身筋骨處處放鬆，不得勁處及時調整。左勢則相反。

（六）騎馬樁

亦稱馬步束衣解帶。兩腿屈膝下蹲，腿面和地面平行，小腿與地面垂直，腳尖向前，兩腳一肩半至兩肩寬，可隨體力適當調整。上身坐正，含胸拔背，空胸實腹，收腹斂臀，正腰落胯，虛領頂勁，節節貫串。頭豎頸直，目向前視，口、鼻呼吸正常，牙叩舌頂，耳向後裹。兩臂身前環抱，相互交叉，右臂在內，左臂在外，手掌伸開，手心向懷，高不過鼻尖，低不過胸窩，距離身前兩立拳。兩臂交叉點是內關和外關穴，兩臂也可互換內外進行鍛鍊。

練此樁功，容易氣浮心躁，逐漸練習，久習後自然可得以調整，惟時間逐漸增加，若能平地站立半小時以上，腿上功力可負重千斤。強調氣沉丹田，空胸方能氣沉，當腿部疲勞時，可暫時休息，稍停再做，從一次幾分鐘逐漸累加至一次半小時以上，可謂大功告成。

（七）勒馬樁

亦稱野馬分鬃提縱樁。可左右互練，左手左腳在前為左勢，右手右腳在前為右勢。

後腿單腿屈膝支撐體重，前腿屈腿，使膝蓋處向上提縱，但腳輕踩地面不可著力，後腿屈膝最低可達腿平，可視體力進行調整。上身盡量挺直，不可前俯。頭頂要虛領頂勁，收頦豎項。含胸拔背，空胸實腹，腰正胯坐，脊椎節節貫串，做到頂上領氣貼脊背而上行，氣沉丹田而從前下行氣

會聚丹田，使身體穩固不能搖晃。右手在前，掌心斜向左下方，距鼻尖一前臂。左手在後置於右肘的後下方，掌心斜向右下方，同胸窩高，兩手前後守護身前中線與腿下共同擔負守護上、中、下三盤的任務。

此樁功耗費體力很大，更勝過騎馬樁，但只要常年堅持不懈，可獲得意想不到的效果，功力非凡。走野馬分鬃步法會非常輕鬆自然，用於技擊更是有不可思議之功效。此功和步法配合，更是相得益彰，行功時會外觀更加輕鬆自然，蹬腿進身占據中膛全憑此功和步法之配合。

此功站時，上手有螺旋上挑，下手有螺旋下按之意，配合腿之前縱，勢如懸崖勒馬之狀，故稱勒馬樁。

（八）降龍樁

亦稱倒捲肱，也稱倒騎龍，故稱降龍樁。所謂倒捲肱，是向後退步同時向後畫臂的後退步的一種步法。分左右勢，右勢右腿在後，左勢左腿在後。前腿弓，腳尖向前，大腿高於地平，小腿垂直地面，後腿蹬直，腳尖向前稍內扣。頭頂虛領，收頦正頸。含胸拔背，正腰落胯，氣沉丹田，脊椎節節貫串。兩手為掌，在上之掌和鼻尖同高，相距一前臂。在下之掌在小腹部，掌心向下、向後。上行兩掌護住身前，沉肩防止架肘，要有支撐八面之感，前後左右都要得勁，有不得勁處就要立即調整。

以上樁功可互換練習，亦可將拳架各勢單獨站樁。過去練功老師在弟子盤架之後，將各勢一一糾正動作，俗稱「捏架子」。捏架子就是樁功的一種練習方法，一直等各勢單獨都捏好架子定型以後，才允許連貫起來練習。現在乃為鍛鍊身體，下大工夫之人越來越少，若想練出太極真功夫，必須

在名師指點下，常年刻苦練習，否則只能是一種花架子。

第二節　動　功

一、柔　功

柔功，乃為盤架前後用來做準備活動和收功活動，對於身體各關節、筋腱、肉膜、韌帶等軟組織進行的柔韌性和適應性之練習，以保護這些部位不受損傷，並使之活動範圍增大，滿足盤架、推手和散手之需要。柔功分為頭頸部、上肢部、軀幹部、下肢部、全身整體部。

（一）頭頸部

1. 明　目

閉眼，眼球向上下左右依次默視七次，再前後左右，順時針、逆時針前後轉圈各七次，轉後眼球不動向前默視數七次，睜眼向極遠處眺望數七次，神意收回眼前數七次。

2. 耳　聰

意念使耳輪向上下前後依次抽動七次，再想把極遠處不注意就聽不見的聲音盡收耳內七次，放出去七次，使耳膜得以充分鼓蕩。

3. 牙　固

輕輕叩齒七次。順時針磨牙七次，逆時針磨牙七次。舌尖漱牙齦順時針七次，逆時針七次。漱口七次，將津液緩緩咽下。

4. 鼻　通

用手指從山根向鼻尖按摩推拉往返七次，再從山根順鼻

梁到鼻尖和鼻翼往返輕輕提捏七次，最後用意呼吸各七次。

5. 摩　面

雙手掌心從額中向兩側摩七次，從鼻梁向兩頰摩七次，從下頦向兩側摩七次，從全臉向兩側、向耳後摩七次。

6. 梳　頭

雙手指從額頭髮際到腦後髮際梳頭髮七次，再從兩鬢經耳上順耳向後再順下頦梳七次。

7. 擺　頭

臉向左、向右各擺臉並用眼左右看七次。

8. 歪　頭

臉向前方向不變，頭向左、向右身枕肩各七次。

9. 俯　頭

頭向前再挺直，低頭抬頭各七次。

10. 仰　頭

頭向後再挺直，後仰頭抬頭各七次。

11. 轉　頭

頭向前後左右順時針旋轉七次，逆時針旋轉七次。

（二）上肢部

1. 手　指

極力伸指、極力抓握成拳各七次。彈指，手掌在胸前，手心向下，兩手同時從拇指始依次到小指，循環往復向下叩、向上彈指各七次。旋挫指，兩臂在身前伸出，手掌伸展，然後雙手或左右手輪換從小指到食指向外旋轉著回握指，待到拇指時先隨四指回握向外旋挫握拳，再伸展反方向做。內外旋挫指各七次。

2.手 腕

兩臂在身前，握拳伸腕、屈腕各七次。手指伸開，手掌帶腕順時針、逆時針各轉 360°，旋轉七次。

3.肘

兩臂在身前，握拳屈臂、伸臂手心向上和手心向下各七次。再屈臂外旋和伸臂內旋各七次。再做屈臂內旋和伸臂外旋各七次。

4.肩

兩臂在胸前，伸直挺胸向體兩側擴振七次，再左右單臂上下挺胸振臂各七次。單臂輪環，一臂叉腰，一臂前後順時針、逆時針繞環掄臂七次，左右交替。雙臂輪環，兩臂同時順時針或逆時針前後繞環掄臂七次。雙臂交叉輪環，兩臂一前一後，一上一下交叉繞環掄臂七次。俯身振臂，雙手按扶案子直臂彎腰前俯腿伸直，肩關節著力，向下振壓七次。

（三）軀幹部

1.彎 腰

兩臂伸直，向前彎腰，腿也伸直，盡量前彎，振腰下探七次。再向身體兩側振腰下探各七次，後下彎腰，兩手指交叉重疊同時下振七次。

2.振 腰

兩臂、兩腿伸直，直身向後彎腰，然後直腰再向後彎腰，向後彎時，要適力後振，故為振腰。振七次。

3.側 腰

直臂、直腿，向體兩側振彎腰各七次。

4.轉 腰

也稱涮腰。兩臂伸直，兩腿叉開寬於肩並伸直，做俯、

仰、左右彎腰的旋轉，順時針、逆時針各七次。

5. 蹉 腰

也稱下腰。兩臂伸直，兩腿叉開伸直，向後、向下蹉腰，或扶物下蹉，數七次。

6. 跪 腰

雙腿屈膝跪下，向後蹉腰再坐直七次。

7. 扭 腰

臂、腿伸直，腿叉開不動，上身左轉 90°，右轉 90°，各七次。

8. 長 腰

腿伸直，臂伸直向上伸腰背七次。

9. 吐 身

分為挺胸、挺腰、挺胯。以身前中線任脈為界，做由前向後直臂挺身，胸、腰、胯各七次。

10. 吞 身

以背後脊椎、督脈為界，直臂直腿向身前裹和上下向後縮身各七次。

11. 俯 身

從頸椎至骶椎依次向前節節彎曲前俯，直至頭靠腿部後，方再起身重做。共七次。

12. 仰 身

從俯身最低點開始，頭頂上領，從頸椎開始節節後仰，直至頭向身後後仰到極限七次。

（四）下肢部

1. 腳趾

直身站立，坐臥均可。蹺趾，兩腳趾極力向上蹺七次。

抓趾，兩腳趾極力向下、向內扣抓捲七次。兩腳趾依次從拇指到小趾前按七次，復依次從小趾向拇指輪遞前按七次。

2. 踝

兩腳屈腳極力回勾七次，極力伸展七次。兩腳屈伸內旋和外旋各七次。可做兩腳趾抵地，踝做內旋、外旋繞環各七次。

3. 膝

兩腿站立、兩膝屈蹲伸直七次。做膝內旋、外旋繞環各七次。兩腿做抬腿屈膝上頂各七次。

4. 胯

兩胯內旋、外旋各七次，交換提腿屈膝，以胯為軸，前後蹬繞環各七次。交換提腿屈膝、向上送胯各七次。原地站立，腿伸直向身前挺胯七次。兩腳尖外旋，腳跟相對，屈腿半蹲，大腿與地面平行，小腿與地面垂直，上身中正，上下屈膝，使胯根拉開七次。

俯臥，兩腿屈膝，大腿與軀幹 90°，大腿與小腿 90°，兩腳板與小腿 90°，兩臂屈肘前伸，手心向下，放鬆使腿內側和臂內側像蛙狀，上下匍匐七次。

5. 腿 功

（1）正踢腿

兩臂向體兩側平伸，手掌心向外推，手指向前；向前上一步，直腿單腿支撐，後腿直腿勾腳向額頭或鼻尖上踢。正踢腿分兩種，一種收胯勾腳回踢，先額頭再鼻尖再咽喉再前胸；一種向前送胯高踢，在保持平衡的基礎上盡量上踢高踢，兩腳交替進行。

（2）外擺腿

兩臂向體兩側平伸，橫掌外推，掌心向外，手指向前；

向前上一步，直腿單腿支撐，後腿直腿勾腳，向相反之耳側上踢，再經臉前，腿向外側畫弧擺腿由體側下落，兩腳併腿直立。兩腳交替進行。

（3）裡合腿

上身和上肢不變；腳向前上一步，直腿單腳支撐，後腿直腿勾腳，從體兩側上踢，再經臉前內旋畫圓下落原位。兩腿可交替進行。

（4）十字腿

上身上肢不變；向前上一步，單腿支撐重心，另一腿直腿勾腳向對應側耳尖上踢。正反兩側交替練習。

（5）側踢腿

身側立向前，後腳向前腳外側上一步，同時彎曲支撐重心，現在為前腳在後腳之後的交叉步，動作不停，在後之前腳用力向前方、耳尖或耳尖頭上方勾腳直腿側踢；同時，側前之手臂收回，置於後側肩尖和腋部，後手仰掌從後側向前側直臂上舉，和踢腿要同時。兩腿交替側踢。

（6）後撩腿

面向前立，向前上一步，腳前掌著地為軸，腳後跟內旋，在上步時身向前彎腰，腳跟內旋時挺胸抬頭塌腰，後腿直腿繃腳，由下向上隨轉身之慣性用力上踢，踢和抬頭同時；兩臂向兩側張開，掌心橫掌外推。身體向後轉180°，後撩之腿是向原前方進行。兩腿可以交替進行。

以上六種腿法也可將腳背繃平進行，從而增加腳背的柔韌性。

（7）單劈腿

又稱單叉。兩腳前後直腿下坐，直至能直身下坐，兩腿前後叉開能坐下即可。前腳腳尖上勾，後腿腳心跌地，腳趾

和腳跟橫向向下。兩腳前後可互換練習。

（8）雙劈腿

又稱雙叉。腿向身體兩側橫著直腿下坐，腳尖可向上可橫向。

（9）弓步壓腿

分前後弓步和左右弓步壓腿，也稱縱弓步和橫弓步。雙手按膝，直身，兩腿前後盡量分開，前腿屈膝前弓，後腿在後伸直，上身盡量向下振壓，為縱弓步下壓腿。一手按膝，一手叉腰，兩腿左右分開直身下坐，手按膝之腿為弓，手叉腰之腿蹬直，盡量向下振壓。兩種弓步可交替進行振壓。

（10）仆步壓腿

仆步分為兩種，前腿一為腳尖上勾，一為腳橫勾。然後仆地，後腿屈膝下蹲或者屈膝仆地。分別稱為勾腳仆腿，橫勾仆腿。兩種仆腿上身要坐直，勾腳仆腿兩手扳扣腳趾仆下，橫勾仆腿兩手分別扳住腳尖，一臂伸直扳橫勾之腳尖，一臂伸直置屈膝腿之下，往下振壓仆腿。

（11）正壓腿

正壓腿分兩種，一種為振壓，一種為靜壓。兩種壓腿又分為高壓腿和低壓腿。高壓腿為腳擔在較高的檯子上或者樹椿等，在可擔物體上直腿勾腳，一腿在下支撐身體進行振壓；其壓腿先勾腳尖向前額，再向鼻尖，再向胸窩振壓。低壓腿為腳跟置於地上，兩手回扳腳尖，直腿、彎腰、伸頸盡量夠前額，再夠鼻尖和胸窩，後腿在後屈膝半蹲，上身隨壓腿前探。低壓腿還可將勾腳被壓之腿伸直，腳跟蹬在樹椿等物之上進行振壓。

靜壓腿和振壓腿姿勢相同，惟獨處於一種靜止狀態，進行靜壓腿，使之慢慢產生變化。兩種壓腿可交替進行。

（12）側壓腿

也分為振壓與靜壓兩種。振壓將腳尖勾起，擔在檯子、樹椿等物體上，直身，一手臂從頭後扳住腳跟，一手臂從腿內側手心托住腳後跟，兩手合勁回扳，同時一腿直腿支撐身體，上身挺直進行振壓。

靜壓腿方法同振壓，惟靜止放鬆，慢慢使腿發生變化。也分低側壓腿和高側壓腿。上面談的為高側壓腿。低側壓腿，將被壓之腿伸直勾腳，腳跟置於地上，兩臂同樣從側方抱腿側壓，另一腿屈膝半蹲。低壓腿也可振壓和靜壓。兩種方法交替進行。

（13）後壓腿

一腳向後擔在檯子和樹椿等物上，一腿支撐重心，頭和上身盡量後仰，兩臂向後直臂繞環配合後壓。兩腿可交換後壓。

（五）全身整體部

1. 縱轉圓圈（圍繞額狀軸轉圈）

分為向前縱轉圓圈和向後縱轉圓圈。

（1）向前縱轉圓圈

意念由丹田起，導引內氣沿兩腿前側下行到腳，同時外形隨內氣下行而屈胯、屈膝、屈踝到腳背、腳趾，依次慢慢彎曲。內氣從腳下沿兩腿後側到後背，沿督脈上行至人中穴，同時外形隨內氣上行，腳掌蹬地上挺，腳跟離地，挺踝、挺膝、挺胯、展腰通背，頭頂上領。內氣從人中順任脈而下行復歸於丹田，外形在內氣到百會穴時，全身伸展到最大極限，隨之內氣下行時，依次全身緩慢彎曲縮身。

呼吸之配合，內氣下行為呼，內氣上行為吸；吸從腳下

湧泉穴到百會穴，呼從百會穴順身前到湧泉穴。在整個動作過程中，兩臂伸直，隨內氣外形之轉圓圈，亦做向前縱轉圓圈之繞環運動，允分轉動兩個肩關節。向前縱轉圓圈共轉七圈，開始緩慢，逐漸加快，但內意內氣與呼吸和外形要仔細體認配合，對太極拳架的訓練有莫大的幫助，也是進入上乘功夫的法門之一。共做七個圓圈。

（2）向後縱轉圓圈

意念由丹田起，導引內氣沿身前任脈逆行，上到人中穴再到百會穴。外形為挺腹、挺胯、挺膝、挺踝、提踵，再挺胸抬頭，當內氣到百會穴時，全身伸展到最高點，同時兩臂從腿兩側開始從下向前、向上直臂上挺，肩關節也達最高點。意念又導引內氣從百會穴沿督脈順兩腿後下行到腳下湧泉穴。外形隨內氣下行節節彎曲，先縮身屈胯、屈膝、屈踝，腳踵落地，同時兩臂直臂從上向後、向下圍繞肩關節轉圈。當內意外形逆任脈上行時，使勁吸氣，當內意外形逆督脈下行時，使勁呼氣。此外形內意呼吸共轉七圈。

2. 橫轉圓圈（圍繞矢狀軸轉圈）

又分為左橫轉圓圈和右橫轉圓圈。

（1）左橫轉圓圈

逆時針轉圈，太極起勢姿勢站立，意念引導內氣由丹田沿腿內側沖脈、陽蹺脈、陰維脈下行至腳。外形隨內氣下行從上到下節節貫串，上身下坐，屈胯、屈膝、屈踝至腳，重心到一側腳上，兩臂直臂隨內氣外形而下沉。意念導引內氣由腳內側轉移到相對腳的外側，沿陽蹺脈、陽維脈上行至頭頂。外形隨內氣從相對腳重心腳伸踝、伸膝、伸胯、長身提踵而站直，同時兩臂從下向左、向上到頭頂直臂繞環。意念導引內氣從頭頂順沖脈、陰蹺脈、陰維脈下行至腳。外形隨

內氣下行，上身下坐、屈胯、屈膝、屈踝落踵，兩臂直臂，以肩關節為軸，向側、向下繞環落於重心腳，橫轉一圈，重心轉換一次。轉七次。

（2）右橫轉圓圈

順時針轉圈，太極起勢站立，意念導引內氣和外形重心虛實變化同左橫轉圓圈，惟所轉圓圈相反而已。轉七次。

3. 水平轉圈（圍繞垂直軸轉圈）

太極起勢之姿勢站立，意念導引內氣由丹田沿帶脈繞環轉圈，外形肩、胯、膝、腳，兩臂直臂平伸，提腳跟以身體中軸水平繞環轉圈，腰、胯部幅度最大，上身和腿下依次減少圓圈轉動的幅度，轉動時盡量放鬆。順時針轉後逆時針轉，各轉七次。

總之，全身整體做圓圈旋轉，外形要放鬆，前俯後仰，左歪右斜，目的使全身各處關節內臟全部得到柔韌性練習，使內氣沿經脈得以初步的循環。

二、手　法

（一）拳法

俗稱太極有五捶：搬攔捶、掩手捶、披身捶、肘底捶、指襠捶。也有說栽捶、擊地捶、彎弓射虎捶、吊打捶、串捶為五捶。為了歸納總結敘述方便，以便更加通用，採取稱捶為拳。

1. 拳型

四指蜷緊，拇指梢節彎曲，貼緊食、中指。其拳稱拇指與食指圈起部位為拳眼；四指蜷握之手心稱拳心；四指根部突出骨節稱拳鋒；小指和掌根部稱拳輪；四指第三節外面為

拳面。

2. 拳法

分為直拳（沖拳、掩手捶、彎弓射虎捶）；擺拳（圈捶、肘底捶）；勾拳（搬攔捶、回頭看畫等）；劈拳（吊打捶、擒拿轉身劈捶、金剛劈拳）；鞭拳（橫拳、串捶等）。無論何種拳術套路各門流派，其拳法均不能出此五拳範圍。故而所有拳法均由此五拳變化組成。

（1）直拳

無論左右出拳，凡直來直去之拳，一概為直拳。直拳又是其他四種拳的根本拳，四種拳由直拳演變而來。直拳可從腰際，也可從金剛勢左右發拳，也可以從馬步、弓步發拳，也可以身直立發拳。

其發拳特點主要為直線出擊，在擊中對手瞬間加速旋轉振彈而出，亦稱為「寸勁」，今人稱為「爆發力」等。其出拳直線出擊，距離短，速度快，是拳家最喜歡運用之拳法。太極拳之直拳最大之特點是要求直拳不做收回動作，或只做微小收回動作。運用丹田勁直接發超短距離之寸勁，使全身之內勁貫串於拳鋒或拳面而發出。

此拳穿透力強，如加以穿透對手身體之意念，久而習之，發出之拳可使對手五臟六腑受傷甚至當場斃命，故而太極高手不到萬不得已決不能輕易用之，以防無故傷人也。

（2）擺拳

無論從左或從右擺擊而發出之拳一概為擺拳。擺拳在各類拳種之技擊中都是運用頻率僅次於直拳的拳法。它的動作如乒乓球運動員之扣球，從下向上 45°斜角弧形由外側向內側擺擊，其接觸點可在拳鋒、拳面或掌根部位。發擺拳之前完全放鬆自如，發出拳後身體隨之轉動，加大拳出擊之速

度，俗稱「擺拳要掄圓」。其發拳之軌跡應為半個圓，也可短距離發擺拳。發拳時，剛開始手臂一定要鬆弛，直到接觸對方被擊部位，攥緊加速，猶如開山劈石之工人掄大錘一般，發力前要鬆，接觸鋼釺瞬間一緊，使力全部貫入鋼釺。

太極拳講究擺動幅度小，速度要快，意念要遠，隱蔽性強，才能充分發揮擺拳之效能。

（3）勾拳

勾拳是從下向上弧形勾擊之拳，猶如掏物之狀，故而有稱黑虎掏心者。勾拳也是比較難掌握之拳，其運動路線由下向上弧形掏擊，路線較近，不便於發勁，是太極拳五拳中最難發力之拳也。勾拳是接敵之後，在中路貼身短打之拳法。其技擊之部位有襠、腹、胸、臉、頦、咽喉等重要部位。其發勁之要領，依靠身子下坐、臂向上勾擊，亦主要練出丹田發勁，距離短收效快。

由於所擊之範圍太小，又為短距離、速度快，殺傷力大，很容易傷及五臟六腑，故而不能輕易使用，以防傷人。

（4）劈拳

劈拳是從上向下弧形劈擊之拳。劈拳所擊部位主要有頭頂、臉頰、太陽穴、耳門、頸動脈、肩井穴等要害部位。

其發拳從上向下劈時，臂要外旋，在拳輪或拳根部位接觸被擊目標時要加速外旋，身法配合發勁，其發勁路程較遠，練到高級階段時，可減少劈拳之距離，用寸勁發勁。劈拳之缺點，主要是有亮腋和脅之危險，故而一手劈拳，另一手一定在後守護腋和脅，否則在發劈拳時，易被人乘。學者不可不注意。

（5）鞭拳

也稱橫拳。此拳乃從懷內橫向向前、向外發勁，著力點

主要為拳輪、拳背、拳鋒。當用拳輪發橫拳時，臂隨拳由外向內邊發邊內旋，在接觸點上剛好拳輪著力；當用拳背、拳鋒發拳時，主要是崩勁，橫向崩勁振彈手臂，使拳眼向上，用拳背、拳鋒瞬間爆發而出。鞭拳發拳，如車把式甩鞭，在使用前為柔，接觸點為剛，為寸勁，所謂柔發勁，剛落點。故稱鞭拳。

以上五種拳法是太極拳道及至各類優秀拳種所必須練習和應用之拳，各拳法皆由此五種拳法變化組成，故而平時注意練習，以便增加其實用性。

（二）掌法

掌法亦由五種掌法組成，主要是運用發勁路線來區分，各種掌型均可依此來運用。太極拳道之掌型只有一種，但可千變萬化。其掌為拇指和食指併攏，食指、中指、無名指、小指均自然伸展散開，全掌指均要伸展，並要使掌心有外凸感。鄭悟清老先生生前曾經多次講到太極拳道之手型：「手如兩把刀，平時注意練，用時有奇妙。」

這種掌型是太極拳道自始至終的掌型，其掌法無論如何變化其掌型為一也。劈、砍、尬、攔、戳、點、背、翻等掌法之運用均由此而生。

1. 劈　掌

劈掌為太極拳掌法第一掌，主要由上向下發勁。可因下劈掌法運用之不同又分為拍掌、砍掌、反背掌等。

2. 撩　掌

撩掌為太極拳掌法第二掌，主要由下向上發勁。又分為掌心向上，由下向襠部發勁之撩陰掌；掌背向上，由下向上發勁的翻背撩掌，還有拇指和食指側由下向上發勁之挑掌等

掌法。

3. 內圈掌

內圈掌由外向內掄臂弧形發掌之謂也。無論用掌心，拇指側之橫削，還是其他掌法，均為內圈掌。

4. 外圈掌

外圈掌由懷內向外掄臂弧形發掌稱外圈掌。外圈掌用處極多。其用反背掌、砍掌、搬攔掌，稱為外圈掌。

5. 直　掌

所謂直掌就是直線從身前發出之掌。只用於戳掌、搓掌、推掌、按掌等掌法，均可稱直掌。

以上掌型掌法均為太極拳道獨有之方法和形狀。

（三）指　法

勾手為指法中一種。在太極拳中，有單鞭勾手、斜行勾手、左金雞獨立勾手、擒拿下勾手等。勾手為擒拿法、點穴法之手法和其他指法配合，進行攻擊和點打、戳點、分筋錯骨、搓拿搬攔、閉脈封穴等。指法為奇門手法，配合拳、掌正門出奇制勝。

太極拳道講，「化引拿發」「發前必有一拿」，其拿乃為指法發揮最充分之處，採、捌、戳、點、搓、擰、抓、掐無一不指法之發揮。

（四）肘　法

太極拳道共有四肘：上頂肘、下砸肘、裡盤肘、外靠肘。太極拳本身即為貼身短打之拳種，其肘法是必備之武器。如上頂肘有金雞獨立勢、回頭看畫勢；下砸肘有雙跌腳、抱頭推山之七寸肘、肘底藏捶勢；裡盤肘有敘步三步

捶、肘底藏捶之盤肘；外靠肘有淘腳蹬跟、外滾臂分心肘、轉身手揮琵琶右靠肘等。

肘法之技擊威力非常之大，當今太極拳推手中運用較少，因其傷害性太大，在實踐中貼身短打之威力無可比擬。泰國拳即是以其肘法和膝法聲名遠著的。

（五）肩靠法

肩主要用於更短距離之靠擊。肩靠共有三靠；前靠、後靠、側靠。在拳勢中，前靠有下揮琵琶、指襠捶；後靠有披身捶、倒捲肱；側靠有左白鶴亮翅、分馬掌等。

三、眼　法

眼法是拳道修煉的重要法門。眼法對提高拳道之技擊術水準至關重要，眼為心之苗，眼為神之聚，肝開竅於目，運目而強肝。拳家講，「拳如流星，眼似閃電」「眼不快拳慢」。眼可傳神，心有所思，眼有所傳，由對眼神的觀察可知對方的思維去向。

在拳道技擊中，觀察對方眼神之變化，可偵察其預動之企圖，進而提前做出反應，以待敵之變化。我亦可由眼神之變化，誘敵深入，聲東擊西，驚詐巧取，並可掩蓋己之真實意圖。所以，平時練習注意蓄神養目，垂簾以待，用時動如雷霆，快如閃電，迅雷不及掩耳。

眼法的訓練除了本章第一節柔功中的「運目」以外，尚有以下幾種必須進行練習。

（一）凝　視

凝視是眼法訓練中最基本之功夫，其目的是使眼睛養成

一種習慣，一進入實戰狀態，不能眨眼，眨眼之剎那間可能戰機已失或敵趁機而入，使我防不勝防，故而必須練凝視。其方法，每天早晚在清靜處凝視，注目遠方某點自選之目標，直至眼酸流淚休息片刻，再繼續凝視，時間逐漸增加，當半小時也不眨一下眼時，可謂大功告成。此時如用眼盯人，猶如燭光，犀利無比，洞穿心肺，對方舉動盡入眼眸。

（二）餘　視

餘視是在凝視之基礎上，利用眼之餘光觀察周圍事物之變化。我雖不轉目觀測，但餘光已起到觀測之目的。此乃「神不外溢」也。

擊人之彼並不看彼，不是不看而是不轉目，餘光已看過，這樣可隱藏我之攻擊預兆，使敵不知我動向。

（三）快　視

快視在凝視之基礎上，迅速改變己眼所視之目標，並記住目標之特徵。眼可做遠近、左右、上下各個方向目標的練習，由慢而快，最後達到目光掃過，已知該範圍的微小變化或者已知目標之特徵。

練習方法，可以坐在鐵路不遠處，觀測運行之火車，迅速數車廂節數，或者左右上下迅速看四周之物體，並迅速記住其特徵，再慢慢觀察是否和自己快速觀察時有什麼區別。

或者觀察一個旋轉性物體，並迅速記住其特徵。也可以在閱覽書籍時作為一種練習，迅速將一行字看完並能知道每個字之內容，逐漸發展一目二行，一目三行，逐漸增加難度，使眼睛在瞬間就能看清並記住目標特徵，對實戰搏擊有極大的幫助。

注意吃一些補眼的食品，以增加眼之營養。如動物肝類、魚類、菠菜等新鮮蔬菜，配合鍛鍊更為有效。眼睛的訓練，對治療和預防各種眼睛疾病有莫大的裨益和幫助。

（四）定　視

在凝視、餘視、快視的基礎上再進行定視。定視是技擊中最關鍵的一步，也是太極拳道之絕技法寶，不輕易傳授。所謂「定」乃為固定之意，在實戰搏擊之千變萬化的瞬間，是否能捕捉到戰機，全憑定視功夫之高低。定視之目標：人之重力線。不管搏擊中各種招法錯綜複雜難辨真假，人之重心虛實變幻莫測，但其重力線和地面垂直永遠不變，像電視攝像之定格，將運動中人的某個瞬間定格後，迅速找到其重力線。定視重力線由慢練逐漸到快用，是實戰之法寶。

太極拳道盤架中的以眼帶身之盤架練習，是提高定視重力線能力的最好方法。

四、身　法

（一）身法之重要性

身法之訓練是體現太極拳道「四兩撥千斤」「以小力勝大力」「以弱小勝剛強」的重要法門。內家功夫素稱有沾衣十八跌，亦稱「犯者應手即仆」等神秘之絕技，均依賴身法之訓練。拳諺講：「拳到身不到，打人不得竅。」又講：「打人如親嘴，著人如放箭。」正是講身法之功。太極拳道非常講究身法訓練。拳論云：「一舉動全身俱要輕靈，尤須貫串。」又云：「虛靈頂勁，氣沉丹田。」「緩來則緩隨，急來則急應。」變化萬千無非是身法變化。

恩師劉瑞先生講：當年鄭悟清老先生在世時常教導他，太極拳一般人練在手上，稍高一些的練在肘上，再高一些練到肩上，世上在手、肘、肩能轉換虛實已算高手，如果肩、胯兩處皆能轉換虛實，已是罕見。由此可見，鄭悟清老先生所講之意乃為身法之意。

　　肩在手之上，胯在身之下，肩胯能變化轉換虛實，乃身法自然已有。太極拳道在推手和散手中能到達「應者即仆」乃為身法打人也。其身法打人輕靈神妙，毫無拙力，打人者毫不費力，「即仆者」亦不知何處受力。此乃為太極拳道技擊之高級功夫。

（二）身法的轉換在於同步

　　不但和手腳的落點為同步，必須和手腳在空間、時間上，在所有的運轉過程中都要達到同步，方能得之訣竅。達到「應者即仆」之境地，還要解決接觸點問題，在推手和散手中，尤其推手中，低層次者在沾著點上轉換虛實；中層次者，沾著點之外，在身法上轉換虛實，使對手由沾著點找不著你之重心；高層次者，已無沾著點，而在空間轉換。其轉換對方一無所知，進入上乘功夫「人不知我，我能獨知人」之境地。其三個層次之提高，全賴於身法之提高，身法訓練是拳道之重要法門，習者不可輕視之。

（三）全身同步訓練法

　　太極拳道的身法訓練，在盤架中練習，在推手中檢驗，在散手中運用。先從手、腳一致練起，手、腳起落先一致，再在空間轉圈要一致，此為第一步。第二步肘、膝一致，一舉動肘、膝一致，起落點一致，空間轉圈一致。第三步肩、

胯一致，肩、胯上下對齊，轉彎抹角一致，空間轉圈一致。第四步要求上肢、下肢和軀幹一致，「上下相隨人難進」，上動下動相繫相隨，如村姑紡線，似春蠶吐絲，藕斷絲連，勁斷意不斷，連綿不斷，循環無端。如長江大河滔滔不絕，似藍天白雲，晴空萬里俯瞰大地，不知山轉，不知水流，沒有時空，沒有參照點，天地連為一片。

身法練好盤架才能有趣味，身法不練好，全身不暢通，到處憋氣，久易生病。反過來說，身法練好身體氣機通暢，血脈流通，營衛全身，五臟六腑四肢百骸各安其位，各得其所，既能健身又能養生，何樂而不為？

身法之練習非經名師指點方能得階而進級，否則怕流於形式，內功無從練起。在此只能講個大要，具體還得實際演練方可見效。

五、步 法

（一）根節在於步

全身分三節，下肢為根節，軀幹為中節，上肢為梢節。下肢分三節。胯為根節，膝為中節，腳為梢節。軀幹分三節，腰椎為根節，大椎為中節，頭為梢節。上肢分三節，肩為根節，肘為中節，手為梢節。全身上中下各為三節，三三共為九節。

孔子贊老子道德文章高尚，曰：「老子猶龍乎，見首不見尾。」後人才有「神龍見首不見尾」之說，道教猶龍派乃從此而來。猶龍派乃指老子道德文章高深莫測，玄機深奧，氣勢磅礴，猶如神龍騰雲駕霧不知端倪。孫子兵法有：「常山之蛇，擊頭則尾應，擊尾則頭應，擊中則頭尾相應。」

「變化莫測乃為神。」

太極拳道之高妙處，要明三節，明三節為理，更重要練三節，知三節，知三節為練，神龍變化見首不見尾乃為用。三節之根在於步。步法變化是全身之基礎。步不變其他無從變，變也不靈，易犯雙重。

（二）步法有五步

金木水火土是也。實乃為進步、退步、左顧、右盼、中定之五步也。拳論云：「金木水火土，進退顧盼定。」進步向前，退步往後，左顧左移，右盼右挪，中定坐中。拳道不失其五步者，乃得步法之要。現今有些習拳者，不明五步，固步自封，一搭手「不讓動步」，一較技動步，說你為輸，不知此乃為「痴人笑痴」也。

拳者，不動步何以為拳，不動步只能挨打。不動步是在地方狹小無法動步，不得動步，才不動步之謂也。並非不願動步，或不應動步也。故而一舉動必須動步，動步方能得拳之要。不但要動，還要動得好。老祖宗就總結了動五步，五步概括了所有拳法之步法。有步根節之動，才有身和手之中節、梢節動。全身無不是梢節動中節隨根節摧，根節動中節跟梢節隨，一動無有不動，一靜無有不靜，步法動全身才能動。拳諺云：「步動身隨手方到，打人動步方得妙。」又云：「意要透人，身要欺人，步要過人。」步到身到，奪位占中，彼不退不由己也，此乃步法之要也。

（三）步法變換手要配合

步法五行變化，自身好辦，無論如何變化猶如盤架一般，無所阻礙，進退顧盼定，任意而行。兩人較技則不同，

你得隨對方動步而動步，不能隨意動。身、手不能著力，凡著力則成支撐，上下支撐何能動？要練成像盤架一般五步任意互換，在於手、身與人接觸點要輕。輕，步才可能轉換，否則枉費工夫，徒勞無益。

（四）拳架中之五步

進步有野馬分鬃，退步有倒捲肱，左顧有左白鶴亮翅，右顧有右白鶴亮翅，中定有雲手。其五種步法可單獨練習，練習純熟結合盤架練習，則全身可得協調之益。

1. 進步

身正，胯裹，膝縱（向 45°斜上角），腿佇，腳踩。落地要輕，貼地趴滑，不可腳豎起，徒具外形美觀好看，技擊中害人害己。

2. 退步

身正，背靠，後坐，蹬趾，拖踵，蹬腿。腳前掌要趴地而後行，感覺往後之摩擦力。

3. 左顧右盼

往左右去之步法。腳橫向平移和左右前後隅角之移步，一般為墊步法，前腳移，後腳跟，後腳摧，前腳動。每動左右，均要貼地而行，腳底不要離地面。

4. 中定步

中定主要練習腳前掌和腳跟以及腳之內、外側的左磨右轉，前磨後轉，原地靠腳之變化，改變身體重心虛實之變化。

六、太極內功功力訓練

太極內功功力，亦稱太極大力功。太極拳雖講「用意不

用力」「四兩撥千斤」「小力勝大力」等，講究節省力、少用力，所用之力僅用以克服引力作用，使形體能移動即可，在推手和散手中，所用之力僅以能借對方之力即可。

那麼，是否太極功夫不需力之練習乎？弗也。太極功夫在用時，盡量節省用力，方可長時間堅持搏擊，精力主要用於如何借人之力而已。但平時必須練出雄厚之功力，方能在用時少用力，否則混無功力，恐難勝算。太極內功功力訓練分為三種。

（一）金剛大力功

1.臥　式

面向上仰臥，兩腿分開如肩寬，腿伸直；兩臂伸直，兩手置於腿兩側；頭須擺正。頭下枕頭鬆軟適度，高低合適，使頭、頸部舒服易放鬆為度；兩眼如垂簾；舌頂上顎，牙齒輕叩，鼻、口呼吸自然。

做功過程：慢慢吸氣，同時兩手逐漸握拳，兩腳五趾勾抓。吸氣到吸不動時，手腳抓握也應到抓握不動時為止。然後憋住氣或閉住氣，不再吸氣，也不呼氣，全身向外鼓氣，尤其小腹向外鼓氣，以肺部吸進之氣壓迫膈膜，使之向腹部推進。全身肌肉在吸氣時已經收縮變緊，閉氣使肌肉進一步繃緊。當非呼氣不可時，慢慢將氣呼出，呼時全身放鬆，鬆也要極度地放鬆。即吸時慢慢緊，閉氣再緊一緊，呼時慢慢地鬆，鬆要鬆得徹底。可連續做七次。

2.站　式

如太極起勢之站立。全身放鬆，默默站立，把氣呼盡，慢慢開始吸氣，邊吸邊握拳和抓腳趾，極度吸氣，極度抓握，使肌肉極度緊張收縮，等到吸不動時略停閉氣。閉氣後

運氣向全身繃勁，全身無處肌肉不緊張，極度繃緊後略停定勁。定勁後慢慢呼氣，全身慢慢放鬆，呼氣呼盡時，全身要徹底放鬆。

徹底放鬆，一絲一毫不能用力，略停定勁，然後再重新做，根據體力狀況一般應做七次，可不斷重複。

3.大鵬展翅

如太極起勢之站立，兩臂在體側由下向上直臂提握，手背向上，直至頭頂之上，仍然直臂，兩手握拳，手心向兩側，同時，隨兩臂提握畫弧向上，慢慢吸氣，當吸氣到盡頭時，兩手剛好到頭頂。隨吸氣緩慢抓握，全身肌肉跟著緊張，當手到頭頂時，肌肉緊張與吸氣均到盡頭，稍停閉氣定勁。閉氣後全身氣往下行，全身肌肉極度緊張，稍停定勁。慢慢呼氣，全身慢慢放鬆，當氣呼完之後，全身肌肉亦得到最徹底的放鬆。

記住，在提握上畫弧時，兩腳跟要向上提起，謂之提踵。隨著呼氣，兩拳鬆開，慢慢從身前下落，隨下落歸位，全身肌肉也放鬆到最鬆，可重複做七次。

4.大力起吊

太極起勢站立，猶如大吊車之吊臂一般，雙臂從身前緩慢直臂上抬，手背向上，直至頭頂，手心向前，同時吸氣，提踵，全身盡量挺直上夠。隨緩慢吸氣，四肢手腳抓握，全身肌肉逐漸緊張，當吸氣到盡頭時，手也抓握到頭頂，肌肉也緊張收縮到頭。稍停，閉氣定勁。閉氣後肌肉再度緊張，但此時往外張勁而不是縮勁。稍停定勁。然後緩慢呼氣放鬆，隨之兩臂慢慢從原路落下，腳也落下，放鬆到極處。往復可做七次，如體力較好者，可逐漸增加次數。

5. 背後托吊

馬步站立，兩手置於身後，雙臂直臂向上抬起，同時兩腳抓地，兩手抓握，隨手向上抓握，緩慢吸氣。吸氣時肌肉緊張，當兩臂後抬至不能再抬時，吸氣也到極點，同時肌肉緊張抓握也到極點。稍停閉氣定勁，隨閉氣肌肉再度緊張，是一種向外擴張之緊張，而非收縮之緊張。然後緩慢呼氣，肌肉亦跟著緩慢放鬆，兩臂也隨著慢慢落下歸位。此時全身肌肉要極度放鬆。可重複做七次，視體力也可稍增加。

注意：以上五式金剛大力功之練習，要有明師專門指點練習，否則容易出現頭暈眼花、噁心嘔吐、疲乏無力，甚至出現氣痞等症狀，習者慎之。

（二）意念大力功

透過意念誘導訓練，使身體發生相應的變化，是被實踐檢驗過的實際存在。意念就是一種思維方式，是一種想頭。有一口木箱，外殼上標明 50 公斤重，當你去搬運這口木箱時，就會想到它有 50 公斤重，無意識中，頭腦就會產生 50 公斤力的意念去指揮兩手和全身去搬動它，這時意念指揮肌肉產生了做 50 公斤力的功。

假如此木箱內的物資已經拿出，僅是一口空木箱，已沒有 50 公斤重，但事先不知物資已拿出，意念還指揮形體按 50 公斤之要求去搬木箱，肯定是突然搬空，用力過大，此過大之力即為意念產生之力。

如果木箱內再增加 20 公斤物資，共計 70 公斤，但事先不告訴你，要去搬時，恐怕一下搬不起來，因意念只產生了 50 公斤指揮肌肉做功，突然增加 20 公斤，還須重新調整意念再次產生搬 70 公斤之力的意念，才能搬起此箱。這就是

意念指揮神經、神經指揮肌肉，產生力而做功的機理。

根據這個道理，可設很多形式，用意念調動肌體去做增長力量的功，即為人極大力功、意念大力功。

在盤架時，假想兩手托著地球在旋轉，久練使人可產生很大的功力，這個意念可放得很大，也可設置得比較適當，使人產生相當的力量。在盤架中可以練習，在站樁中可練習，在臥功中可練習。總之，是意念充分放大調配，在意念的調配下使肌肉得以充分的調整與訓練，將可得到意想不到的效果。

在盤架中，也可根據練功的環境進行充分的意念練習。比如在緩慢的行動中感覺皮膚和空氣摩擦之力，從而用這種感覺帶動周圍樹木、房屋、人員等外觀環境之變化。儘管這些外環境沒有變化，但人之意念發生了變化，人之形體的進退顧盼定的活動假設為靜止的，其外觀環境就認為是相對運動的。那麼，外觀環境相對的動的動力，來源於人之意念指揮人形體肌肉做功的結果。由長年累月的練習，由量的積累就可產生極大之功力。有興趣的學者不妨試一試，此種訓練不會產生副作用。

（三）太極大力功

太極拳道要求盤架時要輕鬆自然，用意不用力。既然輕鬆不用力，為什麼久練太極拳的人功力又很大呢？這正是我們研究太極大力功的實質。一旦明白了問題的實質原因，又有意識地進行訓練，得到太極大力功並非一件難事。

人生活在地球上，地球處於浩瀚無際的宇宙中。地球對人，對地球上的各種物質都具有引力。地球在宇宙中也有萬有引力的作用，使地球產生規律性的運轉。在盤架中，人的

形體姿勢是在不斷地變化的，每變化一次，形體在時間和空間上都會改變位置，這種位移就是運動。每一次位移都會和地球引力發生作用，都要克服引力的作用，做出一種新的姿勢，在從這一姿勢到另一姿勢的過程中，肌肉就要做功，從而克服了地球的引力作用達到另一種新的姿勢。

如果意念過大，用力過多，盤架就會速度快，用力多，浪費力就多。意念過小，用力過小，可能感覺非常緩慢，似乎意念帶不動形體運轉。只有當意念正好能帶動四肢，剛好使肢體能夠在運轉中克服了地球引力，不多用力，也不少用力，這就是用意不用力的真正含義。運用這個道理，就可練出太極大力功。同時也可理解久練太極之人，練拳並沒有練力，為什麼功力會那麼大的原因了。

在盤架中，意念指揮肢體運轉，所用之力都是剛好克服地球引力，而且只是做功的肌肉部分用力，其他肌肉處於鬆弛狀態。因為太極是走圓圈，每個圓圈的軌跡上，做功所用的肌肉不一樣，肢體在無數個圓圈的運轉中，使肌肉各個部分在不同的空間位置都得到了良好的訓練，一旦使用，就是調動全身的肌肉做功，自然匯集起來的肌肉力量是非常大的，這就是圓整的渾圓之力。

由以上分析，我們需要明白以下幾點：

1.「用意不用力」是科學的用力，不多用力，也不少用力，只是能克服引力之力。

2.「久練太極拳的人，沒有練力為什麼功力那麼大？」因為練得非常緩慢細緻，全身各處肌肉都可練到，不用枉費之力，一旦用力，即可調動全身之力，從而顯現出來。練拳無力，用時功力很大。

3.不管意念大小，都可以練出較雄厚之功力來，關鍵在

於意念的調配適度。

4. 習者可以體驗，一定可以獲得理想之效果。

七、渾圓護體功

（一）渾圓護體功的含義

金鐘罩、鐵布衫、鐵禍功、排打功是練就能抗擊打的功夫，還有鐵頭功、鐵臂功、鐵腿功等，既能抗擊打，又能對對手進行毀滅性的強攻擊。太極渾圓護體功集抗擊打和強攻擊為一爐，不還手時抗擊打，還手時則為強攻擊。太極渾圓護體功的根本就在於練就了渾圓一氣，全身像充滿氣的氣球，自然產生了抗擊打能力，其氣遍布筋膜，筋膜的鼓蕩充氣，起到了保護身體的作用。

另外，當需要進行攻擊時，由於全身筋膜鼓蕩其身充氣，四肢及頭等能攻擊之部位，亦充滿了氣，對對手進行強攻擊具有極大的殺傷力。

（二）太極渾圓護體功的具體操作方法

在一僻靜場所，設置一直徑 20～30 公分的木樁或借助於松樹、柏樹樹樁。每晚子時即晚 23 時至凌晨 1 時，站於樁之西側，如太極起勢，面對木樁平心靜氣，氣沉丹田，默立數分鐘，然後開始操練。

1. 操 掌

變馬步，左右掌心從上向下順樁輪流下拍。下拍七次後，兩掌拇指叉開，從下向上順樁輪流上搓。上搓七次後，兩掌拇指彎曲，扣於掌心，露出食指側，從外向內橫向輪流砍樁。砍樁七次後，拇指仍伸展，用小指側掌沿從內向外橫

向輪流砍椿。砍椿七次後，兩掌翻掌，用掌背從內向外輪流橫向擊椿。擊椿七次後，仍用掌背從外向內輪流橫向反背掌擊木椿。擊椿七次後，兩掌心向下，掌指向前，輪流向椿戳擊。戳擊七次後，兩手如太極起勢，兩腿站立，恢復太極起勢姿勢，雙掌內外互相輕搓，氣沉丹田收功。

在操掌時，要輕鬆自然，不用倔力，而用意念使兩掌輕微接觸樹椿即可，千萬不能用力擊打，否則容易出現差錯。

2. 操前臂

變馬步，兩手可握拳，也可為掌，變左弓步，右前臂從下向上用臂內側斜擊椿，再收回，用前臂橈側在下橫向擊椿。上右步，在椿北側變右虛步，右前臂從下向上用臂外側斜擊椿，再收回，用前臂尺側在下橫向擊椿。撤回右腳，變右弓步，左前臂從下向上用臂內側斜擊椿，再收回，用前臂橈側在下橫向擊椿。上左步，在椿南側變左虛步，左前臂從下向上用臂外側斜擊椿。再收回，用前臂尺側在下橫向擊椿。然後，再收回右腳變馬步，重新重複以上動作七次，還原太極起勢。

在揮臂擊椿時，仍然注重意念貫注，不尚用力，手臂肌膚僅輕接觸樹椿即可，不能用力擊打。

3. 操 肘

變馬步，屈兩肘，置於腰際，手心向上，兩手為掌。變左弓步，右掌內旋，掌心向下，盤肘，由外向內斜向上用肘尖擊椿。上右步，在椿北側變右虛步。右肘由內向外橫向用肘尖靠肘法擊椿。撤左腳，變右弓步，左掌內旋，掌心向下，盤肘，由外向內斜向上用肘尖擊椿。上左步，在椿南側變左虛步。左肘由內向外橫向用肘尖靠肘法擊椿。撤右腳，變左弓步，右肘從下向上順椿用肘尖上頂肘法擊椿。上右

步，在椿北側變右虛步，右肘從上向下順椿用肘尖下砸肘法擊椿。上左步，撤左腳，變右弓步，左肘從下向上順椿用肘尖上頂肘法擊椿。在椿南側變左虛步，左肘從上向下順椿用肘尖下砸肘法擊椿。上左步，撤右腳，變馬步收勢，恢復太極起勢姿勢。

操肘法可以連續重複七次再收勢。操肘時，用意念貫注，不得肘部用力擊椿，僅僅輕輕接觸樹椿即可。

4. 操 肩

肩部包括上臂部、肩井穴部、肩胛骨部、肩肱骨頭。實際運用中，肩部主要運用肩前、肩後、肩側三個部位，肩井穴部位主要對於由上向下之攻擊進行防禦性承受擊打，沒有進攻性，而肩部其他三個部位則有攻擊與防守的雙重任務。

從太極起勢開始，上左腳，到椿北側成左弓步，用右肩前和上臂前部撞擊樹椿，同時左臂上揚，右臂下振，以助右肩前撞之勢。左腳撤回，右腳上步，到椿南側變右弓步，右臂上揚，左臂下振，以左肩前撞樹椿，相互撞擊七次。恢復原位後，右腳向椿南側上步，用腳管樹椿，用右肩外側撞擊樹椿。右腳撤回，左腳向樹椿北側上步，用左腳管住樹椿，再用左肩外側撞擊樹椿，撞後再換右肩，往返互換七次，恢復太極起勢。

轉身後轉，背向樹椿，用肩後側先左後右，反覆向後撞樹椿，七次後恢復原位，面向樹椿，默默站立，收勢。肩撞擊樹椿時，用意不用力，輕輕接觸即可。

5. 頭 撞

面向樹椿，前額向椿撞擊，兩手向前撐樹，控制前額撞樹之力度。緩慢撞擊七次，收勢。向左或向右側轉 90°，用頭側面向椿撞擊，撞擊側手掌扶住木椿，控制撞擊力度。左

右互換，各撞擊七次，恢復原位。背向樹椿，頭向後枕，用後腦勺部位輕輕撞擊木椿，同時，兩手從身後扶住木椿控制後腦勺撞擊力度，恢復原位。面向木椿，彎腰90°，用頭頂部向前撞擊木椿，同時，兩手扶住木椿控制撞擊力度，頭頂與後腦勺撞擊木椿各七次，收勢，恢復原位，默立。撞擊時，用意不用力，輕輕接觸即可。

6. 撞胸腹和襠

面向木椿站立，挺胸向木椿左右兩側交替撞擊，各七次。再挺腹向木椿左右兩側交替撞擊各七次，再挺小腹恥骨接合部撞擊木椿七次，撞擊要輕，用意不用力。

7. 撞兩脅

面向木椿站立，左弓步，舉右臂亮右脅，向左側彎腰，用右脅部位撞擊木椿。再變右弓步，舉左臂亮左脅，向右側彎腰，用左脅部位撞擊木椿。左右脅各撞木椿七次，然後恢復原位。撞擊兩脅一定要輕，用意不用力，因兩脅比別的部位軟弱，容易受傷，故須謹慎行事。

8. 撞大腿前和內側

面向木椿站立，上左腳，身向椿北側傾，左臂斜上舉，右臂斜下伸，屈膝抬右腿，用右大腿前側撞擊木椿。右腿落木椿南側，右臂斜上舉，左臂斜下伸，屈膝抬左腿，用左大腿前側撞擊木椿。左腳落於木椿北側，左臂上舉，右臂下伸，起右腿，用大腿內側撞擊木椿。右腳落在木椿南側，右臂上舉，左臂下伸，起左腿，用大腿內側撞擊木椿。

以上各式循環操作，每式為七次。撞腿時重意輕力，以不傷腿為原則，逐漸提高，關鍵在意念訓練。

9. 撞膝和小腿脛骨面

面向木椿，雙手扶椿，起右膝頂擊木椿。右腳落地，起

左膝頂擊木樁。雙手扶樁不變，往復七次。用意使膝輕撞木樁，不能用力，仍雙手扶樁，起右腿，屈膝，用小腿前側輕撞木樁，右腳落地，起左腿，屈膝，用小腿前側輕撞木樁，左腳落地，再換右腿，循環往復分別做七次。用意不用力，避免傷損，逐漸提高撞擊力。

10. 踢擊腳面和腳趾

面向木樁，馬步蹲立，微向左轉身，起右腳，用腳面輕踢木樁，踢後撤回。微向右轉身，起左腳，用腳面輕踢木樁，踢後撤回。起右腳，用腳趾尖輕踢木樁，踢後撤回。起左腳，用腳趾尖輕踢木樁，踢後撤回。往復循環各踢七次，踢時重意，不重力。

11. 撞　背

背對木樁，馬步蹲立，兩臂在體側平伸，弓背，向後撞擊木樁。兩臂在體側平伸，微左轉身，弓背，用背右側撞擊木樁。仍兩臂平伸，微右轉身，弓背，用背左側撞擊木樁。三個面分別撞擊七次。少用力，多用意，每撞背一次，意念要聚集到背後一次。

12. 撞臀和胯

背向木樁，馬步蹲立，兩臂體側平伸，用臀部正中後撞木樁。再微調胯，用右側胯、臀撞擊木樁。再微調胯，用左側胯、臀撞木樁。往復循環七次，用意不用力。

13. 撩　腿

背向木樁，一腿支撐體重，一腿後撩腿，用大腿後側撩擊木樁，兩腿輪流撞擊。再一腿支撐體重，一腿用大腿外側外旋後擺撩擊木樁，兩腿輪流撞擊。一腿支撐體重，一腿向後撩腿，用小腿肚撩擊木樁，兩腿輪流撞擊。一腿支撐體重，一腿後撩踢，用腳跟後側踢擊木樁，兩腳輪流撩踢。一

腿支撐體重，一腿向後撩踢，用腳底後撩踢擊木樁，兩腳輪流撩踢。用意不用力，各式撩腿分別做七次。

14. 操　腳

面向木樁，腳尖上勾，用腳底著力，蹬擊木樁，雙腳輪流蹬擊。身側轉，腳尖回勾，用腳底外側側踹擊樁，兩側輪流踹擊。身微外旋，用腳底內側踹擊木樁，兩側輪流內踹木樁。各式輪流七次。用意不用力。

以上渾圓護體功各式之操練，重在用意念去操作，而不能用力去操作。如果用力操作，和外家硬功無異，操之則有功，不操功則退，而用意操作，上功較慢，但不傷人，只要意念到，撞擊之處氣血就會灌注，久而習之，意到氣到力自到，並且不傷筋骨。久練之後，學者自會感到骨骼堅硬，肌膚光亮，切磋技藝時，略將身體和人相撞，對方則痛不可忍，此乃氣血灌注之功也。人要擊我，如擊敗絮一般。

如此練不損壞身體，不損傷神經、肌膚、筋膜，故而感覺靈敏，反應極快。如果用力操作，則適得其反，皮膚粗糙，骨雖堅硬，但已受損傷，年輕不覺，到老之時，則感覺各處有病，習者可親自體驗。

八、跌仆功

跌仆功是拳道四大技法「踢打跌拿」之一，跌法即是摔與被摔二者的合一。跌乃摔倒之意，可摔倒別人，也可摔倒自己。俗話說：「打鐵先需己身硬。」「未學摔先學跌」。學習跌仆也是太極拳道中非常重要的技術。由於在推手和散手技擊中經常會出現跌仆之現象，為了減少運動性損傷，學習太極拳道者還須實際操練演習太極跌仆功，以提高摸爬滾打之能力，提高推手與散手技擊中的跌仆能力，科學地進行

自我保護，防止傷害事故。

跌仆功分為俯跌、仰跌、側跌和倒跌（頭向下）。

（一）俯　跌

太極起勢站立，提腳跟，人向前栽跌，當快要接觸地面時，雙掌從體側迅速置於胸前，先著地面，五指輕彈地面、屈肘緩衝，然後仰頭匍匐，全身直體跌於地面，手、肘和前臂以及腳前掌著地支撐。跌地後要迅速起立恢復原位，起立時依靠前臂、手指以及腳趾的力量迅速彈跳而起，並且要輕鬆自然，乾淨利索，不能拖泥帶水。

還有一種連續起立之辦法：當向前栽跌手掌接觸地面的瞬間，快速完成手掌緩衝，前臂緩衝並沿地收腹屈腿，腳掌蹬地立即站立而起。

（二）仰　跌

太極起勢站立，兩腳掌用力蹬地，使身體向後跌倒。向後倒時，立即蜷腿屈膝，雙手抱頭，頭向上回勾，使身體向後倒時形成一個球體狀，倒地瞬間著地處是後背腰椎和胸椎之間，不能骶椎和後腦勺著地，否則將會受傷。

（三）側　跌

太極起勢站立，屈腿向側躍出，手向側方伸出，當側身將要接觸地面的瞬間，身體向背後側滾，滾時立即變成雙抱頭屈膝踡身之球體狀。倒地後，後背著地，並繼續滾翻腳蹬地起立。關鍵在於把握好接觸地的瞬間，否則容易傷側面之肩和鎖骨等處。

（四）倒　跌

　　頭向下倒立跌地，處理不好容易傷及頭部和頸椎，嚴重時會造成截癱。如身體向前倒跌時，可做前滾翻動作，兩手著地，勾頭蜷背屈身屈膝，依次前滾站立，恢復站立姿勢。如身體向後倒跌時，可做後滾翻動作，後背著地，勾頭蜷身屈腿，依次向後滾翻站立，恢復站立姿勢。

第五章　拳架篇

第一節　盤練拳架的理法

「道生一，一生二，二生三，三生萬物」。即是無極生太極，太極生兩儀，兩儀生四象，四象生八卦。一個是老子講的，一個是《易經繫辭》上傳講的，其義都是從無到有逐漸繁衍萬物也。從練拳上講，乃由道樁或無極樁，再或從渾圓樁開始習拳道，從道始，有一有二有三，道充滿萬事萬物，萬物合而為道。

太極拳道由道始，由站樁開始，一有站樁就為有形，這個形是未動之形，就是一。道是無形的，無聲無息的，大道本無形，因其無形，始稱道。這就是道生一。道生一，即似有又無，開始站無極樁或渾圓樁，這個無極或渾圓樁就是有形之物，但它還是空空洞洞的，僅有一個靜止的形態而已，僅蘊藏了一個一字而已，也是有了一點真氣息，鴻蒙開始渾渾沌沌。站樁時，應感覺其空虛、圓滿，而沒著落處。全身上下感覺渾然，僅有丹田一息所在而已。有了這種渾圓感，就算做到了「圓融的圓融」或者說球形圓，圓滿無缺，感覺到朦朦朧朧，這就是拳架的開始。

拳法本是道，無可名之。後因道生一，始有空洞渾圓之外形，此外形即為一字樁功。非一字的一，而是渾圓一氣的一。因有一，才可使後人學而習之。又由於一字樁恐使後人

陷於空寂枯燥之境地，又根據一生二即無極生太極，太極即是兩儀加圓圈，兩儀即是陰陽，有了陰陽始有動靜、虛實、上下、前後、左右、四面八方（即八卦是也，乾、坤、坎、離、艮、兌、震、巽）等等，即統一體中之矛盾雙方，合而為太極，以此名拳，乃為太極拳。

正是有了太極之兩儀之分，才有了虛實之分，太極拳架就應有重心之虛實變換，上下陰陽之顛倒，左右顧盼之互換，前後進退之呼應，閃展騰挪之驚炸，叱咤風雲之莫測，千變萬化而在陰陽變換之中，一動無有不動，一靜無有不靜。

太極拳就是陰陽、虛實、上下、前後、左右縱橫交錯，在這個圓球內外共同變化而已。用唯物辯證法來說，就是矛盾的對立與統一，矛盾是陰陽，統一是一圓圈。

故而太極拳道必須遵循一個圓圈加上陰陽在圓圈（指球形）內外的各種變化，按這個規律去練習，只要符合這一圈加陰陽，就是太極拳道。拳無拳，意無意，無拳無意，是太極，萬變不離一圈加陰陽，動即是法，動即是太極，動就是一圈加陰陽。

張三豐說：「太極拳是修道之基礎。」只有這樣理解才是練習太極拳的根本，這個根本就是「道」。因為太極拳是由道始而通修道的，把道比做一把萬能鑰匙，這個萬能鑰匙就是打開太極拳法大門的總鑰匙。不明此理豈能去練太極拳法？更談不上得太極上乘功夫。

從道開始不知而體驗道，在萬事萬物變化之中，逐漸認識道這也是螺旋式認識事物的規律，由不知而知，由知而知之，從先天到後天，由後天練到先天，此乃悟道之真機。

太極拳法的訓練理法應從無開始，然後小架子、中架

鄭琛太極拳道詮真

子、大架子，使筋骨層層開展，氣血由不通至漸通，到大通，然後再從大架子、中架子、小架子到無，至此乃為達「道」。

第二節　學習拳架的原則

拳架，乃太極拳道之功架，太極之功夫源於拳架，拳架盤至何等層次，推手、散手即到何等層次。謂之：「一層功夫一層理，一層拳理一層功。」

學者須先明太極理，乃有遵循之規矩。三豐祖師曰：「傳我太極拳法，須先明太極妙道，若不如此，非吾徒也。」

其次明柔者勝剛強之理，乃思維之反向。老子曰：「天下莫柔弱於水，而攻堅強者莫能之先也，以其無以易之也。水之勝剛也，弱之勝強也，天下莫弗知也，而莫能行也。」太極拳道之拳架，要柔弱如水，方可勝天下之至剛。拳架非至柔不可言功。耄耋老叟能勝強壯力大之人，皆在於以柔弱不受力之動。「天下莫弗知也，而莫能行也」。

其三，要明傳遞之功。三豐祖師拳論曰：「一舉動，周身俱要輕靈，尤須貫力（串）。」「周身節節貫串，無令絲毫間斷耳。」盤練拳架必須貫串，貫串之法有二。

一者，四肢身軀外形運行之軌跡必須是圓圈，下行時以手帶肘，以肘帶肩，以肩帶身，以身帶胯，以胯帶膝，以膝帶腳；上行時，以腳帶膝，以膝帶胯，以胯摧身，以身帶肩，以肩帶肘，以肘帶手。上行與下行必須節節傳遞，方能有效。

二者，內氣之變化，隨外形之往復而周流不息。其氣主

宰於丹田，丹田之氣隨外形而蓄養，外形之動隨丹田之氣而流行。久之，意有所指，氣有所使。「氣遍全身不稍滯」。乃外行而內運，內運而外行。此謂傳遞之攻。傳遞之功為弱勝強，小勝大，四兩撥千斤之本。來勁可下行傳遞化於無形，發勁可上行迅雷不及掩耳。

其四，內外要順隨，順隨內可養生，外可禦敵。順隨，意先要順，有順隨之意識，形方可順隨。四肢百骸要順，不歪七扭八，符合生理。五臟六腑要順，排列有序，內強而外壯。渾身上下皆要順，太極元素陰陽排列有序化，自能一順無有不順，意順形隨，氣自順隨，氣順隨，氣載血行，周身澆灌，自能強健肌體。

由於有意形氣之順隨，始而有技擊之動能。技擊之能是「示敵變化顯神奇」。順隨方可顯神奇。

其五，重心變化是虛實變化之本。盤架之時，必須明白重心之變化，重心變則虛實變，虛實變則重心動。重心在丹田，調整丹田之氣乃調整重心也。重心調整主要在腰、腿。三豐祖師曰：「有不得機得勢處，身必散亂，其病必於腰腿求之。」

重心調整貴在上下相隨，同步調整，整體變化。左腳動，則左手動，然後左腳、左手、左膝、左肘、左胯、左肩、前沿任脈、後沿督脈，一舉動半邊身體俱動。右側亦如此。以身體垂直中軸線為界，左右虛實宜分清楚。水平軸（橫軸、左右軸）為界，上下虛實宜分清楚。額狀軸（縱軸、前後軸）為界，則身體左右上下虛實宜分清楚。細而分之，以丹田重心點為原點，圍繞其轉環，總的虛實宜分清楚。

拳論曰：「虛實宜分清楚，一處自有一處虛實，處處總

鄭琛太極拳道詮真

此一虛實。」學者當明此意。盤架時，下虛上則虛，虛則重心變，重心變實再變虛，方能轉換自如，不傷肢體。

第三節　學習拳架的重要性

太極拳道為巨系統。散手、推手、拳架又各為一系統。系統之間互有連帶不可分割。拳架系統，為訓練綜合能力之用。推手為檢驗能力運用水平和試驗能力運用水平之方式。散手乃為拳架訓練之終極，散手中充分體現出所練之功夫是否實用。

拳架要練成周身一家，乃謂圓整。又要練成各具體系，乃謂分散。圓整者，渾元一氣之謂也；分散者，周流不息之謂也。圓整者發勁也，分散者化勁也。圓整中有分散，分散中有圓整。圓整時，瞬間內勁驟至驟發，發勁時，勢不可擋，無堅不摧，如光閃電擊；分散時，剎那間內勁無影無蹤，化勁時，銷聲匿跡，如臨深淵，如履薄冰。

圓整和分散是矛盾的雙方，可互相轉化，亦可你中有我，我中有你，互相滲透，互為依賴。

第四節　盤練拳架的要求

養心定性，聚氣斂神。先從打坐入手，定心神安，斂氣養性。打坐與站樁為靜養之功，為靜力性練習。盤架後也時時處處保持此種狀態。打坐和站樁是靜中求動，盤架之功乃為動中求靜也。

呼吸吐納，純任自然。呼吸乃為自然之能，靜時呼吸綿綿，深長久遠。動時四肢上行則吸，下行則呼，吸時有呼，

呼時有吸。呼吸人人自會，不要強求，隨勢而呼吸，隨動而吐納。動靜呼吸吐納隨功之進境，自動調節。「真人呼吸至踵」，其乃深長久遠之謂，久而習之，自然達到。胎息者，也不強求，久練之後，毛孔自能開闔張閉，減少鼻息，胎息漸多。能呼吸，乃能勁長。呼吸之氣與人身之氣渾為一體，相輔相成，互為轉換，自能調節一身之五臟六腑，四肢百骸。

虛領頂勁，周身輕靈。頭頂虛虛領起，乃有懸掛之意。能懸掛節節自然放鬆，放鬆後斂氣入骨，節節方能貫串，貫串始有傳遞之功，不可縮頭龜背，亦不可挺胸腆腹。總要空胸實腹，含胸拔背，空胸乃為含胸，實腹乃為拔背。身法正全身俱正，動步猶如貓行，舉動輕靈不稍滯，處處避實而就虛，隨曲隨伸任自然。看似輕靈而功力雄厚，看似凝重而功淺力薄。輕靈者，底盤控制範圍大也，凝重者，底盤轉環範圍小也。步隨身換，身動而步移，步到身到方為妙，身到重心到，重心到乃身法到。手要動腳要隨，腳要動手要隨，上下相隨勁合一。一到俱到，一停俱停，一動無有不動，一靜無有不靜。動靜之間不能停頓，圓圈運轉，循環無端。循環無端則勁長，圓轉自如靈巧生。勁長彼則不能轉換，靈巧我則變化莫測。

意到拳到，拳不到意亦到。意者想也，拳者練也。盤架之時，拳意合一，意有所使，拳有所動。拳有所動，意必先至。一舉動惟意先動，意動則身動，意動則氣行，氣行而遍布全身。全身有氣，方能克敵至效。

由有意到無意，無意之意出真意。無意之意，乃由有意之意而練習，久而習之，成為習慣。習慣成自然，方能渾身透空，應物自然。

意非一拳一腳之意。亦非「練拳之時，無人當有人，運用時有人當無人」。意是恢復人之良知良能，遇環境變化而變化，乃謂天人合一。意者不可過重，重者傷身，把握在隨意之中，似有似無之際，乃能合度。「用意不用力」，乃為用意帶動肢體克服地面引力，所用之力是引力之斥力，陰陽對等，多用之力為用力，此為用意不用力。運轉之中，每次用力都在克服局部之尺、寸、絲、毫之力，在不用力之範圍，方能長力，故而久練太極之人，不求練力而功力雄厚，此乃拳家不傳之秘。

意者用途大也。高層次者，重意不重形，「只求神意足，不求形骸似」，大匠作畫，意在畫外。若取拳外之意，練意外之功，其度不可限量。

第五節　整體訓練法

圓滿才能無懈可擊，學術理論，拳理拳法，萬事萬物，惟圓滿才能立於不敗之地。

俗話說，功行圓滿，功德圓滿。

意拳、大成拳創始人王薌齋先生說過：「要做到圓融的圓融，拳本無法，有法皆空。」

老子道德經曰：「無為而無不為，道本無名，有名也非道。」道經曰：「大道本無名，無名而難於達道，有名而非道，為得其道非立名難以尋其真機。」確確如此，拳學之道，能掌握至此乃得道也。

太極拳道之拳架就是掌握球形的圓，即立體圓，即太極球。陰陽在其球中，陽極時陰生，陰極時陽生，陽中有陰，陰中有陽，陽不離陰，陰不離陽。球皮為一，球內為二（陰

陽），合而為三，即「道生一，一生二，二生三」之謂也。天下事，宇宙間無不需做到功德圓滿、圓融的圓融，否則不能達道。例如，太極拳為什麼也稱十三勢？並用八卦五行相配，即：掤、捋、擠、按、採、挒、肘、靠、進、退、顧、盼、定，喻為乾、兌、離、震、巽、坎、艮、坤，水、火、木、金、土。以人身比天地，以天地喻人身，是為方便後人去理解太極拳之道而已。如果後人不從前人的真意理解練習，不能達到渾圓之球體，則辜負前輩一片真意。但世人不理解者多，人常停留在十三勢之局部上，苦苦追求著數，豈非離拳道越來越遠？故而太極拳架必須按球體圓之特性訓練、運用之，方為得真傳真諦。

　　球內人站之，凡腳動，其球重心必動。

　　球外人拿滾之，可前滾，可後滾，可朝任意方向滾，還可拍、可拋、可接，總而言之，球內球外，無非陰陽虛實重心變化而已，得此之理，太極之道悟也。道既悟，非得實行，即知而行，能知能行為真知，能知不行非真知，能行不知則為痴行。

　　拳架非走到渾圓一氣在體內運轉，周流不息，其實際以丹田為中點，為樞紐，使兩腿、兩腳和手臂為車輪，使內氣（或曰：內勁、下意識流）從腳經腿而腹背丹田而達於手指，謂之由陰極而陽生漸而到手指為陽極，由陽極而陰生，周而復始，乃身中氣而上下周流，即「腹內氣宜鼓蕩，四肢如九曲行珠無微不至」。練一遍拳即有一遍功，循序漸進，微量遞增，天長日久，功夫不可限量，乃武當內家真正功夫。但此仍為道家修道之基而已，能照此始能談道而已。故而太極拳道拳架必須按照太極球來編排，凡不符合此原則者，就不符合太極之妙道。

第六節　分部位訓練法

第一步：先在老師指點下，按照要求一個一個拳式學完，意念著重是根據老師講授的要求去做好拳式的每個分解動作，使形體逐漸達到準確無誤的要求。

第二步：在第一步的基礎上，著重多練習拳架，反覆演練，從生疏到熟練，從有意識做某個動作而達到無意識能做出，意念著重是鬆，要求四肢百骸五臟六腑都在鬆的意念下，準確而協調地完成整個拳架。

第三步：現在已經比較熟練拳架了，再不需要記憶如何做動作了，只是要求放慢練拳架。在放慢後求整個演練拳架的勻，在慢中求勻，意念就是求勻，而形體在練拳式，尤其是兩個拳式相連接部分更要注意轉換時的勻。

第四步：由放慢求勻的練習，這時外觀已經具備了一種藕斷絲連，如紡線抽絲，一種鬆沉的感覺。到此步功夫，須經老師指點，使拳架嚴格按照生理規律，體現出技擊時的要求。意念是將手腳練成一致，形體動時，一絲不苟地練成手腳一致的舉動習慣。

第五步：練手法。就是把意念集中到手上，以手帶動整個身體按照拳式運轉，手動後肘隨，肘動後肩隨，肩動後胯隨，胯動後膝隨，膝動後腳隨之，節節貫串，使手按照要求練出手型。

第六步：練肘法。就是把意念集中到肘上，以肘為先導，帶動整個身體練拳架，把肘當手用，練出和手一樣的感覺。

第七步：練肩法。就是把意念集中到肩上，以肩為原

心，帶動整個身體練拳架，肩如手，肩動而後動身體其他部位。

第八步：練腳法。就是把意念集中到腳上，以腳為原心，先動腳，依次再動身體其他部位，使腳練出虛實變化，動步輕靈。

第九步：練膝法。把意念集中到膝上，以膝為原心，先動膝後動其他部位，依次通過肢體傳遞，使膝練出能前提、縱黏、後隨，運轉自如。

第十步：練胯法。把意念集中到胯上，以胯為原心，先動胯後動其他部位，使胯練出有手的圓轉自如的感覺。

第十一步：練手、腳一致。意念著重在手、腳一致上，處處手動腳同時動，進時同時進，退時同時退，左右變化皆然。

第十二步：要求肘、膝的同步運行，使肘、膝同時運動，意念和形體都要求如此。

第十三步：再求肩、胯的同步練習，處處肩、胯同方向、同角度運動，使上下肢達到非常和諧的程度。到此完成外三合的要求，即手與腳合，肘與膝合，肩與胯合。從此再往高功夫練，則需名師言傳身教，否則難以領悟。往後再分練五臟六腑；再分練穴位法；再分練九竅法；再練發勁法；再練渾元氣法；再練內氣周身流動法；再練由內及外法、意念在形外法；再練全身對外界的感應法，在這裡面又分和諧法、觀重心法、假想法、專門功力法等。

第七節　內勁的傳遞與訓練

內勁就是身體內部在意念的支配下，中樞神經指揮身體

各部骨骼肌（運動肌）運動時所產生的能力。這種能力的大小在盤架子時是看不出的，必須經由推手和散手才能顯示出來，這種顯示在外的能力就是一種力的表現。這個力就是功力的表現。嚴格地說功力和內勁是一個內容的兩種名詞，在自身蓄勁於內不釋放時叫內勁，在外和人推手或散手釋放時稱為功力。

內勁和功力好比電學裡的電動勢與電壓，電動勢在沒有接通電路之前，就已經具備了一種內在的勢能，但沒有電荷流動。電壓是接通電路後電路某兩點間的電位差，這時已有電荷在電路中流通。電動勢越高，接通電路後這個電路的電壓也就越高，電流越大，功力越大，這個電路就是電流流通的通路。

內勁的釋放運行也有通路，這個通路就是內勁在身體內部傳遞的路線，我們叫勁路，盤架子就是疏通勁路。這個勁路，前輩們叫它「氣」「背絲扣」、像水銀似的流動物等，實際上它就是內勁在身體內部傳遞的通路。

太極拳訓練中的靜功，是一種儲蓄能力或內勁的方法。太極拳的靜功大致分為臥、坐、站，實際上有更多的靜功方式，不動就是靜，凡靜即可練靜功也，靜功就是求得形體所具有的能力之大小，在任何姿勢下首先要找出渾圓一氣的感覺，練出強大的內勁。

太極拳的拳架訓練就是動功。動功是疏通形體內部的勁路，以便內勁能迅速地傳遞。

這種勁路的訓練，可分為基本訓練（大架）、中級訓練（中架）、高級訓練（小架）、上乘訓練（意念和形體分部位的訓練）知己的功夫。

第八節　盤架要領

道法自然									
節節貫串	頭	頭頂要懸	頂要豎 頸要收 領要懸	虛領頂勁	眉要慈 眼要溆 耳要貼 鼻要端 口要閉	五官端正	牙要叩：骨梢　舌要頂：肉梢　髮要衝：血梢　甲要伸：筋梢	四梢要齊	無聲無臭應物自然
上下相隨	軀幹	立身中正	身：胸要空 背要拔 腹要收 腰要正 襠要吊 臀要斂	氣沉丹田	臟：心要靜 肝要平 脾要和 肺要舒 腎要藏 心包系	五臟氣全	臍：小腸安 膽要正 胃要暖 大腸嘔 膀胱固 三焦聯	六腑通暢	無窮無盡時空俱眠
氣宜鼓蕩 往來貼脊	上肢 下肢	四肢要順	肩要沉 肘要隆 手要展 胯要裏 膝要縱 腳要弓		活似車輪 舉動輕靈				無始無終循環無端
									無形無象全身透空
渾然一太極									

第九節　太極拳道盤架總歌

乾坤虛空氣混沌，太極內動陰陽分。
節節貫串有起勢，氣勢磅礴雲霧飛。
風吹楊柳綠茵茵，身搖枝擺滿園春。
金剛三對拳之魂，玄妙天機任君尋。
懷抱太極轉兩儀，懶漢插衣鵲難飛。
碧空展翅大鵬飛，白鶴騰雲雙翅揮。

織女紡線絲相連，還有霸王單拖鞭。
斜上金剛步相隨，浮萍水草映綠泉。
左右白鶴接斜行，斜行鴻燕紀律明。
十萬火急雞毛信，揮馬揚鞭驛站行。
蹻步女子琵琶揮，輕聲退步坎子腳。
上步金剛托塔王，神兵天將伏虎忙。
水泊梁山武二郎，金絲纏腕串捶旁。
肘底藏捶龍擺尾，倒捲肱打入膏肓。
白鶴左行再亮翅，斜行過後閃通背。
通背閃身步騰挪，撤身腳移連環腿。
五行金木水火土，顧盼中定又進退。
白鶴亮翅接單鞭，雲手雲腳雲肩胯。
一雲無有不雲處，獨往獨來高探馬。
揮鞭提繮去無影，單拍插足朝天彈。
先有左邊後右邊，再有右邊後左邊。
蜷腳蹬跟兩臂分，拉開硬鞭像皮筋。
落腳扭身蹻步行，青龍仆地把海探。
鷂子翻身騰空腳，分門兩手把膝抱。
翩翩起舞旋身急，蜷腳蹬跟又一招。
兩手輕揮彈塵灰，分馬兩掌護中峰。
肱捶掩手勁落空，磁石吸鐵功久成。
蹲腿盤膝琵琶骨，七寸肘後靠有肩。
七寸靠後壓肩肘，抱頭推山力擎天。
白鶴亮翅勁上翻，織女紡線又單鞭。
前後照打斃敵命，野馬分鬃飄身影。
玉女穿梭織羅衣，手穿腳忙掃不贏。
亮翅白鶴又一鞭，雲手過後拜觀音。

雙峰貫耳把膝迎，跌叉身墜雲霧中。
二郎擔山魂迷津，腿下掃蹚旋風緊。
金雞報曉獨立腿，美女梳頭緊相隨。
左右獨立雙跌腳，繞蹚轉胯蹬車飛。
倒捲肱打分左右，碌石碾場手搓繩。
雨過天晴鳥曬翅，步履輕盈斜著飛。
閃身通背走四環，挪步騰身要輕靈。
別說白鶴多亮翅，項羽拖鞭蓋世雄。
雲手過後十字手，右翻左邊左翻右。
手腳相扣單擺有，落地吊打指襠捶。
金剛接著又三對，懶漢插衣七星右。
擒拿搬提肘和手，回頭看畫膝頂肘。
馬襠上步雙龍步，白鶴亮翅虛實有。
抽絲紡線又單鞭，旋臂擰身左七星。
擒拿跨虎雙擺腳，彎弓射虎虎難行。
應物自然渾圓氣，金剛收勢歸丹田。
三豐祖師傳妙道，入道之基太極拳。

第十節　太極拳道拳架各式名稱

第五章 拳架篇

第十一節　太極拳道盤架動作圖解

第一式　起　勢

1.渾圓一氣

重心在兩腿之間，兩腳平行，與肩同寬，腳尖向前，腳掌輕踩地面，腳趾不能硬扣地面，踝關節要穩固，重心落在弓背上，以自然舒適為度。

面向正東，虛領頂勁，下頦微收和身體中軸線成夾角45°，兩眼平視正前方，要求眼渺視。兩耳後裏，鼻尖對準肚臍，嘴輕輕合閉，牙齒輕叩，舌抵上顎，呼吸自然，分泌津液自動咽下，頸項要豎直，精神領起。

沉肩墜肘，上肢下垂在腿外側，雙掌貼於褲縫，拇指與食指併攏，除拇指外，其餘四指自然散開稍許，手掌要伸直，指尖向下，掌心向腿。

空胸實腹，含胸拔背，前擁後裏，脊椎上下對拉，節節貫串拔長，符合生理彎曲度，正腰落胯，收腹斂臀，氣沉丹田。

兩腿自然站立，直而不挺，胯膝關節鬆靈，舉動移步才能輕靈。全身關節處處似夾氣球，富於彈性，隨時便於運轉（圖1）。

渾身透空，從上至下節節放鬆，無一處不自然，處處合

圖1　　　　　　　　　　圖2

乎規矩，外示安逸，內固精神。

　　從此起開始準備做拳盤架，不能有一絲要練拳盤架之外形表露，讓外人不能看出在練拳，完全是在隨意比劃，自然而然，拳道貴在自然，從自然起到自然落方合規矩。養成自然，出手方無預兆。

　　意念似有似無，不著象，不落俗。意念僅關照練好拳架而已，練拳不可有「無人似有人」，用時「有人若無人」之意念。有人與無人都無關係，關鍵是為練出天人合一，隨外境而變化，應物自然之功。

2.大鵬展翅

　　兩掌從體側微外旋過肩，再內旋向上畫弧至頭頂百會穴；同時左腳隨兩臂上畫向前上一步，腳尖向前，腳掌著地；右腳跟微微離開地面，重心隨之移到左腳，猶如大鵬展翅，有飛騰之意，展翅過程中，內氣自然貼脊背由下上行。呼吸自然，張翅自然會吸氣，不需關照。其他各處姿勢同1（圖2）。

3. 雨後春筍

　　兩掌從頭頂向下畫弧，自然下落於腿側；同時上右步，和左腳平行，邊上步邊頭領身長，猶如雨後春筍，欲出地面，脫俗而出；身長，帶領左腿逐漸站直，但外形不能流露內意，外觀仍以自然為度，不可有絲毫牽強附會之態，純是一片神形，自然而然。呼吸自然，內氣隨外形之動作，從頭

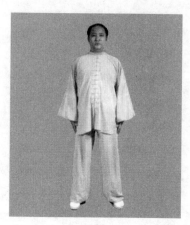

圖 3

頂落於腳上，自然形成一個大小周天。拳論曰：「牽動往來氣貼背」，「腹內鬆淨氣騰然。」重心慢慢落右腳，但兩腳不可站煞，隨時有騰挪之意（圖 3）。

【要領】：

　　頭要領起，骨節放鬆，呼吸自然，手向中線合。

【用法】：

　　（1）當對方出雙手抓我時，我向前方上左步，控制對方重心，雙手從頭頂下落，擊打對方胸或面部，將其向後放出。

　　（2）當對方抓我雙肩時，我兩臂從外纏繞其臂並採拿其臂使其向前栽跌。

　　（3）對方推我左肘時，我向右讓勁，並用左手抓對方左手順擰，右手扣壓對方左前臂靠肘關節處，使其左前臂被我所採。若對方欲向後縮時，我順勢向前發勁，使其後倒（圖 4、圖 5）。

鄭琛太極拳道詮真

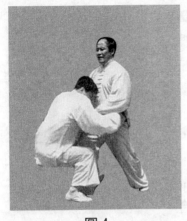

圖4　　　　　　圖5

【歌訣】：

　　陰陽渾元調氣息，全身透空練太極。

　　上步督脈落腳任，丹田命門水火濟。

第二式　金剛三大對

1.金剛抄手

　　重心前移，擠迫左腳上一步，左腳在前，距右腳一肩半長，全腳掌著地，腳尖內扣在身中軸延長線上；右腳在後，腳前掌著地，後跟略離地面，富有彈性，腳尖內扣，朝向左腳尖，雙腳尖延長線相交，以便增加攻擊之合勁。

　　左腿隨腳前上，膝要有上縱之意，小腿要有蹚泥之感，胯關節鬆動前催，膝微內扣，胯微內裹和腳配合好，共同保護好下盤，嚴防敵之進擊。

　　右腿在後微屈膝，增加彈力以為左腿之後盾。也要裹胯裹膝和右腳內扣配合，防止下盤中堂進擊。

　　在上步的同時，兩掌帶臂隨勢向上弧形上抄，不可有下

坐之意，直接前抄，左手前同鼻尖高，右手後同咽喉高，掌心向裡，中指和前臂中軸線始終一致，左手與右手相距一前臂距離，其肘關節夾角，左臂大於 135°，右臂小於 135°。腋下夾角左臂大於 45°，右臂小於 45°。肩與胯上下對照，在一個平面內，才有支撐力，要做到手與腳合，肘與膝合，肩與胯合。兩手中指的延長線和兩腳尖的延長線在意念中要聚焦一點，這是合勁

圖 6

發放的基礎，也是防守的關鍵所在，不可輕視。

　　頭部要正，下頦要收，護住咽喉。前額前頂，重心可領。鼻尖對準肚臍，防止左歪右斜。眼要平視略向上看，但不能露神。牙齒要叩，舌頂上顎，防止咬傷舌頭。

　　呼吸自然，不能憋氣。全身放鬆，舉動自然輕靈。內氣由丹田起貼背上行並前落，一部分隨手前伸，經肩、肘、手向前傳遞，一部分從身前中線下落丹田會聚並有部分到腳前掌。全身如充滿氣之大氣球，要支撐八面，兼顧四方，行氣如九曲珠無微不至（圖6）。

2. 力劈華山

　　右腳尖右轉 45°，面向西南，重心隨之向後擺動，左腳接著右轉約 45°，右腳在前，左腳在後。兩腳尖均要內扣，兩踝關節要穩固，右膝前弓，有上縱之意，其腿彎處夾角約 135°。左膝微彎，腳跟微離地，腳前掌著地，隨時有騰挪閃戰之意。兩膝兩胯都有前裹之意，方能內氣前聚，隨時有前縱之意，並自動形成下肢兼護下盤之責，才能不被敵所攻

擊。

　　雙掌隨腳之變化，由前從上向右後側下劈。向右後轉劈和身體右轉角度一致。右掌在前，同鼻尖高，左掌在後，同咽喉高，兩手距離前後一前臂長，指尖向前，拇指側朝上。右臂肘彎夾角大於135°，腋下夾角大於45°。左臂肘彎夾角小於135°，腋下夾角小於45°。兩手中指尖前後對照，其延長線和身前中線再相交，手、腳、鼻尖三尖

圖7

在前方要聚焦，形成攻防兼備的右金剛式的基本戰鬥姿勢。手腳，肘膝，肩胯要上下外三合。

　　頭部隨身體右轉45°，下頦要收護住咽喉，頭頂前額要向前上方頂勁，兩眼平視，略向前看，鼻尖對準肚臍，叩齒頂舌，防止咬傷舌尖，兩耳後裏振聽腦後風聲，精神全憑頭部領得起，方能帶動全身。

　　軀幹部位隨腳右轉45°，含胸拔背，收腹斂臀，正腰坐胯，渾身透空，無一處不鬆靈，意念隨時有一觸即動之態，靈變自然，能夠應付各種複雜局面。但又要不顯山不露水，外看自然，內含殺機。這是右金剛式（圖7）。

3. 水中撈月

　　左腳左轉45°，重心左移，右腳也左轉45°；左腳全腳掌落地，腳跟有離地之意；右腳前掌著地，後跟略微離地，前後兩腳均內扣，腳尖延長線相交。兩踝關節要穩固，兩膝、兩胯依次左轉，膝與胯有內裏之意，扣住勁，膝有上縱之意，膝胯與腳要上下相合。

兩掌從後向下、向前弧形前
撈，如水中撈月之像。兩掌畫到小
腹前，護住襠部，掌心向前，指尖
向前下方，兩臂鬆沉下墜。

　　頭隨身左轉45°，面向東，頭
頂前額要向前頂領，下頦回收護住
咽喉，眼向前平視，兩耳仍後裹，
鼻尖對準肚臍，牙齒輕叩，舌頂上
顎。

圖8

　　身軀隨腳左轉45°，重心落在
左腳，沉肩墜肘，含胸拔背，小腹
內收，斂臀，谷道上提，欲向前動之勢。正腰坐胯，身法中
正不偏。此時前面全憑雙手相照應，防人突襲，隨機運轉
（圖8）。

4.狸貓洗臉

　　重心繼續前移，左膝繼續前弓，右腿隨之，腳形不變；
當左膝將要超出左腳尖時，重心後移，左腿緩慢後伸，右腿
屈膝後坐，重心落到右腳上；左腳前掌和地面平行，但腳跟
著力要多一些，膝要略伸，形成往後去之勢；右腳腳跟落
地，全腳支撐重心。此時，兩膝仍要內扣，兩胯內扣並後
坐，有熊蹲虎坐之態勢，能支撐八面，照顧四方。

　　身軀隨重心後移，上身坐直，軀幹節節下行，內氣也隨
之節節貼背下行至尾骨，臀部不超過右腳後跟。兩臀向後坐
時，有由下向上翻裹之意，從而帶動兩大腿有內裹之感，雙
膝扣住勁，護好中下部。上身仍要中正下坐，含胸拔背，收
腹裹臀。右膝下坐之夾角不能小於135°，否則不利於下部啟
動，這叫不能站煞。

雙掌隨重心後移下坐之勢，逐漸上捧後收至下頦、胸前位置，兩肘彎夾角小於 90°，兩手基本併攏，手指向上，手心向內，手背向前，如狸貓欲洗臉之勢。

圖 9

　　頭部仍保持前動要求，微隨身含胸，下頦再多內收一些，頭部一定要直豎，不能左右歪斜、前後俯仰，頭正則身正。呼吸要自然，隨勢後坐自然吸氣，不用在意，自能內氣貼背下行至右腳（圖9）。

5. 翻手前按

　　接上動。重心前移，右腳由實慢慢蹬地向前送勁，左腿逐漸前弓承擔重心；左腳全掌著地，右腳前掌著地，腳尖均內扣帶雙膝、雙胯內裏，雙腿要有護下盤之意。接著，左腳落實，帶動右腳向前跟一步，和左腳平行，腳尖向前。同時，頭頂上領，身體逐漸站直，雙掌向前慢慢按出。上體姿勢要求不變，惟兩肘微微向內合住勁，向前

圖 10

送勁以助雙掌之按勁，整個身法是由後坐逐漸向前站起，其軌跡是弧形向上，此時內氣隨上按之勢聚集下丹田（圖10）。

6. 搬攔戳點

　　雙腳位置不變，雙腿逐漸站直，重心由左腳後移到右

腳；同時雙掌前按，逐漸變成雙掌外旋，右拳、左掌緩緩下落至小腹前，沉肩墜肘；上領下沉，頭頂至腳節節貫串，呼吸自然，內氣由丹田上升過頭頂復循後背下行至腳。其頭部等要求同起勢（圖11）。

圖11

【要領】：

形體上的外三合即手與肘、肘與膝、肩與胯相對應，腳擰身轉手隨，保持整體運動，圈圈相套，環環相扣。

【用法】：

（1）我一出手，兩手置於胸部與咽喉之間，是一種極好的防守格鬥基本姿勢，不管對方擺拳、直拳，我雙手控制對方中軸線，隨上步用整體勁將對方挑發出去。

（2）當對方出右拳或右腿時，我上步同時右手抓其手或腳腕，左手托其肘或膝部向右畫弧讓空其勁，使其關節引直，然後反轉向左送勁貫在對方肩、胯部和支撐腳腳跟將對方發出。

（3）對方右手從外抓我右手腕時，我左手鎖住其手，右手反纏對方，腕部向下扣採，即小金絲採拿法。

（4）對方抓推我時，我向後讓過其勁，然後左腳插入對方左腳後，兩掌用按勁將對方騰空發出（圖12、圖13）。

【歌訣】：

> 太極精華金剛拳，繁衍無窮圈套圓。
> 攻防兼備虛實變，萬法歸宗道自然。

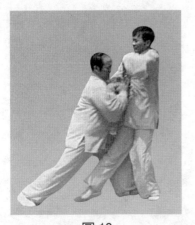

圖 12

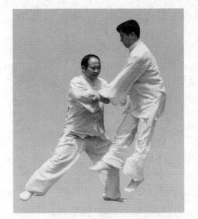

圖 13

第三式　懶插衣

1.懷抱太極

　　接前動。雙腳位置不變，
重心隨腿下蹲移到右腳，左腿
為虛，雙腿膝關節曲蓄，其膝
彎夾角大於 135°；同時，右拳
變掌，向上運行至下頦，指尖
向上，掌心向左；左掌向下運
行，指尖向下，掌心向右，兩
手掌心上下相距一前臂長。上
身和頭部保持不變。雙手托住丹田氣準備旋轉（圖 14）。

圖 14

2.旋轉乾坤

　　重心移至左腳，雙腿曲蓄到最低點不過 135°，重心開始
上升，同時右腳緩慢向上微提，外形應減少預動之勢；雙掌
隨身體下蹲之勢，右手帶臂向右下弧形旋轉，左手帶臂向左

圖 15　　　　　　　　　　圖 16

上弧形旋轉，右手下轉至小腹，左手上轉至胸窩，兩手相距一前臂；上身和頭部保持不變。丹田內氣隨兩手旋轉而轉動，呼吸要自然。雙掌轉動時要合住勁，不能散開。到位時，左手在上，手心向下，指尖向右，右手在下，指尖向左，手心向上，剛好與上動手的位置顛倒相差 180°（圖15）。

3. 懶漢插衣

　　右腳向右橫跨一步，大於肩寬，右腳尖右轉 45°，屈膝變右弓步，左腿微屈，但雙腳尖、雙膝、雙胯均要內扣保護下盤；同時，右掌由下從左臂內經臉前由上向右側下方畫弧，停於右前方 45°處，手指尖同鼻尖高，掌心斜朝下，指尖向右側前方；左掌隨右手上畫時，從右肘外側向下畫弧至丹田位置，掌心向下，掌指向右，左右上下要合住勁，面向東；頭部、肩部和整個軀幹保持不變；呼吸自然，內氣隨兩手旋轉。右手向右按出時，內氣隨而跟至（圖16）。

圖 17

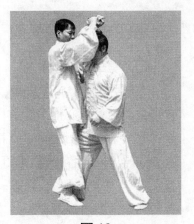

圖 18

【要領】：

兩掌心相對，懷抱陰陽太極球勻速轉動，臂隨之滾動，手腳上下一致。

【用法】：

（1）和人推手時，右手接對方右手，左手接對方右肘順時針轉動，當轉動半圈時把對方右手交給我左手，我右手從其臂下通過向右上順纏繞並用右掌拍按對方右肩背部，右腳向右上步，將對方從我右側發放出去。

（2）和人推手時，右手接對方右手，左手接對方右肘順時針轉動，順轉採擰對方右肘（圖17）。

（3）對方右手打來，我右手順勢下格擋，身體並左轉化過其勁，同時右腳插入對方襠下，然後向右轉身，右手抓對方手腕向右上拉，右腳向前進步將對方摔出（圖18）。

【歌訣】：

懷抱太極旋乾坤，天翻地覆顛倒顛。

長拳一勢懶插衣，滔滔不絕滾向前。

第四式 白鶴亮翅

1. 力劈華山（左）

左腳左轉 45°，左腿隨之外旋成左弓步；重心從右腿移向左腿，膝、胯、腳均要有內扣之意；同時，左手從腹部到右肘下與右手合住勁，雙手相隔一前臂，同時逆時針向左畫弧，右手停於小腹前，掌心向下，左手掌停於身左前方與鼻尖同高，掌心向前，面向東北；頭部與上身保持不變（圖 19）。

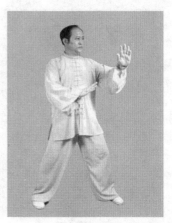

圖 19

2. 束翅欲飛

接上動。右腳右轉 45°，左腳向右腳收回，重心完全放在右腳，右腳尖向前屈膝約 135°；左腳屈膝下蹲，同時左腳前掌著地；雙手隨重心右移，自然向下畫弧，左手落於左腿外側，右手落於襠前，指尖均向下，手心相對，兩手相距一前臂；頭部與身

圖 20

體隨腳和手動作共同向右移動，其他要求不變，有束翅欲飛之狀；面向東（圖 20）。

3. 白鶴亮翅

重心移至左腳，右腳向右前方 45°處上一步，左腳隨右腳跟進一步，右腳上步時要貼地面滑步而行，停下後全腳掌

鄭琛太極拳道詮真

落地；左腳跟上，前腳掌著地，成虛腳；右膝上縱，胯催膝隨，腳滑步，到位後，身微上長，腿伸張；雙掌從下向上，右手過肩後向後再過頭頂向前，左手到臉前，兩掌心相對，相距一前臂，手指向上，右手高於鼻尖，左手同咽喉高，右肘彎夾角大於135°，左肘彎夾角小於135°，向右前方發勁；面向東南，頭和上身隨之向前，保持原有狀態（圖21）。

圖 21

【要領】：

兩掌畫弧臂隨之滾動，手腳、肩胯上下合之，兩掌下按時頭領起，把勁傳遞下去。

【用法】：

當對方向右推我左肘時，我向右化過其勁，用左手採擰其左手，右手向上推其右肘，將對方提起，我右腳向前上

圖 22

步，控制對方重心並向前下45°發勁，使其向己後跌出（圖22）。

【歌訣】：

　　獨立雞群您知誰，束翅仙鶴欲起飛。

　　長鳴一聲驚煞人，碧空萬里綴白雲。

第五式　單鞭

1. 吞身藏鞭

重心落於左腳；雙手帶臂逆時針向左下方畫弧，左手落於左腿外側，右手落於襠前，掌心相對，距一前臂遠，指尖向下；同時，身體屈膝下坐，右腿變虛，頭部和其他部分要求不變（圖23）。

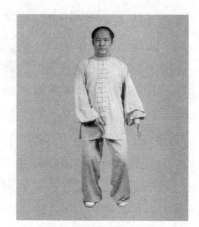

圖 23

2. 雙手握鞭

重心上移；右腳微離地面，身向上長；雙手合住勁，從下向上逆時針畫弧，左手掌到胸前中線，掌心向右，掌指向上，右手掌變勾手，在右前方同下頦高，兩臂肘彎夾角均在 135°左右，腋下在 45°左右；頭部和身體姿勢不變（圖24）。

圖 24

3. 霸王托鞭

右腳落地，重心右移至右腳；隨右腳落地，右勾手帶臂，同時逆時針向下畫弧至胸前中線，前臂內旋扣住勁；重心到右腳後，左腳向左橫邁一步，步幅約一肩半寬，成左弓步，腳全腳掌著地，腳尖左轉 45°在身體左前方；同時，左手從胸前向上帶前臂內旋再向左畫弧，落於身左側，掌心朝

圖 25

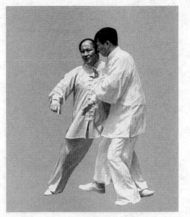

圖 26

左前方，掌指斜向上，指尖同鼻尖高，肘彎夾角大於 135°，腋下夾角大於 45°，左右手要感覺對拉支撐，能照顧四面八方，面向東（圖 25）。

【要領】：

肩胯隨手畫圓，兩腳擺順注意虛實轉換，腳、手上下對應渾然一體。

【用法】：

（1）對方左拳打來，我左手外旋，順勢從外格擋並向左拉其手腕，右手穿其左臂下，用勾手點打其心窩。

（2）對方推我左肘時，我向右化勁的同時，左腳插入對方左腳後，然後向左擠按發勁，使對方向後失去重心（圖 26）。

【歌訣】：

霸王氣雄力頂天，爭奪天下舞單鞭。

千里良駒知人意，白馬過隙一瞬間。

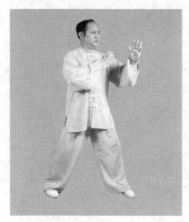

圖 27　　　　　　圖 28

第六式　金剛三大對（斜金剛）

1. 金剛抄手

　　右腳左轉 45°，與左腳尖延長線相交，右腿隨腳左旋轉，同時重心左移，身體向左轉約 45°；右手隨身左轉下落，再外旋，配合左手從身前中線抄起，同咽喉高；左手前右手後，左手同鼻尖高，面向東北；左右肘彎夾角約在 135°，腋下夾角 45°，前後指尖、鼻尖、腳尖三尖對照，其延長線聚焦在一點上；頭部、上身、腿部保持不變（圖 27）。

2. 力劈華山

　　右腳尖外旋 135°，帶腿和身體均向右外旋 135°，重心移向右腿變右弓步，右腳全腳掌落地；左腳相繼右轉，帶動左腿也向右轉，左腳右旋 135° 和右腳尖延長線相交；左膝、左胯內裏相扣，和右腿形成互守下盤之狀態；雙掌帶雙臂從左向右順時針畫弧下劈，右手與鼻尖同高，左手與咽喉同高，

156

鄭琛太極拳道詮真

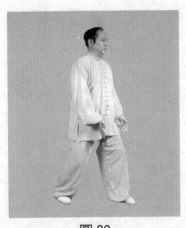

圖 29

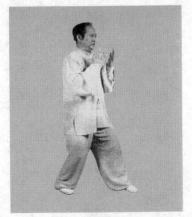

圖 30

肘尖下附，肘彎夾角右大於 135°，左小於 135°，腋下夾角
45°左右，兩手前後和身體中線一致，與其靜止時的指尖延
長線相交；手腳上下對照相合，頭部與上身隨手腳右轉
135°，完成金剛力劈華山，面向南，呼吸自然，內氣隨外形
而變化，落於右腳（圖 28）。

3. 水中撈月

雙手繼續下畫，隨右腳內旋而向前上捧，呈水中撈月
狀；左腳先向左轉 135°，重心隨之，右腳隨之，面向東北方
向，變為左弓步；兩手掌心向前置於小腹前，指尖向下。沉
肩墜肘，正腰落胯；左膝、右膝均有上提前縱之意，隨時處
於靈變之中；頭部和上身隨手腳轉動而左轉 135°，其他不變
（圖 29）。

4. 狸貓洗臉

身體後坐，重心移至右腿上；雙掌上捧做欲洗臉狀，雙
手至下頦前；隨身體後坐，左腿伸直，右腿彎曲；內氣隨之
逆行貼背到右腳。頭部和身體保持不變（圖 30）。

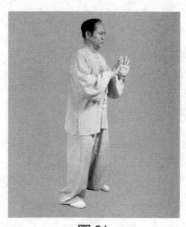

圖 31　　　　　　　　　　　圖 32

5. 翻手前按

重心再向左腿前移上行；雙掌內旋，弧形前按；身體和頭部向前移動，前額要上領；右腳向前上步與左腳平行，與肩同寬，雙腿逐漸伸直（圖 31）。

6. 搬攔戳點

雙掌繼續前按，逐漸雙手內旋，右掌變拳和左掌變外旋，繼續合住勁，同時下落至小腹前，左掌托住右拳；兩腿逐漸站直，重心落於右腿，面向東北；上身和頭部保持原要求不變（圖 32）。

【要領】：

形體上的外三合即手與肘、肘與膝、肩與胯相對應，腳擰身轉手隨，保持整體運動，圈圈相套，環環相扣。

【用法】：

（1）我一出手，兩手置於胸部與咽喉之間，是一種極好的防守格鬥基本姿勢。不管對方擺拳、直拳，我雙手控制對方中軸線，隨上步用身上的整體勁將對方挑發出去。

圖 33

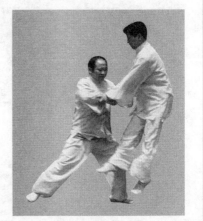

圖 34

（2）當對方出右拳或右腿時，我上步同時，右手抓其手或腳腕，左手托其肘或膝部，向右畫弧，讓空其勁，使其關節引直，然後反轉向左送勁貫在對方肩胯部和支撐腳腳跟，將對方發出。

（3）對方右手從外抓我右手腕時，我左手鎖住其手，右手反纏對方，腕部向下扣採即小金絲採拿法。

（4）對方抓推我時，我向後讓過其勁，然後左腳插入對方左腳後，兩掌用按勁將對方騰空發出（圖33、圖34）。

【歌訣】：

　　金剛斜式三套圈，大小周天圓又圓。

　　搬攔戳點雕蟲技，縱膝提腿頂破天。

第七式　左白鶴亮翅

1. 搏擊長空

右拳變掌，和左掌同時從腹前順時針向右上方畫弧，左右臂畫弧時要邊畫邊內旋，畫至右前上方，右掌指尖同鼻尖

圖 35　　　　　　　圖 36　　　　　　　圖 37

高，左掌指尖同咽喉高，掌心向前；兩腿屈膝，重心落在右腳，右實左虛，面向東北；頭和身保持不變（圖 35）。

2. 門前掃雪

左腳向左橫跨一大步，右腳隨之，重心落於左腿，其膝彎夾角 135°。左腳實，右腳虛，右腳前腳掌著地；雙掌從右前上方順時針向左下方畫弧，至左腿側與襠部；雙膝曲蓄，對頭部和上身要求不變，束身下行，猶若燕擊水波（圖 36）。

3. 白鶴亮翅

右腳向右橫跨一大步，左腳隨之，重心落於右腿，左腳前掌著地，右實左虛；到位後重心上提，雙腿漸伸長；雙手隨腿右移，由下向上順時針畫弧，畫至身前右側方，右指尖同鼻尖高，左指尖同咽喉高，兩手前後相距一前臂長，左掌在胸前守住中線；肩胯上下對照，勁才能整。頭部和上身要求不變，始終同起勢之要求（圖 37）。

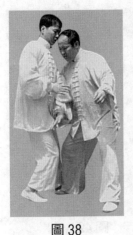
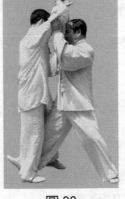
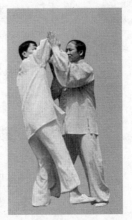

圖 38　　　　　圖 39　　　　　圖 40

【要領】：

兩腳隨手貼地面畫圓，畫圓時重心要隨腳、手而左右移動，移動要平穩。

【用法】：

（1）對方推我右肘時，我向左畫弧，化過其勁，我右手拉對方右手，左手推其肘或肩，同時右腳上步，插到對方襠後下方，用整體的合勁向右前方發力，將對方扔出（圖 38、圖 39）。

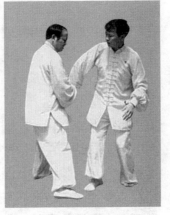

圖 41

（2）和人推手時，右手接對方右手，左手接對方右肘，順勢轉動，順轉採擰對方右臂，如左腳向左撤步，身體左轉，將反拿對方右肘關節（圖 40、圖 41）。

【歌訣】：

門前掃雪嚴冬寒，仙鶴亮翅有機緣。

展翅翺翔擊千里，霞光萬道九重天。

第八式　斜行

1. 烏龍擺尾

接上動。重心挪於左腳，右腳向右後方後撤半步；同時右掌順後撤之步弧形下切掌；下切時，右腿隨之彎曲下蹲，左腿在前也下蹲，但膝彎處都不要低於 135°；右手下切，停於右膝之上，和腳對應，左掌在胸前照顧面前；兩膝要扣襠裹臀，頭要領起，腰要正，肩胯不能扭折歪斜（圖42）。

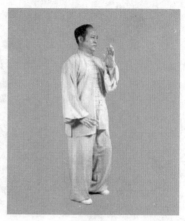

圖 42

2. 仆腿撩按

重心挪於右腳，左腳向左側下仆；同時，左手帶臂弧形從胸前向左過膝撩掌，停於右腿根；緊接著，右掌從右側下向下、向左過臉畫弧，先外旋後內旋落於臉前，同鼻尖高；

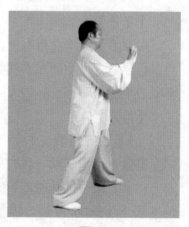

圖 43

重心由右腳移向左腳，左腿變弓步，面向北；向左撩掌時，頭要領起，不能彎腰撅臀，左手、腳要同時向左去，右手、腳隨重心左移同時向左轉（圖43）。

3. 右轉左按

右手從身前中線落下，向右畫弧過右膝，置於右腿根

鄭琛太極拳道詮真

部；同時右腳右轉 135°，右腿變弓步，重心右移；左手從下向上、向右畫弧停於臉前，同鼻尖高，距鼻一前臂遠，掌心斜向下；左腳隨重心右移，和手同步，向右轉 135°，左腿略蹬直，面向東南；頭和上身不能彎曲（圖44）。

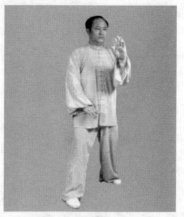

圖44

4. 左轉右按

左手從身前中線落下，向左畫弧過左膝，置於背後命門穴處成勾手；同時左腳左轉135°，左腿變弓步，重心左移；右手從下向上、向左畫弧停於臉前，同鼻尖高，距鼻一前臂遠，掌心斜向下；右腳隨重心左移，和手同步向左轉135°，右腿略蹬直，面向北；頭要領起，不要低頭彎腰，其他要求不變（圖45）。

圖45

【要領】：

下撩上打左右對稱畫圓，腳到手到方為真。上護咽喉，下護襠部，保持很好的攻防間架結構。

【用法】：

（1）當對方推我左肘時，我順其力向右讓勁，左腳插入對方右腳後，控制其重心使他受制，然後左轉身用肩、胯

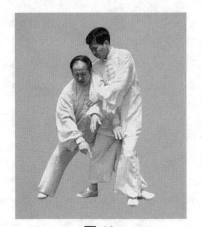
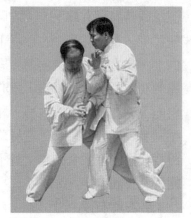

圖 46　　　　　　　　　　圖 47

靠，左手打對方襠部，右手擊打其面部（圖46、圖47）。

（2）斜行完後勾手的用法，當對方從後抱我腰時，我用勾手解脫或擊打對方襠部。

【歌訣】：

　　人要斜行形不斜，內氣中分不能停。

　　左有右來右有左，虛實轉換要輕靈。

第九式　手揮琵琶

1. 左揮琵琶

左手從身後弧形向左前方由下向上畫弧，至鼻尖高；右手從臉前下落至襠部，再從襠部隨左手畫出，同時沿身前中線向上畫弧到與胸窩同高，距左手一前臂遠，兩手前後呼應，手指尖朝前，左手心向右，右手心向左；同時，隨左手上畫，重心繼續左移，左弓步向前傾，膝蓋加大弓步彎度；此時相當於金剛抄手，面向東南；上身和頭部要中正不偏（圖48）。

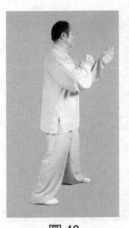
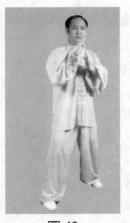

圖 48 　　　　　　圖 49 　　　　　　圖 50

2. 右揮琵琶

右手從胸前沿中線向上再向右側畫弧，置於臉前，同鼻尖高；左手隨右手從左向右側畫弧，置於胸前，雙手心相對，前後一前臂遠，右腳帶腿右旋 135°，成右弓步；重心隨之從左向右移動，左腳隨之右轉 135°，左腿內旋，略微蹬直，相當於力劈華山形，面向南方；上身和頭部隨手腳轉動，不能亂扭動，外形整體運動（圖 49）。

3. 下揮琵琶

左手外旋，向左側畫弧，手心向上，置於身左，略高於肚臍；同時，右手內旋，向左側下方畫弧，置於身前中線左肘後，手心向下，兩手前後相距一前臂；左腳左轉 135°，重心隨之左移，左腿變弓步；右腳左轉 135°，並向前上半步，腿隨之內旋，略蹬直；上身和頭部隨之左移，面向東南，但外形不變（圖 50）。

4. 翻手琵琶

右腳後退半步落實，左腳隨著後退變左虛步，腳前掌著

地，腿部略伸直，右腿坐實，向下成左虛步勢；同時，雙手左內旋右外旋，翻手180°，臂不大動，隨手微變；頭部和身體隨之後坐，面向東北；左手翻手變為勾手，在左膝上方，勾尖朝左下後側；右手在小腹部貼身變成手心斜向上，兩手前後距離不變；面向東南（圖51）。

圖 51

鄭琛太極拳道詮真

【要領】：

掌畫圓時，腳隨之擰動，上下協調一致。

【用法】：

（1）對方擰我左臂時，我順其勁鬆肩旋肘向其身後化勁，左腳後插步到對方右腳外側，右手拍打對方左肘並向左發勁。

（2）當對方擰我左臂時，我臂順勢旋轉並向對方後插步，封住其腿，左勾手擊打對方襠腹部（圖52）。

圖 52

（3）對方右拳打來時，我右手滾進採擰其手腕，我左勾手順轉壓其右肘，使對方右前臂被採而向前栽。

（4）對方右手抓我左肩時，我右手按其手背，四指抓對方小指，掌面上翻，以我身體被抓處為支點，右轉體，左

<p style="text-align:center">圖 53　　　　　　　圖 54</p>

手放在其右肘上下壓，使其前臂被採。

（5）對方右掌擊我，我左手反抓其右手向我左上採拿，右手上推其右肘，使其右臂受制。

【歌訣】：

　　琵琶輕彈飄妙音，其聲繞樑留餘韻。

　　拳家用來壯聲威，聽化引拿發勁迅。

第十式　蹉步

1. 上翻琵琶

左腳尖左轉 90°，左腿前弓，重心左移，右腳以前掌為軸，後跟外旋，兩腿彎曲；身向左轉，頭隨身左轉；兩手隨重心左移，從身前向上、向左，左外旋右內旋向上翻轉，左勾手尖朝裡，同鼻尖高，右手掌心向左，指尖向上，同咽喉高；面向北；身轉時不能彎腰，頭要領起，不左右歪斜（圖53、圖54）。

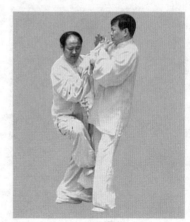

圖 55　　　　　　　　　　圖 56

鄭琛太極拳道詮真

2.�976步下踩

重心繼續左移，右腳離地，向左腿前全腳踩下落地，腳尖右勾，重心落於右腿；左腳在後，腿彎曲，前掌著地，兩腿交叉；在上右腳時，右手向上畫弧，護住臉前，掌心朝左；左勾手隨上右腳同時內旋向下畫弧，停於小腹前，勾手朝下，面向北（圖55）。

【要領】：

上下轉身，手腳要同時轉動，動步要輕，轉動要靈，高層次時非常協調美妙。

【用法】：

對方左拳打來時，我右手向左撥其左肘（或擊其面），用右腳坎子腳踹擊其小腿脛骨（圖56）。

【歌訣】：

頂胸窩肘走中門，翻手擒拿外採人。

腳踩門坎踙步走，轉身勾打送瘟神。

第十一式　斜　行

1. 仆腿撩按

左腳向左仆腿上步；左掌撩掌，向後畫弧停於左腿上；左腳尖左轉135°，重心前移變左弓步；右腿漸蹬直，隨重心左移；右手向左前方按出，高同咽喉，掌心向前下方，面向北；上身和頭部保持原樣（圖57）。

圖57

2. 右轉左按

右掌下落，向右畫弧停於右腿根部，同時右腳右轉135°，右腿變弓步，腿內扣，重心右移；隨之左腳尖右轉135°，和右腳扣住，左腿隨內旋並由屈漸伸；左掌右轉，由下向上過臉前向右畫弧前按，同鼻尖高，掌心向右前方；左右手上下和兩腿都要扣住勁（即外三合），面向東南；上身和頭部不變（圖58）。

圖58

3. 左轉右按

左手下落，向左後畫弧，置於背後命門穴處成勾手；同時左腳左轉135°，左腿變弓步，膝要內扣；隨之重心左移，右腳尖內旋135°，右腿隨著內旋逐漸蹬直；同時，右掌隨身左轉，由下向上、向左畫弧到臉前，與鼻尖同高，掌心向前，掌指向上，沉肩墜肘，面向北；上身和頭部不變，全身

上下停下後要合住，不能散亂（圖
59）。

【要領】：

斜行左右轉動，腳下和手上的
轉動畫弧要一致，整體運轉，切忌
低頭哈腰或者仰臉撅臀。

【用法】：

（1）當對方推我左肘時，我
順其力向右讓勁，左腳插入對方右
腳後，控制其重心使他受制，然後
我左轉身用肩、胯靠，左手打對方
襠部，右手擊打其面部。

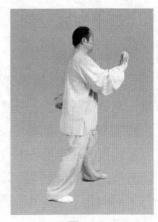

圖 59

（2）斜行完後勾手的用法。當對方從後抱我腰時，我
用勾手解脫或擊打對方襠部。

【歌訣】：

二次斜行用意深，兩臂揮掌勁要渾。

左右虛實宜清楚，上下相隨人難進。

第十二式　轉身手揮琵琶

1. 左揮琵琶

右掌從臉前外旋，向右下畫弧，落於小腹前，同時重心
隨之微右移；左掌從身後弧形向左上畫至體左側，與鼻尖
高；同時，右手從腹前隨左手之勢，亦從下向上、向左側上
畫弧至胸窩；重心隨之又移向左腿，左腿為弓步；頭部和上
身還保持原來姿勢不變（圖60）。

2. 右揮琵琶

身體向右後轉身135°；右腳尖、左腳尖分別右轉135°，

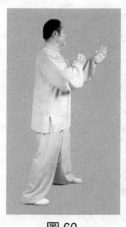

圖60

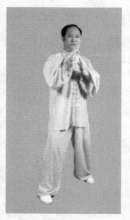

圖61

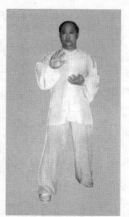

圖62

重心落右腿，左虛而右實；同時雙掌隨身右後坐，順時針畫弧下落在胸前，左手心向上，右手心向下；重心落左腿，左實而右虛，面向東南；轉身時要穩健，不可左右搖晃。頭部和上身保持不變（圖61、圖62）。

3. 上翻琵琶

接上勢。右腳貼地後退一步到左腳後，成左弓步，右腿微直；同時雙手隨身體右轉而向右下畫弧，經腹前再向前送勁，左手前，右手後，左手心向上，右手心向下，兩手相距一前臂；上身和頭部有往前領之意即可，不可探出（圖63）。

4. 翻手琵琶

重心移向右腿，左腳後退半步，成左虛右實步；同時，雙掌順時針翻轉，左手變勾手，勾尖朝下，右手掌心斜朝

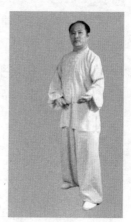

圖63

上，左手在膝上 20 公分，右手在小腹前；身體隨手翻轉，左半身往右半身裏轉，面向東南；頭部不變，身轉外形不能歪斜（圖 64）。

【要領】：

轉身退步同步運轉，方能穩固，步法倒換要隨重心變換而倒換，則能協調。

【用法】：

（1）對方擰我左臂時，我順其勁，鬆肩旋肘向其身後化勁，左腳後插步到對方右腳外側，右手拍打對方左肘並向左發勁。

圖 64

（2）當對方擰我左臂時，我臂順勢旋轉，並向對方後插步封住其腿，左勾手擊打對方襠腹部（圖65）。

（3）對方右拳打來時，我右手順勢從其右臂外格擋其來拳，並採擰其手腕，左勾手順轉，壓其右肘，使對方右前臂被採而向前栽。

圖 65

（4）對方右手抓我左肩時，我右手按其手背，四指抓對方小指，掌向上翻以我身體被抓處為支點，右轉體，左手放在其右肘上下壓，使其前臂被採。

（5）對方右掌擊我，我左手反抓其右手向我左上採拿，右手上推其右肘，使其右臂受制。

圖 66　　　　　　　圖 67　　　　　　　圖 68

【歌訣】：

　　轉身琵琶翻手靠，上下探馬武藝高。

　　退步還有勾頭手，點打穴位眞奧妙。

第十三式　蹻步

1. 上翻琵琶

兩手由下左旋向上翻轉畫弧，左手仍勾手，到位後勾尖朝臉，右手心向下翻至胸窩，左右手前後一前臂遠；同時左腿前弓，右腿蹬直左弓步，頭部和上身不變（圖 66）。

2. 蹻步前按

右腳經左腳脛骨前，不過膝，向前踩踏，腳尖右勾，全腳掌著地，重心前移到右腿，形成叉步；同時，右手向前按出，左手內旋下落至小腹前變掌，掌心向右，上下掌都在中線；左右腿扣住，上下護好，頭和身正直；接著左腳向前上一步，雙手不變，面向東（圖 67、圖 68）。

【要領】：

身體不得搖晃，手翻腳踩一致運行。

【用法】：

對方左拳打來時，我右手向左撥其左肘（或擊其面），用右腳坎子腳踹擊其小腿脛骨（圖69）。

圖 69

【歌訣】：

翻掌進步要中門，

勾手擊打定乾坤。

截腿坎腳攔不住，

明修棧道暗渡陳。

第十四式　上步金剛

1. 大鵬展翅

接上勢。左腳上步，右腳擺順，腳尖朝前，變左腿弓，全腳掌落地，右腳前掌著地，膝和小腿幾乎與地平行；同時兩臂內旋，向下、向兩側畫弧，復而又從兩側外旋，向上

圖 70

畫弧，猶如大鵬飛翔一般，但上身和頭部不得彎曲；面轉向東，兩手在體側，掌心向上，沉肩墜肘（圖70）。

2. 金剛合抱

左腳拔勁，右腳蹬勁；右腳向前上步，與左腳平行，到位後，與肩同寬，兩腿漸站直，重心落於右腿，但外形不應

鄭琛太極拳道詮真

圖71

圖72

看出；當右腳上步時，雙手從兩側向上過頭從臉前內旋，向下畫弧下落，當到小腹前時，右手變拳，落於左手心，在小腹前合住勁，面向東；此時對頭部和身體的各部位要求同起勢一樣（圖71）。

【要領】：

上步身正頭領起，腳落地和雙手落下相一致。

【用法】：

（1）當對方抓我雙肩時，我兩臂從外纏繞其臂並採拿其臂，使其向前栽倒。

（2）十字手封住對方雙手，左腳向前上步，將對方向後上方彈挑出去（圖72）。

【歌訣】：

擺正雙手向上揮，猶若大鵬展翅飛。

兩爪蹬地交叉步，撐腳進步身拔腿。

第十五式　退步伏虎

1. 束衣解帶

左腳向後退步，右腳隨之，成馬步；雙手從小腹前向上邊內旋，邊向上畫弧同時右拳變掌；雙掌上行至胸前膻中穴處，手心向內，雙掌重疊，右掌在內，左掌在外，指尖斜向左右上方；身體端正，頭領全身，身要沉穩，支撐八面（圖73）。

圖 73

2. 解甲歸田

重心微右移；右掌過膝後，置於右膝上，掌心向下；左掌撩過後，從外側上畫弧至胸前；上身不能因撩掌而歪斜，要正，頭也要正（圖74）。

3. 英雄伏虎

重心左移再右移，右腿弓步；同時，右掌從右後向上過頭頂再向右前抓握為拳，拳眼向頭，拳心向前，其拳高於耳；腋

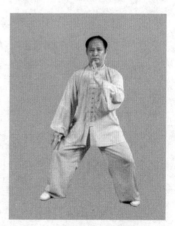

圖 74

下夾角約135°，肘彎處約為90°；同時，左掌內旋，下落至腹前變拳，護住身前；左腿蹬直，上下合住勁，頭直身正；面向東，不要歪斜（圖75）。

【要領】：

兩臂上抬要和左腳退步一致，兩臂下落要和右腳退步一

鄭琛太極拳道詮真

圖 75

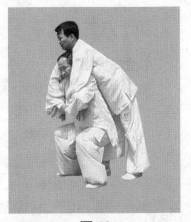

圖 76

致，左手帶左腳擰，右手帶右腳擰，上下配合一致。

【用法】：

（1）對方從後背摟抱我雙臂時，我雙臂從下纏繞其臂內旋，雙手反鎖其雙手下拉，使人上拔；同時退步，用臀部上頂其腹部，將對方從我背後過頭頂摔向前方（圖 76）。

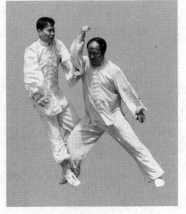

圖 77

（2）對方左腳在前出左拳打來時，我左手從外抓擋並向我左下拉其臂，同時右腳插對方左腳內側，用右胯靠，右肘擠打對方（圖 77）。

【歌訣】：

　　束衣解帶身上背，退步伏虎顯神威。

　　左右披身背折靠，拳腳交加豈能回。

第十六式　擒拿

1. 金絲纏腕

重心左移，變左弓步，兩腳分別左轉 90°，面向東南；同時右拳下落到腰際，左拳變掌，從下向上畫弧到體左側方，左拳高於耳垂而變掌；上身隨重心左移，但不歪斜，頭部不變（圖78）。

圖 78

2. 縛手就擒

左掌從臉前畫弧下落，抓握右拳背，翻轉採拿，右拳心向上，左拳托住右拳；同時左腳向右收半步，成虛步，完成擒拿式；頭部不變，上身正直（圖79）。

【要領】：

收身腳擰手落，採拿轉圈滾圓力整。

圖 79

【用法】：

對方左手抓我右手外側時，我左手按其手背，將其手鎖住，右拳順滾採其梢節。

【歌訣】：

分筋錯骨擒拿手，封穴閉氣人難走。

精妙絕倫法十八，沾衣跌法自古有。

第十七式　串捶

左掌變拳，向左拉至肚臍上，屈肘，拳心向上；右拳直臂向下擊，拳面向下；同時右腿站直，左腳向右腳靠攏，前腳掌點地成左虛步；面向東（圖80）。

【要領】：

右手張弓，左手拉箭，右腿直，頭領起。

【用法】：

對方左手進攻我時，我左手反採其手，右拳向下擊打其面部或頸部（圖81）。

【歌訣】：

連環串捶當頭炮，
擊敵斃命豈能逃。
上打咽喉下打陰，
提膝更有腿法妙。

第十八式　肘底藏捶

重心左移，接著身體左轉，左腳尖向左轉，右腳後跟向右轉，變右弓腿，膝彎夾角135°；左拳隨身左轉向左擺停於身前，同胸窩高，右拳隨身左轉，向左上方弧形擺擊，停於臉前，同鼻尖高；同時，左腳跟離地，腳前掌為軸，帶腿向左轉90°，面向北，兩腿彎曲，兩拳、兩腳和臂、腿都向身前中線靠攏，護住中線；前

圖 80

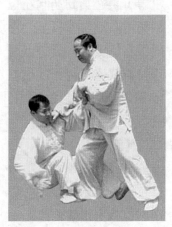

圖 81

額向前頂，下頦微收，護住
咽喉，身體略向前傾，但不
偏。左實右虛，始終保持
一種格鬥狀態（圖82）。

【要領】：

兩拳畫弧，兩胯隨之擺
動，兩臂隨之滾動。

【用法】：

對方左直拳擊來，我左
手順勢格擋其左臂，身體向
左轉，讓過其勁並向左拉，
順勢用右擺拳擊打其頭部，
或用右前臂掛打其左上臂。
若對方欲逃，再用連環左勾
拳擊打其胸或面部（圖
83）。

【歌訣】：

肘底藏捶不露形，
左右擺拳護中鋒。
上下前後照顧到，
撐腳擺腿身法正。

圖82

圖83

第十九式　倒捲肱

1. 左倒捲肱

重心後移至右腿，左腳向後退步，腳前掌貼地後退，變
成右弓步；同時兩拳變掌，左掌由下向後再從左側向上畫
弧，到臉前同鼻尖高，掌心向前，指尖向上，沉肩墜肘；右

<div align="center">

圖 84　　　　　圖 85　　　　　圖 86

</div>

掌帶臂由臉前沿中線向下畫弧停於右腿上，護住中線；上身和頭部保持中正不偏（圖84）。

2. 右倒捲肱

重心後移至左腿，右腳帶腿向後退一步，腳前掌貼地後退，變成左弓步；右掌由下向後再從右側向上畫弧到臉前，同鼻尖高，掌心向前，指尖向上，沉肩墜肘；左掌帶臂由臉前沿中線向下畫弧，停於左腿上，護住中線；上身和頭部保持原姿勢（圖85）。

3. 左倒捲肱

重心繼續後移落於右腿；左腳帶腿向後退步，變成右弓步；同時，左掌由下向後再從左側向上畫弧到臉前，同鼻尖高，掌心向前，指尖向上；右掌向下由臉前沿中線向下畫弧，停於右腿上，護住腹部中盤部位；頭和上身不變（圖86）。

4. 轉身捲肱

右腳向右側橫跨一步，重心落於右腿，右腿微弓；左腳

向右跟步，貼近右腳內側，右
實左虛；同時，右手從下向右
再向上畫弧，停於臉前，指尖
朝上，手心向外；左掌直接從
身前中線向右上方畫弧，停於
鼻尖，兩手相距一前臂距離，
指尖向上，掌心向右；頭部和
上身隨腳右行，兩腿微屈，面
向東北方向（圖88）。

圖 87

【要領】：

後退時，身中正，步平
穩，同側手腳前後合，異側雙
手上下合，左右肢前後左右
合。

【用法】：

對方推我左肘時，我向右
畫弧，左手接其左手，右手接
其右肘，再向左畫弧。同時右
腳貼近其左腳內側，左腳向自
己右腳後墊步，然後身體左
轉，左手前拉，右手向前拍其
背，與右小腿向後震彈對方小

圖 88

腿前脛，使我上下產生合勁，將對方向前打出（右倒捲肱圖
89、左倒捲肱圖90）。

【歌訣】：

臂繞連環顧盼定，五行退步倒捲肱。
退中自有腿中法，提縱掛繃顯奇能。

鄭琛太極拳道詮真

圖89

圖90

第二十式　左白鶴亮翅

1. 門前掃雪

左腳向左橫跨一大步，右腳隨之，左實右虛，雙腿曲蓄，重心向左並下移；雙掌向下、向左畫弧，左掌停於左腿側，右掌停於襠部，相距一前臂，掌心相合，指尖向下，臂要伸展；上下要同步運行（圖91）。

2. 白鶴亮翅

右腳向右橫跨一大步，左腳隨之，右實左虛，腳尖向東北，雙腿伸展，重心隨向右、向上移動；雙掌從下向左、向上過中線畫弧停於右側，右掌在臉前右側，同眉高，左掌在

圖91

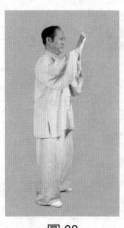
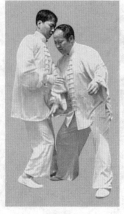
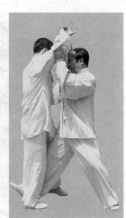

圖 92　　　　　圖 93　　　　　圖 94

咽喉前，兩掌心相合，指尖向上，相距一前臂遠；上身和頭部保持中正不偏（圖92）。

【要領】：

兩手合住勁，隨步法左移右移，在身前畫了一個前後軸向的圓圈軌跡。上下相隨，整體移位。

【用法】：

（1）對方推我右肘時，我向左畫弧，化過其勁，右手拉對方右手，左手推其肘或肩，同時右腳上步插到對方襠後下方，用整體的合勁向右前方發力，將其扔出（圖93、圖94）。

（2）和人推手時，右手接對方右手，左手接對方右肘，順時針轉動，順轉採擠對方右臂，如左腳向左撤步，身體左轉，將反拿對方右肘關節（圖95、圖96）。

【歌訣】：

束翅藏身等妙機，足下滑行不稍停。

左顧右盼繞雙環，白鶴展翅任意行。

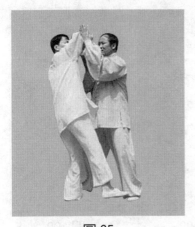

圖 95

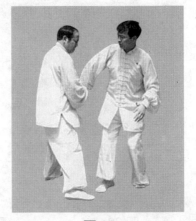

圖 96

第二十一式　斜行

1. 烏龍擺尾

接上動。重心挪於左腳，右腳向右後方後撤半步，同時右掌順後撤之步弧形下切掌；下切時，右腿隨之彎曲下蹲，左腿在前也下蹲，但膝彎處都不要低於 135°；右手下切，停於右膝之上，和腳對照，左掌在胸前，照顧前

圖 97

面；兩膝要扣襠裏臂，頭要領起，腰要正，肩胯不能扭折歪斜（圖 97）。

2. 仆腿撩按

重心挪於右腳，左腳向左側下仆；同時，左手帶臂弧形從胸前向左過膝撩掌，停於左腿根，緊接著，右掌從右側從

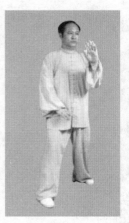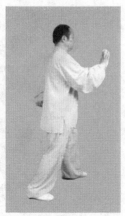

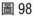

圖 98　　　　　　圖 99　　　　　　圖 100

下向上、向左過臉前畫弧，先外旋後內旋落於臉前，同鼻尖高；重心由右腳移向左腳，左腿變弓步，面向北；向左撩掌時，頭要領起，不能彎腰撅臀，左手、腳要同時向左去，右手、腳隨重心左移同時向左轉（圖98）。

3. 右轉左按

右手從身前中線落下，向右畫弧過右膝，置於右腿根部；同時，右腳右轉 135°，右腿變弓步，重心右移；左手從下向上、向右畫弧，停於臉前，同鼻尖高，距鼻一前臂遠，掌心斜向下；左腳隨重心右移，和手同步向右轉 135°，左腿略蹬直，面向東面；頭部和上身要正不能彎曲（圖99）。

4. 左轉右按

左手從身前中線落下，向左畫弧過左膝，置於背後命門穴處成勾手；同時，左腳左轉 135°，左腿變弓步，重心左移；右手逆時針從下向上、向左畫弧，停於臉前，同鼻尖高，距鼻一前臂遠，掌心斜向下；右腳隨重心左移，和手同步向左轉 135°，左腿略蹬直，面向北；頭頂領起，不要低頭

彎腰，其他要求不變（圖 100）。

【要領】：

下撩上打，左右對稱畫圓，腳到手到方為真。上護咽喉，下護襠部，保持很好的攻防間架結構。

【用法】：

（1）對方推我左肘時，我順其力向右讓勁，左腳插入對方右腳後，控制其重心使其受制，然後左轉身用肩、胯靠，左手勾打對方襠部，右手擊打其面部。

（2）斜行完後勾手的用法，當對方從後抱我腰時，我用勾手解脫或勾打其襠部。

【歌訣】：

再三斜行形不斜，左右轉換臂連環。

虛時轉換實莫動，撐腳磨腿上下連。

第二十二式　閃通背（海底針閃通背）

1. 金剛抄手

重心微向左後移，右手從臉前向右下方畫弧至右腿根；重心再向左前移，左手從背後由下向上、向左前方畫弧抄起，同鼻尖高，置於臉前；同時，右手從右腿根部沿身中線向上畫弧至咽喉前停住，兩掌前後相距一前臂遠，手心相合，兩肘彎約 135°，腋下約 45°；左腿弓步，面向北；兩手尖和兩腳尖其延長線相交，上中下三盤要護住。頭身正直（圖 101）。

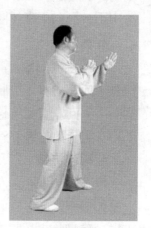

圖 101

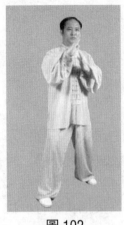
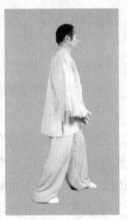
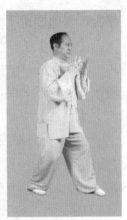

圖 102　　　　　　圖 103　　　　　　圖 104

2. 力劈華山

右腳尖右轉 135°，重心移至右腿，左腳尖右轉 135°，左腿漸蹬直，成右弓步，雙膝微內扣，裹胯護襠；雙掌從左向右、向上、再向下順時針弧形下劈，右掌停於右側，和鼻尖同高，左掌停於咽喉前，前後相距一前臂，掌心相合，指尖朝前；肘彎夾角 135°，腋夾角 45°；頭和身體隨腳右轉，保持中正，面向東南（圖 102）。

3. 水中撈月

左腳左轉 135°，重心移至左腿，右腳左轉 135°，右腿漸伸直，成左弓步，雙膝、雙胯向內裹扣護中下盤；雙掌從右側向下、向左畫弧，停於兩腿前，掌心向前，指尖向下；頭部和身體隨腳左轉 135°，面向東北方，不得歪斜（圖 103）。

4. 狸貓洗臉

步不動，重心由左腳後移落於右腳；同時，雙掌從下向上畫弧捧至胸前，掌心向胸，指尖向上，肘要下墜；頭、身不變，隨腳後坐（圖 104）。

| 圖 105 | 圖 106 | 圖 107 |

5. 前按摸肘

不動步，重心前移左腿；雙掌均內旋，掌心向前，繼續前按；身體隨按漸向上長；雙手按至同胸窩高時，右臂內旋，手掌向下，肘尖向前，左手心摸右肘尖；同時右腳向前上半步，上身和頭不變，此時為左實右虛；接著右腳向後退半步，右掌下落，經腹前沿中線上畫弧停於胸前，左手隨之從右肘處向下、向後畫弧，停於背後變勾手（圖 105、圖 106）。

6. 海底尋針

左腳退半步，重心後移；左勾手放在背後不變，右手翻轉從懷內向上、再向下、向前轉一個立圓圈，停於襠部；此時右實左虛，頭和身不變（圖 107）。

7. 上步托掌

左腳向右邊轉邊上步，變馬襠步，重心在左腳，身體右轉 45°，身前向東北；左手掌心向上，隨左腳畫弧向身側上托，停於肩高；右掌隨之向上畫弧，手心向下按，停於左胸

前；頭身不變（圖108）。

8. 上步通背

左腳向右邊轉邊上步，轉動135°，左腳尖向東變實腿，右腳隨左腳跟進變虛；身體向右轉135°，面向南；左掌上托過肩後內旋，向右上畫弧停於臉前，右側同眉高，指向上，

掌心斜向右前方；右掌隨左掌在胸前沿中線向上畫弧，停於鼻尖前，指尖向上，手心向左，兩手之間一前臂遠，此時，左實而右虛，頭身不變（圖109）。

9. 斜閃通背

右腳向右後轉退135°，變成右弓步，重心落於右腿；身體也向右後轉135°；雙掌隨身從上向下、向後方畫弧，右掌停於頭右側遠方，同耳尖高，掌心向上，指尖向右；左掌在右肘處，掌心向下，指尖也向右；頭和身隨步轉135°，面向西北（圖110）。

10. 上步通背（右）

右腳掌蹬地，左轉身180°向前上步；左腳左轉180°，左腳跟步前上，在右腳左側為虛步，面向東南；雙掌合住勁，相對位置不變，隨轉身上步，從後左轉，向前、向上畫弧，右手置於頭右側，同眉高；左掌停於鼻尖，護著中線；雙腿

鄭琛太極拳道詮真

圖 110

圖 111

微屈，頭和身法要正（圖
111）。

【要領】：

　　此勢動作最多，重心轉換
頻繁，但四正四隅要分清，凡
動，左手左腳、右手右腳都要
上下齊動，步法要轉換靈敏，
又不能腳離地面。要仔細體
驗，方能掌握。

【用法】：

圖 112

　　（1）對方左手抓住我右
肘時，我左手扣其手上翻，以肘關節為支點，右前臂下壓採
其手腕。

　　（2）對方右拳向我打來，我化過來勁，右手抓住其手
腕下壓，左手上托其肘，引直其肘關節，然後向右轉身，將
其臂反折或將其挑起從我左肩上扔出（圖 112）。

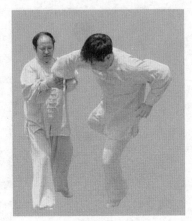

圖 113　　　　　　　圖 114

（3）和人推手時，右手接住對方右手，左手接對方右肘，順時針轉動，順轉採擰對方右臂。如身體右轉，將對方從我前方發出去（圖 113、圖 114）。

【歌訣】：

　海底撈針針難尋，龍宮殿內定神針。

　行者大聖翻江海，通背戰法技藝眞。

第二十三式　白鶴亮翅

1. 束翅欲飛

重心移於左腿；同時，雙掌從上向左、向下逆時針下落畫弧，右手落於襠前，左手落於左腿側，手心相對，相距一前臂；身體頭部保持不變，雙膝彎曲（圖 115）。

2. 白鶴亮翅

右腳向右前方上半步，左腳跟上，右實左虛，兩腿伸展；雙掌相合，同時由下向上、向右畫弧，右手從頭右側向前翻按，左手從身前中線下頦處翻按，左右手上下保持一前

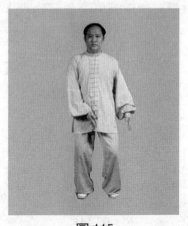

圖 115

圖 116

臂距離合住勁；對上部和身體要求不變，保持中正不偏，沉肩墜肘，正腰落胯（圖 116）。

【要領】：

束翅下落手腳一致，展翅上行和上右腳一致，一到俱到。

【用法】：

（1）在對方推手出左手時，我接手後，向其左側滑步，引其前栽落空，同時我左腳跟掛其左腳，為「門前掃雪」，使其上下失重而前栽。

（2）在對方出左手時，我也可以用左手接其手，右手接其肘，進右腳，縱膝占位，使對方向自身後仰跌出去。

【歌訣】：

回身屈腿束雙翅，泄法打人藝精奧。

引人入卯要著象，亮翅縱膝逞英豪。

圖 117　　　　　　　　圖 118

第二十四式　單鞭

1. 吞身藏鞭

　　重心左移，左實右虛，兩膝變屈；雙掌合住勁，從右上方向左下方畫弧，右手畫到襠前，左手畫到左腿外側，兩手相距一前臂距離；身隨腿屈而下坐，頭頂要領起（圖117）。

2. 雙手握鞭

　　雙手從下向右、向上畫弧，同時帶動右腿上縱，左手畫弧到胸前，右手畫到與肩同高；上身不變（圖118）。

3. 霸王拖鞭

　　重心此時從上向下落於右腳，右勾手隨之內旋，從右向左沿中線下落畫弧，停於胸前；接著左腳向左橫跨一步，變左弓步，右腿漸伸展；左手隨重心左移，從胸前沿中線向左側下落，畫弧落於身左側，掌心向左前方，掌指朝上；肘彎夾角135°，腋下夾角45°（圖119）。

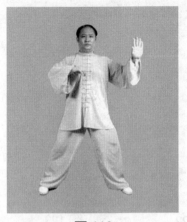
圖 119

圖 120

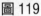

【要領】：

　　手腳一致畫弧，左跨步時，左右手扣住勁，左右腳落地要穩健輕靈。

【用法】：

　　（1）對方左拳打來，我左手順勢從外格擋，並向左拉其手腕，右手穿其左臂下，用勾手點打其心窩。

　　（2）對方推我左肘時，我向右化勁的同時，左腳插入對方左腳後，然後我向左擠按發勁，使對方向後失去重心（圖120）。

【歌訣】：

　　　　雙臂繞環如紡線，藕斷絲連意纏綣。
　　　　單鞭揮出顯神威，污泥出處獨枝蓮。

第二十五式　雲手

1. 左上右下

　　接單鞭。左手畫弧到鼻尖，右手畫弧到襠前；重心在左

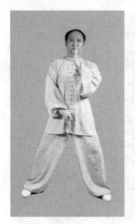

圖 121　　　　　　　圖 122　　　　　　　圖 123

腳為左弓步，雙腳尖轉向左側；頭部上身不變（圖121）。

2. 右上左下

左手從臉前外旋、向下、向左、再向襠部畫弧，右手從下向上畫弧到鼻尖；重心移向右腿成右弓步，雙腳尖轉向右側；頭部和上身不變（圖122）。

3. 左上右下

右手從臉前外旋、向下、向右畫弧，落於襠前，左手從襠部向上、向前畫弧到鼻尖；重心轉向左腿，成左弓步，雙腳尖轉向右側；頭部和上身保持中正（圖123、圖124）。

【要領】：

兩手雲手軌跡在身前各繞一個圓，繞圓時肘要內裏，合肘，腿要送勁，兩手各管半邊身，腳尖隨雲手而同步轉換虛實。

【用法】：

當對方從前方用右臂摟抱我腰時，我右臂從其左臂上繞過外纏，以腰為支點，向左擺臂（採其肘關節）並前送當其

<table>
<tr><td>圖 124</td><td>圖 125</td><td>圖 126</td></tr>
</table>

被採欲逃時，全身貫勁將其挑出（圖 125）。

【歌訣】：

　　　　五行步法有中定，雲手纏繞護陰喉。

　　　　上下畫圈左右動，身法中正甭歪頭。

第二十六式　左高探馬

1. 懸崖勒馬

接雲手。身左轉，重心前移，帶右腳向左腳跟進半步，左腳尖向北，右腳尖和左腳尖延長線相交，兩腿彎曲，右實左虛；同時，右掌內旋，隨左轉向左上畫弧停於鼻尖前，掌指向上，手心向左；左掌自腹前向左畫弧，落於左腿外側，掌指向下，手心向右，猶如懸崖勒馬；頭部和上身半面左轉，面向北，身法要正，頭不能因勒馬而仰起（圖 126）。

2. 穿掌認鐙

左掌回畫從右前臂上穿，右掌上畫，從左前臂外側向下畫弧，當左右掌畫弧、兩手心距離一前臂時，兩手相對，如

圖 127　　　　　　圖 128　　　　　　圖 129

抱一球狀；同時，左腳回勾，腳尖如上馬認鐙之狀，認鐙和抱球同時完成；右腿單腿支撐體重，並微彎曲。身法不能前彎，頭部不能後仰（圖 127）。

3.翻身跨騎

身法前送，左腳落地；同時兩手抱球，逆時針滾轉，左手在下，手心向上，右手在上，手心向下，兩掌心相對，仍如抱球狀；逐漸站直，帶右腳上步到左腳前，重心落到右腳；兩手握拳前送，兩拳心向下，面向北；頭和身仍要保持中正（圖 128、圖 129）。

【要領】：

兩手滾球要均勻，右手向上翻轉左腳勾，肩、胯、膝、肘隨手轉動。

【用法】：

對方推我左肘，我向右畫弧讓過其勁，左手背接其左手背，右手接其右肘翻轉，左腳後掛對方右腿，腳手上下合勁，將對方向我左前方發放出去（圖 130、圖 131）。

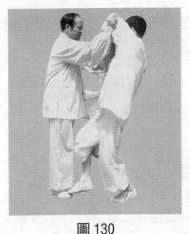
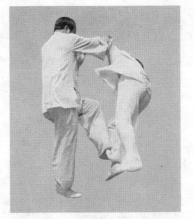

圖 130　　　　　　　圖 131

【歌訣】：

　　認鐙騎馬抓繮繩，騰空躍起千里行。

　　下掛勾腿不停步，翻轉手臂不留情。

第二十七式　右插足

1. 雙手握繮

　　左腳跟上併步到右腳側，重心在右，右實左虛，面向北；同時，雙手握繮，拳心向下，兩臂彎曲；肘彎 135°，腋下夾角 45°，膝 135°以上；頭和上身姿勢不變（圖 132）。

2. 蹲身提繮

　　重心移右腳；雙手握拳，順時針從上向下、向右環繞畫弧，隨兩腿下蹲置於身前，拳

圖 132

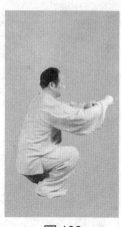
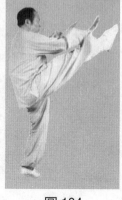
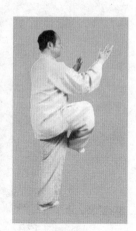

圖 133　　　　　　圖 134　　　　　　圖 135

心向下，猶如欲向上提繮繩，頭部和身體隨腿蹲而下沉（圖133）。

3. 上步拍腳

左腳向前上一步，身體站起，右腳向前彈擊，腳面繃平，高於胸，右腿要伸展，左腿單腿支撐；兩臂內旋，雙拳繼續順時針從胸前向左下、右上環繞畫弧一周到臉前，同時，雙拳變掌，向前拍擊右腳面，拍時右腳和右掌相擊，左掌在右掌左側後；頭部上身不變（圖134）。

【要領】：

拍腳時，上身不彎，腳要向上彈踢。

【用法】：

（1）對方右拳打來，我順勢手抓其腕，向下擰。對方向後跑時，我雙手向前送勁，並用腳踢對方襠、腹部。

（2）當對方低頭抱我腿時，我雙手抓其頭或肩背，借對方勁力下拉，用膝上頂對方的胸部。當對方欲後逃時，我又借對方勁力向前下發勁，使其後倒。

| 圖 136 | 圖 137 | 圖 138 |

【歌訣】：

　　提鞭旋鐙右插足，憑空拍腳震天響。

　　上有連環掌迎面，下有縱膝占中膛。

第二十八式　右高探馬

1. 勒馬認鐙

右插足拍腳後，雙掌相對，如抱球狀，順時針旋轉前滾，左手上右手下，右手心向上，左手心向下；同時，左腳單獨支撐體重，右腿屈膝外旋如認鐙狀，面向北；頭正身直，控制好平衡（圖135）。

2. 雙手握鞭

右腳落地，兩手抱球向前送，面向北；左腳向前上一步到右腳前，兩手握拳，與肩同高；肘彎135°，腋下45°，雙腿屈度大於135°；頭向前，身正直；右腳再向前上步，與左腳併步，兩拳同前，繼續向前送勁，面向北（圖136、圖137、圖138）。

【要領】：

雙手抱球外旋和右腿勾腳外旋一致。頭頂領起和支撐腳上下貫穿一條線，方可站穩。

【用法】：

（1）推手時，右手握對方右手腕，左手翻其肘，右腳回勾其左腿，身法向前催逼，使對方向其左側旋轉跌出（圖139）。

圖 139

（2）散手時，進步進身，雙手擰握其頭部，使其頸椎受擰損傷。同時，右腳上掛，加大其受制力度，意在致人傷殘，在推手時不能用，容易高位截癱。

【歌訣】：

右腳認鐙再跨馬，
千里獨騎飄駿驥。
渾圓滾動太極球，
腳下滑行步法急。

圖 140

第二十九式　左插足

1. 雙手提鞭

雙手握拳，向左逆時針旋轉；雙腿隨手旋轉，右腳向前併步到左腳側，重心落於左腳，腿向下蹲；頭部、上身隨腿下蹲下沉，重心下移（圖140）。

2. 上步拍腳

右腳向前上一步到左腳前，重心移到右腿，雙手向上提鞭；同時左腳向上彈踢，高於胸，腳面繃平，腳尖向前著力，右腿直立；雙掌向前拍擊左腳面，左手拍右手隨；上身、頭部不變（圖141）。

【要領】：

上步拍腳、手腳一致，蹲身立起，頭部、上身不彎曲。

【用法】：

散手廝打時，雙手抓起頭髮，向懷裡扣拉，同時起膝上頂，當對方後撤時，又可順勢彈擊其襠部。

【歌訣】：

後掛繃腿占重心，
提鞭縱膝孤意行。
手拍腳響左插足，
上擊下踢要人命。

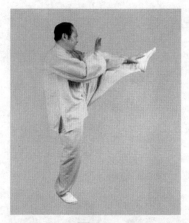

圖 141

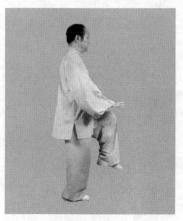

圖 142

第三十式　蜷腳蹬跟

1. 手腳下落

接上動拍擊後，雙手下落停於身前，手心向下，前臂平端；左腳下落懸掛不沾地，重心下落還在右腿，右腿彎曲，以保持平衡；頭、身不變，面向北（圖142）。

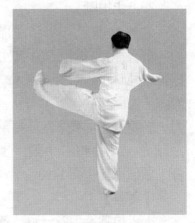

<div style="text-align:center">圖 143　　　　　　　圖 144</div>

鄭琛太極拳道詮真

2. 回身左蹬

兩臂外旋，向上滾臂提勁；頭頂領起，向上提勁；右腿站直，以右腳前腳掌為軸左轉90°，面向西；左腿大腿水平，小腿和腳自然下垂，復而向左側以腳跟著力，腳尖向上蹬擊；同時，兩臂內旋，向身兩側弧形繃擊；頭身要保持平衡（圖143、圖144）。

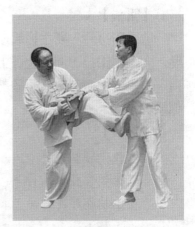

<div style="text-align:center">圖 145</div>

【要領】：

兩前臂邊內滾邊向兩側振彈，像拉皮筋一樣，拉開之後迅速收回，蹬腳時宜緩慢、輕柔、手腳一致（圖145）。

【歌訣】：

插足下落屈腿根，懸股頂膝再轉身。

左腿蹬跟若張弓，手腳相合拉皮筋。

第三十一式　蹉步

1. 蹬腳落地

接上式。蹬腳後，左腳落於右腳旁，右腳實左腳虛；兩拳落下，置於身前，右拳在胸前，左拳在襠腹前；頭、身不變（圖 146）。

2. 右步右搖

右腳從左腿脛前向前上步成叉步；同時，左拳擺到胸前，右拳擺到襠腹前；上身和頭部隨勢而動，重心偏右腳（圖 147）。

圖 146

【要領】：

前腳為實，後腳為虛，兩拳隨身前後擺動，兩前臂做圓周運動。

【用法】：

對方右拳擊打過來，我右手順勢外格，並向右下引其臂，使其前栽，左拳擺擊對方頭右側太陽穴，致其重創。

圖 147

【歌訣】：

兩臂擺動撥浪鼓，徐行輕採足穩固。
活肩活胯牆步走，轉身扭腰秧歌舞。

第三十二式　青龍探海

接蹻步。左腳向左側上一大步，成左弓步，右腿蹬直；同時，右拳從後向上、向前、再向下栽捶，落於左腳尖內側；栽捶身要正，頭要正；左拳置於背後骶椎處，面向西南（圖148）。

【要領】：

落步下栽同時，頭正身正不能歪。

【用法】：

對方推我右肘時，我向左下沉勁，使其落空，然後向右反轉右靠，將對方摔出（圖149、圖150）。

圖148

圖149

圖150

鄭琛太極拳道詮真

圖 151

圖 152

【歌訣】：

　　春發夏長秋冬藏，潛龍毋用蟄伏田。

　　一聲春雷震天響，青龍出水鳴在天。

第三十三式　二起插足

1.翻身仆步

　　右肘帶臂外旋，右拳置於鼻尖；左拳從身後向上、向前畫弧，置於頭頂；身體右轉翻身；同時，右腳右轉下仆，左腿蹲下成右仆步，右腳尖朝上勾，面向西北；上身盡量坐直，頭頂上領，保持平衡（圖 151）。

2.上步併腳

　　右腳跟壓地，左腿蹬起並向前上步，和右腳併齊，兩腿彎曲；兩拳同上動，位置不變；頭身隨步上提，面向北（圖 152）。

3.併步旋蹲

　　兩拳分別從頭頂和鼻尖前向身前邊畫弧邊下落，兩拳

相併，同胸窩高；兩腿彎曲下蹲，下蹲時右旋，重心落於右腳；頭和上身不變（圖153）。

4.騰空拍腳

右腳起跳，帶左腳跳起，在空中右腳向前彈擊，左腳尖懸垂空中，名「二起腳」；騰空達最高點時，雙拳變掌，右拳向前拍擊右腳面，左掌隨之；頭部和上身在空中盡量保持中正（圖154）。

圖 153

【要領】：

翻身二起腳，起跳是關鍵，右腳跳左腳隨，騰空擊掌，左腳落右腳隨。跳起時頭頂上領，腳下縱跳配合要好。

【用法】：

對方推我右肘，我順其力向左畫弧，反抓其右手腕向我右上拉，左手托其肘，配合轉身將其摔出。若對方欲跑，我

圖 154

快速跳起，用右腳彈擊對方面部，用右手拍打其頭部。

【歌訣】：

猶龍騰雲無首尾，架起彩虹滿天輝。
擊地栽捶屈腿根，翻身二起騰空飛。

鄭琛太極拳道詮真

圖 155

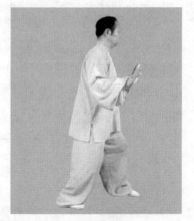

圖 156

第三十四式　分門樁抱膝

1. 落地輕盈

接上動。拍腳後，身體自動降落，落地時左腳先落在後，右腳後落在前，兩腿曲蓄；兩掌前探，掌心向下，手指向前，同胸高；頭部和上身隨下落，重心在左腳（圖155、圖156）。

2. 水漂打水

左腳輕跐地面向前滑行，落於右腳前；同時兩臂畫弧交叉，左手在上，右手在下；身和頭隨滑行重心前移至右腳，猶如小孩在水邊打水漂狀，擊水後水漂跐水面而再漂起之意境（圖157）。

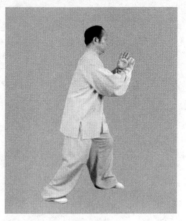

圖 157

3. 夜半開門

上動不停。左腳右擺，身體右轉；同時雙前臂向上、再從中間向兩邊畫弧，猶如雙手開門狀；同時身體後坐，重心後移，頭部仍要正直（圖158）。

4. 托掌抱膝

雙掌繼續下畫弧，從外畫到身前中線時，夾臂水平上托掌，手心向上；同時右腿站

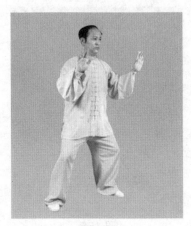

圖158

直，左膝屈起上抬，腳自然下垂，左膝和雙前臂盡量上提；雙掌上托到臉前時再向前翻按；同時，左腳向外蹬出，面向北；身體中正不偏，頭頂上領，下盤才能穩固（圖159、圖160）。

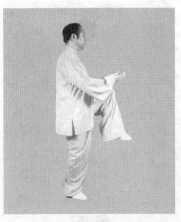

圖159

圖160

圖 161

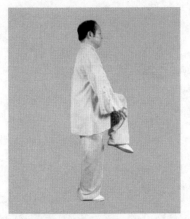

圖 162

【要領】：

分開時沉肩墜肘，忌抬肩挺胸，抱膝要高而穩。

【用法】：

對方雙手抓我兩肩時，我雙手在內側從下向上順勢格擋其臂，並向兩側撥開化掉其勁，然後雙手向上托起對方雙肘，提左膝頂其襠部（圖 161）。

【歌訣】：

夜半開門門虛掩，輕手輕腳悄無聲。

提腿抱膝分門椿，托頂復按逃不贏。

第三十五式　蜷腳蹬跟

1. 手腳下落

接上動。右支撐腿彎曲，略下蹲，左腿和雙掌下落，左腳不落地而虛懸；雙手手心相合住，隨左腳下落，合掌置於左腿內側膝部；頭、身隨右腿屈，重心下行（圖 162）。

圖 163　　　　　　　　　　圖 164

2. 手領身轉

　　右手舉起在頭右側上，左手在左膝內側腹下；隨身體右轉，右手領左腳，左手帶左腳，右手下畫弧，左手上畫弧；頭上頂領起，以右腳掌為軸，向右旋轉 270°，面向西方（圖163、圖164）。

3. 單手作揖

　　身轉向西方時，右腿單腿支撐，左腿彎曲，腳尖向下；左手停於胸前，指尖向上，手心向右，如作揖狀，肘尖下墜；右手掌自然下垂落在右胯側，貼於褲縫，面向西；頭身要正，兩腿站直（圖 165、圖 166）。

4. 回盤作揖

　　左手、左腳落下變左腳支撐；右掌帶臂向懷內畫弧，畫到臉前，指尖朝上，掌心朝左，肘尖下垂，如作揖狀；同時，右腳屈膝回勾，腳跟扣向襠部，膝水平回盤；上身不變（圖 167）。

5. 撩掌側蹬

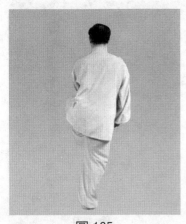

圖 165　　　　　　　　圖 166

圖 167　　　　　　　　圖 168

　　左腿支撐，右掌從中下畫弧向右側甩出，同肩高，掌心向下，指尖向前，掌沿著力；同時，右腳從中向右側蹬擊而出，腳跟著力；上身、頭部不動（圖 168）。

　　【要領】：

　　旋轉時手領帶著腳，左右對稱，手腳一致，轉身撐腳身

要立穩。

【用法】：

（1）雙手上托對方雙肘，對方欲逃，我順勢雙手前按，並用左腳蹬其襠部。

（2）當對方左拳打來時，我身體左轉，左手從外順勢格擋並向左拉其臂，右掌砍打其左頸，當對方欲逃跑時，我再右拳撩打其襠腹部或用右腳跟蹬其襠腹部（圖169）。

圖 169

【歌訣】：

金戈鐵馬舞大槍，蜷腳蹬跟揮臂忙。

左右作揖兩腳伸，盤打蹬踢搶中膛。

第三十六式　分馬掌

右腳向右側落地，腳尖外擺，身體右轉180°；右掌隨轉身經右胸向下畫弧落於右腿側；左腳隨轉身向前上步，落在右腿左側一肩遠，和右腳並行，腳尖向東，同肩寬；同時，左手向右上側畫弧，經胸前下落於左腿側，雙手指向下，掌心貼褲縫，如起勢之勢；上身、頭部要正，面向東方（圖170、圖171、

圖 170

鄭琛太極拳道詮真

圖 171

圖 172

圖 172）。

【要領】：

　　同側手腳相隨，分馬掌如輕彈身上灰塵，左右對稱，身正自然。

【用法】：

　　對方右掌或右拳向我擊來，我右手從外順勢格擋並抓其右臂下拉，同時左腳上步，身體右轉，用左掌砍擊對方頭或右頸（圖 173）。

圖 173

【歌訣】：

　　　如鷹隼飛入雞場，勇猛頑強不可擋。

　　　鷂子翻身鵲蹬枝，左右揮臂分馬掌。

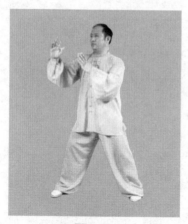
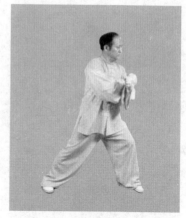

圖174 圖175

鄭琛太極拳道詮真

第三十七式　掩手捶

　　身體右轉 45°，變右弓步，面向東南；雙手順時針向右上畫弧到胸前，手心相對，右手前，左手後，兩手相距一前臂距離；左腳向左橫上一步，變成左弓步；同時，兩手變拳，左臂端平，左拳向身前，右拳向左從左肘彎上沖出；上身不變，面向東北方（圖174、圖175）。

　　【要領】：

　　兩臂和拳繞圈畫圓，腳、胯虛實變化，左肘向心窩合，右拳左出。

　　【用法】：

　　對方推我左肘時，我向右畫弧讓勁，左腳插入其右腳後，用左肩、左胯靠或用右拳向左擊打其心窩。

　　【歌訣】：

　　　　腳蹬左弓右腿繃，掩手捶法有奇能。

　　　　當心炮聲震魂魄，實戰操作不留情。

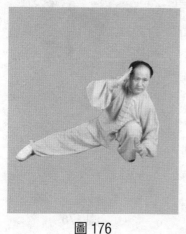

圖 176　　　　　　　　圖 177

第三十八式　抱頭推山

1. 左七寸肘

接掩手捶後，重心繼續左移，左腿下蹲，同時，右腿仆地，腳尖內勾仆下，腳掌不離地面；左前臂和左掌與地面平行，在左腿外下切，指尖向面前，右掌帶右臂向上、向右畫弧，停於右太陽穴處，指尖向上，掌心向臉；頭部領起，身體盡量拿正，掌握好平衡（圖176）。

2. 右七寸靠

左腳向右蹬地，身體右移，右腿蹲下，左腿蹬直仆下，兩腳尖都向身前，腳掌不離開地面；右肘帶臂盡量向下畫切，指尖向前；左掌上畫至左太陽穴，掌指向前，掌心向臉；頭部盡量要上領，身盡量要正，面向東方（圖177）。

3. 抱頭推山

右腳蹬直，左腿弓起，成左弓步；同時上身直起，右掌向上、向左畫弧，到臉部和左掌合住勁，同時向左側畫弧，

畫至左側，左掌同肩高，右掌同
胸高；肘彎 135°，腋下 45°；指
尖向前，掌心相對；頭部上領，
沉肩墜肘，正腰落胯，身形旋轉
中要穩健（圖 178）。

【要領】：

頭領身正，沉肩墜肘，肩胛
骨鬆沉，胯根鬆下。脊椎節節鬆
下。

圖 178

【用法】：

（1）對方右拳向我擊來，
我用右手順勢格擋並右拉，上左步插到對方身後用肩靠其
身，或用肘壓其大腿根，使對方後坐倒地。

（2）對方用右腳踢我時我右閃，右手上托其腳腕，左
腳上步插其身後，用左肘下壓其大腿，採其膝關節，使對方
後坐倒地（圖 179、圖 180）。

圖 179

圖 180

圖 181

圖 182

【歌訣】：

抱頭推山鬼推磨，七寸肘後七寸靠。

貼近藏身腿管住，切脛砸膝把人拋。

第三十九式　白鶴亮翅

1. 束翅欲飛

雙掌在體側向下、向右畫弧，畫至右掌在襠前、左掌在左腿外側，兩掌相距一前臂距離，指向下，掌心相對；同時重心右移，右腿承重，左腿為虛，左腳前掌著地，併於右腳旁，上身領起，頭不能仰（圖181）。

2. 起身亮翅

重心移於左腳，右腳向右前方上半步，膝要縱，胯要催，帶身前行，左腳在後隨之；同時，雙掌從下向右、向上畫弧，到頭部翻而向前按出。左掌尖對準鼻尖，右掌在右同眉高，雙掌相距一前臂遠；頭要領，身要正，面向東（圖182）。

【要領】：

雙手相合，與腳動一致，上下相隨，頭領腳跟。

【用法】：

（1）對方出左手擊我，我向對方左側滑步近其身，引空其勢，左腳隨滑，而右腳掛敵之左腳，使其栽仆於地。

（2）彼用左手擊來，我繞其左臂外側，向其滑步接近。我縱右膝占其中位，雙掌向下振擊，對方必向其右側後方受創仆地。

【歌訣】：

仙鶴獨行亮翅飛，世外世內逍遙遊。

延年益壽無獨鍾，珍禽異獸自然求。

第四十式　單鞭

1. 雙手握鞭

接上動。雙掌從上向左、向右下畫弧，左手畫至左腿側，右手畫到襠前，兩掌指向下，掌心相對，相距一前臂；兩腿曲蓄，身正頭直，重心落於左腳，左實右虛（圖183）。

2. 雙手提鞭

雙掌從下向上、向右畫弧，左手畫弧到胸窩，右手畫弧至右前方；同時重心在左腳，右腳微離地面，隨右手畫圈；上身不變，頭領起（圖184）。

3. 霸王托鞭

右手變勾，回落於胸窩；右腳落地。接著左腳左跨步變弓步；同時，左掌從胸窩向上、向左畫弧，拉開至身左側，掌同鼻尖高；肘彎135°，腋下45°；左腿弓步不低於135°，右腿伸直，否則沒有支撐力；上領、下沉，氣勢沉穩，立身中正（圖185）。

鄭琛太極拳道詮真

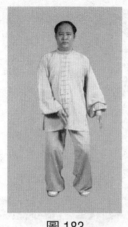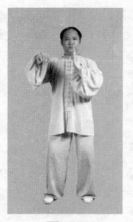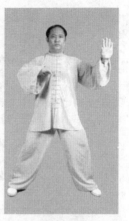

圖 183　　　　　圖 184　　　　　圖 185

【要領】：

雙手畫圈，腳下同步，上下相隨，頂領氣沉。

【用法】：

（1）對方左拳打來，我左手順勢從外格擋，並向左拉其手腕，右手穿其左臂下，用勾手點打其心窩。

（2）對方推我左肘時，我向右化勁的同時，左腳插入對方左腳後，然後向左擠按發勁，使對方向後失去重心。

【歌訣】：

　　騎士慓悍功夫有，雙臂揮出腿跟走。

　　單鞭一揮徹雲霄，心意相合法自修。

第四十一式　前後照

1. 手隨身擺

沉肩鬆肘，右手向左揮擺，肘、肩隨左擺，平面向左畫弧，手與胸高，肘要向胸窩收；同時，右腿也向左側擺動，肩、胯、關節都要鬆動；上下同時向左擺動畫弧，重心再向

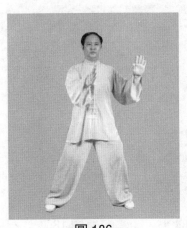

圖 186　　　　　　　　　圖 187

左腿移，右手在前，左手不變；上身隨重心左擺（圖 186、圖 187）。

2.右轉收手

身體右轉 90°；左手隨身右轉往右平行畫弧，到身前中線往懷裡收肘，此時右手向懷裡收肘，手停在胸前，左手前右手後，重心落右腳；再重心移向左腿，左手回拉胸前，右手沿左掌背上向前送勁，變右手前左手後，狀如勒馬勢，左實右虛，沉肩墜肘，上下合住勁；身正頭領，面向南方（圖 188、圖 189）。

【要領】：

右手左揮和左手右揮要和腿下一致，都畫一個水平面圓圈。

【用法】：

（1）對方站我對面用左手左拉我右肘時，我右掌和左掌分別打對方個耳光（圖 190）。

（2）對方推我左肘時，我向中線化勁再左抽，同時右

圖 188

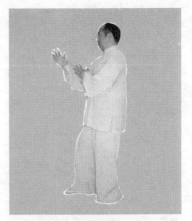

圖 189

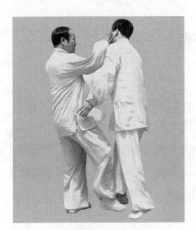

圖 190

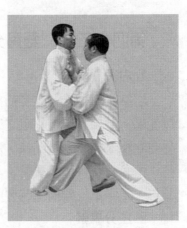

圖 191

掌前送，推對方胸部，使對方重心被我控制，然後腳蹬手推
將對方發放出去（圖191）。

【歌訣】：

　　微波蕩漾青萍水，前後照鏡澈心肺。
　　一葉小舟任意漂，風吹楊柳枝隨身。

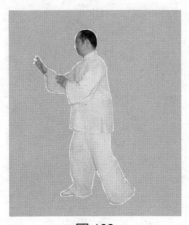

圖 192 圖 193

第四十二式　野馬分鬃

1.右分馬鬃

右掌帶臂外旋，螺旋前按；右腳向前趾地而行，小腿有蹚泥感，膝要有向上提縱之感覺，胯催膝行，身要跟上，重心在左腿，右腳盡量前探，落地；左手在右肘後隨之螺旋前行；頭領身正，坐胯裏臀；其前手高不過鼻尖，後手胸腹間盤旋，上中下三盤前進時要照顧好，面向南（圖 192）。

2.左分馬鬃

左掌帶臂外旋，從右前臂上螺旋穿過，向前上按出；左腳趾地面而前行，小腿蹚泥，膝向上提縱，胯向前催行，身法緊跟在後。重心落於右腳；右手在左肘後螺旋前行，頭身端正，前手不過鼻尖，後手在胸窩，上下相隨扣住勁，向前慢慢運行（圖 193）。

3.右分馬鬃

右掌帶臂外旋，從左前臂上螺旋穿出前按；右腳輕趾地

圖 194

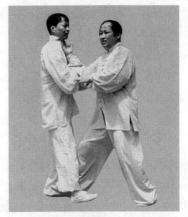

圖 195

面滑步前行，小腿蹚泥，膝縱胯催，身法中正，重心在後腳；兩手向前扣住勁，上下相隨向前走，走到右腳非落地時再落地，落地要輕（圖194）。

【要領】：

頭頂上領，下頦微含，沉肩墜肘，兩臂螺旋，背催胯，胯催膝，膝催腳行，腳趾輕踩落地面，手腳一致如履薄冰。

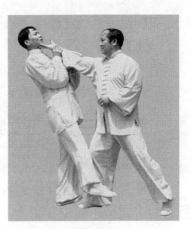

圖 196

【用法】：

（1）對方推我左肘時，我向中線化勁再左抽，同時，右掌前送對方咽喉部位，右腳插入對方襠下，使對方重心被我控制，然後手指尖推打對方咽喉（圖195、圖196）。

（2）對方推我左肘時，我左側向右讓勁，左腳插入對

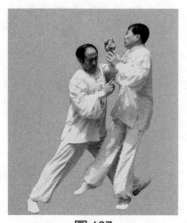

圖 197 圖 198

方右腳後，然後左轉身，把對方靠或推出去（圖197）。

【歌訣】：

野馬奔槽咆哮急，五行進步分馬鬃。

手護中線繞環走，探踩蹬跐滑步行。

第四十三式　玉女穿梭

1.蹬腳轉身

接上動。左腳前上半步，右腳蹬出，但不過褙高，腳尖右勾；同時，右手在上，左手在下，掌心相對，距一前臂遠，如抱球狀，雙手扣住球，順時針向右翻轉，形象如右高探馬狀；面向南，頭身正直（圖198）。

2.揮臂後掃

右腳落地，左腳向右腳前上一步，重心隨移左腳；同時，雙手抱球，隨身右轉，面向西北；上動不停，右腳向右後掃蹬腿，左腳為原點，右腳貼地橫掃半個圓；同時，左手落小腹前，右手外旋，從左前臂內向上、向右畫半個圓，

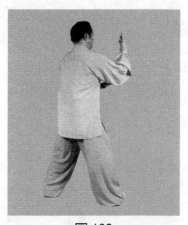

圖 199 圖 200

停於身右側；面向東方，變成右弓步，狀如懶插衣（圖199、圖200）。

【要領】：

手轉，身轉，腳擰，掃腿連貫，腳手一致。

【用法】：

（1）同懶插衣，只是加了後掃腿（圖201）。

圖 201

（2）右腳前蹬為穿襠腿法，如對方踢腿過來，我可用此腿上踢其襠部，加之手的配合，可整體發勁。

【歌訣】：

玉女穿梭轉環手，截腿蹬出手抱球。

上有揮手下掃蹚，轉身擺手任自由。

第四十四式 白鶴亮翅

1. 左劈華山

雙掌合住勁，從右向上經臉前向左下劈，左掌在左側，同肩高，右掌在胸前腹上，掌沿向下；左腿弓步，右腿蹬直，兩腳尖延長線相交，上中下三盤護衛好（圖202）。

2. 束手旁落

雙掌向左下劈擊，左手停於左腿旁，右手停於襠前，手指均向下，兩掌相距一前臂遠；同時，重心右移，左腳向右腳靠併，為右實左虛；頭部上身保持正直（圖203）。

3. 翻手亮翅

重心左移，右腳跐地面向右前方上一步，左腳隨之，右實左虛；同時，雙手從下向右、向上到臉前，翻掌向前按出。右掌同眉高，在右臉右側前方，左掌同咽喉高，在胸前中線；頭身端正（圖204）。

【要領】：

雙掌畫圓距離不變，上步時上下相隨一致。

【用法】：

（1）如對方從左側襲

圖202

圖203

鄭琛太極拳道詮真

圖 204

圖 205

來，我順來勢雙掌向下劈掛，並下落雙掌使其落空前栽。

（2）對方用左拳擊我，我右繞趾地滑行至其左側，轉身右掌控制其肩，左手控制其肘，膝縱頂其中占位，將其發出。

【歌訣】：

　　束翅白鶴翅打人，展翅飛翔翻手雲。

　　縱膝趾腳步滑行，手腳相合走中門。

第四十五式　單鞭

1. 向下雙拍

雙掌從右經臉前向左下畫弧；重心落於左腿；左手下落於左腿外側，右手下落襠部，掌心向下；身隨重心下落，頭正，其他不變（圖205）。

2. 上提雙掌

右手向上、向左、向前畫弧伸出；右腿也向上縱膝畫弧；左手隨右手，從下向上畫弧到胸前窩；重心在左腳，

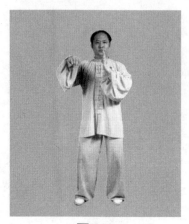
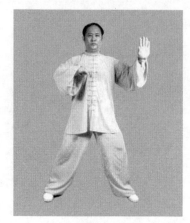

圖 206　　　　　　　　　圖 207

頭、身正直不變（圖206）。

3.拉成單鞭

右手逆時針往懷裡回畫下落胸窩變勾手；右腳隨之下落；左手從身前向上、向左側畫弧左按成單鞭；同時，左腳橫跨一步，變左弓步，重心左移左腿；頭部和上身保持中正（圖207）。

【要領】：

雙手左下拍和左腳落一定要一致。單鞭從中心拉出，雙手軌跡如S太極分界線。頭領氣沉，上下一致，整體運動，勁才能整。

【用法】：

雙手引人下栽，同時雙掌拍擊。也可向右引帶彼雙手，從其右側用單鞭雙掌向前仆按對方，使其向己身左跌出。

【歌訣】：

單鞭舉動畫圓圈，大圈裹著兩小圈。

兩臂同轉爲大圈，按掌勾手圈套圈。

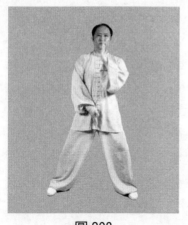
圖 208

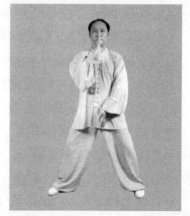
圖 209

第四十六式　雲手

1. 左上右下

左掌從左向鼻尖畫弧，指尖向上，掌心朝右，沉肩墜肘；同時，右手變掌，從胸前向襠部畫弧，指尖向下，掌心朝左，肘向胸窩裏勁，上下手掌都要在身前中線；頭部和上身不變；重心在左腳，為左弓步，右腿蹬直，和右臂一塊合住勁（圖 208）。

2. 右上左下

右掌帶臂從下向上畫弧，停於鼻尖，手指向上，手心向左，在向上畫弧時，臂要外旋；左掌帶臂外旋，從上向下、向左、再向襠部畫弧，到襠部時，手指向下，手心向右；同時，右腳尖先向右轉 45°，重心右移；左腳尖再右轉 45°，成右弓步，左腿蹬直；頭部、身體隨之而動，保持中正（圖 209）。

3. 左上右下

右掌帶臂外旋，從上向右、再向下、向襠部畫弧，到位後指尖向下，掌心向左；左掌帶臂內旋，從下向上、向鼻尖畫弧，到位後指尖向上，掌心向右；隨手畫弧，左腳尖向左轉 45°，變左弓步，重心左移；接著右腳尖向左也轉 45°，右腿蹬直；上身和頭部保持不變。再重複右上左下動作（圖 210、圖 211）。

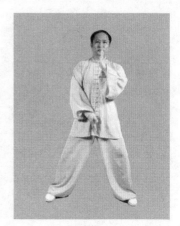

圖 210

【要領】：

臂上畫要頭領盤肘，掌下畫臂要內旋，掌上畫臂要外旋，腳下隨掌畫弧左右擰轉，虛時轉腳轉重心，重心轉後再轉實腳。

【用法】：

（1）敵摟抱我腰，我順勢用肘勁從下向上攦，順敵之勁，使其肘關節受制，也可發寸勁抖斷其臂。

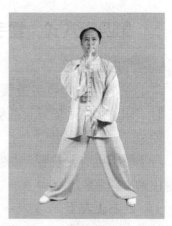

圖 211

（2）用於對付長器械，對方刺來，避讓其鋒，用臂夾帶引勁，再用雲手攦其械，使其作用對方身體而受制。

【歌訣】：

雲手連綿繞圓圈，腰胯催膝腳轉換。

通脊過肩肘和手，身隨步換緊相連。

圖 212　　　　　　圖 213　　　　　　圖 214

第四十七式　童子拜佛

1. 單手拜佛

右掌從下向上畫弧到鼻尖，掌心向左，指尖向上，如單手作揖；左掌外旋，由上向下畫弧停於左腿側，手指向下貼於褲縫；同時，重心右移，左腳貼地向右橫移半步；重心左移，右手下落至右腿側；同時右腳貼地向左橫移半步，兩腳與肩同寬，兩腿站直；頭、身中正，面向東（圖 212、圖213）。

2. 雙手拜佛

左右掌同時由下向上沿中線畫弧到鼻尖，雙掌合掌，如雙手作揖狀；腳尖向前，兩腿站直；頭頂領起，重心偏左，外形不露（圖 214）。

【要領】：

移步時腳貼地面，移左腳左手落，移右腳右手落，腳手一致。

【用法】：

（1）對方俯身抱我腰或抓我雙肩時，我雙手合十，用雙掌擊打對方面部，或用雙臂從外纏繞夾住對方兩前臂，以我身體兩側為支點，從對方兩臂間由下向上雙掌合十上挑，使對方騰空（圖215、圖216）。

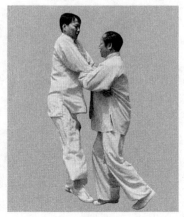

圖 215

（2）對方拳打來時，我用來格擋保護自己。

【歌訣】：

　　成佛得道歸太極，
　　童子拜佛心誠懇。
　　無爲自然皆謂空，
　　佛道本是一家人。

第四十八式　跌叉

1. 雙峰貫耳

雙掌從中線分開，同時向兩側、向下畫弧；此時重心移至左腳，單腿支撐，右腿屈膝

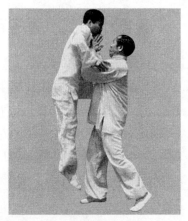

圖 216

上提；兩手變拳，隨提頂膝從兩側向上畫弧合擊，當膝停於最高點時，雙拳在膝前拳面相對，拳心向下（圖217）。

2. 二郎擔山

右腳落地震腳，左腳向左仆出，腳尖上勾，腿要伸直，右腿彎曲下蹲變成左仆步型；同時，雙拳變掌，從中線起來

鄭琛太極拳道詮真

又分兩邊下落振臂，兩臂向兩側伸展，如二郎擔山狀（圖218）。

【要領】：

頂膝與拳打、震腳與伸臂仆步同時完成。

【用法】：

（1）對方欲抱我腿時，我提膝上頂，並用雙擺拳擊打其左右太陽穴。

（2）對方抓我雙肩時，我雙臂從內向上、向外螺旋纏繞格擋，並向兩側後下拉其雙臂，同時提右膝頂其襠、腹部。

【歌訣】：

　雙峰貫耳膝頂襠，
　險惡之時排用場。
　下手非毒不丈夫，
　救人水火俠義腸。

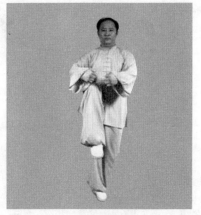

圖 217

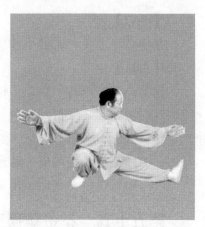

圖 218

第四十九式　掃蹚腿

橫掃千軍

左腳壓地，重心左移，右腳貼地面向左掃270°，腿站起，右腳掃後併於左腳內側；同時，右掌左掃掌，隨腳左掃270°，臂伸直指向西方，左掌橫擺，向上置於頭頂；兩腿直立，上身中正，面向西（圖219、圖220）。

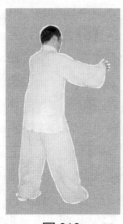 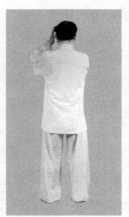

圖 219　　　　　　圖 220　　　　　　圖 221

鄭琛太極拳道詮真

【要領】：

掃腿時身要正，臂要平伸忌搖擺。

【用法】：

對方左拳打來時，我左手格擋並向左拉其手腕，用右腳前掃其左腿，右掌擊打其後腦勺。

【歌訣】：

二郎擔山掃蹚腿，貼地日行八萬里。

鉤攔折別旋風腳，橫掃千軍如捲席。

第五十式　左金雞獨立

翻手獨立

左掌向後繞頭，從上向下沿下頦前再順身體下落至體左側變勾手；同時，右臂屈肘，掌向頭部畫弧，到頭頂用掌梳頭繞頭後再向前繞下頦，翻手向上托掌；同時，右膝上頂，腳離地面上抬，左腿站直單腿支撐；頭、身要正，面向西（圖221）。

【要領】：

手和腳如有絲相連，右掌上托和左後勾手要同時，腳要下沉，身要上長。

【用法】：

（1）對方抱我腰時，我左手抓其頭，右手上托其下頦，同時用右膝上頂其胸部。

（2）對方右拳打來時，我左手從內向外格擋，並抓其臂向左後拉，右掌上托其下頦，用右膝上頂其襠腹部。

（3）對方推我右肘時，我向左讓勁，右手抓住對方右手腕，左手上托其肘向我右上推拉，用右膝上頂其襠腹部（圖222、圖223）。

【歌訣】：

　　　金雞啼鳴左腳立，
　　　報曉才知天已明。
　　　淑女梳頭髮不亂，
　　　上有托頦襠下頂。

圖 222

圖 223

第五十一式　右金雞獨立

轉身獨立

左腿屈膝；右掌外滾，臂收時，右掌內旋翻掌，掌心朝上；同時，左腿伸展，右轉90°，面向北單腿支撐；轉身後

圖 224

圖 225

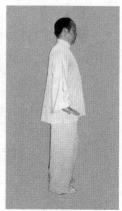
圖 226

右掌外旋，回收梳頭繞頭後沿下頦沿身前偏右下落，按掌於右腿側；同時，左手掌由下從身前繞頭梳頭，從後沿左臉從下頦下翻掌上托；同時，左膝上頂，腳離地，隨頂膝上抬，右腿直立；頭部、上身中正，單腿支撐要穩，面向北方（圖 224、圖 225、圖 226、圖 227）。

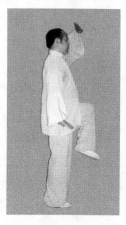
圖 227

【要領】：

梳頭翻掌與下落右掌一致，托掌與頂膝一致。

【用法】：

手托其下頦，膝頂其襠（圖 228）。

【歌訣】：

翻掌右旋變右立，繼續梳頭不稍停。

丹田重心上下換，肩胯豎圈周天行。

圖 228

圖 229

第五十二式　雙跌腳

轉環雙震

　　左臂外旋，屈肘下沉，掌指向上，掌心向臉，肩、胯三節為軸，隨手腳向前、向下、再向後、向上、向前、向下做540°立圓，如蹬車狀；然後，落地震腳，並帶動右腳也震一次，可聽啪啪兩響；震腳時，右腿隨左側轉換要彎曲；右掌

圖 230

在雙震腳時向下按掌，掌心向下，指尖向前；落地後兩腿半蹲；左掌尖同眉高，在臉左側，沉肩墜肘；頭、身不變（圖229、圖230）。

　　【要領】：

　　腳、手繞圈如蹬車，頭領身正要自然，跌腳時要勁整聲

脆。

【用法】：

對方用腿前掃時，我用雙跌腳破之，並踩其脛骨使之斷裂。

【歌訣】：

> 上下繞行蹚車技，
> 雙腳跌下響連響。
> 震斷敵腳迎面骨，
> 實戰才知絕技良。

圖 231

第五十三式　倒捲肱

1. 右倒捲肱

右腳向身後弧形後退一步。左腿弓，右腿隨後退伸直；左掌隨之按停小腹前，掌心向身，掌指向下；右掌隨右腿後退，從下向右前方、再向身前畫弧，停於胸前，掌指向上，掌心向前；頭、身中正，面向北（圖231）。

2. 左倒捲肱

左腳向後弧形退步，右腿弓步，左腿伸直；右掌隨退步下落於小腹前，掌心向身，掌指向下；左掌隨退步從下向

圖 232

左、再向前畫弧停於胸前，掌指向上，掌心向前；頭、身中正（圖232）。

3. 右倒捲肱

右腳向後、向中弧形退步，左腿隨右腿往右腳左側弧形退步，右實左虛步，雙腿微彎曲；右掌隨右腳退步向下、向

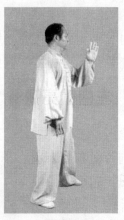
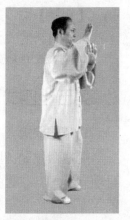

圖 233　　　　　　圖 234　　　　　　圖 235

右、再向上畫弧停於臉右側，掌心斜向下，掌指向上；左掌
隨退步弧行，由下向右上畫弧，停於臉前，同鼻尖高，掌指
向上，掌心向右，和右掌上下扣住勁，其相距一前臂遠，面
向東南（圖233、圖234）。

【要領】：

退步與同側手臂畫弧一致，同時要兼顧另側手臂，勁要
走整。

【用法】：

（1）退步法用法很多，如對方右拳擊來，我右手順其
來勢，牽引我右轉上左腳，右轉身，左腳和右手同時發勁，
將對方向我右側方弧形摔出。

（2）對方左拳來擊，我左手順帶其臂，左轉身，右腿
繃其左腿，使其向己右前方摔出。也可再中途變勁，對方將
摔出之時，會往回撤勁，此時我不能硬帶，犯了頂勁，只能
回身用右膝提縱法，同時雙掌拍擊其右肩、脇處，使其橫向
跌仆（圖235）。

【歌訣】：

　　倒捲肱法向後走，左右弧行繃腿有。

　　下有雙腳交替行，上有兩手倒換肘。

第五十四式　左白鶴亮翅

1. 束翅欲飛

雙掌合住勁，同時從右前方過身前向下、向左畫弧，右掌停於襠前，左掌停於左腿外側；同時，左腳向左橫跨一步，右腳隨之，左實右虛步；上身不動（圖236）。

2. 展翅高飛

雙掌合住勁，同時從左下方向左過臉前、向右上方畫弧，右掌停於眉梢，左掌停鼻尖，掌心相對，掌指向上；同時右腳向右橫跨一大步，要貼地面而行，左腳趾地隨之，變右實左虛步；頭、身不變（圖237）。

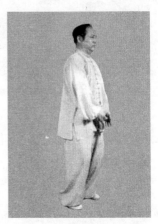

圖 236

【要領】：

雙掌合住勁、相距一前臂，始終距離不變，隨左步左行，再隨右步右行，共畫了一個大圓圈。頭領身正。

【用法】：

可用門前掃雪法，也可用進步展翅法。

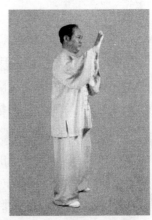

圖 237

（1）門前掃雪法。對方無論出左手或右手，我引其來，順勢滑步到其側位，雙掌橫向拍擊。同時，腳下帶掛，輕易將對手摔倒。

（2）進步展翅法。推手時，一手採其腕，一手翻其肘，進步占位，將其從前拋跌。

【歌訣】：

> 長壽仙鶴亮翅多，
> 旱地行船扭秧歌。
> 鼓樂鑔鈸敲大鑼，
> 響到哪裡哪裡活。

第五十五式　斜行

1. 右落右退

右腳向身後退半步半蹲；右掌從上向右下切畫弧，停於右脇，前臂呈水平，肘尖下墜；身微右轉，重心落右腿（圖238）。

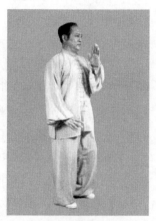

圖 238

2. 左撩右按

左腳弧形向左側橫移一大步；左掌從中線隨左腳也向左、向下過左膝畫弧，停於左腿根，掌心朝下；同時，右掌由下向上過臉前向左下落至鼻尖，掌心向前，指尖向上；左腳尖左轉135°，重心左移，右腳隨之轉135°，成左弓步；面向北，頭、身正直（圖239）。

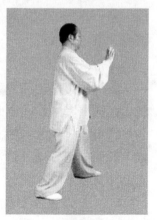

圖 239

3. 右撩左按

右掌向下撩過右膝外旋，停於腿根，左掌從下向上、向右畫弧，經鼻尖向前按，掌心朝前，掌指朝上；隨撩按變右弓步，兩腳都右轉135°；上身、頭部隨腳轉，面向東南（圖240）。

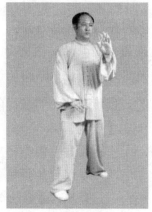

圖240

4. 左撩右按

左掌向下、向左撩掌，到背後骶椎變勾手；右掌從下向上、向左過臉前向前、向下按，掌心向下，掌指向上，沉肩墜肘；隨轉身，變左弓步，兩腳向左轉135°；頭、身面向北（圖241）。

【要領】：

撩按轉身腳擰要一致。兩手前後一個擰一個勁。下按掌頭不能低，腳不能同時轉，應依次而轉：虛腳、重心、實腳。

【用法】：

斜行用靠法。如對方出左拳，我上右腳占其中位，同時用左臂黏

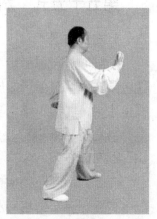

圖241

其左臂畫進，使其右轉，我用右肩前靠其左脅部。對方右拳擊，我右前臂黏滾其臂進左腿，用左肩靠擊其右脅部。

【歌訣】：

左右畫圓護身前，上下螺旋轉圓圈。

斜行三次形不斜，虛實轉換重心變。

第五十六式　閃通背

1. 金剛上抄

　　右掌從臉前向下、向右畫弧，落於右腿根部，掌心向下，掌指朝前，重心微右移；左掌從背後向前左上方弧形上抄，停臉前，同鼻尖高，肘彎135°，腋下45°，手心向右，手指向前；右掌隨左掌上抄，由右下沿身前中線向上弧形上抄，置於左肘後，高同胸窩，手心朝身，指向前，兩手相距一前臂；重心左移，左弓步，右腿伸展；上身和頭部不變，面向北方（圖242）。

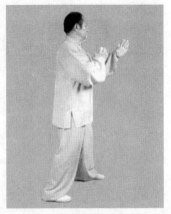

圖 242

2. 金剛右劈

　　右腳右轉135°，重心右移，左腳右轉135°，面向東南；兩手合住勁，右掌從中向右、向上、向下劈掌，置於右側，同鼻尖高，掌指向前；左掌從左向右、向上沿中線下劈，置於咽喉前，

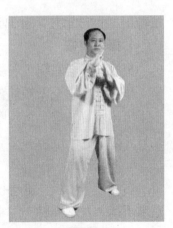

圖 243

掌指向前，兩掌心相對；步法為右弓步；頭和上身隨腳而轉（圖243）。

3. 雙掌上捧

　　左腳左轉135°，重心左移，右腳左轉135°，變左弓步；雙掌從右向下畫弧，停到小腹前，掌心向上，指尖向前；頭

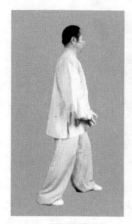
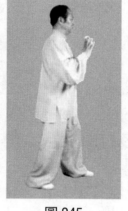
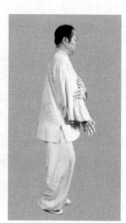

圖 244　　　　　　　圖 245　　　　　　　圖 246

領身正，面向北方（圖 244）。

4. 捧掌前按

重心後移至右腿，右腿屈，左腿直，右實左虛，隨身後坐；雙手上捧掌至下頦前，翻掌前按；重心前移左腿，右腳上半步，左實右虛；沉肩墜肘，身往前去，頭要領起，面向北方（圖 245）。

5. 海底撈針

右腳後退半步，重心後移右腿，右腿後坐，左腿漸直；右掌下落，左掌摸肘，右掌指尖向下，如海底探針狀，方向不變（圖 246）。

6. 翻手下撈

左腳後退半步，重心移向左腳；左掌從右肘處下落於背後成勾手，右掌從下翻肘滾臂，從臉前向上、再向下畫弧，停於襠前；此時左腳在前為虛，右腳在後為實；上身不變（圖 247、圖 248）。

圖247

圖248

圖249

7. 左上托掌

右腳落實，左腳從後向前上一步，變左弓步；左手由身後從下向上、向前畫弧上托，掌心向上，同肩高，肘彎135°，腋下45°；右手從襠前隨左掌前托，向前、向上畫弧，手心向下，在左肘後；上身隨動，保持中正，面向東北方（圖249）。

8. 上步翻掌

左腳蹬地，帶身右轉135°，向前上

圖250

一大步，右腳隨之，變左弓步；同時，兩掌翻掌，向右、向上畫按，左掌停於左眉尖，右掌在胸前，指尖向上，掌心相對；上身正，面向南（圖250）。

9. 撤步托掌

右腳向右撤一大步，帶身後轉135°；雙掌隨之向右、向下、再向上畫弧，右手停於右肩右方，同肩高，手心向上，

左手停於右肘後，掌心向下；變右弓步；上身正直，轉向西北（圖251）。

10. 翻掌前按

右腳蹬地，又從原路左轉向前上一大步，帶身左後轉180°；雙掌隨之由右後向前、向上畫弧按掌，右掌同眉尖高，左掌在胸前中線，兩掌相合住勁，手心相對，指尖向上；兩腿微屈，右實左虛步；上身、頭部保持不變，面向東南（圖252）。

圖251

【要領】：

此式較複雜，前半部如金剛勢，中間段為海底針，後半部為閃通背，分三個部分，易記。方向要清楚，上步退步手腳一致，變換中，始終頭、身要正，不能前俯後仰。

【用法】：

用法也很多。層次不同，用法有很大區別。低層次用著法，中層次用黏點法，高層次用順法，可參考前第二十二式閃通背用法。

圖252

【歌訣】：

挑权舞棒海底針，翻江攪海龍王愁。

閃戰騰挪通脊背，搬攔採挒托手肘。

第五十七式　白鶴亮翅

1. 束翅欲飛

雙掌從右上向下、向左弧形下落，右掌停於襠前，左掌停於左腿外側，兩掌心相對，指尖向下；重心落左腿，兩腿彎曲（圖253）。

2. 白鶴亮翅

雙掌從下過身再向上、向右、向前弧形畫按，右手同眉高，左手在胸前中線，同鼻尖高，掌心相對；右腳向右前方上一步，左腳隨之，右實左虛步；上身和頭部要直（圖254）。

【要領】：

從上向下，由下向上，腿屈身長，上步畫弧，要整體畫一個圓。

【用法】：

推手時，左手採其左手，右手推按其左肘，向前翻按，右腳進步，以助其勢，使其向自身右側方跌出。

【歌訣】：

　　毋用潛龍落潭底，錯綜複雜聞風聲。
　　旱地霹靂狂飆起，千里擊翅龍捲風。

圖 253

圖 254

第五十八式　單鞭

1. 雙手握鞭

雙掌從頭前向左、向下過臉前畫弧落下，右手在襠前，左手在左腿外側，掌心相對，掌指朝下；重心移向左腳，兩腿彎曲；頭、身微下坐，保持中正（圖255）。

圖 255

2. 雙手提鞭

雙掌從下向上畫弧，左手停於胸前，右手帶右腿向右前方內旋畫弧，停於右前方，同咽喉高；右腳抬但不離地面；身微長，頭要正（圖256）。

3. 向左揮鞭

左腳向左橫跨一大步，變成左弓步，腳尖朝東北，右腳朝東，右腿蹬直；重心左移，頭和上身隨著重心左移，身法要正，支撐八面；左掌從身中線弧形向上、向左、向下畫

圖 256

落，停於體左側，與咽喉同高，肘彎處135°，腋下夾角45°，掌心向左側，掌指向上；右掌隨左手左畫而內旋向右畫弧，落於腹上胸前，肘要端平，有下墜之意，肩要內扣下沉，與左手前後照應；頭要上頂領勁，臀要下坐。面向東方（圖257）。

圖 257

圖 258

【要領】：

左右手各管半邊。左動左隨，右動右隨，上下繞行。手腳一致。

【用法】：

（1）對方進左拳，我順其臂外側上右腳，同時雙掌畫弧下按，左腳跟橫掃跟進，使對方引空前仆。

（2）對方進右拳擊我，我順其右臂畫進，左臂護我，右掌迎中門而按，右腳提縱占位，使其後仆。

【歌訣】：

狼煙捲起八百里，驛站急傳舞單鞭。

刻不容緩雞毛信，派出天兵鎮邊關。

第五十九式　雲手

1. 右下左上

重心在左；左掌回畫到鼻尖，指尖向上，手心向右，右掌向右、向下畫弧到襠前，手指向下，掌心向左（圖 258）。

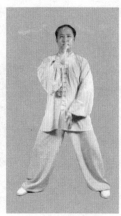

圖 259　　　　　圖 260　　　　　圖 261

2. 右上左下

上動不停。左腳蹬直，右腿弓步，重心右移；左掌向上、向左再向下、向襠前畫弧，手指向下，手心向右；右掌向上沿中線畫至鼻尖，掌指向上，手心向左；頭部、上身不變（圖 259）。

3. 右下左上

重心左移；右掌向上、向右、向下畫弧至襠前，左掌從上沿中線畫弧至鼻尖；腿變左弓步，頭身正直；再重複右上左下動作，面向東方（圖 260、圖 261）。

【要領】：

兩手左右畫圓，腳尖、腳跟左右擺動，內旋外旋隨之，腿弓步，左右變換身體重心，隨勢左右上下轉換，頭身正直。

【用法】：

對方不管用拳或腿迎面中門進擊，我則順來勢上下手畫弧繞進，化以變虛，擊以得實，凡進縱膝貼近，得實即發，

整體發勁，使敵立仆。

【歌訣】：

 五行中定有雲手，前去進步分馬鬃。

 左右顧盼白鶴行，退步後來倒捲肱。

第六十式　十字單擺腳

1.進步十字手

接雲手（見圖 261），進左腳，重
心前移左腿；右掌隨身向正前方畫弧到
胸前；右腳向前進步，停於左腳內側，
腳前掌落地，後跟離地，左實右虛；同
時，左掌從右前臂內側向上穿出，左掌
指尖向上，和鼻尖同高，右掌指尖向前
和胸窩同高，兩前臂左內右外形成十字
交叉；兩腳尖向東，兩腿內扣裹襠斂
臀，和手配合上中下三盤護住身體，
進能攻，退能守；頭、身正直，面向
東（圖 262）。

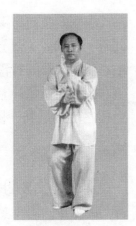

圖 262

2.退步十字手

右腳向斜後退一步，落實，屈腿，
左腳隨之退一步，腳前掌著地，虛貼於
右腳內側，重心落於右腿，兩腿彎曲，
同時隨腳後撤，兩臂十字向左逆時針翻
轉，變成左下右上十字手，並且右手心
向左偏下，手指向前，左手心向上偏
右，手指向右；頭、身不變，面向東南
（圖 263）。

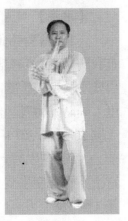

圖 263

3. 進步拍腳

左腳向前上步，變左弓步；同時，兩臂十字向右順時針翻轉，變成左上右下十字手，左手心向下，右手心向上。

右腳向左前方踢腿擺腳；同時，左掌從右臂上向前穿出拍右腳面。擊腳有響聲；右臂隨右踢腳在右腿外上方，以配合腿之上踢之勢（圖264、圖265）。

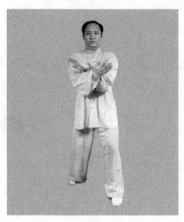

圖264

【要領】：

穿掌時，要對準身前中線。腳上步、退步要和十字翻手合住，擺腳從中線向右上畫弧。

【用法】：

（1）當對方進身用左手推我胸時，我向左讓空來勁，用雙手反抓其手腕向我右下採壓，同時右轉身，使其被採拿（圖266、圖267）。

圖265

（2）推手時，我用右十字手抓住對方右手，放在其左臂上下壓，左手繞其左臂側下向上托，將對方雙臂交叉反鎖住（圖268）。

（3）對方右拳打來時，我用右手從外順勢格擋，並反

鄭琛太極拳道詮真

圖 266

圖 267

圖 268

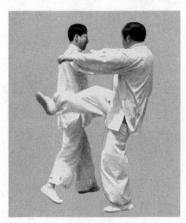

圖 269

抓其手腕，順其力向右拉。再用右外擺腳踢對方後腰，或用左掌擊打對方右臉面（圖 269）。

【歌訣】：

　　　十字單擺舞繡球，腳下急馳看火候。

　　　擺腿踢打掛面腳，人仰馬翻精神擻。

第六十一式 吊打指襠捶

1. 撤步吊捶

接上動。拍腳後，右腳向左後方擺腿，弧形下落到身右後側，落地後，腿向右後變右弓步，重心移向右腳，左腿伸直；右手隨右腳後擺，並向下、向後側上方畫弧變捶，捶與眉尖高，肘彎 135°，腋下 45°；同時，左手變拳，由右上方向左下方擺動。停於腹前；頭、身要正（圖 270）。

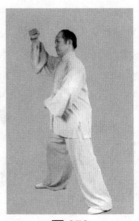

圖 270

2. 指襠下打

左腳左轉 135°，變左弓步，重心左移，右腳左轉 135°；右拳隨腳左轉，從右向上、向前沿身前中線下落，擊打於襠、腹前；同時身向左轉；左拳隨身左轉，從身前下落後擺於身後，上下合住勁；身、頭不動，面向東方（圖 271）。

【要領】：

右手領著右腳向後擺落，兩拳上下對拉畫弧，身正頭領起。

圖 271

【用法】：

對方擰我左臂時，我順勢畫弧化勁，用左肩靠打或用左拳擊打其襠、腹部，再轉身用拳劈打對方面部。

【歌訣】：

滾臂吊膀往上打，當面落下指襠捶。

| 圖 272 | 圖 273 | 圖 274 |

間架配備勁圓整，擺拳摟打後來人。

第六十二式　金剛三大對

1. 抄手金剛

接上動。兩掌從下沿身前中線向上弧形抄起，左手在前，停於鼻尖高，右手在後，停於咽喉前，前後相距一前臂，指尖向前，掌心相對；上身不動，左弓步（圖272）。

2. 後劈金剛

先左腳右轉135°，重心移於右腿，左腳再右轉135°，變為右弓步；雙掌合住勁，相對距離不變，向上、向後、向下畫弧劈掌，在身右側後方，右掌同鼻尖高，左掌同咽喉高；身轉向西南方向（圖273）。

3. 左轉捧掌

先左腳左轉135°重心移於左腿，後右腳左轉135°，變為左弓步，身轉向東方；雙掌由右後隨身體左轉，下落向左、向前捧掌（圖274）。

圖 275　　　　　　　圖 276　　　　　　　圖 277

4.狸貓洗臉

雙掌繼續上捧，停於胸窩；重心後移，右腿坐實，左腿伸展變虛；頭部和上身保持不變，面向正東（圖275）。

5.翻掌前按

雙掌內旋前按；重心前移左腿，帶右腳向前跟一步，和左腳平行，左實右虛；頭、身不變（圖276）。

6.搬攔戳點

雙掌前按。右掌變拳，外旋下落，左掌外旋下落，雙手下落到腹前，左手為掌在下，指尖斜向下，掌心托住右拳；右拳落於左掌心，又和左掌共同外旋，一起停落於腹前；雙腳平行站立，與肩同寬，沉肩墜肘；頭頂氣沉，上下合住勁。腿要站直，但直而不死，關節各處要活泛，面向東方（圖277）。

【要領】：

金剛勢外形變化和內氣變化比較多，大圈套小圈，圈圈相連。最關鍵的要領是，上下相隨，手動腳動，內外相合，

外動內轉，身心合一。

【用法】：

金剛勢為太極拳道最基本格鬥姿勢，攻防兼備，轉換便宜。對方從上來我下進，彼從下來我則上進，彼從左來我從右進，彼從右來我從左進，彼從中來，我繞進搶占中門。得其重心沾其即出，得心應手，達犯著即仆之境矣。

【歌訣】：

　　　金剛結構基本架，
　　　調配圓整爲妙法。
　　　祖師秘授傳絕技，
　　　陰陽虛實多變化。

圖 278

第六十三式　懶插衣

1. 懷抱太極

接上式。右拳變掌，從丹田處向上畫行，左掌下垂，指尖向下，兩手相距一前臂，兩手上下分開時，猶如太極球之中線 S 形上下之軌跡；重心左移，左實右虛，頭、身正直不變，面向東方（圖 278）。

圖 279

2. 扭轉乾坤

上動不停。兩掌順時針如抱球旋轉，左掌在上，掌心向下，右掌在下，掌心向上，上下相距一前臂，左掌在胸，右掌在丹田；重心轉換到左腿，左實而右虛；頭、身不變（圖 279）。

3.懶漢插衣

接上動。兩掌繼續順時針抱球旋轉，右掌由下向左、向上經臉前向右弧形畫按，停於身右側前方，掌心斜向前，掌指朝上，指尖高與鼻尖齊，肘彎 135°，腋下 45°，沉肩墜肘；左掌從右肘外向下、向左畫弧到身中線小腹部，掌心向下，掌指向右。與右掌上下對撐，渾圓一體；同時，右腳隨

圖 280

右掌畫弧向右橫跨一步，成右弓步，重心移向右腿，成懶插衣勢（圖 280）。

【要領】：

兩掌抱球運轉和腳下右跨步同步進行，上下一致。

【用法】：

推手時主要用於採拿法。比如：對方出左臂，我左手貼其臂採其腕，右手托其左肘向右用勁，上下相合，使敵前臂受制，也可兩手左轉，擰其手腕和肘部，使其受制。

【歌訣】：

懶漢插衣人不知，比武較技無徵兆。

大智若愚呆木雞，動起手來藝高超。

第六十四式　右砸七星

1.回身上挑

接上式。右掌帶左掌向下畫弧；重心向左轉，身左轉，左腳左轉，右腳左轉；同時，右掌向左，沿身中線上畫到鼻

鄭琛太極拳道詮真

圖281

圖282

尖，左掌從下向左、向上畫弧到體左側上方，同眉高，在身前左方，右手在左肘下；腿向左弓；身、頭正直，面轉向東北（圖281）。

2.轉身右砸

身體右轉；右掌右畫下落，伸直在右腿上方；左掌隨右掌向右、向下畫弧停於左臉側；左腿下蹲，右腿仆地，腳尖向上；身體坐正，不要前俯，面向南方（圖282）。

【要領】：

手畫圓帶腳左右旋轉，擴大兩腳間距離，然後下坐。

【用法】：

對方前撲，我轉身避其鋒，回身劈掌使其仆跌。

【歌訣】：

七星拳砸肩肘手，坐地胯膝腳和頭。

前劈後撩仆地擊，應著即仆不用瞅。

第六十五式 擒拿

弓步擒拿

左腳蹬地，左腿伸直，右腳壓地使右腿上起，重心右移，變右弓步；同時，右臂向右伸直前探再回收，左臂也向右伸到右臂肘下；身、頭不變，面向東南（圖283）。

圖283

【要領】：

起身要緩慢，右腳尖落地左腳隨，採手撐臂身左轉，保持身正形整。

【用法】：

（1）對方左手被我抓住欲逃時，我右手抓其手腕，左手前伸托其臂左拉，使其肘被採。

（2）對方從左側進攻，我向右讓勁的同時，左腳插入對方右腿後，然後左轉身，用左劈拳擊打對方面部（圖284）。

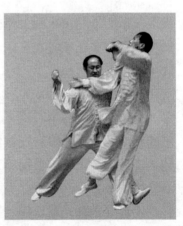

圖284

【歌訣】：

精妙沾衣十八跌，分筋錯骨搬攔肘。

點穴封閉採人功，擒拿妙招托肘手。

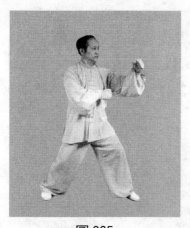

圖 285

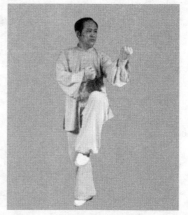

圖 286

第六十六式 回頭看畫

1. 轉身劈拳

變左弓步，轉身向左，重心左移，右腿蹬直，右腳尖向左轉 135°，左腳尖向北；同時，雙掌變拳。由右向上、向左、向下雙劈拳，左拳在體左側，拳眼向上，拳面向前，拳與鼻尖高，右拳在左肘下，停於身前中線；上身、頭部不變，面向北（圖 285）。

2. 旋臂提膝

左肘外旋，帶拳和肘內旋內裏，肘尖盡量向心窩處裏；同時，左腳蹬地屈膝，外旋大腿，左腳懸吊，右腳單腿支撐，身隨左臂左腿外旋，欲向左旋，頭向左看；右拳隨左臂外旋，置於左肘後（圖 286）。

3. 馬步下擊

左腳向東北方向外旋落地，左腿支撐全身，起右腿屈膝上頂，腳要懸掛；同時，右掌從左肘下向上、向臉前回勾

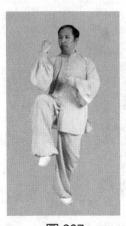

圖 287　　　　　圖 288　　　　　圖 289

拳，右腳落地，右拳在右腿外側下擊
到右膝外；雙腳變馬步，面向東北；
左拳隨身下蹲而上擊，停於左臉側，
拳面向上（圖 287、圖 288）。

4. 雙拳回轉

右拳從下向上勾起，帶動左拳上
勾，兩拳再同時回翻，由下向上置於
胸前；重心隨拳回轉坐向右腳，左腳
為虛，上身不變，面轉向西北方（圖
289）。

圖 290

5. 雙拳前擊

重心落於左腳，右腳從左腳後貼地面由左腿內側向西北
方向滑行一大步；同時，左腳跟步前滑停於右腳內側，兩腿
彎曲，右腿承擔體重；兩拳從胸前向下、再向前弧形前擊；
頭、身不動，面向西北（圖 290）。

圖 291　　　　　　　　　　圖 292

【要領】：

左臂上畫，將左膝帶起，右臂上畫，將右膝帶起，兩拳上下擊打左右對稱，兩拳前擊時腳、手一致，力貫兩拳。

【用法】：

（1）對方用左直拳打來，我右手從內順勢格擋，向右後拉，用左勾拳擊打對方下頦，膝頂其襠部。若對方欲逃，我再用右勾拳上打，膝頂襠部。

（2）對方用右直拳打來，我右閃，左手上托其腕向左拉，同時左轉身，用左下栽拳擊打對方襠部（圖 291）。

（3）對方雙手推我時，我向後化力吞吸來勁，對方手一按空欲抽回時，我借其勁上步，雙拳向對方胸部發力，將其向後打翻（圖 292）。

【歌訣】：

回頭看畫有奇著，馬步指襠連環捶。

窩心捶打頂襠膝，雙龍出水無首尾。

第六十七式 白鶴亮翅

1. 束翅欲飛

面向西；雙拳變掌，從右向上、向左、向下逆時針畫弧下落於小腹前和左腿外側；重心隨左移左掌落左腿側，右掌落襠前之時，兩腿彎曲，左實右虛；上身正直不偏，面向正西（圖293）。

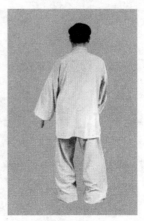

圖293

2. 白鶴亮翅

右腳上一步，左腳隨之，重心右移，右實左虛步，雙腿微屈；同時，兩掌合住勁，從下向右、向上、再從頭後過頭向前畫弧前按，停於臉前，右掌同眉尖高，左掌在鼻尖，掌心相對，掌指朝上；頭、身不變，面向西（圖294）。

【要領】：

雙手畫圓，帶動重心轉換，上畫下行，手腳一致。

圖294

【用法】：

對方右拳擊來，我左轉身，雙臂順其勢從其懷內向我左側讓勁，同時，右腳提縱進步，搶占其中膛，雙臂翻轉，從中路砍發其面和胸，使其向後跌倒。

【歌訣】：

白鶴亮翅重複九，顯見此式奇能多。

上下相隨爲根本，展翅進身人難躲。

 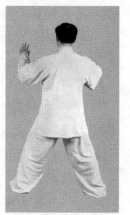

圖 295　　　　　　圖 296　　　　　　圖 297

第六十八式　單鞭

1. 雙手握鞭

雙掌合住勁，從臉前向左、向下畫弧，落於腹前和左腿側，掌心相對，掌指朝下；重心落於左腳，左實右虛步；上身不變（圖295）。

2. 雙手提鞭

雙掌從下向右、向上畫弧，左掌到胸窩，右掌過胸向前內旋，變勾手；重心落於左腳，左腿彎曲下蹲，右腳微離地面，成左實右虛步；上身和頭部保持不變（圖296）。

3. 霸王拖鞭

重心右移，落右腳上，同時，右勾手內旋，下畫弧到胸窩，前臂橫平在身前，肘要下墜；左腳向左橫跨一步，變左弓步；左掌同時從中線向左、向上、再向下弧形前按，停於左側前方，手心向左前方，指尖斜向上；頭頂上領，身要坐正，面向正西（圖297）。

【要領】：

手腳相隨，上下齊動，虛實分清，轉換輕靈。

【用法】：

對方直拳打來，我左掌順勢格擋並進左腳，左右掌同時跟進發勁，使敵向前跌仆。

【歌訣】：

> 一望無垠大草原，
>
> 藍天白雲走天邊。
>
> 俠義壯士握單鞭，
>
> 駿騎千里獨行遠。

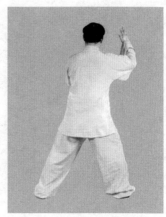

圖 298

第六十九式　左砸七星

1. 劈掌右轉

接單鞭。左掌下劈，左腳右轉，右掌下劈，右腳右轉，身右轉變為右弓步；雙掌在身前從下劈改為從下向右上畫弧，右掌停於右耳側，左掌停於鼻尖處；下身變為右弓步；上身正直，面向西（圖 298）。

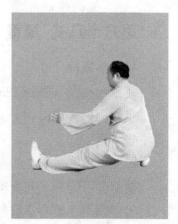

圖 299

2. 回身下劈

右腿蹲下，左腿仆地，腳尖朝上；隨重心向下，身體下坐，帶左掌由臉前向左下劈掌，臂伸直，停於左腿上，右掌仍在右耳側；仆下後身體盡量要坐直，胯根鬆開，面向西南（圖 299）。

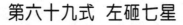

鄭琛太極拳道詮真

【要領】：

雙掌畫圓下劈要和雙腳左右移動下仆腿相配合，上下一致。

【用法】：

彼擊我，我順勢掛帶，下劈以避其鋒，用連環雙掌接二連三下劈，使其挨打、受制。

【歌訣】：

雙臂揮舞畫大圓，左右磨腳虛實盤。

仆地七星忽下勢，如履薄冰臨深淵。

第七十式　擒拿

弓步擒拿

右腳蹬地伸直，左腳壓地腿前弓，變左弓步；同時，左臂前伸，復又向懷裡回轉，前臂立起，指尖向上；右掌前伸，從左肘尖往回搬攔；上身正直，面向正南（圖300）。

【要領】：

雙腳尖左右移動，變弓步，
兩臂前伸往回拉。

【用法】：

在彼伸臂抓我肩時，我右臂攔其肘，左手握其手指上托，使其手臂別直而被擒。

【歌訣】：

擒拿採手捋搬攔，

順勢轉圈無力點。

防不勝防人難近，

貼身原點發勁玄。

圖 300

圖 301 圖 302

第七十一式 跨虎

1. 轉身劈拳

雙掌變拳；左腳尖右轉，重心右移，右腳尖右轉，左腿蹬直，右腿弓，變右弓步；雙拳合住勁，從左向右、向上、向下劈擊畫弧；身隨腳向右轉身；左拳停於胸窩前，右拳停於身右前方，肘彎夾角 135°，腋下 45°，拳眼向上，左右拳相距一前臂距離，上下合住勁；頭、身正直，面向西（圖301）。

2. 滾肘提膝

雙拳帶臂外旋，左拳在右肘下合住勁；同時帶動右膝上抬，腳下墜，左腿單腿支撐；頭領身正，面向正西（圖302）。

3. 落腳畫圓

右腳落地，兩拳從中線交叉下落，左拳在裡，右拳在外，然後向兩側，再向上各畫一個圓，從中心交叉再落，左

圖303

圖304

掌停於胸前，右拳停於左肘下；同時左腿提膝上頂，右腿單腿支撐；身體正直（圖303、圖304）。

4. 起腳跨虎

左拳下落到身後變勾手，右拳下落在小腹前；右腳支撐體重，重心移於右腳，右實左虛（圖305）。

5. 騎上虎背

圖305

左勾手變掌，右拳變掌，一個從後一個從前順時針相繼由左向上、向右旋轉，並將左腿屈膝帶起同步旋轉；右腿單腿支撐，頭頂領起和腳下成一軸線，產生旋轉慣性；全身不停，共同從左向右，加速旋轉，當全身轉135°時，面向東北；左腳落地微屈，右腿也微屈；雙掌停於頦下胸前，掌心向前，手指向上（圖306、圖

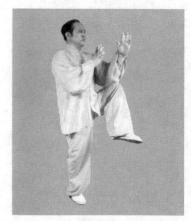

圖306　　　　　　　　　圖307

307、圖308）。

【要領】：

雙掌提膝畫弧，手領腳擰接旋轉，上下配合一致。

【用法】：

（1）對方右直拳打來，我左拳由內向外順勢格擋其前臂，用右拳擊打其下頦，右膝上頂其襠。

（2）對方推我右肘時，我向左畫弧，同時右手接其右

圖308

手，左手接其右肘，身體向右旋轉，將其臂向右上領拉，左腳跟掛踢其臀部，腳、手上下合勁，將對方側打而出（圖309）。

【歌訣】：

頭頂上領腳趾轉，上下一條中軸線。

圖 309

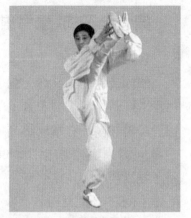

圖 310

劈捶撩腿跨虎背，兩臂左右畫圓圈。

第七十二式　雙擺腳

雙擺拍腳

接上式不停。左腳落地，右腳向上外旋擺踢，至最高位時，雙掌迎擊腳面，擊而有聲響；頭頂上領，上下一個軸線，保持好平衡，面向東北（圖310）。

【要領】：

左腳落地腿彎曲，右腳外擺連雙掌，勁整聲脆人外飛。

【用法】：

當對方距我較遠時，突然用右腳外擺擊其臉右側或肩、胸等，同時再用雙掌拍打其臉左側，使人防不勝防。

【歌訣】：

雙擺拍腳接連響，踢腿悠勁蕩柔暢。

弧形下擺原路回，雙臂回抄雲霄漢。

第七十三式 彎弓射虎

1. 回身炮拳

擊腳後，右腳又從上踢之路線反向畫弧向回落地，變右弓步；同時，雙掌隨右腳下落也向下、向右後、向上畫弧，停於身體右側，右掌同鼻高，左掌同胸高，兩拳相距一前臂，雙掌變拳，左拳心向下，右拳心向左（圖311）。

2. 彎弓射虎

左腳左轉 135°，重心左移，右腳左轉 135°，變左弓步，右腿蹬直；雙拳從後向上、向左、向前劈拳，身隨拳劈左轉，面向正東方；雙拳落下，左拳在身前，同鼻尖高，右拳在後，同胸窩高，左右拳心均向下，腿彎曲，手似拉弓如彎弓射虎狀；頭身正直不偏（圖312）。

圖311

【要領】：

身、胯、手、肘一起運動，頭領身正，臂撐圓。

【用法】：

對方推我左臂時，我向右畫弧，再向上反轉，向前用拳擊打其面部或咽喉。

圖312

鄭琛太極拳道詮真

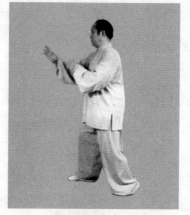

圖 313　　　　　　　　圖 314

【歌訣】：

　　兩捶握緊箭射虎，撐身撥打左彎弓。

　　沉肩墜肘合住勁，渾身內外元氣充。

第七十四式　金剛三大對

1. 金剛抄手

接上式。雙拳變掌，從中線上抄，右掌同咽喉高，左掌同鼻尖高，雙掌前後相距一前臂長；下肢不變，頭、身不變（圖 313）。

2. 轉身後劈

接上式。右腳尖右轉 135°，重心右後轉，變右弓步，左腳右轉，腿逐漸伸直；同時，雙掌合住勁，隨身右轉，從前向上、向右後、向下劈掌，右掌停於鼻尖，左掌停於咽喉，前後相距一前臂遠（圖 314）。

3. 雙掌下畫

左腳左轉 135°，重心左移，右腳左轉 135°，全身左轉，

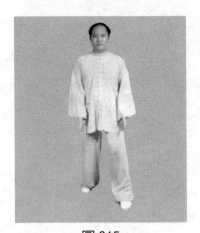

圖 315

圖 316

面向東，變前弓後蹬步；雙掌從右向下、向前捧畫，掌心向前，掌指向下；上身、頭部不變（圖315）。

4. 雙掌上捧

重心向後移，右腿後坐，左腿伸直，身體隨重心後移下坐；同時，雙手捧住從下向上、向胸前上捧；頭部和上身正直（圖316）。

圖 317

5. 翻掌前按

重心向前移，右腿蹬直，左腿前弓，身體隨重心前移；同時，雙掌翻掌前按；右腳上步，併在左腳旁，變左實右虛步（圖317）。

6. 搬攔戳點

頭頂上領，左腿向前上逐漸站直；雙掌前按，再內旋回

轉，右掌變拳，左掌托住右拳
停於小腹前；右腳落實（圖
318）。

【要領】：

金剛式為基本姿勢，第二
式已詳盡敘述。請參看前敘
述。

【用法】：

關鍵在於畫圓而不在具體
著法，但為了入門之便，才有
前邊的各種著法所敘述，也請
參看第二式。

圖 318

【歌訣】：

> 外觀儒雅軟綿綿，
> 威武頂天英雄漢。
> 積柔練成金剛體，
> 氣壯山河力擎天。

第七十五式　收勢

1. 退步上畫

接上式。向後退左腳；同
時，右拳變掌；從中線向下分

圖 319

開向後、向上畫圓，當退步左腳落實後，兩掌剛好上畫到頭
兩側；頭、身正直（圖 319）。

2. 定位下落

兩掌過頭頂從身前中線向下畫弧，下落於腿兩側；同
時，右腳後退一步，和左腳平行，同肩寬。兩眼平視，全身

從上到下通身放鬆；氣頂上領，氣沉丹田，默站稍許，即可收功（圖320）。

圖320

【要領】：

退步下畫下落一致，呼吸自然順隨，氣沉丹田，穩如泰山。

【用法】：

隨退步下按來者，引進落空之法也。

【歌訣】：

渾圓一氣合太極，

氣沉丹田歸本元。

調息綿綿微站立，

默對長空應自然。

第六章　推手篇

第一節　太極拳道推手的含義

推手是太極拳道模擬實戰技擊的一種獨特的形式和方法。太極拳道之訓練分為三個部分。拳架為體，散手為用，而推手介於其間。拳架為知己功夫，推手為知人功夫，散手為合而為一的實戰功夫。

現代推手和散手作為競技體育運動之形式，已經逐漸與傳統的推手和散手有了剝離之趨勢。推手和散手分別作為兩種競技運動之形式，按照比賽規則的限制，按照各自不同的發展形式和規律正在不斷向前發展變化著。

在公園、街頭花園的太極推手，一般為你來我往，互相摸摸勁，轉圈打輪，以提高練太極拳之趣味性、娛樂性為主，從而作為健身強體、延年益壽的一種運動形式普遍存在於太極拳愛好者之間。

太極拳道之推手，其宗旨：「在不用護具之狀態下，透過推手雙方的陰陽矛盾運動，演練實戰搏擊的一種良好的運動形式。」它的研究和訓練是以實戰為目的，透過推手而不斷提高實戰搏擊能力。武術中踢、打、摔、拿四大技術均可在推手中隨意運動，充分體現了太極拳道的博大胸懷和容納百川的兼容性。

太極拳道推手是控制與反控制。控制之目的為人之重

心，反控制之目的換為己之重心。在控制與反控制中充分運用拳架訓練出的技術、戰術能力，達到控制人，不受制於人之目的。控制與反控制分為三個層次，低層次是著法控制與反控制，中層次是勁路（氣路）的控制與反控制，高層次是意念控制與反控制。

推手是信息的傳遞與反饋。推手雙方是信息的載體。在信息輸出與反饋的過程中，不斷調整控制與反控制的精確度。通過信息往復傳遞達到了控制與控制的目的。信息傳遞也分三個層次，低層次是皮膚知覺傳遞，中層次是氣場感應傳遞，高層次是意念傳遞。

太極推手是雙人太極球運動。推手雙方是太極球中的陰陽，推手雙方又構成了太極本體。陰陽對待，本體統一。對待雙方在統一中互相轉化、互相滲透、互相彌補、互相對應，對待與統一互為其根。對待是規律，統一是根本。太極推手離不開太極理論。

太極推手各派形式諸多。如：推平圓、推立圓、單推手、雙推手、定步推手、活步推手、四正四隅推手、一進一退推手、三進兩退推手、兩進三退推手、大擺推手、爛踩花推手和散推手等等。如此之多的推手，乃為各派拳師在教拳過程中的創造，其目的有二，一是便於學者進門入道，二是顯示傳統內容之多。有一利必有一弊，無形中為推手而推手，在推手中練推手，從而導致了現代推手競技運動中，大部分運動員不練拳架專練「推手」，捨本求末。

一般人在推手中練平圓、練立圓、練腰胯勁等等，而與拳架脫節。因而難以產生太極高手。真正的推手功夫是在拳架中練出來的，推手只是對意與形的檢驗，是否能夠將拳架中練出來的技擊能力充分發揮出來而已。

太極拳道推手是最原始的推手。原始的推手，形式單一，簡樸實用，離技擊之道最近。原始推手，乃為上下步推手。何謂上下步推手？上下步推手之形式為：雙方都以金剛式起手為基本姿勢（基本格鬥姿勢），手搭手，手摸肘，形成太極圖形式，各占半個圓，搭手手臂為「Ｓ」，摸肘手臂為「Ｏ」。左腳在對方右腳外，雙方一順一背，互相轉換，動態下也形成太極圖形式。在手腳上下和全身來回往復的變化中，形成總體形象為太極球。

推手就是太極球的運動，你中有我，我中有你，陰中有陽，陽中有陰，陰不離陽，陽不離陰，虛實變化全在其中。在變化中尋求對方重心，破壞對方重心，在變化中調整自身重心，在調整中穩固自身重心。

原始推手可充分體現太極拳道的三個層次：著熟、懂勁、神明。原始推手要求在圓中變化，在矛盾中轉換，在不丟不頂中討消息。拳經云：「無過不及，隨屈就伸。不偏不倚，忽隱忽現。動急則急應，動緩則緩隨。左重則左虛，右重則右杳，仰之則彌高，俯之則彌深。進之則愈長，退之則愈促。」拳歌云：「任他巨力來打我，牽動四兩撥千斤。引進落空合即出，沾連黏隨不丟頂。」原始推手將武術中各派的四大技法「踢打摔拿」，在太極推手中的「引化拿發」中可以充分顯現出來，從而達到「人不知我，我獨知人」「一羽不能加，蠅蟲不能落」，應物自然之神明境界。

第二節　太極拳道推手的原則

太極拳道推手並不僅僅是推手而已，它包含推手、推臂、推腿、推腳乃至推頭、推身，統稱推手。

太極拳推手是檢驗拳架到散手實戰的階段。或曰媒介，是一種特有的進入實戰前的訓練手段或訓練方法。

推手論：手有太極，腳有陰陽。手不離肘，肘不離手，圈圈相連，連綿不斷，轉滾來去，不離太極。腳上腳下，上上下下，上為陽，下為陰，陰不離陽，陽不離陰。不卑不亢，彼去一分，我進一分，彼進一分，我退一分，分分不錯，絲絲相扣。勁斷意不斷，藕斷絲相連，手為太極圖，腳為上下步，上中下三盤，三八二十四法，變化無窮。法法自然，自然而然，有法到無法處才為真自然。重心變換，兩胯倒換，以內帶外意在丹田。先化後打，邊化邊打，化就是打，打就是化，化打合一。剛柔互濟，化為柔，打為剛。

在推手時，要隨人而動，即和諧從人。就是說不要自作主張地用招或勁，而是根據對方的招法力量變化的大小，方向快慢的變化而變化。對方進一分我讓一分，彼進一寸我讓一寸。左去左跟，右去右隨，上去上黏，下去下黏，始終讓彼來不得也去不得，如入羅網不得自拔，我始終聽靈沾黏纏絲絲入扣，步步緊跟，使之有力用不上，無力也白搭。其原理就是彼的力點始終作用不到自己身上，處處落空，渾身上下力無處用，到此境界已始知太極陰陽虛實之理愈練愈精，聽勁和懂勁程度越高，也就是功夫越高，不但手上如此，腿上也如此。渾身上下均如此，均在此處討消息，不需幾年，功夫自會悄悄上身。

搭手即知人之重心，搭手就是推手或散手時與人接觸之瞬間，或者說就是與人交手實戰瞬間即知人之重心。知人重心就是通過接觸點或者是支撐交點節節貫串到人之重心，猶如小孩戲耍之遊蛇一般，捉其尾控其首，捉其首控其尾，捉其身控其首尾。

推手是調整人與我的陰陽，重心的平衡。從推手大頂大丟到不頂不丟，就是從陰陽相差較大的陰陽相合。也就是到了高級懂勁階段。此時越推越精，逐漸向散手過渡。

當明陰陽，知虛實，平衡調整的靈敏度越高，自然能發人。能知人控制人，何需散手乎？

推手時，上虛下才能虛，手上虛，腳下才能虛，虛才能轉換重心。我與彼接手後，彼雙手作用我身，我只能虛著力點使之力不能落我身上，腳、胯、步法重心才能轉換。但這個虛只是不實之虛，並非與彼斷或無，是若即若離之意也。微妙之處無以言談，乃須實際中多體驗也，什麼道理呢？因為彼作用於我，我不能虛，則為實，一實彼動則會通過接觸點傳於我身乃至腳下，從上至下都為實。實則僵硬，僵硬則不能轉換重心，重心不能轉，則受人制，乃太極陰陽不辨也。故彼觸我何處，我何處為虛，始終不讓彼力作用我身，我則靈，周身轉換皆如此。轉換是在不丟不頂前提下的虛實轉換，彼才能不知我變化，而我知彼之變化。

當和人推手之時，必須具備不丟不頂的意念。首先要自己保持不與人力點離開和不與人力點相頂撞，而是隨著對方之勁的大小、方向、速度的變換而變換。用自身的圓不受其力，用自身的勻知道對方的來勁。始終隨著對方變化，使其找不著自己的力點，從而達到其不能控制我的目的。達到這個程度，說明太極功夫已經上路。

大約練到一般情況都不受力時，意念就需要轉換了，這轉換就是把意念放在如何找出對方力的支點，俗話說就是如何找到對方的被動點。這個被動點找到後，通過它就可以傳遞到對方的身體重心上。始終在推手時去找對方的支點，由這樣的意念訓練，就會逐漸達到和人一搭手便能得知其的重

心所在，等達到這種程度以後，還要能夠打或者發等。

打和發又分為若干種類或者勁別，但首先要練出整勁。整勁，乃為盤架練出的使身體上下各處哪怕再微小的地方都能調動其形成一致的力，這個力是整體力，具有無堅不摧、所向披靡的特點，這個整體力在意念支配下，來得越快，打人的速度越快和打人的力量越大。

第三節　太極拳道推手的意念訓練

一、推手意念的層次

1.隨而不受力，轉換放空處，對方摸不著我之重心。

2.搭手接觸找被點，由被點傳遞到腳跟。控制對方處處被動，隨心所欲控制對方的重心，使之不得轉換。

3.意形合一，摸著就放如閃電，意念不得有絲毫猶豫不決，形體隨之釋放巨大的能量。練拳是蓄積能量，實戰是釋放能量。

4.無形無象，無聲無臭，全身透空，應物自然。

二、推手的四層次意念訓練

第一意念訓練。為不受力的訓練。在意念的指揮下，感受推手的對手力量作用自身方向、快慢、大小。總之沾連黏隨，不丟不頂，處處使對方力點落空，不使其摸著我重心所在。

第二意念訓練。為控制人的訓練，推手時，感受對方的重心點，透過與對方的接觸點，使勁傳遞到對方的重心點。這個重心點就是力的發源點，這個發源點就是其支撐腳的後

跟，一旦能一接觸就能感受出對手的重心腳跟，就說明第二意念已經完成。

第三意念訓練，為發放人的訓練。著重訓練內勁的整體力相配合，就是與對方一接觸摸到重心，就用整體力將對手發放出去，到此時已經進入散手階段。

第四意念訓練。為應物自然的訓練，應該是感應自身體表對各種事物的感應。如對空氣的摩擦感，楊柳的搖擺感，大地的引力感，球體的旋轉感和彈性感，各種動物的舉動感。主要是培養應物自然的潛意識。到此境界已進入神明境界，已無法一一講述，只能根據各個人的悟性而進行相應的訓練，最終達到有感皆應，一觸即發，「一羽不能加，蠅蟲不能落」，道法自然的高深境界。

第四節　太極拳道推手的發力機會

發力時機是比較難掌握的，這需要人的多種素質。推手的發力可分為兩個類型：

一種是在推手的過程中，通過第一、第二意念訓練之後，已經能夠控制對方的重心時，而且控制的速度越快越有效時，提出進一步的要求。身和手要密切配合，形成整體的發勁，可向各種方向，尤其向對方失重的方向發放。這種發放是太極拳道的一種特有的發力，通過與對方的接觸點，感知到對方的重心，然後延長我之手在接觸點上的作用時間，依靠身法、步法的作用將對方極輕地發放出去。如果這種發力掌握得好時，一般可將對方發出數公尺之遠，還使對方不知所以然。但這種發力一般運用在友好較藝之時，在實戰中是和另外的力配合運用的。

第二種發力是震彈發力。所謂震彈發力，就是依靠身體任何部位向外爆發出的一種震彈力。在推手中運用的時機是，當一感知到對方的接觸點不能變化的瞬間，突然爆發出震彈力，好像炸彈爆炸一般。這種震彈的威力極大，可傷對方的形體，使對方的身體內部受到強烈的震動，也是一種滲透力，震彈力主要在速度，像子彈一樣具有穿透力，其速度快，作用到對方身上的時間短，是一種殺傷力很強的技擊手段；而發放力主要延長接觸點上作用時間，使其連根拔起，其殺傷力較小。

兩種方法結合使用時，則更具威力。但這種結合非有極高的功夫不可。其實道理很簡單，在實戰時，和對方一接觸首先用發放力將對方挑起離地，然後在對方失重跌出的瞬間，即用震彈力拍擊對方身體，使其在空中受到重創。

第五節　太極拳道的推手形式和主要著法運用

一、太極拳道推手和雙人套路對練的區別

太極拳道推手是太極拳架到達散手運用的仲介，也是太極拳作為內家拳種和外家拳的根本區別之所在。

為什麼說它是與外家拳的根本區別呢？這是因為外家拳的訓練是透過套路訓練，然後把套路編成對練套路，在對練的基礎上達到散手運用的。但是，這種散手運用是和套路訓練脫節的。所謂脫節，是指它在散手時不能運用功夫明瞭對方而控制對方。

而作為內家拳的太極拳，它由盤架然後推手的訓練，達

到散手的運用，就可以彌補外家拳的不足。這是因為正確的盤架訓練可以達到知己的功夫，使經絡暢通，氣機交流，全身四肢百骸無微不至，除了有眼、耳觀察對方變化之外，又增加了皮膚觸覺感。功夫深者，可以不接觸對方，憑經絡的反應而知對方之變化，這就是聽勁。

接著通過把拳架裡的無數著法在推手中反覆運用，達到純熟階段，純熟之後就有了懂勁。當懂勁後即知對方勁路之變化，懂勁程度越高，功夫越深，久而久之，在和對方接觸的瞬間，即已知對方重心之所在，知重心方能控制對方。從此可隨人而動，人快亦快，人慢亦慢，一環扣一環，絲毫不差，到此地步，散手自然而然到手矣！豈管它如何進攻，如何防守，我自然而然，隨心所欲也。

二、太極拳道原始推手形式圖解

太極拳道推手，甲乙雙方先面對而立，如同拳架之預備式（圖1、圖2）。互行抱拳禮，上步金剛式，即格鬥技擊之最基本姿勢（圖3、圖4）。甲出右金剛式，乙出左金剛式。甲乙右手背相貼，甲左手去自身右肘彎處接乙左手，乙左手扶摸甲右肘。甲右腳、乙左腳各向前上一步，甲右腳在乙左腳內側，乙左腳在甲右腳外側。接著甲退右腳出左腳，乙退左腳出右腳，甲左腳在乙右腳外側，乙右腳在甲左腳內側；同時，乙右手帶甲右手右轉，左手還扶甲右肘，乙右手還扶甲左肘。再倒換成開始的步法並繼續循環往復進行推手，變換一次手法，剛好完成一個回合（圖5～圖8）。

每次在雙方右手相搭手時轉換步法。實際操作時很容易學會基本轉換方法，此乃太極拳道的原始推手法，也稱上下步推手。

圖1　預備式正面

甲　　　　　乙
圖2　預備式側面

甲　　　　　乙
圖3　行抱拳禮

圖4　金剛式

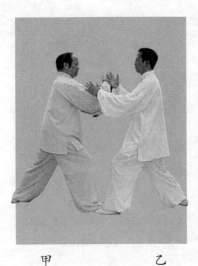

甲　　　　　乙

圖 5　右金剛式

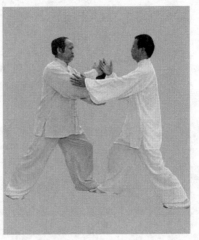

甲　　　　　乙

圖 6　左金剛式　右金剛式

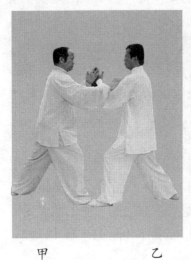

甲　　　　　乙

圖 7　右金剛式　左金剛式

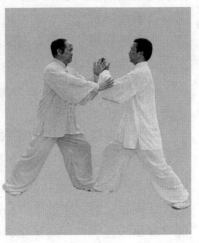

甲　　　　　乙

圖 8　左金剛式　右金剛式

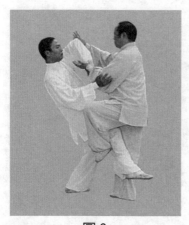
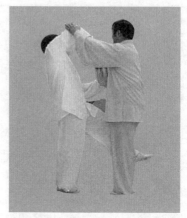

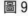　圖9　　　　　　　　　　　　　　圖10

三、太極拳道推手中的主要著法運用圖解

　　要求在上下步推手中使用各種著法，不允許脫離上下步推手的模式而運用著法，否則將難於提升到更高的層次，也違背技擊規律。

　　1. 左高探馬　　2. 右高探馬

　　左右高探馬技法，甲一手控制乙肘，一手控制採拿乙手，腳下上掛乙腿，使乙折疊成僵勁，向自身後側方跌出（圖9、圖10）。

　　3. 左倒捲肱　　4. 右倒捲肱

　　倒捲肱技法，甲一手控制肘節，一手控制手梢節，下用繃腿法，身體沿中軸向右（左）旋轉，加速乙下撲傾跌之勢。在繃腿之前，甲雙手對乙應有採拿之勁，使乙前臂受甲採拿而無法逃脫，從而完成倒捲肱著法（圖11、圖12）。

　　5. 野馬分鬃用法

　　甲野馬分鬃向乙滑步占中線，當甲左膝進入乙襠部，已

圖11

圖12

圖13

圖14

占領了乙之位，此時，甲左手在咽喉，右手在乙前胸部同時
發勁，乙必後跌而出。發勁時，甲雙臂同時內旋，掌心著
力，猝然發勁，左腳落地和雙手發勁同時用力（圖13、圖
14）。

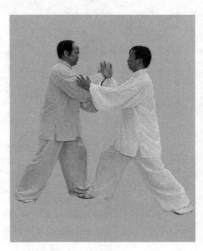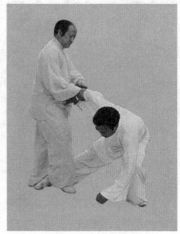

圖 15 圖 16

6. 左白鶴亮翅用法

俗稱門前掃雪。甲擰乙右臂外旋，同時右腳向左橫掃，使乙向其身前跌仆，手腳要配合好才能有效果（圖15、圖16）。

7. 雲手用法

甲右手向乙面前外旋進攻，乙左手阻擋，甲隨纏乙左臂攞肘，進右步將乙攞傷或者向其右側用寸勁發出。注意，此動容易折臂，訓練中力度要適當，防止損傷，搏擊實戰當另講（圖17、圖18）。

8. 海底針變閃通背

甲在乙進攻時，避其左手之鋒，轉身到乙左側，同時右手下海底（尾閭），甲向左轉再上右步，左手捋帶乙左臂，右手上翻，使乙向前傾翻跌出。甲雙手要用翻板勁很快壓出，巧妙省力，主要借乙之前探之力（圖19、圖20）。

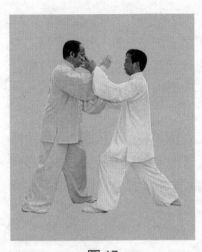

圖 17

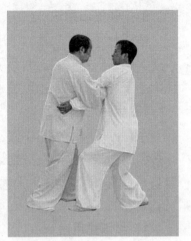

圖 18

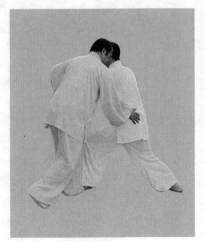

圖 19

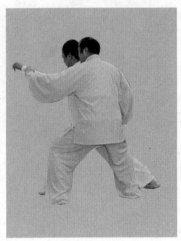

圖 20

9. 抱頭推山用法

俗稱七寸肘、七寸靠。甲借乙前按之勁，用右手将乙左手臂，同時出左腳到乙右小腿外側管住其腳，用左肘下壓乙腿，上下發勁同時，乙可被平空發出（圖21、圖22）。

10. 步用法

甲在乙起腿時，右腳採乙左腿，右手下按乙頸，甲手與腳按勁要同時發勁，在按勁最後收勁前略帶外旋勁，乙必向自身左側旋轉而摔出。注意此動非常容易受傷（圖23、圖24）。

11. 預備式用法

乙向甲當面進擊，甲順其來勢向下掛按和推。向下發勁時，左腳上步與下掛之雙手密切配合，同時發勁。也可在雙手下掛之時起右膝迎擊，使乙受重創而敗北（圖25、圖26）。

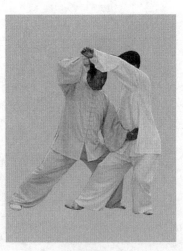
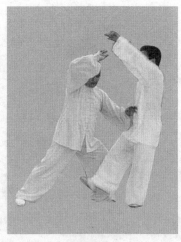

圖 21　　　　　　　　　圖 22

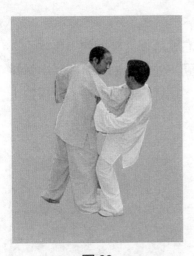

圖 23

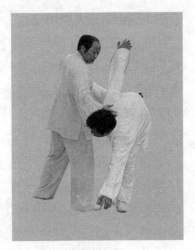

圖 24

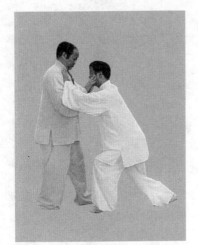

圖 25

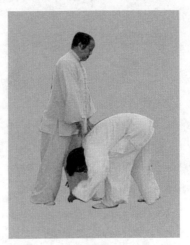

圖 26

12. 金剛三大對用法

乙採甲右手，甲左手從乙右臂繞進占據胸膛，化解乙之採勁。同時順乙之勁向乙抖發勁，並進步催勁，乙受甲彈抖而仆倒。或者甲兩手向右旋轉，用金剛右式化解乙之採勁，同時捋勁發乙倒地（圖27、圖28）。

13. 懶插衣用法

當乙用靠擊甲時，甲右手穿臂，左手採拿乙右手，並向後推折乙手腕。乙受損傷，欲後撤時，甲翻按乙右腋下，使乙向自身後傾跌（圖29、圖30、圖31）。

14. 右白鶴亮翅用法

乙向甲用左掌發勁，甲用左手採右手，翻肘使乙向自身右側翻仆，甲左手採一定要

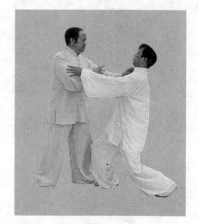

圖 27

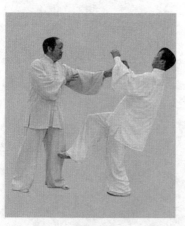

圖 28

圖 29

和翻乙肘同時用勁（圖 32、圖 33）。

15. 斜形用法

當乙向甲踢擊時，甲接乙腿，同時向前滑步，占乙中軸線，甲右掌擊乙迎面，乙受擊時後跌倒。滑步、接腿、發掌

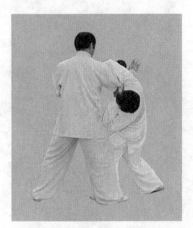

圖 30

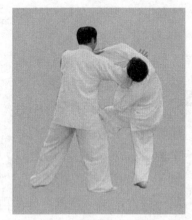

圖 31

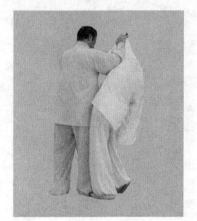

圖 32

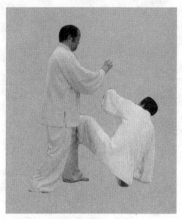

圖 33

一定要巧妙，恰到好處，可不
費吹灰之力而奏效。

16. 分門椿抱膝用法

　　乙向甲進攻，甲托起雙
肘，腳蹬乙襠，乙後撤，甲借
乙後撤之勢，左腳迅即向乙
再發腳，使乙後跌而出，
（圖34、圖35、圖36）。

17. 金雞獨立用法

　　當乙準備雙掌向前按甲右
前臂時，甲借乙下按之勁，左

圖 34

掌順勁向下、向乙右側下将，右肘外旋，化過乙左手之按
勁，同時甲右手向乙咽喉叉掌上托，並同時上右膝上頂乙
胸、腹之部位。關鍵在先化再引，然後上托與上頂一氣呵成
（圖37、圖38）。

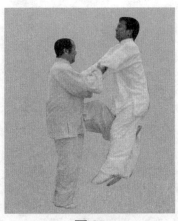

圖 35

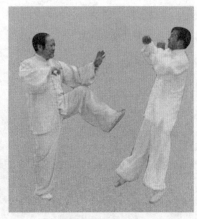

圖 36

鄭琛太極拳道詮真

18. 青龍探海用法

　　當乙向甲發按勁時，甲化勁讓過，內旋再外旋，右臂滑進，向乙腹部按發勁，将帶乙之右腿，同時甲滑步，迫使乙右旋向後跌仆（圖39、圖40）。

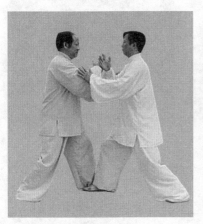

圖 37

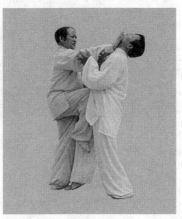

圖 38

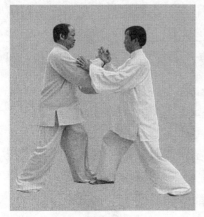

圖 39

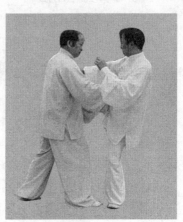

圖 40

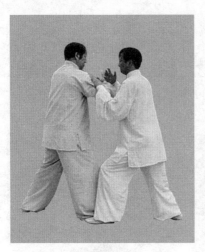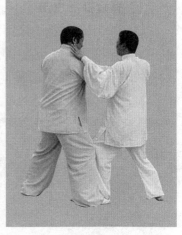

圖 41　　　　　　　　圖 42

19. 單鞭用法

　　當甲掤勁向乙進攻時，乙順勢将帶進左腳絆甲右腿，同時用左掌擊甲耳門。乙右手将帶甲右手，要有採勁，甲才能重心前栽，向前撲出（圖41、圖42）。

20. 手揮琵琶用法

　　當乙往左将甲左臂時，甲左肘順勢收肘，左手向乙右側上方上掤，右臂隨左手也向乙右側上方擠乙左肘，同時甲左腳掛乙右腿，上下合勁，使乙向後右側方跌出（圖43、圖44）。

21. 十字單擺腳用法

　　乙按甲，甲收右肘，左手從下搬乙左肘，形成十字手，同時，右腳順搬攔之勢向乙左腿彎處踹擊，使乙上下形成扭曲狀，向自身的右後側別倒跌出。在運用十字手時，容易扭傷關節，要注意保護對方不能受傷（圖45、圖46）。

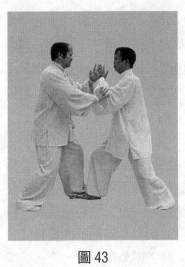

圖 43

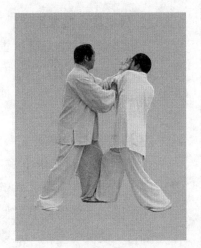

圖 44

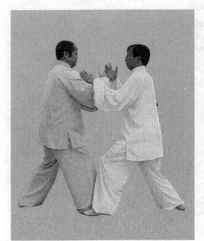

圖 45

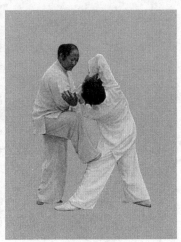

圖 46

第六章　推手篇

22. 砸七星、擒拿用法

乙撥甲雙手向其右轉，準備向甲按勁發出，甲順乙撥之勁，進右腳並用腳跟上掛乙左腳跟，同時右手搬乙左肘，左手托乙左手，三者勁合一，使乙向其身後斜上方跌出。發勁要整，乙才能騰空擲出（圖47、圖48）。

23. 跌腳用法（震腳）

甲用金剛式向乙由上向下發勁，乙順其勢兩手向下捋帶，使甲前傾。然後，乙右臂從甲右腋下穿過上搬，左手從甲頭左側攔切，使甲向其右側旋轉，同時，乙右腳震腳下跺甲右腳背，使其受重創。乙雙手的搬攔勁和腳下的震腳三勁合一，使甲向其右側旋轉跌出。發勁要乾脆利索，不拖泥帶水（圖49、圖50）。

24. 掃蹚腿用法

乙向左撥轉甲左臂，欲將甲向左側發出。甲進右腳用掃蹚腿，同時雙手隨乙左撥之勢從乙臂轉出，從乙臉右側向乙

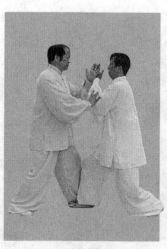
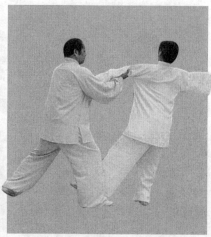

圖47　　　　　　　　　　圖48

鄭琛太極拳道詮真

左側外旋發勁，同時右腳向乙左腳發勁，上下合住勁，瞬間同時發勁，使乙迅疾向其左側跌出（圖51、圖52）。

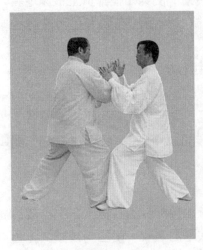

圖 49

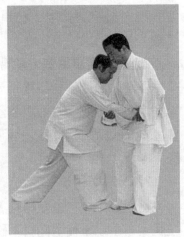

圖 50

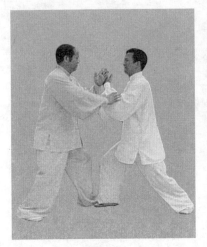

圖 51

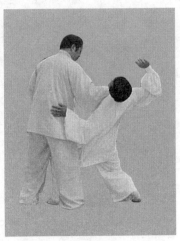

圖 52

25. 彎弓射虎用法

乙向甲按勁，甲引動雙掌變拳，雙腳向乙滑步摧勁，雙拳內旋，向乙迎面向下旋轉發勁，使其如在彈簧上被原地騰空彈出。但若要彈出，必須微收，借乙之勁方可巧妙發出（圖53、圖54）。

26. 蜷腳蹬跟用法（喜鵲蹬枝）

乙雙手散開下掛甲雙手，想從中路進擊甲。甲趁乙向前撲殺之勢，提膝迎襠而蹬擊乙，同時雙前臂也下掛乙雙臂，使乙向前傾栽，剛好迎上甲起的左膝和左腳上（圖55、圖56）。

27. 分馬掌用法

乙起腳踢甲，甲左轉身，上後腳絆乙右腿，左手下截乙左腿，右手以掌從上向斜下砍擊乙咽喉，使乙向後傾倒（圖57、圖58）。

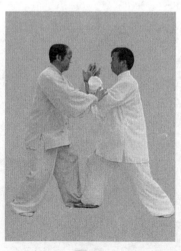
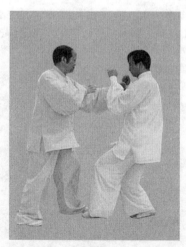

圖 53 　　　　　　　　　圖 54

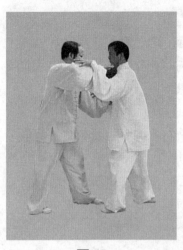

圖 55

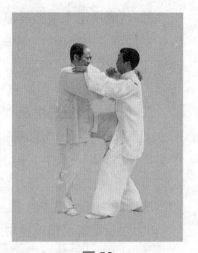

圖 56

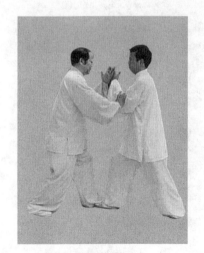

圖 57

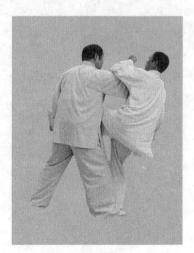

圖 58

第六章　推手篇

28. 伏虎用法（束衣解帶）

乙從甲身後摟抱甲，甲縮身下蹲，將乙從背上背起來，再繃腿將乙從背後摔到身前。關鍵在於將乙雙臂裹起來並向下壓，使乙自動前翻（圖59、圖60）。

29. 擒拿、串捶等用法

乙摟抱甲右腿，甲順勢後撤右腿繃腿，同時微右轉身，雙拳向乙左耳門或肩井穴處發勁，向斜下方擊乙，使乙向其右前方栽仆。腿繃和下擊串捶同時發勁。也可在乙摟抱時，甲反關節擒拿乙手腕或肘部，使其受制（圖61、圖62）。

30. 回頭看畫、指襠捶用法

乙進撥甲往右轉，甲順勢左轉身，左手捋帶乙左臂，同時右拳下擊，右腿進步到乙襠中，使乙受別跪仆在地（圖63、圖64）。

鄭琛太極拳道詮真

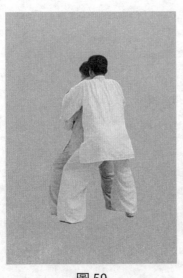

圖59

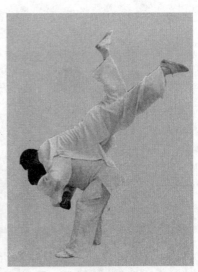

圖60

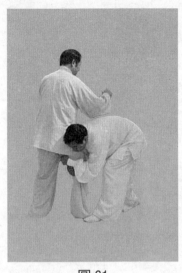

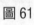 圖 61

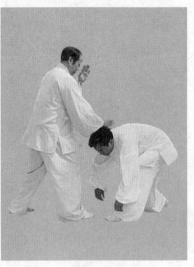

圖 62

圖 63

圖 64

鄭琛太極拳道詮真

第七章　散打篇

第一節　太極拳道散打的含義與原則

　　散打，是實戰搏擊。其有赤手空拳之搏，謂之散手；次有敵用器械，我空手之搏；三有敵我各用器械之搏。器械中又有長短兵器和現代槍械之分，亦有軟硬器械之分。其隨手可用之武器很多，乃看搏擊者會充分利用自然之器械否。

　　散打，乃殺人之術。可用於禦敵衛國、維護社會治安，可用於強身自衛，亦可作為擂臺之上相交武藝之現代散手或各種中西方搏擊競技之運動。

　　太極拳道之散打，先從散手講起。在散手之後有各種散打；在散打之前有太極推手、拳架以及各種器械、技術戰術訓練、體能心理諸多訓練。

　　散手首重精神氣質。太極拳道對散手的精神氣質、心理素質的要求是：外示安逸，內示謹慎。在與人交手之時，形體外觀上，要表現出呆若木雞、大智若愚之態，給對方造成輕視之念；內心則處處窺敵之意，彼有所動，我有所應，應者迅雷不及掩耳，給敵重創。拳論曰：「不犯則已，犯者即仆。」當為此意也。

　　散手次重形體間架之配備。太極拳道的基本攻防姿勢是「金剛式」。金剛式乃太極拳道的實戰基本功架，所起作用是能攻能防，攻中有防，防中有攻，攻防兼備。

　　金剛式的具體要求為：兩腳前後相距略寬於肩，橫向距

離同肩寬。前腳腳尖內扣，後腳腳尖微內扣向前，其內扣之角度，視步法變換便捷，並能保護自身下盤不被對方所用各種腿法所傷為宜。

腳掌輕踏地面，五趾輕踩地面，兩腳跟微離地面，使腳弓加深、肌腱富有彈性，隨搏擊時的身法需要，瞬間能夠交換各種步型，達到進退自如，方便簡捷。兩踝關節要挺而有力。兩膝關節有上縱之意，膝彎之角度大於135°或在135°上下變化，其上縱之膝的延長線和地面的夾角約45°。兩臀要裹，裹才能腳內扣，膝內扣，才能護著中下盤防人打擊。同時臀還要有下沉之感，如拳諺云「熊蹲虎坐」之意。

軀幹脊椎要上下貫串，節節拔長，環環相抵，既要堅固又要有彈性，上連於頸，下接於腰胯，上下要有貫通之意。肩要沉，肘要垂，上臂和軀幹夾角，前手大於45°，後手小於45°。肘彎處上臂和前臂夾角，前手大於135°，後手小於135°。兩手為掌，前手與鼻尖同高，後手與咽喉同高。兩手、肘、臂，前手負責護衛頭部至前胸部位，後手負責護衛胸窩至襠部位。

胯、膝、腳負責護衛下盤，上、中、下三盤形成三個環，環環相扣，全身形成一個屏蔽網，猶如一個大氣團，渾厚沉穩，又靈敏矯健。

散手技法。太極拳道實搏之技法是無法不使，只要能達到制服、重創強敵，無不可用之法（但擂臺比賽上不能違犯規則；民間較技，以點到為止，禮貌待人，共同切磋提高，不得傷人），其最關鍵的是審時度勢。充分發揮太極拳道以小力勝大力，四兩撥千斤，順勢而運動的特點。借意、借勢、借力打人，不盲動，動則必有其果。彼高來則高就，低來則低去，急來則急應，緩來則緩隨。捨己從人，隨人而

動，攻其重心，占據中心，搶著圓點，以圈打人，彼快我更快，彼慢我更慢。不能遇力相撞，遇點即轉，遇力即偏，避其鋒芒，放空來勁，順勁打人。發中有放，發中有打，放則擊遠，打則擊傷。望其項背，神透其髓，意念處處奪先，先發先至，後發先至，不發先至。觸點即有，不觸點亦有，此乃上上乘之功法也。

赤手對器械。心要更發狠，手疾眼快不留情，著著出重手，點點不饒人。己不出重手，敵要傷人。踢打跌拿，所向披靡，搬攔折疊，截閉抓拿，分筋錯骨，抓脈閉穴，迎身而進，縮短距離，搶進中膛，避其鋒芒，震奪器械，翻手擊出，不亡即傷，乃謂白手奪刃。勇往直前，最怕膽怯，勇則生，怯則亡。不可絲毫大意，亦不可膽怯慌張，大將臨敵威武雄壯，智勇雙全，乃能為上。

器械對器械。不管長兵與短兵，手中有物心中別慌。槍扎一條線，棍打一大片，刀看手，劍看走，匕首要看肘和手，遇長就進，遇短要振。畫小圈克大圈，黏著點畫著進，點手戳肘，搶占重心，不叫絲毫有空閑，擊掉器械，我自搶先。

赤手對槍械。對槍械，心要靜，察顏觀色尋機忙。得機得勢不留情，一著即出敵傷亡。出重手出死手，否則生死一線分，不是彼死就是我亡。得手之前順著來，得手之後槍滿膛。太極拳道之散打，貴在「人不知我，我獨能知人」。

第二節　太極拳道散打秘訣

何謂散手？將拳架之著法拆散運用實戰之中，不拘泥於固定之著法，而全在本能反應之中，隨心所欲，游刃有餘，

不知手之舞之，腳之蹈之，謂之散手。

太極拳道之散手法全在拳架之中，習練純熟，自能得心應手。

散手之時，全在心靜膽正。心靜則不忙亂，從容不迫，從容之能鬆弛，鬆弛才能發揮技藝。技出於自然，膽正則神足，一片凜然，威不可侵，震懾於敵。

散手之時，全無著法於心。敵動我則動，沒有招架，犯了招架就有十下，不動則已，動則雷霆萬鈞，所向披靡。

散手之時，意沉勁足。意沉則心狠手毒，勁足則果斷靈敏。意沉何處而生？視敵辱我父母，奸我姐妹則恨生。恨生則意沉，意沉則勁足，何患騰挪閃戰一氣呵成。

散手之時，貴在控制。敵和我相對則已受我精神控制，出手之時處處沾黏，雖捨己從人，但處處我順敵被，如索捆繩綁，又如猛獸困籠，此時殺雞何需牛刀。

散手之時，何須觀人之雙肩，看人之雙目，視人之肩胯，全憑著意聽勁。敵意有所指，我意已在先，敵微動，我先動，我意在先，敵有勁，我有勁，我勁在先，後發而先至。

散手之時，出手見紅。並非纏打多時，我不知我所去，彼不知我所擊，萬般著法歸於一，此一乃太極也，陰陽也，虛實也。萬法歸宗也。

一人對群敵之時，在於傷其十，不如斷其一。以勇當先，只有我勝，豈能我敗，動手絕不姑息。尋機尋勢，在於周旋，打得贏則打，打不贏則走，走也謂之打，豈有被人打之理。選擇有利地勢，以控制群匪，凡能被我用之武器皆而用之。手抓口咬，肘打膝頂，貴在迅雷不及掩耳，熱兵器、冷兵器俱被我所用。敵之兵器擊我，我則迎著而上。大隱隱

於城，小隱隱於野，何患無用武之地。人之長我之短，則進身短打。

坐臥行走視人皆為敵，人舉手投足均在傷我，我則處處留意細揣摩，蓄意養神在於心，天長日久，心到神知，意有所趨，氣有所使，全在一片神行。人不知我，我獨知人，何患突然襲擊。

靜之如淑女，動之如狡兔，動手之前如書生，動起手後方知勇。

太極拳道之散手與他拳之區別，貴能因人因拳而變易，故能包羅萬象，隨人而動，不管他有何著法，我自會相應產生而應他。此話當真而不假，全在盤架變萬法，萬法變出再歸一，才稱拳道太極架。

第三節　太極拳道散打要則

一、心理素質

實戰為拳道之靈魂，離開實戰搏擊的拳道不能稱其為拳道。從而決定了從一開始修習拳道，就必須要有良好的精神準備。在平時的練功過程中，就要不斷培訓和積累良好的心態。不畏死傷，不畏艱難，徹底解決生死觀。

二、技術原則

技術要精益求精，嚴格訓練，嚴格要求，務必練出超人之功夫，方能克敵制勝。太極拳道的技術要求非常嚴格，與其他拳種有相同之處，又有特殊點。其最大特點為練就「人不知我，我獨知人」的能力。其次，小力勝大力，弱者勝強者，四兩撥千斤，以最小的消耗獲取最大的效能。

三、戰術原則

聲東擊西，欲擊上而擊下，欲擒故縱，驚詐巧取，陰陽
顛倒，忽左忽右，飄渺無定。減少預兆，突然襲擊，進中示
偏，進偏示中，充分施展我之技術，使對手無所用其技。

第四節　太極拳道散打圖解釋義

一、赤手搏擊圖解舉例示範 28 招

1.破左沖拳（直拳、炮捶等直來之拳或掌指）

乙左沖拳擊甲頭部，甲往乙右滑行，甲強占乙中軸，占
其中門，發擊乙咽喉和胸窩劍突處。乙被甲占位，必欲後
撤，甲順勢追擊，借乙後撤之勢追殺。乙不及後撤，被甲輕
而易舉擊倒受傷。此乃避其鋒，占其中，避鋒滑步打其根節
之點，是其關鍵（圖1、圖2）。

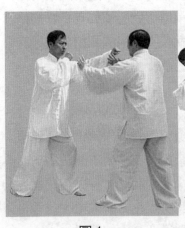

圖1　　　　　　　　圖2

鄭琛太極拳道詮真

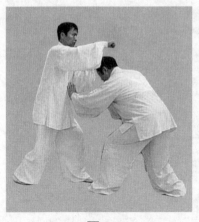
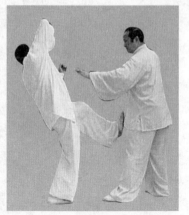

<div style="text-align:center">

圖 3　　　　　　　　圖 4

</div>

2. 破右沖拳

乙右直拳迎面擊來，甲觀其勁，迅速俯身前滑步，左右手拍擊下掛乙右腋處，順乙直拳下俯拍擊，拍擊後，雙手自然下掛，乙自然向其左後側跌倒受創（圖3、圖4）。

3. 破左擺拳（摜拳、圈捶等）

乙左擺拳，擺擊甲頭部，甲步向乙襠部滑進，同時雙手點擊發人，左手點擊乙下頦至胸部，右手點擊振彈乙左臂根部，控制了乙重心，占乙位後，乙受甲的點發而受創倒地（圖5、圖6）。

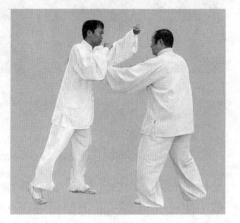

<div style="text-align:center">

圖 5

</div>

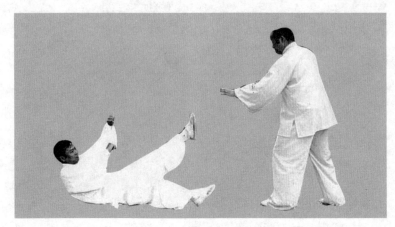

<div align="center">圖 6</div>

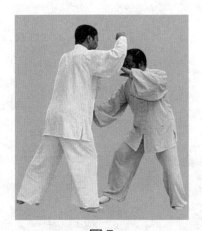

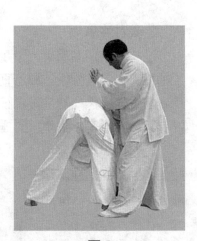

<div align="center">圖 7　　　　　　　　　　　圖 8</div>

4. 破右擺拳

　　乙右擺拳，甲左腳進步到乙右側，右腳跟進，同時，甲左右掌用力下掛乙背右側。發勁時，腳到掌到同時下掛，勁整，使乙向自身左前方傾斜栽倒。關鍵在掛之前要引空再掛，方可使對手防不勝防（圖7、圖8）。

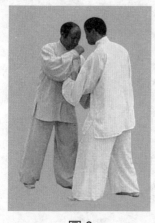
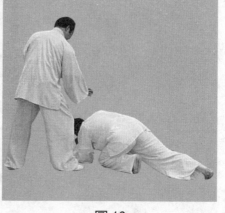

圖9　　　　　　　　　　　圖10

5. 破左勾拳（鑽拳、拋拳、抄拳等）

乙左勾拳擊甲，甲順勢左轉，上右腳進步到乙身後，避過乙左勾拳，以左勾拳觸點為軸左轉身，即用太極拳中的閃通背步法，甲左手護胸，右手擊乙後腦重創乙，乙即向前仆（圖9、圖10）。

6. 破右勾拳

乙右勾拳擊甲，甲迅速滑步，左腳進中膛，左手向乙左側擊發，同時膝上縱發勁，使乙向左側跌仆。步進掌擊同步，柔接觸剛發勁，乙自往其左側臥倒（圖11、圖12）。

7. 破左劈拳

乙左劈拳擊甲臉，甲閃通背步上右步，左腳右轉，左手下擊，右手先下掛輔左手下擊，全身勁下發，欲透地面，乙後腦受重創危及生命。在比賽中禁擊。關鍵在甲右轉圓圈，以左腳為圓點，才能迅速（圖13、圖14）。

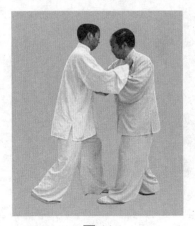

圖 11

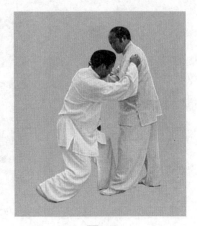

圖 12

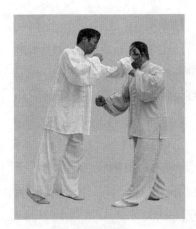

圖 13

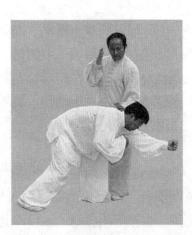

圖 14

8. 破右劈拳

　　乙右劈拳擊甲，甲進右步前催同時，雙手下掛擊彈乙雙臂，使乙前栽。甲進步下掛一定要配合得恰到好處，否則容易糾纏，用寸勁下發，泄勁打人。也可下泄之時，起右膝上撞乙面部，使其遭受重擊而敗北（圖15、圖16）。

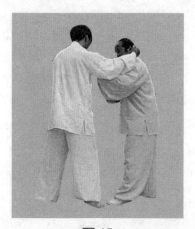

圖 15

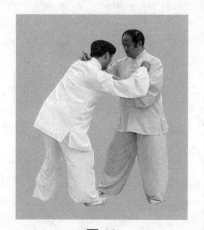

圖 16

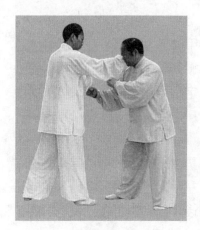

圖 17

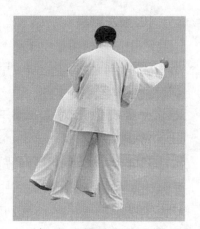

圖 18

9. 破右鞭拳（橫拳等）

乙用右鞭拳橫擊甲右太陽穴。甲向前滑步至乙身後，用雙掌振擊乙後心或後腦，使乙受重創向前跌仆。甲向前滑步一定要快，不能躲乙拳，順勢滑進，則可穩操勝券（圖17、圖18）。

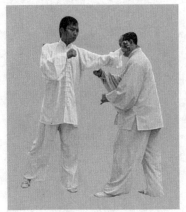

圖 19　　　　　　　　　圖 20

10. 破左鞭拳

乙用左鞭拳橫擊甲頭部。甲向乙左側滑步並左轉身，乙拳由於左旋慣性落空傾斜，甲順其勢，從右上向下用振彈勁切擊乙腦，乙必受重創。甲一定不要和乙鞭拳相頂抗，而應順其來勢，才能發揮四兩撥千斤之效（圖 19、圖 20）。

11. 破左上頂肘

乙向甲左頂肘，其肘軌跡是由下向上。甲沿其軌跡用右手向上端發乙左肘，同時，甲左手向乙前胸上發勁，並向乙中路進身進步占其位，使乙向後仆倒。也可在乙倒地瞬間，甲發重手重創乙心窩部（圖 21、圖 22）。

12. 破右上頂肘

乙向甲右頂肘。甲上端其肘，順其頂肘方向上端，借其上行軌跡之慣性寸勁發出，乙必然順頂肘軌跡向左後方摔倒。摔倒瞬間，甲可追殺乙，使乙受重創（圖 23、圖 24）。

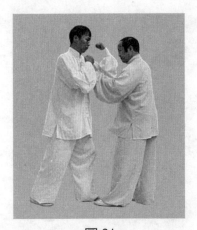

圖 21

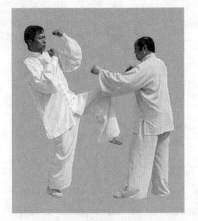

圖 22

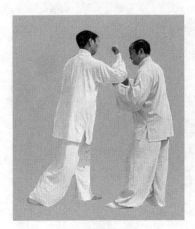

圖 23

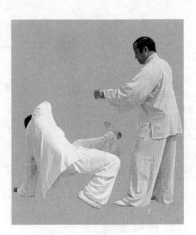

圖 24

13. 破右下砸肘

　　乙用右肘下砸甲頭部。甲後撤同時，雙掌順乙下砸之勢
向下發勁，加快乙右肘下行之勢，將其發出，乙向後跌出。
乙摔出之時，甲還可借勢起右腳繼續向乙腹下踩，使其遭重
創（圖 25、圖 26）。

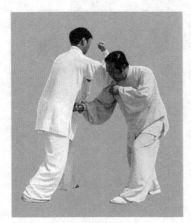

圖 25　　　　　　　　　　　圖 26

圖 27　　　　　　　　　　　圖 28

14. 破左下砸肘

　　乙用左肘下砸甲頭部。甲順乙下砸之勢，繼續前擊乙左
腿膝關節，乙腿受甲之擊，身不由己，順自己下砸之軌跡，
向自己身後摔倒。甲雙手擊乙時，一定要順勢借乙下砸之勢
快擊乙腿，否則將受到乙的肘下擊（圖 27、圖 28）。

圖 29 圖 30

15. 破左盤肘

　　乙用左盤肘擊甲。甲左進步，雙手同時發勁，振擊乙前臂和咽喉部位。其方法是進步、占位、發勁連貫一致，整勁發出。同時甲左腳回撥乙左腳跟，使其支撐腳滑動而失重，向後傾倒（圖 29、圖 30）。

16. 破右盤肘

　　乙用右盤肘擊甲，甲微向右化勁，同時向乙咽喉和前胸發勁，使乙向後傾倒。發前先有一化，化時即發，沒有餘地，乙才可能後倒（圖 31、圖 32）。

17. 破左靠肘

　　乙靠左肘擊甲。甲左滑步進乙襠下部，並隨乙左靠肘的慣性，使乙向其左後方旋轉，並向後跌仆，同時左拳擊其前胸，使其向後仆翻（圖 33、圖 34）。

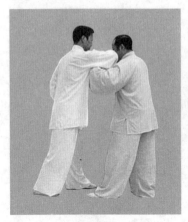

鄭琛太極拳道詮真

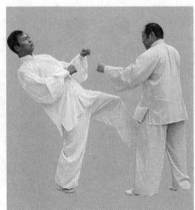

圖 31　　　　　　　　圖 32

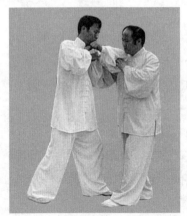

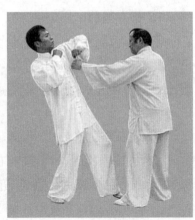

圖 33　　　　　　　　圖 34

18. 破右靠肘

　　乙右肘向右轉，靠擊甲右臉側。甲進左腳，用右手輕撥
乙右肘，身隨上步向前催進，並用雙手彈擊乙中盤，同時，
左腳撥乙右腳，上下同時發勁，乙必然向後跌倒（圖35、
圖36）。

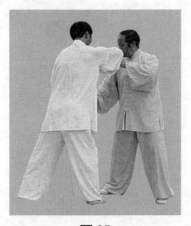

圖 35

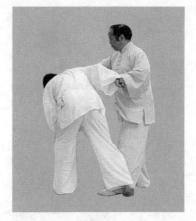

圖 36

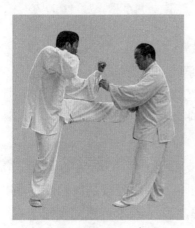

圖 37

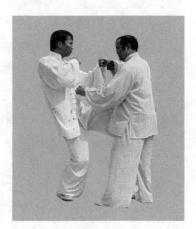

圖 38

19. 破左蹬腿

　　乙左蹬腿擊甲。甲稍左轉，弧形向乙襠部中線滑步進擊，當貼近乙腿之時，甲雙掌向乙腿根發勁，同時，甲左腿向前逼乙右樁腿，使乙向後傾跌。若與敵搏鬥時，順進步之勢向襠部猛切，使乙重創受制（圖 37、圖 38）。

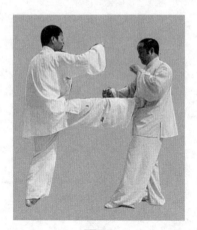
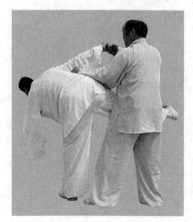

圖 39　　　　　　　　　圖 40

20. 破右蹬腿

乙向甲右腿蹬擊。甲稍左轉，弧形向乙背後滑步進攻，同時，在抵達乙背後時，甲雙掌由前下方切勁下發，左腿催乙左腿。雙手下切時，可對準乙後腰眼處猛烈振發，乙必受重創，向其左前方仆倒，被我所制（圖39、圖40）。

21. 破踹腿

乙用踹腿進攻甲。甲向乙支撐腿滑步進擊，進步時繞過踹腿方向弧形進步，待接近乙時，突然發按勁於乙腰、脅部，同時，前腿要有膝向上縱之意，乙才可能向後騰空栽出。要審機度勢，迅速進步，不可有遲疑之態，否則失機失勢（圖41、圖42）。

22. 橫擺腿（橫掃腿）

乙向甲橫掃腿擊來。甲在似接非接之時，迅疾弧形向乙中路滑步進攻，接觸乙後用由上向下之掛勁發勁，手臂下發和腿部上掛之勁巧妙配合，乙必向下失重而仆倒（圖43、圖44）。

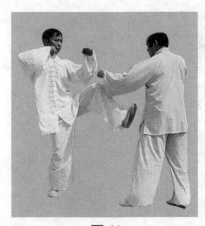 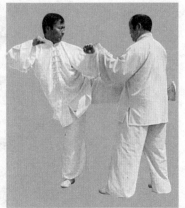

圖 41　　　　　　　　　　　圖 42

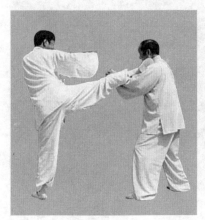 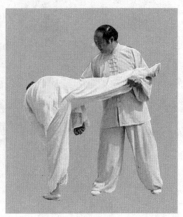

圖 43　　　　　　　　　　　圖 44

23. 破低踹腿

　　乙向甲低踹其膝。甲略收膝，繼而向前上縱膝，用彈勁發勁，同時，甲向乙進步，整體催勁，將乙整體彈出。發勁前必須有一化一引，引乙入榫方可奏效（圖45、圖46）。

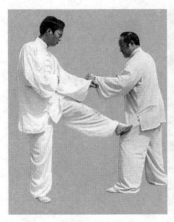
圖 45

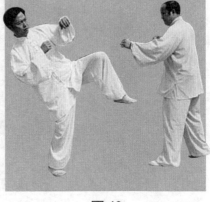
圖 46

圖 47

圖 48

24. 破低彈腿

　　乙向甲發彈腿至襠或腿部。甲在乙似發未發到身時，化去來勢，趁乙後收腿之勁，發縱腿勁，使乙向後栽出。發縱勁時，雙腳要進步，進步加強了縱勁之勢，身法催乙迅疾後栽（圖 47、圖 48）。

<div style="text-align:center">圖 49　　　　　　　　圖 50</div>

25. 破截腿

　　乙向甲用截腿。在
似沾未沾時，甲引後向
上弧形提膝向前搠勁。
甲向乙發勁的時機在於
落空後撤之時，恰到好
處，甲發勁才有效果。
一定要聽出勁，順其勁
而後發，否則膝關節將
受乙之損傷（圖 49、
圖 50）。

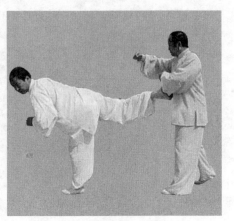

<div style="text-align:center">圖 51</div>

26. 破後撩、後蹬腿

　　乙向甲進攻，後撩或後蹬甲。甲左轉，側身向乙進步，
貼近乙後，向乙支撐腿和後臀部擠進。乙受甲之占位，已沒
有乙之位置，稍往前撞擊，乙自動失重，向己前方栽出（圖
51、圖 52）。

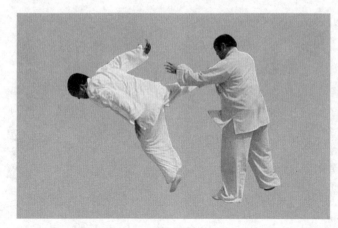

圖 52

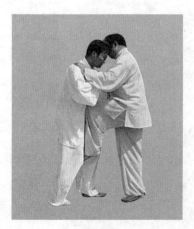

圖 53

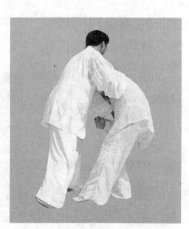

圖 54

27. 破左頂膝

甲用膝上頂乙襠部。乙縮身，順勢吞其勢，並向甲下掛再按勁下發甲，使甲向左側旋轉跌倒。為使甲受重創，乙右掌應切甲左頸動脈處，使甲頭缺氧和血供應，致其休克、被制（圖53、圖54）。

<div style="text-align:center">圖 55　　　　　　　　圖 56</div>

28. 破右頂膝

　　甲用右膝進攻乙。乙向右轉身，左腳上挑甲右腿，右手下砍甲右頸部，甲向自身左側旋轉跌倒並受制（圖 55、圖 56）。

二、赤手對器械圖解舉例示範 4 招

1. 赤手對長兵器（槍、棍）

　　甲用槍刺乙。乙向左讓，滑步接近甲，然後抓握槍杆，使別法先奪槍，立即送槍，趁勢奪出甲槍，並將其摔仆在地。緊接著，乙繞槍用槍尖刺擊甲而獲勝。對付棍用同樣道理（圖 57、圖 58、圖 59、圖 60）。

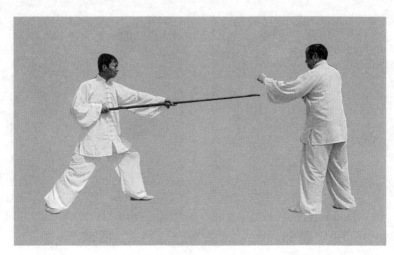

圖 57

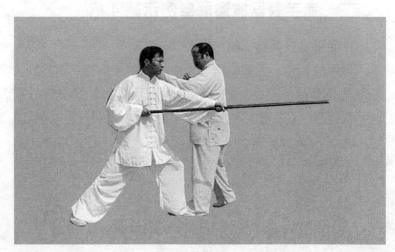

圖 58

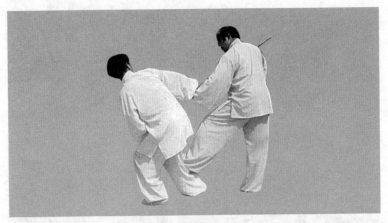

圖 59

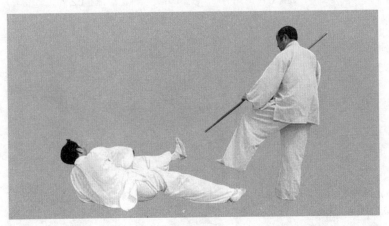

圖 60

2.赤手對短兵器（刀、劍）

　　甲用刀（劍）向乙砍下。乙向甲身外側滑步貼近甲。乙右手擒握甲手，左手上推並翻甲上臂，同時進步，起右膝振擊甲肘關節，奪其刀（劍），並向下捋下，使甲前仆。乙奪其刀（劍）後，向甲下砍擊（圖 61、圖 62、圖 63、圖 64）。

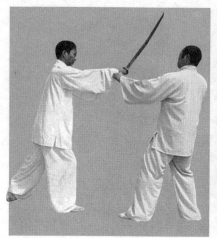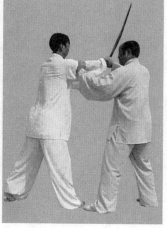

圖 61 圖 62

鄭琛太極拳道詮真

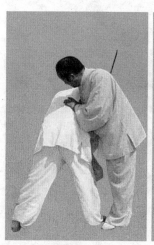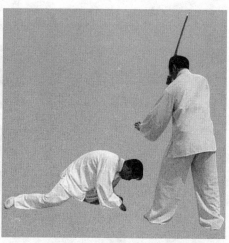

圖 63 圖 64

3. 空手對匕首

乙刺甲。甲向乙右側上步，右轉身，避過其鋒，並擒握乙手腕。甲用外旋勁採拿乙右手腕，使乙前傾。甲繼續左轉

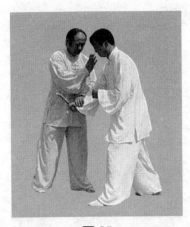

圖 65

圖 66

圖 67

圖 68

身擰乙臂，使乙受制被擒。對匕首要先迅速振脫匕首，然後
進身施技於乙，折斷其右臂，使其喪失戰鬥力（圖65、圖
66、圖67、圖68）。

4. 赤手對槍械

乙用手槍頂住甲後背。甲左轉身，左手抓握格擋乙手

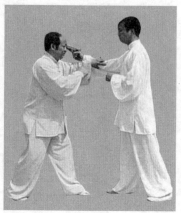

圖 69　　　　　　　　　　圖 70

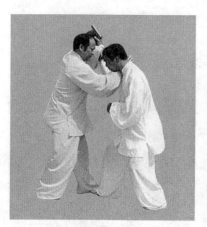
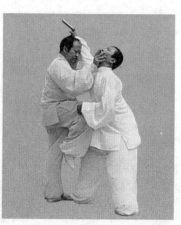

圖 71　　　　　　　　　　圖 72

臂，同時，出搓掌叉擊乙咽喉，用重手法上叉，不能留情。
緊接著，甲左手上推乙右手，右手扣住乙咽喉動脈血管或軟
骨喉管，用狠勁向下捋帶。同時甲上右膝向上頂擊乙襠部，
使乙斃命或喪失戰鬥力（圖69、圖70、圖71、圖72）。

第八章 太極拳道的三層九級制標準和訓練法

第一節 太極拳道散手功夫的層次

太極拳道之技擊，先要知順隨。《易·豫和隨卦》解曰「順隨乃效法天地也」。「豫天地以順動，日月不過，四時不忒」，而「利建候行師」也。隨而能「元亨利貞，無咎」。故，太極技擊首要順隨。盤架為形順，推手乃意隨，散手乃形順意隨，視人重心變化顯神奇。

次要知莫測。能形順意隨，渾然一體，久而相習自能虛實變化莫測。《易》曰：變化莫測乃為神。意有所思，形有所動。形有所動，意自隨之。意為驅動，形為奔馳。人不知我所動，我知人之動。

三要知自然。自然者，大道也。老子曰：「人法地，地法天，天法道，道法自然。」高深莫測要合於道，道者自然也。輕靈於內，渾噩於外。能寂然不動，感而隧通，順應自然之變化，乃得自然之大道。

太極拳道至此，三層功夫已俱備也。

第二節 太極拳道三層九級制標準

一、首次提出太極拳道三層九級制

太極拳道之拳架、推手、散手，渾然一體，密不可分。拳架是根本，為體；推手是枝葉，為系；散手是果實，為用。故而歷代祖師傳曰：拳架盤至何程度，推手即到何程度，散手亦到何程度。時至今日，太極拳已普及天下，造福人類。寓娛樂性、健身性、醫療性、養生性、健美性等為一體，已充分顯示出它的偉大魅力。但作為拳道本身，它還有它的獨立性，它有其他方面無可替代的精神實質，這就是太極拳道的靈魂，即技擊性、自衛性、實戰性和競技性。

為了體現太極拳道之靈魂，提高太極拳道量化訓練指數，便於從技擊、自衛、實戰和競技運動的角度或側面來反映、衡量和測定太極拳手個體的訓練水準之高低、功夫之層次，筆者提出三層九級制作為一個標準。

儘管太極拳道是個圓，其循環無端，又猶如水一般無法截然畫分一個絕對的層次和等級，也只好勉強依據張三豐祖師《太極拳論》、王宗岳《太極拳經》、趙堡太極歷代先師口傳身授的訓練方法，並在恩師劉瑞先生傳授的基礎上，亦吸取師弟牛西親、胞弟鄭瑄等同門拳友與外界切磋交流拳藝的經驗總結，根據筆者多年練功的親身體會與領悟和傳授弟子與學生的教學經驗總結，將太極拳道的拳架、推手、散手分別歸納為三個層次和九個級別。

由三層九級的訓練，學者基本可以掌握太極拳道的內在規律和基本訓練方法。

三層九級的畫分與提出，旨在拋磚引玉，弘揚太極拳道，以激發太極拳愛好者、同道、同門的興趣，起到深入探討，友善切磋和交流提高太極拳道技擊藝術之目的，為中國武術走向世界貢獻微薄之力。

三層九級制的畫分，既是太極拳道訓練的途徑，又是衡量太極功夫的尺度標準。可依照其方法訓練，又可檢驗功夫之程度。它的提出可初步為研究太極拳技擊藝術的同道、學者、朋友提供一個較為明晰的晉升階梯。

三層九級之畫分，從拳架、推手、散手三個方面進行，它們縱橫交錯，互相聯繫，渾然一體。

二、縱向聯繫標準

1.拳架分為三層：開展、緊湊、縝密。其「開展」又分為三級：盤架正確、盤練上肢、盤練下肢；「緊湊」分為三級：四肢百骸、五臟六腑、內外相合；「縝密」分為三級：氣聚丹田、一氣流行、氣遍全身。

2.推手分為三層：著熟、懂勁、神明。其「著熟」又分為三級：原始推手、掌握用著、著法純熟；「懂勁」分為三級：重黏纏人、輕纏從人，空黏由己；「神明」分為三級：發勁圓整、泄勁發放、沾衣即跌。

3.散手分為三層：順隨、莫測、自然。其「順隨」又分為三級：金剛空轉、掌握四法、四法純熟；其「莫測」分為三級：空間定格、隨人而用、觸者即打；其「自然」分為三級：發中有打、泄勁追殺、應者即仆。

三、橫向聯繫標準

太極拳道三個層次和九個級別，橫向的每個層次和每個

級別都相互對應。

1. 層次。一層有開展、著熟、順隨；二層有緊湊、懂勁、莫測；三層有縝密、神明、自然。

2. 級別。一級為盤架正確、原始推手、金剛空轉；二級為盤練上肢、掌握用著、掌握四法；三級為盤練下肢、著法純熟、四法純熟；四級為四肢百骸、重黏纏人、空間定格；五級為五臟六腑、輕黏從人、隨人而用；六級為內外相合、空黏由己、觸者即打；七級為氣聚丹田、發勁圓整、發中有打；八級為一氣流行、泄勁發放、泄勁追殺；九級為氣遍全身、沾衣即跌、應者即仆。

四、 太極拳道三層九級標準表

為了學者便於了解掌握三層九級制，在頭腦中有一個比較清晰的概念，筆者將三層九級制列表進行說明，由表格即可得知太極拳道三層九級制的縱橫聯繫狀況。

太極拳道三層九級標準表

層次	級別	拳　架		推　手		散　手	
一層	一級	開展	盤架正確	著熟	原始推手	順隨	金剛空轉
	二級		盤練上肢		掌握用著		掌握四法
	三級		盤練下肢		著法純熟		四法純熟
二層	四級	緊湊	四肢百骸	懂勁	重黏纏人	莫測	空間定格
	五級		五臟六腑		輕黏從人		隨人而用
	六級		內外相合		空黏由己		觸者即打
三層	七級	縝密	氣聚丹田	神明	發勁圓整	自然	發中有打
	八級		一氣流行		泄勁發放		泄勁追殺
	九級		氣遍全身		沾衣即跌		應者即仆

第三節 太極拳道三層九級訓練法

一、拳架的三層九級訓練

拳架分為三個層次九個級別進行訓練，每個層次需要三年，每個級別需要一年。每日訓練拳架 30 遍，大約 3～4 個小時。每遍拳架大約在 5～10 分鐘之內，一般情況每小時可練 10 遍拳。每遍拳 6 分鐘，每日 30 遍，每年 365 天，可計年練拳架 10950 遍，刨去意外情況，每年可練萬遍拳。三年可練拳 32850 遍，九年可練拳 98550 遍，號稱九年 10 萬遍拳。趙堡歷來口碑相傳「拳打萬遍身法自現」「拳打十萬八千遍，神理自觀」等，形容經過一定的量化訓練，即可體現出太極拳架之奧妙。

（一）開展

開展為第一層功夫，分三個級別。

1.盤架正確

所謂盤架正確，要求學者將太極拳道的拳架從頭至尾，按照規範學會和練熟。將拳架中的著勢動作，爛熟於心，形熟於體。其標準：走圈圓滿，行功均勻，鬆柔緩慢，虛實分清，身法中正。時間需一年，練拳萬遍。

2.盤練上肢

盤練上肢是指手、肘、肩三個環節，分別能帶動全身練習拳架。尤其手的訓練格外重要。要求手指伸展，拇指和食指併住，食、中、無、小指自然分開一些。中指為心經通過處，以中指統領全手掌，要求中指和前臂中軸線在一個軸線

上。中指帶領手掌，手掌帶領上肢，上肢帶領全身隨之運動。其標準是兩手練的過程要勁整，不能散開，走圈要圓，才能達到勻速運轉，從而提高聽勁之能力。待手練到後，將意念放在肘上，以肘部為先導，帶動肩和全身進行圓周運動，也達到勻速運轉，提高肘部的聽勁和靈敏度。繼而以肩為先導，帶動全身走拳架，以提高肩部的聽勁和靈敏度。至此，盤練上肢方可結束。上肢三個部位的訓練，需要一年的時間，也要達到年練萬遍拳。

3.盤練下肢

盤練下肢是指腳、膝、胯三個環節，分別能帶動全身練習拳架。腳為全身之根，尤其重要。腳的練習主要在於提高腳下步法的聽勁和靈敏性。所謂練腳就是將腳當手使，意念上認為腳就是手，以腳帶動全身走圓圈，練拳架。

待腳下可以按照手一樣練習拳後，意念關注到膝部，以膝為先導，帶動全身走圓圈，盤架子，提高膝部的感知能力，增強膝部的聽勁。腿法的運用全在於膝的訓練有素，才可施展出腿法之威力。當膝走拳架比較均勻圓滿順達之後，意念要轉到胯部的訓練上。胯為腿之根節，為全身中節之前哨，練好胯非常重要。將意念放在胯上，以胯為先導，帶動全身走圓圈練拳架，走到形正勁圓，圓滿無缺，運轉均勻即可，說明胯已練到。經由對胯的練習，可以提高胯部的聽勁能力，進而提高胯的靈敏度。盤練下肢也需要一年左右的時間，同樣練拳萬遍方可見效。

（二）緊湊

緊湊為第二層次，依然分為三級。

1. 四肢百骸

在此講的四肢指的是在第一層次「開展」層次的上下肢練到後的外三合練法，即手與腳、肘與膝、肩與胯的同步練習。所謂同步，指手、腳、肘、膝、肩、胯，在空間和時間上，每個動作的位移要同時運轉，才能做到真正的外三合。外三合就是手腳、肘膝、肩胯都能按照拳架動作運轉的要求，像手一樣練出靈敏的聽勁和良好的協調性，方告功成。

在四肢練到外三合之後，要練百骸，練脊椎骨、頭骨、肋骨等，百骸指所有的骨骼。除四肢骨骼外就是脊椎骨、頭骨、肋骨了。頭骨要上領，椎骨下端要下墜，方有對拉拔長之意，才能達到「節節貫串」，做到「腰為主宰」「力由脊發」。在四肢的帶動引領下，不單是脊椎骨貫串拔長，更重要的是自頭至整個脊骨都能按照手一樣練習拳架。從上至下，從下至上，在脊椎骨的兩側背後逐點進行對稱性拳架練習，使整個後背練出靈敏之聽勁。

反應靈敏，舉動敏捷，處處都能走圓圈，真正做到「牽動往來氣貼背」「斂氣入骨」，達到骨硬如鐵，氣充骨硬，此種練習依然要達到一年萬遍拳架之數量。

2. 五臟六腑

對應於四肢百骸，五臟六腑在內，練習時要依胸腹部外形帶動，其在體內按照拳架路數進行練習。可以從胸部開始依次到腹部帶領引導心、肝、脾、肺、腎、胃、膽、小腸、大腸、三焦、膀胱進行對稱性練習，由胸腹部的表及裡進行拳架練習。在練習過程中，對五臟六腑可充分地進行自我按摩，從而使各臟腑得到很好的鍛鍊和生理性調節。

由於臟腑練習，內氣得以鼓蕩並通過經絡的傳遞，使四肢百骸、全身內外得到很好灌注，強健肌體，益智增慧，有

利健康。從技擊角度講，身上處處可以轉圈過勁，體現出真正的太極功夫。

此種練習亦得一年萬遍拳的時間練習，方可見效。

3. 內外相合

緊湊層次中，內外相合非常重要，這是從中級功夫步入高級功夫的階梯。透過內外相合的練習，使整個形體得到充分的訓練。內外相合是在前邊五級功夫的基礎上，將外形和內臟統一進行訓練，而且也一樣按照走架子的方式進行訓練，自我感覺哪個地方沒練到，就去練哪個地方。真正意有所動，形有所驅。外動內隨，內動外行。上動下催，下動上領。節節貫串，處處貫通。上下前後左右，真正做到一動無有不動，一靜無有不靜。此種練習亦需一年萬遍拳的練習，同時還要有明師指點與領悟揣摩，方可功夫上身。

（三）縝密

縝密為第三層功夫，已步入高級功夫。即：太極上乘功夫。

1. 氣聚丹田

在內外相合的基礎上，氣機已經勃發，內氣非常充盈，自我感覺小腹丹田部位有很強的膨脹感，這是內氣自動聚集的表現。此時要用丹田部位帶動全身進行內轉外運的拳架動作練習。丹田好比轉換器，上肢下肢，前腹後背，上行下行之氣都要通過丹田進行上下交換。用丹田帶動外形進行拳架練習，就是以丹田為圓心，五臟六腑四肢百骸圍繞丹田運轉，逐漸使散布於身之氣聚集起來，使丹田倍增氣力。這就是能量的聚集，發勁的源泉，即內丹。

此種訓練亦用一年左右，練拳萬遍，方可實現。

2. 一氣流行

當丹田氣非常充盈後，自我會感覺到精力充沛，時有內氣從丹田部位外行，一舉動就有氣而行。這個層次的練習，主要是將丹田之氣在行拳走架的過程中，隨外形的需要流行於全身。練拳的過程即為澆注灌溉的過程，使一氣流行全身各處。按照拳架的圓圈不斷一圈一圈地運行，使內氣形成終而復始，循環無端，一舉動氣就流行。至此，亦需一年萬遍拳的練習。

3. 氣遍全身

拳論云：「氣遍全身不稍滯。」到第九級功夫，已是無形象可循。全身處處被氣籠罩，人在氣中，氣在人中，完全是一片神行。只要意有所思，形有所驅。外界有什麼感應，身上自動會應答，聽覺極度靈敏。到此地步，已到不練而練，時時處處而自練的境界，其功在拳外。此級練習也得一年左右萬遍拳的練習。往後再往高處練習，乃謂「藝無止境」「學海無涯」全憑個人的天賦造化。

二、推手的三層九級訓練

推手亦分三個層次九個級別進行訓練，每個層次亦要三年時間，每個級別需一年時間。推手的功夫來源於拳架的訓練，每天拳架訓練完後，推手亦須找出一定的時間訓練，每天最少需2～3個小時的時間進行推手，也可每周集中2～3次、5～6個小時的訓練，比如周六、周日可全天進行。而且一開始主要在要好的同伴之間進行練習，以便掌握所學的推手方法，得以共同提高。時間久後可以擴大推手範圍，廣泛接觸各種類型的推手。因為每個人的推手習慣和方法有差異，功夫亦有差異，這樣做可以增加適應性，應付複雜的局

面，使體能素質、心理素質、技能素質、戰略戰術原則等得以鍛鍊，從而不斷提高推手技藝。

（一）著　熟

為推手第一層功夫，分三個級別。

1. 原始推手　即爲和平圈推手

（1）甲乙雙方相距一臂距離，面對面如太極起勢站立。開始推手時，雙方互行抱拳禮致意。然後雙方同時出左金剛式，雙方右手背相接，左手相互搭在對方的右肘尖上。腳下同時出左腳，雙方左腳內側相對，腳尖向前。

（2）甲乙任意一方先轉圈，先轉圈的一方即可換成右金剛式。如甲方先轉，甲方的左手離開乙方右肘到自己的右臂肘彎內側去接乙方的左手，同時甲方的右手黏帶乙方的右手向左轉圈。甲方此時左腳收回原位，右腳上步，落於乙方左腳內側，貼住其腳，甲方形成右金剛式步法。甲方此時左手黏帶乙方左手向左繼續轉圈，同時右手帶右前臂順乙方左前臂下邊黏其外側，至甲方右手摸到乙方左肘尖外側部位，完成左金剛式手法。此時，雙方左手背相搭，右手都置於對方的左肘尖外側。甲方為右金剛式，乙方為左金剛式。

（3）甲方左手繼續引帶乙方左手向左方轉圈，同時甲方右手協助左手向左側推乙方左肘，使乙方左臂向左轉動，造成乙方背勢。逼迫乙方右手離開甲方左肘從己方左臂肘彎上方接甲方的右手，並引帶右手向乙方右側轉圈，同時乙方的左手離開甲方的左手去接甲方的右肘。同時，甲方順乙方的引帶，右手和乙方右手相搭，左手摸乙方的右肘尖外側。腳下雙方同時將前腳撤回原位，又同時將後腳前出一步，甲方變為左金剛式，左腳在前在乙方右腳外側相貼，右腳在

後，右手和乙方右手背相搭，左手心摸乙方右肘尖。乙方變為右金剛式，右腳在前在甲方左腳內側，左腳在後，右手背和甲方右手背相搭，左手心摸住甲方的右肘尖。至此形成一個回合，雙方各倒換一次步法，上肢各轉一個圓圈。如若再走一個回合，則由乙方開始先轉，重複以上甲的動作，甲重複以上乙的動作，就又變成甲方為右金剛式，乙方為左金剛式，甲方右腳在前，乙方左腳在前的態勢。

如此往復互換，沾黏連隨，不丟不頂，你來我往，上肢按照太極球的形狀滾動轉化，下肢按上下步畫圓倒換虛實，變換重心。甲乙雙方在互相接觸轉換中，穩固自己的重心，牽動對方的重心，體驗其中之無窮奧妙，體驗拳架的走圈畫圓，在推手中的感覺和變化，使拳架的走圈畫圓和推手的走圈畫圓結合起來。如果推手中被對方推扁，帶偏，圈不能走圓，說明拳架功夫還沒練到相應的水準，從而推手檢驗了拳架訓練的是否正確。所以，推手是檢驗拳架的標準。

這就提示甲乙雙方，誰某個地方走不過去，就說明這個地立還沒有練出適應走過去的圈，需要在拳架訓練時，注意練習相應部位的圈，下次推手時，可能就能走過這個圈，這說明你提升、進步了。

雙方在原始推手的往復變化中，不能用大力去硬頂硬拉，關鍵在於沉心靜氣，體認對方勁的來龍去脈，從而感知對方重心的變化，調整自己的重心變化。

雙方在原始推手中，亦不能忽快忽慢，突然脫離對方的接觸點，形成丟勁或扁勁，也無法感知對方的重心變化和自我重心的調整。所以，要盡量適應對方的變化而變化，檢查自己的圈是否走得圓滿，不斷再在拳架訓練中克服推手中出現的弱點毛病，從而不斷地提升自己的推手技藝。

推手雙方推原始推手，在互相不用著法或不威脅對方重心、使之轉換不了的情況下，應該是轉圈畫圓雙方的間隙越小越好，久而推之，水平高低和平圈一轉即知。高手推手走圈畫圓均勻圓滿，急緩相間，不丟不頂，你來多少我走多少，你走多少，我跟多少，稱對方來勁分毫不差，其中奧妙無窮。低手推手圈不圓，勁不勻，忽丟忽頂，你走我不去或去也不到位，形成丟，你來我不走，或走不到位，形成頂，而且耗力累人，興趣大減。但大凡初練習者，都有這個過程，逐漸盤架即會克服。

原始推手是推手運用著法的基礎，必須老老實實經過一年時間，每天 2～3 小時，或更多的時間進行練習，並且應有明師指點，才能步入正軌，不走冤枉路。

2. 掌握用著

用著的意思，就是推手雙方將拳架中練習的動作分解出技擊的基本著法，並將這些分解的著法動作在原始推手中掌握了它。這裡一是指拳架動作著勢要掌握其分解的基本用法，二是指在推手中能夠知道怎麼運用拳架中的著法，這就叫掌握用著。掌握用著，字面上好理解，真正將拳架從前至後的動作都分解成著法，就難以掌握了。因為太極拳道本身不崇尚著法，著法是死法，在技擊中雙方千變萬化，著法是適應不了的。但為引人入門還必須從著法學起，逐漸積累著法，最後隨著功夫的提高換著法為勁路即可到懂勁層次了。

另外，太極拳架本身就是由無數個圓圈組成的，它安排的動作是為了走圈畫圓，而不是一個一個著法，假設一個平面的圓圈，可以在這個圓圈的軌跡上分割若干個點，每個點也可以說是一個著法，那麼點有大有小。如果不論點的大小，一個平面的圓圈就可分割無窮個點，更何況一個球體圓

呢？更是可以分割無窮個點，即可變成無窮的著法，那麼，又如何去學習這些著法呢？顯然是無法全部掌握所謂的著法的。再者，在技擊中，雙方的時空位置不斷變化，勢態瞬間即逝，你學的著法又如何適應這快速變化呢？顯然是讓人按方尋病，而不是按病開方了。

故而掌握用著，是不得已而為之。使學者便於入門而已，起到按圖索驥之作用罷了。

掌握用著，從拳架第一式開始，每一式可拆解 1～2 個著法，由一年的練習可以掌握百十個著法，平均三天一個著法，一年即可掌握 120 個著法，就是說不但練拳架要知道這 120 個著法，同時在原始推手中將這 120 個著法知道怎麼運用就算達到掌握用著的目的了。

3. 著法純熟

在掌握用著的基礎上，精練部分著法，在原始推手中，充分體現出來。如果運用不出來，可在拳架中加以有意識的訓練。最後結合個人的特長、愛好習慣用某些著法，並使之純熟精練，得心應手，則達到著法純熟了。著法純熟不在於多，而在於精，在原始推手中，能夠隨時隨處運用出自己的絕著，即為著法純熟。

著法純熟，在一年時間內，隨著拳架的練習和原始推手掌握用著的基礎上，精練一兩手絕活，達到在原始推手中無論如何變化都能運用出來，就算達到目的。

（二）懂　勁

為推手第二層功夫，分三個級別。懂勁階段的推手已不再在著法上用功了，而真正步入太極正軌，運用勁路在推手中進行控制與反控制。所謂控制與反控制，就是如何在不丟

不頂中控制對方重心，穩固自己重心。此層次主要是掌握勁路變化，適應勁路變化。

1. 重黏纏人

所謂重黏纏人，不是意念中用重勁或重力去黏住對方，而是拳架功夫練到此種地步後，自然會產生出臂膀沉重，儘管自我感覺是沒用勁，放鬆沉氣，外形又柔軟無力。正是外形的鬆沉無力，在與人推手時，顯出了重黏纏人的效果。重黏纏人，在原始推手中，四肢已練得非常沉重，像灌有水銀一般。由於其鬆柔沉重，才遇人搭手後，就會找對方的力點去纏繞對方，也因為鬆柔沉重，才可能去纏繞對方。也就是說推手雙方的力點都比較大，互相依靠對方的鬆沉纏繞才能找著對方的力點，通過力點來控制對方的重心，通過力點來轉換自我的重心。如果沒有重黏纏人的階段，就無法得知對方重心的變化，也無從知道自己的重心應該如何變化。

此時的表現為：我推對方，對方才動，往哪裡推就往哪裡轉；對方推我，推我多少，我動多少，不推不動。互相重黏在一起，靠黏著點糾纏在一起，進行虛實的互相轉換，在推手的過程中，體驗對方的來勁走圈畫圓的去路。在這樣的重黏纏人的推手中，你會感到對方的滲透勁比較大。在這種推手中，也是雙方最容易長功力的階段。在拳架、推手、散手中都顯示出功力雄厚，遇點即黏，黏住即纏，通過黏點重重地纏著對方。在用著法的時候，也是用重黏手法，滲勁跟人，使對方無法逃脫，但自我也不能很乾脆俐落地發勁，只能在外形上形成將人推來推去站立不穩，或者使著法將對方發出也是拖泥帶水。在這層次級別的練習中，意念上要追蹤對方的黏著點，始終不離粘著點，通過黏著點探測對方的重心，控制對方的重心。同時，意念中盡量在對方重黏我的黏

著點時，要黏多少，我要走多少，要有不抵抗、逆來順受的意念，順著對方的勁路進行變化，不能自我偏離對方的勁路，才能得知對方的意圖和勁路變化中其黏著點的位置變化，感知對方的重心變化，從而找機會，控制對方的重心，逼迫其向背處轉換，使我能夠得機得勢，體驗出得機得勢的本體感覺。在得機得勢後，要運用著法發放對方，儘管拖泥帶水，但也要向這方面轉化。

重黏纏人階段相對要長一些，可能大多數人在這個階段停留很長時間，甚至永遠停留在這個階段無法提升。這是一個大臺階，是進了太極大門之後，如何登堂入室的大門坎，往往許多太極拳手都被這個門坎擋住，在門外徘徊而無法進入。但這個階段也不是每個人都能達到的，又有很多人就連重黏纏人這個階段也難練到。達到這一步已是我們在市面上可見到的高手了。

在量化訓練中，重黏纏人階段也需一年左右的時間，在練拳架的基礎上，每天在原始推手的圈內需要推 2～3 小時，逐漸減輕黏著點，向輕黏從人過渡。

2. 輕黏從人

輕黏從人是太極推手進入了非常關鍵的一環，如何從重黏纏人進入到輕黏從人，至關重要。輕黏從人就是捨己從人的練法，拳架已練到「內氣鼓蕩，牽動往來氣貼背」的階段，全身已非常鬆柔輕靈。

在推手中，虛實轉換比較靈敏，聽勁的感知力大大加強，在與對方推手中的黏著點上，互相依靠性大大減小，對方動我就隨，對方怎麼動我就怎麼隨，左去則左杳，右去則右隨，俯之則彌深，仰之則彌高。黏著點上輕輕地黏住對方，但對方一動我又非常清楚，他怎麼動，我怎麼來，你來

我往，輕輕相黏，相黏不斷，捨己從人，隨人而動。在這種輕黏之中，隨著對方變化而變化，同時輕黏相逼，使對方向背的方面轉化，我向順的方面轉化，處處使對方背勢，我處處占順勢。透過輕黏從人，在輕黏從人中控制對方重心變化，在輕黏從人中調整穩固自己的重心。

在輕黏從人中，秤量對方來勁之大小、變化之方向、速度之快慢，不斷調整自己的重心讓過對方來勁，隨對方來勁之大小、方向之變化、速度之快慢轉換虛實，變化重心，引導對方步入誤區，並盡量減少我勁路變化的動機，在不知不覺中使對方落入我之圈套，入榫就卯，束手就範。在輕黏從人中，尋找發人的機會，待對方入卯後即可發勁，此時發勁就比較乾脆俐落，連根拔起，跌下乾脆，經常使對方不知如何被拋出的。

此種訓練也需要一年時間，關鍵是輕黏不易，這個接觸點上的分量掌握就是火候問題，關鍵在於個人領悟體會，又有明師觀摩指點，才能提升較快，否則無法練習和提高。

3. 空黏由己

所謂空黏由己，只有空黏才能由己，如果推手雙方的黏著點都有力的存在，只能捨己從人，隨人而動。只有在黏著點上已經不再沾黏在一起了，你動對方才能不知你動，這就是空黏由己而不由人之意。在輕黏從人的基礎上過渡到沒直接黏著點，是在空間憑意念沾黏在一起，是一個虛空的黏著點，這樣對方就很難知道你的變化了。至此，就從中層的懂勁階段過渡到了神明階段了。古人云：變化莫測乃謂神。但在空黏由己階段，也是一個由低向高的過渡階段。開始空黏點與對方比較近，逐漸空黏點離對方漸遠，這就是筆者在《太極拳法總論》中所說的：「近了則緊耦合，遠了則鬆耦

合。」空黏由己，是一種諧振現象，不足為奇，但拳架不練至內外相合，也無法達到空黏由己。空黏由己級，主要在於調整自我的重心變化，在空間控制對方的重心變化，使對方有勁使不上，處處處於背勢，而我一舉動全在得機得勢，猶如將對方放在定盤星上，由我不由人。

到此可謂登堂，才可以真正顯示太極拳的四兩撥千斤，以小力勝大力的高超技藝。空黏由己主要是意念訓練，做到陰陽顛倒，反向思維。此層功夫也須結合拳架的練習，結合意念的訓練，一般視人而定訓練時間，如果悟性很高，又經過前期的刻苦磨練，也就再需一年左右的時間訓練即可完成。但確實要依靠明師指點迷津，不能誤入歧途。

（三）神明

神明為推手的第三層功夫，是上乘功夫，達此層次者可說是鳳毛麟角。我希望由本節的敘述，使更多的拳手都達到太極的神明階段。

1. 發勁圓整

在懂勁階段，雙方在推手中，很少有乾脆利索地將人發放出去的。因為雙方推手糾纏在一起，你動對方知道，你發預兆太大，對方必然不讓你發，這樣就互相抵牾沒有結果，糾纏不休，還以為太極拳不過如此。其實這是沒有真正見識過太極高手發人而已。以勁圓整，是指拳架已練到氣聚丹田，丹田勁整意圓，與人推手觸者即發，對方根本不知道所以然，也不存在糾纏現象。發勁圓整是在推手中空黏由己的基礎上過渡而來。對方不知我變化，而我已在空間控制了對方的各種勁路，接觸上就發放，外形已沒有沾黏連隨，全憑意念在先，依靠意念在空間的轉換控制對方，使對方處處背

勢，時時防栽，如履薄冰，如臨深淵，躲還來不及，哪還有還手之力。在此階段主要掌握對方重心的變化，始終使其重心變化在己預料之中，而對方根本不知我之變化，才能發勁猝然，迅雷不及掩耳。發勁圓整的訓練是內外相合，氣聚丹田，渾身練成一家，哪裡要哪裡去，不假思索，毫不費力，在推手中，搭手即有，落手即發，毫無猶豫之態。此級別的練習除拳架之外，仍需在雙人推手中逐漸體驗，不斷磨練，關鍵在於領悟其中之精奧，逐漸掌握發勁圓整的內在機理，不斷提高發放藝術。具體訓練時間，亦需一年時間，如果不能領悟，恐難掌握，全在自身條件具備與否。

2. 泄勁發放

所謂泄勁發放，是順人之勁路的發放方法。泄勁發放是拳架已練到一氣流行的自然反應。盤架時，一舉動內氣自會流行運轉，不需要絲毫勉強作勢。在推手中，亦超脫一般之推手，自然而然地受外部條件的變化，順其運轉方向而自動泄勁，對方加於己身之勁無有著落，而借其流行之氣勢，泄勁順勢發放，不費吹灰之力。泄勁發放關鍵在於提高意識訓練，隨時隨地都有奔泄之意，對方只要有勁出來，就要泄其來勁，使其勁不能聚集，而我之勁則能聚能泄，能整能散，讓對方根本無法想像我之勁路變化。泄勁發放亦在發勁圓整的基礎上，還需一年時間的強化訓練，結合拳架的練習，不斷強化意念。平時走臥坐站全在拳中，舉動不離拳意，久而拳成習慣，泄勁發放自然而得矣。

3. 沾衣即跌

沾衣即跌是形容推手的九級功夫，過去有沾衣十八跌之說，沾衣即跌，即取此義。沾衣十八跌是一種高級擒拿發放手段。沾衣即跌在推手中已練到與對手一接觸的剎那間，身

體會自動產生一種反應，這種反應自會秤量來力之大小、變化之方向、速度之快慢，恰如其分地作出反應，或將人彈出，或將人勁泄掉，完全不用頭腦思考。而對方一動其勁即出，其動之迅捷無法形容述諸筆端，完全是一種下意識的反應，不須再考慮如何去推手，如何去發放，純粹是一種自然反應。據傳鄭悟清老先生當年就具備此種功夫，如果別人不告訴他，在其身後動其衣領，都會將動衣領之力借走，還於動衣領之人的。沾衣即跌在於平時盤架的積累，其全身各處內氣充盈，達於毛髮，氣場、生物場極強。外界一有風吹草動，其自會產生感應，「有感皆應，感而隧通」，已達出神入化之無上神妙之上乘境界。至此地步，再向上走亦無止境，全憑大自然之造化，造化深道行深，造化小則道行淺。僅沾衣即跌已很難達到，更何況已超脫常理，超脫常人思考之範圍，幾乎想像不出具體之道理，全憑證悟大道，達道之高人方可得此傳世絕技。我想只要拳架盤至氣遍全身，堅持不懈地努力下去，自然會得到無上之妙道的。希望同道諸君共同努力來達到太極之妙道，承傳無上之妙法。

三、散手的三層九級訓練

散手是推手的延伸，依然分三個層次進行訓練。

（一）順隨

為散手的第一層功夫。也分三級。

1. 金剛空轉

所謂金剛空轉，即是在原始推手的基礎上脫胎而出，亦用推手的勁路，進行走圈空轉。開始練習無有著落，無法掌握。可從雙人相黏推手而入，推著推著逐漸離開沾黏之點，

但依然舉動互相配合，雖不黏住但推手動作又協調合拍，此謂金剛空轉。金剛空轉之目的，使學者擺脫推手之意境，進入散手之意境。習者時時處處都以最基本的格鬥姿勢金剛式進行左右前後各個方面的空轉練習，使自己在不斷改變體位的狀況下，始終能夠保持一種良好的技擊狀態。金剛空轉就是一種模擬的實戰開始狀態，一舉動始終保持最佳的格鬥姿勢，無論對方從何處進擊，我都能作出良好反應，真正做到將金剛式調配到不戰自攻，不防而防，出手有度，舉足有方，隨時都可以進擊的良好戰鬥姿態。此種練習是在拳架與推手相應的基礎上，經常站金剛樁，左右互站，感應外境變化，體驗隨風逐浪、應物自然的感覺，隨時保持一種技擊狀態，使精神意念通過長期的練習，始終處於此種狀態。金剛空轉結合拳架的推手也需一年左右的時間進行練習，其始終和拳架、推手互相穿插進行，這樣可以節省一些練功時間。從意念上講，金剛空轉要始終隨外境變化而變化，使金剛之姿勢、人之思維，統統都放在實際應用上。

2.掌握四法

何謂掌握四法？即掌握「手、眼、身、步法」。在保持金剛式的原則下，進行四法訓練，要達到初步掌握四法。四法的訓練要建立在本層次順隨的基本原則上。

（1）**手法**：手法分為拳、掌、指。拳法有直、擺、勾、劈、鞭五拳；掌法有拍、砍、翻、削、戳；指法有掐、抓、點、勾、搓。

（2）**眼法**：正、餘、定、渺視。

（3）**身法**：縱橫騰挪，吞吐翻轉。頭頂、肩靠、胯繃、臀坐。

（4）**步法**：進退顧盼定。腿法有踢、蹬、踹、彈、

撩、掛。

「進」則有縱提蹚踩；「退」則有跐纆掛踏；「顧」則有閃戰騰挪；「盼」則有滑跐墊盤；「定」則有磨旋轉擰，纏跪頂跺。

四法是拳道進攻防守的基本方法和武器，掌握基本四法、諳熟四法是技擊中取勝的基本保障。但達到高水準後，已無所謂幾法。

以上四法已在本書基本功中有較詳細的論述，可參閱。

3. 四法純熟

除了以上四法之外，還有「踢打跌拿」四法和「引化拿發」四法。太極散手技擊需要掌握各門派的技擊方法，關鍵問題在於能夠練習順隨之勁，在實施技擊中隨時可以模仿對手之方法，能隨對方變化而變化，這才是四法純熟的關鍵。「踢打跌拿，引化拿發」諸多方法，都依賴於「手眼身步法」四法。從掌握四法到四法純熟運用，都有賴於盤架的功夫，統統要在盤架練習之中訓練出來，一舉動都合規守矩。比如金剛式的間架調配，要充分體現在拳架的運動狀態之中，時時處處將運轉盤架定格後，任何一個定格後的靜止狀態都應是一個金剛式之變形，都便於最大限度地發揮四法。故而散手第一層功夫，主要在很好地掌握「金剛式」靜止與運動的各種變化中的「四法」，將「四法」融化於血液，分散於形體，爛熟於心，通變於神。使「四法」順隨通達，動力定型，一舉動不假思索，自然而然達於四法之要求。

四法之純熟，在一、二級訓練的基礎上，也需要一年的時間練習，而且在以後的訓練中，仍然始終保持這種特有四法的要求。所謂純熟，就是法與人融為一體，無所謂人與法，人就是法，法就是人，人法不分。

（二）莫測

莫測乃學習太極散手的第二層次，其分三級。

1. 空間定格

空間定格是在眼法訓練的基礎上，再次強調意念的訓練，能透過眼神的迅速觀察，將對手在運動中變化的某一瞬間，由眼神的定視，把空間本來變化運動著的形體，突然像拍電視一樣在某個空間定格下來，使其運動的形體有一個相對靜止的時空位置。這個時空位置就叫空間定格。

空間定格之目的，是為了迅速捕捉戰機。就是不管對方在時空上有多麼複雜的變化，我們所捕捉的是對手的重力線，因為重力線是我們打擊對手的重點。只要在散手時能隨時捕捉到對手的重力線，就算勝券在握了。搏鬥中，雙方在一種激烈緊張的相互對抗中，互不相讓，你死我活，生死搏鬥，所以，練就空間定格的能力非常重要。如果隨時能將對手空間定格，配之四法的純熟，掌握最好的戰機，配以得勢，擊敗對手輕而易舉。

空間定格的練習，主要在於個人的悟性，應隨時找到相應的訓練方法，成就拳外之功。空間定格可以用眼睛來帶動全身盤練拳架，久而練之，自能掌握定格之功，專門訓練也得一年時間。

2. 隨人而用

隨著盤拳架功夫的提升，五臟六腑的相合在推手中能輕黏從人，做到散手的隨人而用就比較容易。能輕黏從人，則能隨人而用。在散手中，隨對方手腳變化而變化，就是太極散手的基本格調。能輕黏隨人而動，始終緊跟對方重力線的變化，隨時隨地都可制敵於亡命。其練法是意念在先，有意

無意都在散手之中變化，意念在先，直取重心，時時處處逼迫對手如繩捆索綁，無法動身。其訓練亦得一年時間。

3. 觸者即打

是莫測層次的最後一級訓練。就是在與對手交手過程中，相互技擊，相觸即打，但不是盲目瞎打。而是在隨人而用的基礎上，和對方接觸上就要能打出來，不能讓對手跑掉。往往在打的過程中，對手容易輕易躲掉，主要原因是出擊距離太遠，時間過長，使對手有預防躲掉的時間。

太極拳道之散打，變化莫測，應是打人人不知。何能逃脫？在出手之前沒有預兆，打過之後又銷於無形。關鍵問題是在短距離的快速擊打，使對方毫無反應。只要對方一動即打，隨動隨打，沒有停頓等待之時間，造成對手不敢動，不管哪個部分動，都要挨打，亦是意在人先。但即動即打都與拳架、推手的相應級別的訓練和莫測前幾級的訓練分不開。此種練法應配合拳架練習，亦得一年時間。

（三）自然

太極散手第三層次的上乘之功夫。亦分為三級。

1. 發中有打

在推手的神明發勁圓整的基礎之上，和對手交手過程中，不但要發，還要進行打擊。或者說在發出對手的空間位置上，還要繼續打擊，使其在空中摔落的過程中繼續遭到毀滅性的打擊。應是發中有打，打中有發，光發不打謂推手，光打無發謂亂打。一舉動發打結合，合二為一。關鍵意念訓練養成一個習慣，一遇實戰才能運用，這是強化意念的培養。因為久練太極本身身輕手快，再加之意念的強化，追求自然的習慣養成，必須發中有打，打中有發。

此種練習結合拳架推手的練習，不斷提升，亦需一年時間。

2. 泄勁追殺

泄勁追殺是在推手第八級泄勁發放的基礎上發展而來。泄勁是排泄之意，主要順對方來勁而發放，泄勁追殺是在順對方來勁發放的同時，繼續用重手法追擊擊打對手，而且手下毫不留情，意重手狠，養成習慣，對方只要有舉動，我就借其神，借其勢，借其力，繼而發放追殺擊打。使對手除形體遭到極大的殺傷外，心理上也受到摧心裂膽式的沉重擊打，一泄千里，無法反抗還手。

此種訓練亦需一年左右的時間。

3. 應者即仆

有感皆應，感而隧通。天人合一，時空俱眠。通過有意訓練，已是氣遍全身無稍滯，感知能力極強，在不知不覺中，只要有物觸及身體即有相應之反應，猶如西山磬罄擊而有聲，完全到了自然而然之境界。在散手之中，與對手的技擊完全是一種感覺運動，我不知我之所出，亦不知彼之所出，但出手後則自然而然相呼應。動亦合法，不動亦合法，只要動自有應答，完全隨心所欲。技擊完全是舉手之勞，合乎當時之時空反應。至此，到「一羽不能加，蠅蟲不能落」為期不遠矣。

在此層次和級別的散手，已經無所謂散手不散手，只是合乎規矩而已，「人法地，地法天，天法道，道法自然」。

此層次級別練習，亦體驗修煉在一年左右。主要盤架的練習，不可稍有懈怠。

附錄一
太極拳道部分祖師和傳人經典拳論

張三豐著述

《張三豐太極煉丹秘訣》中將張三豐修煉太極大道的精神論述披露無遺，解決了太極拳界多年來關於太極拳理論的爭議，現全文轉錄以備查閱（摘自徐兆仁主編的《東方修道文庫》叢書《太極道訣》，中國人民大學出版社出版）。

《運用周身經脈訣》

早功：

日將出即起，面對太陽光，吸氣三口，即將口閉。提起丹田之氣到上，即將口閉之氣與津液咽下。然後將身往下一蹲，兩手轉托腰眼。左足慢慢伸直，三伸，收轉左足。又，右足伸直，三伸，收轉右足。將頭面朝天一仰，又朝地一俯，伸起腰，慢立起。兩手不用，就拿開。立起之時，將右手慢慢掌向上，三伸，往下一聳。又，左手慢伸起，將掌向上，三伸，亦往下一聳。然後一步一步作一周圍，一步步完，將兩足在圈內一跳，靜坐一刻，取藥服之。

午功：

正午，先盤膝坐，兩手按膝，腰直起，閉目運氣，一口送下丹田。念曰：「本無極之化身，包藏八卦有真因。清通一氣精其神，日月運行不息。陰陽甲乙庚辛，生剋妙用，大

地回春。掃除六賊三尸，退避清真。開天河之一道，化玉之生新。圓明有象，淨徹無垠。養靈光於在頂，出慧照於三清。不染邪祟之害，不受污穢之侵。水火既濟，妙合地、天、人。學道守護五方主令元神四時八節宰治之神養我魄，護我魂，通我氣血，生育流行。天罡地煞，布出元精。二十四炁十二辰，妙應靈感，觀世音、太上老元君、道祖呂真人——玉清真王長生大帝化作太極護法韋陀，日月普照來臨。」（念七遍）開目，運動津液，徐咽下。將左手按腰，右足伸出。右手按腰，左足伸出。伸出後，將兩足併合，往前一伸，頭、身後一仰，立起。將兩掌擦熱，往面一擦，擦到兩耳，左手按左耳，右手按右耳，兩手中指上下交，各彈三下，往項下一抹到胸。左手擦心，右手在背、腰中一打，然後兩手放開，頭、身往下一勾，再以右手往前頭一拍，抬起腰身。左手腹中一抹，然後前足換後足，往前跳三步，退三步。口中津液，作三口咽下，朝西吐出一氣，復面東吸進一氣。閉鼓氣一口送下，此導陰補陽也。

晚功：

面朝北，身立住。左右手，捧定腹。兩足併，提起一氣。運津液，待滿口，一氣咽下。兩手左右一伸如一字，掌心朝外豎起，將少蹲，作彎弓之狀。左手放前，對定心。右手抬過頭，掌朝上，四指捻定，空中指直豎。右掌朝下，捻大少指，中三平豎。兩手相對，如龍頭虎頸抱合之相。頭於此時側轉，面向東，往前一起一蹲，走七步，立正，將兩手平放，以右手抱左肩，左手抱右肩，蹲下，頭勾伏胸前，兩目靠閉膀中間，呼吸一回。將兩目運動，津液生起，以舌尖抵上腭，上下齒各四五下，將津液徐徐咽。兩手一舖，蹤起一步，右手向上一抬，放下。左手往上一抬，放下。輪流三

次。左足搭右足，往下一蹲，立起。右足搭左足，往下一蹲，立起。將腰扭轉一次。乃呵氣一口。收轉氣，兩手在膝蓋上各捻兩三下，左邊走至右邊，右邊走至左邊，共八十步，此要對東北走，東北對西南走。完，坐下，略閉神一會兒，將兩手對伸一下，站起，再服晚藥。以清水漱淨口，仰眾到寅，再住，翻動睡之。此通養神功，敗魂聚魄也。

《打坐淺訓》

修煉不知玄關，無論其他。只此便如入暗室一般，從何下手？玄關者，氣穴也。氣穴者，神入氣中，如在深穴之中也。神氣相戀，則玄關之體已立。

古仙云：「調息要調真息息，煉神須煉不神神。」真息之息，息乎其息者也。不神之神，神乎其神者也。總要無人心，有道心。將此道心返入虛無，昏昏默默，存於規中，乃能養真息之息，得不神之神。

初學必從內呼吸下手，此個呼吸，乃是離父母重立胞胎之地，人能從此處立功，便如母呼亦呼，母吸亦吸之時，好像重生之身一般。

大凡打坐，須將神抱住氣，意繫住息，在丹田中婉轉悠揚，聚而不散，則內藏之氣與外來之氣，交結於丹田。日充月盈，達乎四肢，流乎百脈，撞開夾脊雙關而上游於泥丸，旋復降下絳宮而下丹田。神氣相守，息息相依，河車之路通矣。功夫到此，築基之效已得一半了，總是要勤虛煉耳。

調息須以後天呼吸尋真人呼吸之處。古云：「後天呼吸起微風，引起真人呼吸功。」然調後天呼吸，須任他自調，方能調得起先天呼吸，我惟致虛守靜而已。真息一動，玄關

即不遠矣。照此進功築基，可翹足而至，不必百日也。

《道德經》：「致虛極，守靜篤。」二句可渾講，亦可析講。渾言之，只是教人以入定之功耳。析言之，則虛是虛無，極是中極，靜是安靜，篤是專篤，猶言致吾神於虛無之間而準其中極之地，守其神於安靜之內，必盡其專篤之功。

人心者二，一真一妄。故覓真心者，不生妄念，即是真心。真心之性格最寬大、最光明；真心之所居最安然、最自在。以真心理事，千條一貫，以真心尋道，萬殊一本。然人要用它應事，就要養得它壯大，就要守得它安閑，然後勞而不勞，靜而能應。丹訣云「心走即收回，收回又放下。用後復求安，求安即生悟」也。誰云鬧中不可取靜耶？

遊方枯坐，固非道也。然不遊行於城市雲山，當以氣遊行於通身關竅內。乃可不打坐於枯木寒堂，須以神打坐於此身妙竅中乃可。

學道以丹基為本，丹基既凝，即可回家躬耕養親，做幾年高士醇儒，然後入山尋師，了全大道。彼拋家、絕妻、誦經、焚香者，不過混日之徒耳，烏足道哉？

保身以安心養腎為主，心能安則離火不外熒，腎能養則坎水不外崩。火不外熒，則無神搖之病，而心愈安。水不外崩，則無精涸之症，而腎愈澄。腎澄則命火不上沖，心安則神火能下照。神精交結，乃可以卻病，乃可以言修矣。

凡人養神養氣之際，神即為收氣主宰。收得一分氣，便得一分寶。收得十分氣，便得十分寶。氣之貴重，世上凡金凡玉雖有百兩不換一分。道人何必與世人爭利息乎？利多生忿恚，忿恚屬火，氣亦火種，忿恚一生，氣隨之走，欲留而不能留。又其甚者，連母帶子，一齊飛散，故養氣以戒忿恚為切。欲戒忿恚，仍以養心養神為切。功名多出於意外，不

可存干祿之心。孔子曰：「學也，祿在其中矣。」修道亦然，不可預貪效驗。每逢打坐，必要心靜神凝，一毫不起忖度希冀之心，只要抱住內呼吸做功夫。

煉心之法，自小及大，如今三伏大炎，一盞飯也可，再求飽不可也。一片涼可也，再求大涼不可也。數點蚊不足畏也，必求無蚊不能也。自微及巨，當前即煉心之境。

苦中求甘，死裡求生，此修道之格論也。

學道之士，須要清心清意，方得真清之藥物也。毋逞氣質之性，毋運思慮之神，毋使呼吸之氣，毋用交感之精。然真精動於何時，真神生於何地，真氣運於何方，真性養於何所，是不可不得明辨以晳者而細言之也。

凡下手打坐，須要心神兩靜，空空寂寂鬼神不得而知，其功夫只宜自考自信，以求自得，所謂誠其意者，毋自欺也。誠於中自形於外，是以君子必慎其獨也。

打坐之中，最要凝神調息，以暇以整，勿助勿忘，未有不逐日長功夫者。

凝神調息，只要心平氣和。心平則神凝，氣和則息調。心平，平字最妙。心不起波之謂平，心執其中之謂平，平即在此中也。心在此中，乃不起波。此中即丹經之玄關一竅也。

《打坐歌》

初打坐，學參禪，這個消息在玄關。
秘秘綿綿調呼吸，一阿一阿鼎內煎。
性要悟，命要傳，休將火候當等閑。
閉目觀心守本命，清靜無為是根源。

百日內，見應驗，坎中一點往上翻。
黃婆其間為媒妁，嬰兒姹女兩團圓。
美不盡，對誰言？渾身上下氣沖天。
這個消息誰知道？啞子做夢不能言。
急下手，採先天，靈藥一點透三關。
丹田直上泥丸頂，降下重樓入中元。
水火既濟真鉛汞，若非戊己不成丹。
心要死，命要堅，神光照耀遍三千。
無影樹下金雞叫，半夜三更現紅蓮。
冬至一陽來復始，霹靂一聲震動天。
龍又叫，虎又歡，仙藥齊鳴非等閑。
恍恍惚惚存有無，無窮造化在其間。
玄中妙，妙中玄，河車搬運過三關。
天地交泰萬物生，日飲甘露似蜜甜。
仙是佛，佛是仙，一性圓明不二般。
三教原本是一家，饑則吃飯困則眠。
假燒香、拜參禪，豈知大道在目前？
昏迷吃齋錯過了，一失人身萬劫難。
愚迷妄想西天路，瞎漢夜走入深山。
天機妙，非等閑，泄漏天機罪如山。
四正理，著意參，打破玄關妙通玄。
子午卯酉不斷夜，早拜明師結成丹。
有人識得真鉛汞，便是長生不老丹。
行一日，一日堅，莫把修行眼下觀。
三年九載功成就，煉成一粒紫金丹。
要知此歌何人作？清虛道人三豐仙。

《積氣開關說》

其端作用，亦如前功，以兩手插金鍬，用一念歸玉府，全神凝氣，動俾靜忘。先存其氣，自左湧泉穴起於膝脛，徐徐上升三關，約至泥丸，輕輕降下元海。次從右湧泉穴，俾從右升降，作用與左皆同。左右各運四回，兩穴雙升一次，共成九轉，方為一功。但運谷道輕提，踵息緩運，每次須加九次，九九八十一次為終。其氣自然周流，其關自然通徹。倘若未通，後加武訣，逐次搬行。先行獅子倒坐之功，於中睜睛三吸，始過下關，後乃飛金精於肘後，掇肩運篸，自升泥丸，大河車轉。次撼崑崙，擦腹搓腰八十一，研手摩面二十四，拍頂轉睛三八，止集神叩齒四六通。凡行此功，皆縮谷閉息。每行功訖，俱要嗽咽三分，方起搖身，左右各行九紐。此為動法。可配靜功，互為運行，周而復始，如此無間，由是成功。上士三晝夜而關通，中士二七以透徹，下士月餘關亦通。功夫怠惰，百日方開，若骨痛少緩其功，倘睛熱多加呵轉。一心不惰，緒疾無侵。其時泥丸風生，而腎氣上升。少刻鵲橋瑞香，而甘露下降。修丹之士，外此即誣。若非這樣開道，豈能那般升降而煉己配合也哉？

《太拳論》

一舉動，周身俱要輕靈，尤須貫力，氣宜鼓蕩，神宜內斂，毋使有凸凹處，毋使有斷續處。其根在腳，發於腿，主宰於腰，形於手指。由腳而腿、而腰，總須完整一氣，向前、退後，乃得機、得勢。有不得機、得勢處，身便散亂。

其病必於腰腿求之，上下前後左右皆然。凡此皆是意，不在外面。有上即有下，有前即有後，有左即有右。如意要向上，即寓下意，若將物掀起而加以挫之之力，斯其根自斷，乃壞之速而無疑。虛實宜分清楚，一處自有一處虛實，處處總此一虛實，周身節節貫串，無令絲毫間斷耳。長拳者，如長江大海，滔滔不絕也。十三勢者，掤、捋、擠、按、採、挒、肘、靠，此八卦也；進步、退步、右顧、左盼、中定，此五行也。掤、捋、擠、按，即坎、離、震、兌四正方也。採、挒、肘、靠，即乾、坤、艮、巽四斜角也。進、退、顧、盼、定，即金、木、水、火、土也。

《學太極拳湏斂神聚氣論》

太極之先，本為無極。鴻濛一炁，混然不分，故無極為太極之母，即萬物先天之機也。二炁分，天地判，始成太極。二炁為陰陽，陰靜陽動，陰息陽生。天地分清濁，清浮濁沉，清高濁卑。陰陽相交，清濁相媾，氤氳化生，始育萬物。

人之生世，本有一無極，先天之機是也。迨入後天，即成太極。故萬物莫不有無極，亦莫不有太極也。人之作用，有動必靜，靜極必動，動靜相因，而陰陽分，渾然一太極也。人之生機，全恃神氣。氣清上浮，無異上天。神凝內斂，無異下地。神氣相交，亦宛然一太極也。故傳我太極拳法，即須先明太極妙道。若不明此，非吾徒也。

太極拳者，其靜如動，其動如靜。動靜循環，相連不斷，則二炁既交，而太極之象成。內斂其神，外聚其氣。拳未到而意先到，拳不到而意亦到。意者，神之使也。神氣既

媾，而太極之位定。其象既成，其位既定，氤氳化生，而謂為七二之數。

太極拳總勢十有三：掤、捋、擠、按、採、挒、肘、靠、進步、退步、右顧、左盼、中定，按八卦、五行之生剋也。其虛靈、含拔、鬆腰、定虛實、沉墜、用意不用力、上下相隨、內外相合、相連不斷、動中求靜，此太極拳之十要，學者之不二法門也。

學太極拳，為入道之基，入道以養心定性，聚氣斂神為主。故習此拳，亦須如此。若心不能安，性即擾之。氣不外聚，神必亂之。心性不相接，神氣不相交，則全身之四體百脈，莫不盡死。雖依勢作用，法無效也。欲求安心定性，斂神聚氣，則打坐之舉不可缺，而行功之法不可廢矣。學者須於動靜之中尋太極之益，於八卦、五行之中求生剋之理，然後混七二之數，渾然成無極。心性神氣，相隨作用，則心安性定，神斂氣聚，一身中之太極成，陰陽交，動靜合，全身之四體百脈周流通暢，不黏不滯，斯可以傳吾法矣。

《太極行功說》

太極行功，功在調和陰陽，交合神氣，打坐即為第一步下手功夫。

行功之先，尤應治臟，使內臟清虛，不著渣滓，則神斂氣聚，其息自調。

進而吐納，使陰陽交感，渾然成為太極之象，然後再行運各處功夫。

冥心兀坐，息思慮，絕情欲，保守真元，此心功也。

盤膝曲股，足跟緊抵命門，以固精氣，此身功也。

兩手緊掩耳門，疊指背彈耳根骨，以袪風池邪氣，此首功也。

　　兩手擦面待其熱，更用唾沫偏摩之，以治外侵，此面功也。

　　兩手按耳輪，一上一下摩擦之，以清其火，此耳功也。

　　緊合其睫，睛珠內轉，左右互行，以明神室，此目功也。

　　大張其口，以舌攪口，以手鳴天鼓，以治其熱，此口功也。

　　舌抵上腭，津液自生，鼓漱咽之，以潤其內，此舌功也。

　　叩齒卅六，閉緊齒關，可集元神，此齒功也。

　　兩手大指擦熱摺鼻，左右三十六，以鎮其中，此鼻功也。

　　既得此行功奧竅，還須正心誠意，冥心絕欲，從頭做去，始能逐步升登，證悟大道。長生不老之基，即胎於此。若才得太極拳法，不知行功之奧妙，掣置不顧，此無異煉丹不採藥，採藥不煉丹，莫道不能登長生大道，即外面功夫，亦決不能成就。必須功拳並練，蓋功屬柔而拳屬剛，拳屬動而功屬靜，剛柔互濟，動靜相因，始成為太極之象。相輔而行，方足致用。此練太極拳者所以必先知行功之妙用，行功者所以必先明太極之妙道也。

《太極行功歌》

　　兩氣未分時，渾然一無極。陰陽位即定，始有太極出。人身要虛靈，行功主呼吸。呵、噓、呼、呬、吹，加嘻數成

六，六字意如何？治臟不二訣。治肝宜用噓，噓時睜其目。治肺宜用呬，呬時手雙托。心呵頂上叉，腎吹抱膝骨。脾病一再呼，呼時把口嘬。仰臥時時嘻，三焦熱退鬱。持此行內功，陰陽調胎息。大道在正心，誠意長自樂，即此是長生，胸有不死藥。

《太極拳歌》

十三總勢莫輕視，命意源頭在腰隙。變轉虛實須留意，氣遍身軀不少滯。靜中觸動動猶靜，因敵變化示神奇，勢勢揆心須用意，得來不覺費功夫。刻刻留心在腰間，腹內鬆淨氣騰然。尾閭中正神貫頂，滿身輕利頂頭懸。仔細留心向推求，屈伸開合聽自由。入門引路須口授，功夫無息法自休。若言體用何為準？意氣君來骨肉臣。想推用意終何在？益壽延年不老春。歌兮歌兮百卅字，字字真切無義遺。若不向此推求去，枉費功夫貽嘆息。呂、捋、擠、按須認真，上下相隨人難進。任他巨力來打我，牽動四兩撥千斤。引進落空合即出，沾連黏隨不丟頂。

371

附錄一

《太極拳十三勢行功心解》

以心行氣，務令沉著，乃能收斂入骨。以氣運身，務令順遂，乃能便利從心。精神能提得起，則無遲重之虞，所謂頂頭懸也。意氣須換得靈，乃有圓活之趣，所謂變動虛實也。發勁須沉著鬆淨，專主一方。立身須中正安舒，支撐八面。行氣如九曲珠，無往不利（氣遍身軀之謂）。運勁如百煉鋼，何堅不摧？形似搏兔之鶻，神如捕鼠之貓。靜如山

岳，動若江河。蓄勁如開弓，發勁如放箭。曲中求直，蓄而後發，力由脊發，步隨身換。收即是放，斷而復連。往復須有折疊，進退須有轉換，極柔軟，始能極堅硬。能呼吸，然後能靈活。氣以直養而無害，勁以曲蓄而有餘。心為令，氣為旗，腰為纛，先求開展，後求緊湊，乃可臻於縝密矣。又曰：先在心，後在身，腹鬆，氣斂入骨，神舒體靜，刻刻在心。切記一動無有不動，一靜無有不靜，牽動往來氣貼背，斂入脊骨，內固精神，外示安逸，邁步如貓行，運勁如抽絲。全神意在精神，不在氣。在氣則滯，有氣者無力，無氣者純剛，氣若車輪，腰如車軸。

《行功十要》

面要常擦，目要常揩，耳要常彈，齒要常叩，背要常暖，胸要常護，腹要常摩，足要常搓，津要常咽，腰要常揉。

《行功十忌》

忌早起科頭，忌陰室納涼，忌濕地久坐，忌冷著汗衣，忌熱著曬衣，忌汗出扇風，忌燈燭照睡，忌子時房事，忌涼水著肌，忌熱火灼膚。

《行功十八傷》

久視傷精，久聽傷神，久臥傷氣，久坐傷脈，
久立傷骨，久行傷筋，暴怒傷肝，思慮傷脾，

極憂傷心，過悲傷肺，至飽傷胃，多恐傷腎，

多笑傷腰，多言傷液，多睡傷津，多汗傷陽，

多淚傷血，多交傷髓。

王宗岳《太極拳經》

太極者，無極而生，陰陽之要也。動之則分，靜之則合，無過不及，隨曲隨伸。人剛我柔謂之走，我順人背謂之黏。動急則急應，動緩則緩隨。雖變化萬端，而惟性一貫。由著熟而漸悟懂勁，由懂勁而階及神明，然非用力之久，不能豁然貫通焉。

虛靈頂勁，氣沉丹田，不偏不倚，忽隱忽現，左重則左虛，右重則右杳，仰之則彌高，俯之則彌深，進之則愈長，退之則愈促。一羽不能加，蠅蟲不能落。人不知我，我獨知人。英雄所向無敵，蓋由此而及也。

斯技旁門甚多，雖勢有區別，概不外壯欺弱，慢讓快耳。有力如無力，手慢讓手快，是皆先天自然之能，非關學力而有為也。察四兩撥千斤之句，顯非力勝。觀耄耋能禦眾之形，快何能為？立如平準，活似車輪。偏沉則隨，雙重則滯。每見數年純功，不能運化者，率自為人制，雙重之病未悟耳。若欲避此病，須知陰陽。黏即是走，走即是黏。陰不離陽，陽不離陰。陰陽相濟，方為懂勁。懂勁後，愈練愈精，默識揣摩，至從心所欲。本是捨己從人，多誤捨近求遠。斯為差之毫厘，謬以千里，學者不可不詳辨焉。

蔣發《太極拳功》

師傳曰：太極行功法，在調陰陽。合神氣止，心於臍下，乃曰：凝神。斂神入氣穴，使陰陽交感，渾然一氣。夫太極拳者，靜而始動，動而至靜，動靜相因，連而不斷。神形互依，意氣相聚。拳未到，而意先到。拳不到，而意亦到。上下相隨，內外相合。虛實分明，用意不用力。乃拳功之要，學者不二法門也。

蔣發《太極拳訣》

筋骨要鬆，皮毛要攻。節節貫串，虛靈在中。

一舉動周身俱要輕靈，尤須貫串。氣宜鼓蕩，神宜內斂。毋使有凹凸處，毋使有斷續處，其根在腳，發於腿，主宰在腰，形於手指，由腳而腿而腰，總須完整一氣。向前退後，乃得機得勢。有不得機得勢處，身便散亂，其病必於腰腿求之，上下前後左右皆然。凡此皆是意，不在外面。有上即有下，有前即有後，有左即有右。如意要向上，即寓下意。若將物掀起，而加以挫之之力，斯其根自斷，乃壞之速而無疑。虛實宜分清楚，一處自有一處虛實，處處總此一虛實。周身節節貫串，勿令絲毫間斷耳。

邢喜懷《太極拳道》

先師曰：習拳，習道，理義須明。功不間斷，其藝乃精。

夫拳之道者，陰陽之化生，動靜之機變也。知氣養而增命，善競撲而全身，此為習拳之妙理。氣何以養，寅時吐納，神守天根，意沉海底，心靜息寂，神意互戀，升降谷液，腹中如輪，旋轉循規，是以知水火之和氣，為兩腎所出，此人身性命之本，須刻刻留意為是。

撲何以善，手腳四肢皆聽命於心神。動靜虛實，隨意氣而定取。上動下合，左轉右旋，前移後趨，惟心神之所向，意氣之所使也。腰為真機，而貫串肢節，勢無所阻，是內意者用耳。

邢喜懷《太極拳說》

夫太極者，法演先天，道肇生化焉。化生於一，是名太極。先天者，太極之一氣。後天者，分而為陰陽，凡萬物莫不由此。陽主動，而陰主靜。動之極則陰生，靜之極則陽生。有生有死，造化之流行不息。有升有降，氣運之消長無端。體象有常者可知，變化無窮者莫測。大之而立天地，小之而悉秋毫。太極之理無時不在。陰無陽不生，陽無陰不成。陰陽之氣，修身之基。上陽神而下陰海，合之者，而元氣生。左陽腎而右陰腎，合之者，而元精產。背外陽而懷內陰，皆合者，而元神定。陰中有陽，陽中有陰，本乎陽者親上，本乎陰者親下。是則手以陽論，腳以陰名，相合者而身自靈。虛實分而陰陽判，動靜為而陰陽變。縱者橫之，剛者柔之，來者去之，開者闔之，無非陰陽之妙理焉。

然陰陽和合，斯理孰持，勝負兩途，斯驗孰主。一判陰陽兩極分，聚合陰陽逢在中。是以其妙者一也，其竅者中者。夫太極拳者，性命雙修之學也。性者天上潛於頂，頂乃

性之根。命者海下潛於臍，臍乃命之蒂。故知雙修之道在天根海蒂之合也。真意為其中，使而有所驗。動之始則陽生，靜之始則柔生；動之極則陰生，靜之極則剛生。陰陽剛柔，太極拳法。四肢義通，且陰陽之中，復有陰陽。剛柔之中，復有剛柔。故有太陰太陽，少陰少陽，太剛太柔，少剛少柔，太極拳手之八法備焉。曰：「掤、捋、擠、按、採、挒、肘、靠」。一以中分而陰陽出，陰陽復而四時成，中為生化之始，合時成五氣行焉。東有應木之蒼龍，西有屬金之白虎，北陸玄龜得水性而潛地，南方赤鳥得火氣而飛升，中土孕化以生成而明德，五行生剋太極拳腳之五步出焉。曰：「進、退、顧、盼、定」。

　　夫太極拳者，呼吸二五之中氣，手運八法之靈技，腳踩五行之妙方。上下內外與意合，節節貫串於一身。因而，萬千之變無乎不應。此所以根出於一，而化則無窮，太極拳之所寓焉。俾使學者默識心通，故為說之而已哉。

張楚臣《太極拳秘傳》

　　太極拳功有濟世之法，技有運身之術，示外者足矣。而修行之秘，須寶而重之，不得輕授，儻傳匪人，則遺禍為害，寧不惕哉。

　　訣曰：沉氣於腹，以意定之，不得妄提。聚而鼓蕩，狀若璇璣。意活而運，氣如輪轉。其要不離腹中，此所以刻刻留意者耳。

　　神領全身，以手為先，腳隨手動，身隨腳轉。意與神通，氣隨意走。筋脈自隨氣行，此所以舉動用意者耳。

　　夫太極拳者，內氣之鼓蕩運動，須與外形之勢同。凡舉

動神意互戀，神領手訣，而意令氣運，由手而肘而肩，由腳而膝而腰，自可達以眾歸一之道，此既上下內外合為太極之妙術也。

手有八法而一神虛領，氣有百環皆隨意而定。神主陽而行外勢也，形也，意主陰而守內精也，氣也。手為陽而動於上，腳為陰而移於下。妙在俱合，靈在俱鬆。勢未動而意已動，神意俱在形之先，勢不可執，以神意為機變，無須以成架為局焉。

王柏青《太極丹功義詮》

道自虛無生有為，便從太極中規循。
天地分判陰陽義，人法自然意神合。
道心玄秘守天根，內丹培育成在坤。
精氣合練延年藥，渾身天人俱妄春。
悟得天心道基尊，生生妙境育靈根。
拋卻名利海天闊，圜中日月隨心神。
兩枝慧劍定中土，一團和氣沖玄門。
蒼海之浪緣龍蜇，青天恬謐赤子心。
精氣神喻三祖孫，氣為先祖萬物根。
精乃氣子生神意，積氣生精自全神。
出玄入牝呼吸循，念念歸底海容深。
俟至地火噴湧時，百脈俱活修全真。
三花妙合統在神，五氣聚分權由心。
修得瑞土孕內丹，日月真息火候存。
三魂息安晝夜分，兩弦期活朔望臨。
但使方寸宅勤守，黃芽白雪何須尋。

汞借水銀喻人心，鉛如鋼鐵比人身。
嬰兒姹女亦如是，黃婆撮合土意真。
坎離分合水火輪，注生定死本命根。
上下左右皆非是，中腰陰陽兩腎門。
子午上星下會陰，戊己神闕並命門。
庚申金氣土得藏，坤火巽風意息存。
乾中陽失翻成離，坎得中實轉易坤。
化陰抽陽還健體，潛藏飛躍總由心。
寅時面南守天根，舒形緩息漸寂隱。
恬澹念沉入深海，無物腹虛靜無塵。
大道無聲緩緩運，一縷綿綿下歸引。
漸細漸長谷底滿，收聚散氣團仙真。
日追月墜曉星臨，三光先後開天門。
深山寂幽溶溶夜，恰是道基初生根。
貪龍欲騰行沛霖，怒虎出洞將噬人。
天符一道玉音降，虎歸龍伏修清心。
陰陽媾合龍虎吟，意痴神醉戀魂魄。
心腎交合水火濟，田蒸海溫好浴身。
紫氣炎焰沖玄門，肌爽竅開樂人倫。
甘露瓊漿天池滿，餌津潤臟滌身心。
潛龍無用築基因，見龍在田產靈根。
飛龍在天運武火，亢龍有悔形退陰。
祖氣復入閉出門，腹胎意轉運法輪。
能令十息緩緩吐，三十息上可調神。
精生靈根氣護神，神定身中息自沉。
內息氣運精神固，此真之外更無真。
神行氣行元海運，一輪始終胎息勻。

鄭琛太極拳道詮真

善養生者在守息，物欲善者勤養根。
太極一氣延年藥，氣命神性雙修門。
天地合育續命芝，但知求我不求人。
肢鬆心沉入臍輪，太極未分是真陰。
一陽動處天意現，神令手運移崑崙。
挽起光圈轉乾坤，氣滾意池腹中尋。
龍翔九天雲伴起，虎嘯幽谷風摧林。
借勢循向在心神，貼從璇璣妙進身。
順力渾然跌不覺，勿用氣力返傷根。
腹虛若海載萬均，能運沉浮善曲伸。
神形意氣能一處，移山倒海翻乾坤。
陰摧陽轉陽摧陰，可知玄奧在腹心。
丹田一球璇璣活，舒合恬逸動無塵。
孰曉腹氣圓活真，調腑理臟順經筋。
若待壽高神體健，不枉當初勤練身。

王柏青《太極丹功要術》

天地人靈，道存惟此。欲修丹功，象天法地。參自然而
合人身，奪造化在悟玄機。人內三寶，精氣神也。修者，寅
時合道，須擇幽靜之處。背北面南，氣收地靈。直立兩肩之
中，安定子午之位。氣沉腹臍，意導孕合。心靜而息寂，呼
吸悠長，若無脈流。而氣摧神意俱，會似如失意。導氣運腹
輪，常轉雜念止。則內外鬆，適心念靜，而呼吸若一，意氣
互感，暖流回轉。其態若輪，生生不息。此為一氣渾圓，修
之可享遐齡。

氣流轉而無微不到，陰陽和合而化育五臟。運行於筋骨

經脈，營衛於肌膚毛孔。通連於天地祖氣，氣機循環升降有序。身遂升降而起伏，手隨機勢而運形。形動而神靜，意會而勢靈。微風亦能順化，葉落亦能知警。登此門堂，許為初成。

功既有成，須明用道。太極之妙，首在心神。惟心靜，能詳察進退之機。惟神領，可體悟起伏之道。進因降而起，退因合而伏。其法，曰：神，曰：氣，曰：形。神者能輕靈，氣者有剛柔，形者可縱橫。以神擊敵為先，身未動威先發於瞳，傷敵之神，令彼膽寒。以氣擊敵勢未成，而無畏浩氣出，破敵之氣，令彼心怯。以形擊敵俟敵動，身應形合之制敵之形，令彼跌仆。內靜外動，外疾內緩。神靜而意動，心靜而氣動，息靜而身動。眼欲疾而神須緩。步欲疾而氣須緩，手欲疾而心須緩。內態靜緩，外形愈疾。息無此亂，無虞自疲。

運功發勁，外柔內剛。卷之則柔，發之成剛。柔為長勁，剛為瞬間。化敵之力，纏綿如絲，圓而勁柔。擊敵空門，勢若奔雷，循方直達。柔則鬆弛，內氣如縷不斷。剛則開張，瞬間一瀉千里。意深如此，惟氣行之。動如簧彈箭發，靜如山岳雄峙。功不間斷，持久通靈。氣機活潑，由心外揚。感應神通，人來臨身，己知來犯之處。意令氣發，去則攻其無救，人未明立仆警心寒。

張彥《論太極拳道》

彼之力方挨我皮毛，我之意已入彼骨裡。虛領頂勁一氣貫穿。左來則左虛，而右已去。右來則右虛，而左已去。腰如車軸，氣如車輪。一舉動周身俱要相隨，有不相隨處，身

便散亂，其病於腰腿求之。先以心使身，從人不從己，後身能從心，由己仍從人。由己則滯，從人則活。能從人，手上邊有分寸，稱彼勁之大小，分離不錯；權彼勁之長短，毫髮無差。前進後退處處恰合，工彌久而技彌精。彼不動，己不動，彼微動，己已動，勁似寬而非鬆，將展未展，勁斷意不斷。力從人借，氣由脊發。氣向下沉，由兩肩收入脊骨，注於腰間，此氣之由上而下也，謂之合。由腰展於脊骨，布於兩臂，旋於手指，此氣由下而上也，謂之開。合便是收，開便是放。能懂開合，便知陰陽，由己則滯，從人則活。

陳清平《太極拳論解》

溟溟渾沌，窺窟莫測，虛而無象，焉知其極，故曰無極。既曰由無極而生，則須明無極之義。自無而有，一氣動蕩，虛無開合，化生於一。渾圓廓象，陰陽貳如，喻而名之，是為太極。故曰：若論先天一事無，後天方要看功夫。太極者，為萬物初始也。太極為渾圓之一氣，懷陰陽之合聚，此氣動而陰陽分，此氣靜而陰陽合。動靜有機，陰陽有變。太極陰陽之理貫串於拳勢之中，有剛柔之義，順背之謂，曲伸之分，過與不及之謬也。習者與人相搏，須隨其勢曲而旋化蓄勁，引其過與不及而擊之，擊伸發勁以直達疾速，此圓化為方之義。彼剛攻而以柔虛實，此謂走化。彼欲抽身則黏纏，緩隨急應，彼莫測而膽寒；虛實互換，彼崩潰而心驚。理用俱明，方悟勁之區別，熟而生巧，漸能隨心所欲。故曰：知己知彼，百戰不殆。

虛領頂勁，氣沉丹田句，實拳法之內功也。師傳曰：寅時面南，鬆身凝神，吐納自然。撮抵橋通，陰陽和合，攢簇

五行。子午卯酉，朔望漾應，慎而密之，久行功成。人身中者不偏，二脈隱於身內，氣暢無須倚，氣行現心意。渾圓一漾而貫全身，虛感之物而寓靈動。擊左左空，擊右右空。如充氣而圓，無處受力。似簧機受壓，反彈隨勢。壓之重而彈愈強，力之沉而空愈深。

武技之道門派各異，惟內家者勢別勁異，渾身一氣如輪之圓活，虛實轉換旋化隨勢。不明此者，久難運化，堂室難窺。

理用相合，太極真諦，習者不可不詳思揣摩焉。若理能守規，久恆自成也。

《習拳大歌》
和慶喜

習拳之道多留心，神斂肌鬆態自然。
腰脊中正虛領頂，氣達周身督脈貫。
虛虛實實明陰陽，身靈步活弗繮絆。
拳守四法曉六合，上走下隨意欲先。
鬆肩沉肘氣蓄下，妙運精氣潤心田。
招路多擬立圓行，纏綿軟柔勁相連。
節節體骸歸一元，能分易合臻化境。
循勢捨己借彼力，遂陽就陰達真玄。
入門捷徑須口授，功夫真善憑自修。
盤架有時貴於恆，子卯時分莫間斷。
學好太極豈曰難，老幼強弱皆宜練。
若問習拳有何益？延年益壽身自安。

鄭琛太極拳道詮真

《高手武技論》
和敬芝

手之高名，百發百中矣。手所在即高所在也，百發有不百中者乎？且拳勇之勢，固貴乎身靈也，尤貴乎手敏。蓋身不靈則無以為措手之地。而手不敏，亦無以為動身之處。惟身與手合，手與身應，夫而後雖不能為領兵排陣，亦可為交手莫敵矣。今世之論武技者，動曰：某為快手，某為慢手，某為能手，某為拙手，知慢手不如快手，拙手不如能手……他人不能迷出者，彼則從而迷出之，夫不是低手，而為高手也。故吾思之，高者人人所造也。當此高之會，此以一高，彼以一高，均於使高焉。而自有此高，直以一人之高，敵千人之高，而眾人之高不見高也，夫惟有真高而已矣。抑又思之，手者人人所有也，值交手之際，此以一手，彼以一手，均不讓焉。而自有此手，又以獨具之手，當前後之手，當左右之手，而眾人之手如無手也。夫惟有束手而已矣，吾於是乃為高手也。幸夫一推見倒，推推見倒，其以引進落空者，過勁擊人，彼如懸壁束手，發之數仆，真不啻天上將軍也，安有不制勝也哉！且於是為是手慰也。慰夫神妙莫測，靈動手知，其邃勢進退者，又不啻於人間神仙也！安有不爭雄也哉！呼引入勝，高手一同神手，一動驚人。高手宛妙手，人亦法高手焉可已！夫法高者，功也！手敏身靈，也於神乎。陰陽之拳，數載純功，安有不高者乎？然武技貫於理也，習者思之，深必悟焉，至為高手也。

附錄二
鄭悟清著述

一、《太極拳序》

拳術所以鍛鍊身心振奮精神也。然我國拳術源流甚古，因其姿勢功用之不同，而派別名稱亦異。有以險奇為貴者，有以平易為貴者，則不盡然，皆能發達體育。而入主為奴，又呶呶無已。第溯其源流，則不外兩家，即武當與少林。是武當主柔，勁蓄於內。少林主剛，勁顯於外。晚近以還少林之姿勢甚盛，流傳愈廣，門類派別亦眾，相率標新立異，趨尚險奇，漸有失卻體育本旨之勢，初學者習之輒事倍而功半，體弱者習之尤害多而利少。故，余殊所不取。太極拳者，內家拳術中最平易，而最能發達體育者也。故，余嗜之特甚，無間寒暑，日必習之，習之既久，愈覺其奧妙無窮，其功用之偉，優點之多，誠非其他拳術所可企及。茲分為姿勢、動作、用意、發勁、靈巧、養生數種述之如下：

（一）姿勢

太極拳之姿勢甚多，總合之有五行八卦之分，是謂十三勢。何為五行？進退顧盼停是也。何為八卦？掤、捋、擠、按、採、挒、肘、靠是也。

以上十三勢之姿勢，為學太極拳者所必經之途徑。倘使吾人逐日演習，不稍間斷，則若干年後，歷練既深，拳術之

中精奧，自能闡發無遺，而獲益匪淺。

（二）動作

太極拳之動作，須慢而勻。蓋外家之拳術雖見速效，而流弊滋甚。若太極拳則以活動筋骨為主，故一切運動以柔活為上。惟其慢，始能柔。惟其勻，始能活。且各種動作俱成圓形，而一圓之中，虛實變化生焉。其無窮之奧妙，即在此虛實變化之中。初學者或未能知，習之既久，則得心應手，趣味無窮，既足以舒展筋骨，又能調和氣血，可謂身心兼修，最合於發達體育之道者也。

（三）用意

太極拳練習時純任自然，不尚用力用氣，而尚用意。用力則笨，用氣則滯，是故沉氣鬆力為要。氣沉則呼吸調和，力鬆則發展先天之力。蓋先天之力乃固有之力，後天之力為勉強之力。前者其勢順，後者其勢逆。太極拳主逆來順受，以順制逆者，故不須用過分之力。惟外家之拳術，其用力用氣，每屬於勉強，強人以難能，故謂之硬工。習之不當流弊滋多，且習硬工者，其力已盡量用出，毫無含蓄，雖習之多年，表面上似有增進，實則其內部之力，並未加長。

若太極拳雖不用過分之力與氣，而練習時全在意志，惟其能用意也，所以能使其力蓄於內不流露於外，氣沉於丹田不停滯於胸。惟其不用過分之力與氣，故練習之日既久，積蓄之氣力愈大，至必要時，仍能運用自如，毫無困難與勉強。譬猶勞動者終日作工，非不用氣力也，然其所有之氣力皆已盡量用出，並無積蓄，故勞動若干年後，其氣力依然如故，外家之硬工亦若是耳。

（四）發勁

勁有剛柔之別。何為剛勁？無論勁之大小，含有抵抗性而一往無前者，謂之剛勁。何為柔勁？隨敵勁以為伸縮，而不加抵抗者，謂之柔勁。太極拳之妙處，在於與人交手時，不先取攻勢，而能接受敵人之勁。初不加以抵抗，以其黏柔之力，化去敵人頑強之勁，待敵人一擊不中，欲圖謀再舉之時，然後蹈瑕抵隙順其勢，而反守為攻，則敵人力竭之餘，重心移動，鮮有不失敗者。

蓋太極拳之動作，本為無數圓形，而圓形之中，則為重心所在，處處立定腳根。雖敵人發勁極強，而以逆來順受之法，引之入殼，待敵人之勁既出，重心既失，然後從而制之。所謂避實就虛，以柔勝剛之法也。

（五）靈巧

語云：「熟能生巧。」太極拳即本此意以從事而深得個中三昧者，故太極拳之精粗，以功夫淺深為斷。蓋功夫深，則於其中之虛實變化皆已了然，既了然於虛實變化中，則能於虛實變化中求出巧妙之途徑。故其所用之力，輕靈圓活。以視外工之用力用氣，專主於一隅成為死笨之氣力者，迥乎不同。且因其不用過分之力與氣，故能持久而不敝，因其動作俱為圓形，故能處處穩定重心，重心穩定則基礎鞏固，無慮外力之來侵矣。

（六）養生

拳術本屬體育一種，自以養生為主要。然此非所論外家之硬工，惟太極拳始真能養生，無論強弱老幼均可練習。吾

人身體之發達，貴能平均，在生理上均有一定之程序。劇烈之運動，因不合於此種程序，結果多得其反。

太極拳之動作則輕軟異常，而一動全身皆動，於全身任何部分均無偏頗之弊，且因其動作柔和輕靈，故能調和氣血，陶養性情，為最合於生理上之程序，能使身體平均發達者。且練習之時，無須用過分之力氣，雖老弱病夫，亦不難為之，所謂卻病延年洵非虛語。

二、《太極拳之練法說明》

夫初練者，宜端正方向，以立根基。最忌粗心浮氣，精神不屬，眼不顧手，手不顧腳，此謂之盲練也。尤忌身形不活，手腳不隨，即用猛力，處處奪力，而僅能顯力者，此痴練耳。倘能平心靜氣，注目凝神，輕搖之以鬆其肩，柔隨之以活其身，徐行之以穩其步。待至肩鬆身活步穩，然後鎮頭領氣，以衛其力，力順則氣自通，氣通則力自重。所學之法如是，練而習之，以期純熟，則手眼步一致，心神氣相同，自能臻自然而然之妙境矣。

三、《太極初學要訣》

初學而內要靜空，周身而外要輕鬆。

內空靜氣行於外，外鬆而內有神精。

功夫不可須臾斷，臨用之時有奇能。

摘自劉瑞《武當趙堡和式太極拳》

附錄三
鄭悟清之高足著述

鄭鈞《拳法淺識》

我國歷史源遠流長，文化文明由於歷史時代的改變而有著不同的形式和作用。武術是歷史文化遺產之一，同樣也有其變化。遠古時期的武術以其體力的強大產生搏擊而獲得生存，人類在實踐中不斷總結經驗和教訓，逐步掌握了技擊的規律，以捍衛生命為主要目的，在各個時期有勇、拳、兵、軍、武、拳術、國術為名。新中國成立後，定名為武術。

練武的一方面走向戰場，另一方面走向舞臺。不論哪一方面都有強身、技擊、娛樂的內容。從強身來講，有防身、健身、修身，這是武術的發展過程，主要研究形體、人體力學、物理力學，並以體內的精、氣、神和身體運動，達到天人合一的統一和自身的和諧。武術與中國古典哲學和現代科學都有密切的關係。但是，武術中有些內容則是粗野的伐生訓練，這對於強身健體不僅沒有幫助，反而使人體靈動活潑的本能退化，致使不少人練武一輩子，卻成了抱病終身。有些是中年一過，便未老先衰或疾病纏身。這些似乎已成為普遍現象，至今還未引起社會足夠的重視。在武術中早有「得法者宜，失法者損」的說法。在武術的悠悠長河中，我們的前輩大賢們早就為我們指明了方向，那就是局部與整體的統

一。所以，科學的武術應具備一定的條件，如動靜適宜，內外兼修，身心合一，體合自然，力出本能。每個習練者，必須在明師的指導下進行鍛鍊。隨著武術境界不斷地提升，自然而然就走上了以武演道的理學境界，自然就可以超越束縛，胸襟像天空一樣開闊，達到武術高深境界，能於動靜之中將客觀道理體用無遺。

本門拳法則強調，當時而進身未動，而步以為之周旋，發力如擔之脫肩，出神入化，隨心所欲，無一定法，而拳合於道，一氣與天地併立。當時而靜，寂然湛然居其所，而穩如山岳；當時而動，疾如閃電。且靜無不靜，表裡上下全無參差牽掛之意。動無不動，左前右後，並無抽扯游移之形。若水之就下，沛然而莫之禦，發之而不及掩耳，不假思索，不煩異議，誠不期然而以然，精明乖巧全在於靈活，能去、能就、能剛、能柔、能進、能退。不動如山岳，難知如陰陽，無窮如天地，充實如太蒼，浩渺如四海，炫耀如三光。察來勢之機會，揣敵人之短長，靜以待動，動以處靜。如此方能達到武術境界。欲達此境界必須肩鬆，身活步穩，鎮頭領氣以衛其力，力順則氣自通，氣通則力自重。研究武術，要理論與實踐相結合，必須從形、氣、質、理四個方面著手，形有外形與內形，氣有濁氣與真氣，有形與氣，而以外形求其內質，然後伸之以理。初以簡單基本的理，日常所行極易做到，而往往被人忽視。進一步論可以變化的理，以至高深的一般不可理解的理。能如此者，學有目標，教學有方案，這樣才能成為一個武術師道的具備者。

如上述能做到，而節精全神，守靜抱一，除情去欲，究其精深，鈞深致遠，通神明之德，類萬物之情，知幽明生死之情狀而研審其精微，身心放鬆，全身感油然而生，空空進

入宇宙即我、我即宇宙之境界，從而得到身心恢復、調節、改善等效益，達到長生延壽的目的。

摘自原寶山《武當趙堡太極拳大全》

李隨成《太極拳與「推手道」》

武術是我中華民族優秀的文化遺產，是民族體育中一顆璀璨的明珠。武術中的自由搏擊、中國跤法、太極拳剛柔相濟的發勁、借力制人的跌法，這些科學的高超技藝是我中華武術的真諦。老一輩武術家利用這些技藝戰勝外國拳手的例子舉不勝舉，他們高超的武藝和民族氣節博得了國人的尊敬。但是，隨著老一輩武術家相繼謝世，寶貴的武術文化程度不同地受到了損失，這承上啟下的歷史責任，就義不容辭地落在我們這一代武術人身上。

武術進入奧林匹克已指日可待，如何培養武術精英，衝刺國際體壇已是迫在眉睫的問題。現談一下自己的看法。

縱觀國外，哪個拳王不是身經百戰，檢驗中華武士水平惟一手段就是舉辦各省市及全國比賽。完善規則，舉辦全國武術對抗賽，鑄造我們自己的拳王，已是當今武術衝刺國際搏擊體壇首先要解決的問題。

一個真正的中華武士，必須是內外兼修，全面掌握摔、打、拿武術技法。目前開展的散打比賽體現了部分武術搏擊技術（帶著拳套很多技術動作無法使用），為了充分體現武術搏擊技術，必須同時開展「推手道」比賽。

1982年國家體委作為試點項目，舉辦了全國武術對抗賽（散打、太極推手）。經過幾年全國推手大賽，運動員進行了交流學習，競賽水準有了很大提升，他們總結的比賽經

驗是一筆寶貴的財富。大賽的舉辦，起到了挖掘、挽救國粹的作用。但是，由於推手比賽規則過高地強調了保護運動員，避免受傷，限制了運動員技術的發揮，比賽出現了不是較技而是較力的局面，規則又未能及時得到修改，最終導致了推手比賽的夭折。

　　儘管推手比賽沒有列入全運會項目，但是各地區、各拳種流派、各民間群眾武術團體相互交流學習的友誼賽，還是絡繹不絕。

　　推手運動不但在國內有著深厚的群眾基礎，在日本、韓國，特別是華人居住的東南亞地區，深受武術愛好者的喜愛。

　　近十幾年來，不僅太極拳手相互推手較技，八卦、形意、通背、少林、中國跤手、柔道手也參與了推手較技。各拳種流派的拳師已把推手較技作為武道大法來深入研究。現在把推手運動稱為「太極推手」已不十分確切，武術家們稱推手運動為「推手道」。

　　在「推手道」比賽中，太極掤、捋、擠、按、採、挒、肘、靠的手法，勾掛挑撩、纏跪蹬彈等腿法，柔道摔跤，各拳種流派摔拿技法均能使用，這就要求運動員技術全面，比賽內容更加豐富，對抗更加激烈，不僅顯示了中華武術技法的博大精深，同時增加了觀賞性，也適應了市場經濟的需求。

　　有各級領導的支持，在全體武術同仁努力下，「推手道」全國賽勢在必行。「推手道」比賽規則是其重要一環，特擬定幾條規則，供全體武術同仁參考討論，希望提出意見，使比賽規則能早日完善成文。

　　儘管有柔道、摔跤和其他拳種流派參加「推手道」比

賽，太極拳還是在比賽中占有舉足輕重的地位。

提起太極拳，人們首先想到的是精神矍鑠的老人和天安門廣場萬人表演太極拳的宏偉場面。是的，太極拳健身療病的原理得到了中外醫學界的公認，為全人類身心健康作出了巨大的貢獻。但是，人們忽略了太極拳是以獨特的技擊功夫顯山露世的事實，歷史上每位太極名家都以他絕妙技擊功夫傲立武林、獨樹一幟的。

從理論上講，太極拳完全可以戰勝柔道、摔跤和其他拳種流派，但在實戰中太極拳手往往處於劣勢，其主要原因有以下幾個方面。

（1）太極拳鍛鍊者多為年老體衰弱者，主要以健身療病為目的。

（2）柔道、摔跤參賽者多為職業選手，專業的訓練條件比業餘的太極拳手優越得多。

（3）太極拳教練故弄玄虛，空談理論的多，真才實學者少，什麼「太極拳十年不出門」、要練太極拳上乘功夫需要幾十年的磨練等錯誤說法，極大地阻礙了青年參加太極拳鍛鍊的積極性。

堅信，營造專業的訓練環境，廣大青少年積極參加太極拳訓練，拿出科學的、腳踏實地的訓練方法，太極拳定能和柔道、摔跤分庭抗禮，取而勝之。

為青年朋友定一個學習、收效時間表，如果你堅持鍛鍊而未能收到如期效果，你在反思自己學習方法的同時，建議你是否換一位老師。

（1）研練武當趙堡太極拳，老師言傳身教兩個月，每天堅持鍛鍊 30 分鐘至 1 小時，你即能收到強身健體之效果。

（2）老師言傳身教六個月，每天訓練 2 小時，即能熟練運用太極拳招式制服對手（對手係不懂武術或一知半解者），此階段為初級階段，即可收到強身健體、防身自衛的功能。

　（3）每天訓練 2 小時，在老師指導下進行推手對抗練習 1 小時，一至兩年就可參加省市選拔賽，三至五年就可以達到在本省及全國有一定知名度的高級水準。此段功夫不但要刻苦鍛鍊，還要精心揣悟太極拳技擊原理，經常參加各種類型的比賽，練到步似車輪腰似軸，兩臂滑如游魚黏如鰾，遇對手，平心靜氣，蓄勁待發，搭手即知對方勁道之來龍去脈，借力順勢制服對手，稱之「無招打有招」。此乃太極高手。

　太極高手者，廣交武林高手，進行切磋交流，逐漸達到柔至極限，剛至極最，一羽不能加，蚊蠅不能落，沾手即發，出神入化，此乃太極成手、妙手也。懷此技者，縱橫天下而無敵手。太極成手、妙手必須具有極高的天賦，又要刻苦鍛鍊，還要遍訪武林高手進行交流學習，這是極個別人物才能達到的「神明階段」。程度不同的高級階段，只要堅持鍛鍊，精心揣悟，是人人在三至五年就能達到的水準。

　青年朋友們，希望你們參加到太極拳行列中來，繼承這一寶貴的中華民族優秀遺產，振奮民族精神，衝刺國際體壇，希望寄托在你們身上。

　堅信，有新鮮血液的注入，太極高手將層出不窮，定能傲立於世界搏擊體壇。

「推手道」比賽規則

1. 宗旨：弘揚民族體育，振奮民族精神，互相學習，共同提高，選拔德才兼備的武術精英。

2. 比賽資格：太極拳手、各拳種流派、柔道、摔跤手18～40歲男性公民經體檢合格均可報名參加。

3. 級別（共10個）

48公斤以下（最輕量級）

52公斤以下（次輕量級）

58公斤以下（輕量級）

65公斤以下（次中量級）

70公斤以下（中量級）

75公斤以下（次重量級）

80公斤以下（重量級）

85公斤以下（超重量級）

90公斤以下（最重量級）

90公斤以上（無量級）

4. 比賽時間：比賽3回合，每回合3分鐘。

5. 比賽場地：5公尺直徑太極圖圈內（外設保護墊）。

6. 服裝：中國跤衣、長褲、軟底運動鞋。

7. 禮節：運動員向邊裁鞠躬，向主裁鞠躬，運動員相互鞠躬，主裁宣布比賽開始。

8. 得分：對方倒地，自己隨著倒地得1分（單手單膝著地視為倒地）。對方倒地，自己站立得2分。退出比賽場地，對方得1分。對方倒出場外而自己站立場內得3分。

9. 違規：使用以下動作者視為嚴重犯規，取消比賽資

格，宣布對方獲勝。

頭撞、拳打、肘擊、膝頂、腳踢（嚴禁脫手擊打）。

技術犯規：裁判叫停後繼續攻擊對方，消極進攻，給予警告，對方得 1 分。

10. 比賽結束：超出對方 15 分視為絕對勝利，主裁終止比賽，3 回合結束，分高者獲勝。

未能按時參加比賽，運動員要求停止比賽，視為棄權，對方獲勝。

劉瑞《太極推手五字秘訣》

1. 聽

「聽」有三個方面的含義：耳聽的功能、觸覺功能和氣場感應功能。這些功能的獲得，主要透過盤架子。在長期的拳架練習過程中，耳聽會越來越靈敏，動作會越來越勻稱，「渾圓一氣」也會逐漸產生。耳聽靈敏了，稍微響動，即會覺察；動作勻稱了，才會感知對方的不勻；有了「渾圓一氣」便會進入「不知而知，不覺而覺」的境界，使耳聽、觸覺和氣場感應等功能，上升為妙不可言的知覺反應。只有以聽為先導，推手時才不致成為盲人瞎馬，臨深淵而不知。

2. 靈

「靈」的含義也有三：形體靈，意念靈，「靈光顯現」。由拳架輕而正的練習，將會通身產生高度的協調，意念和形體保持高度虛靈，身體某部出現靈光（即輝光）。有了如此之靈，推手時才可能「隨心所欲，任意發放對方」；也只有靈，才可能做到「彼不動，己不動；彼微動，己先動；彼已動，己先至」。

3. 沾

「沾」即依附或略有接觸之意。推手時,在與對方接觸上以後,就要透過接觸點輕輕依附到他的身上,逆來順受,隨之而動,彼用多少力,我稱多少力,處處注意不讓其由接觸點將力傳於我身,使之不能得知我的重心的變化,因而控制不了我的變化。這和推手的第一層意念「不受制於人」相吻合。「沾」的具體練法、用法,必須在明師的心傳、口授、身教之下,才能真正掌握好。

4. 黏

能使一個物體附著在另一物體上的性質謂之「黏」。推手中的「黏」是要像「傷濕止痛膏」一樣貼住對方接觸自己的點上,而且是分量極輕的貼附,不致使對方感覺到力的存在,但又可牢牢黏貼對方,使其不易脫離,從而通過黏著點,處處探尋對方的重心點,控制對方,使其處處不能得勁。此即「我順人背謂之黏」也。這也合於推手的第二層意念「控制人」。

5. 纏

纏,有纏繞、糾纏之意,如繩捆索綁。「纏」字訣其意深矣,非到上乘功夫難以領會。在推手時和對方一接觸,立即使對方感到如陷天羅地網,有手不能用,有腳不能動,神呆氣滯,茫茫然不知所之。當達此境界時,接觸點控制對方,非接觸點亦控制對方;接觸點可以發放對方,非接觸點亦可發放對方。在自己的神念、氣質的作用之下,發放對方如打「稻草人」。這也吻合於推手的第三層意念,也可以說是「渾圓一氣之道」的體現。在此境界之上,功夫一日精於一日,如能鍥而不捨,勇猛精進,自然得太極之真道矣。

劉瑞《太極推手是圓的較量而非力的抗衡
———兼論對現行太極推手競賽規則的看法》

太極拳其理精深，其技獨到。行拳過程中，鬆柔和緩，輕靈自然，搏擊實戰時以靜制動，以逸待勞，並有舒筋活絡，強身健體之功效。而性別不分男女，年齡不分老幼，體質不分強弱皆可練習，尤其適宜於年老體弱者。因此，20世紀五六十年代國家就開始推廣「簡化太極拳」。70年代末，隨著我國體育事業的蓬勃發展，太極拳作為一種民族文化得到重視和發展。隨著改革開放，太極拳又作為中華民族的傳統文化和古老文明而被世界各國人民逐漸認識而接受，堪稱中華武術園地中一枝盛開不衰的奇葩。

太極推手是太極拳所特有的競技運動，它汲取了我國古老武術中的實戰經驗，使太極拳的套路動作和體用有機結合，在完全不用護具的情況下，使用拳架中採、拿、擲打、摔跌等方法進行的對抗性競賽活動，由推手實踐，可以更深刻、更實際地體會太極拳的內功，亦可使周身觸覺、反應等得到訓練，也是太極拳用於散手技擊的過渡階段和方法。

太極拳流派不一，推手實踐操作中，講究、說法各執一辭，競賽中實難作出完全統一而又詳細共同認可的推手規則。可是，太極拳的宗旨都是沾連黏隨，不丟不頂，且掤捋擠按採挒肘靠八大方法相同，這就給不同派別的太極拳之間進行推手競賽制定可以共同遵守的競技法則，提供了可能的條件。為了統一和發展，為了民族和後人，處於承前啟後地位的當代太極拳愛好者，應該團結一致，暢抒己見，消除流派門戶之見，共同付出辛勤的勞動，在較短的時間，制定出

附錄三

一個有較高水準、安全穩妥又符合太極拳理,並切實可行的推手競賽規則和方案。

在為使中國武術衝出亞洲、走向世界,成為奧運競技項目的思想指導下,有關部門從 20 世紀 80 年代初就對太極拳推手的比賽內容、方法、規則制定進行了探討和試驗,但時至今日仍眾說紛紜,莫衷一是,其中原委非隻言片語可以道明。筆者本著體育事業是全民族的事業這一信條,在這裡不揣冒昧,談一點自己的粗淺之見,可以起到拋磚引玉的作用罷了。

現行太極拳推手競賽規則在實踐中顯露出的弊端有四:

一、違背太極拳推手沾連黏隨、不丟不頂的基本原則,崇尚力的抗衡。按現行太極拳推手競賽規則操作、組織的太極拳推手形同「相撲」之戲,純持後天之拙力,一味頂牛。摒棄了沾連黏隨、不丟不頂的基本原則,使太極拳推手成了變相的拔河、角力拳擊式的用蠻力去推拉打擊對方,怎麼能透過太極拳推手達到體膚感覺靈敏、變化順隨的「聽勁」「懂勁」進而臻於化發引打、「從心所欲」的高級功夫呢?現行太極拳推手規則在客觀上肯定了太極拳推手「丟匾頂抗」四大弊病,如此下去勢必將太極拳推手引入歧途。

二、禁用腿和腳,背離了太極拳論,人為地妨害了武術的技擊優勢。武諺云:「手似兩扇門,全憑步贏人(腿打人)。」可見腿腳功夫在武功、拳術中的重要性。太極拳推手禁用腿腳,完全違背了太極拳的理論和實踐,昔日人稱太極高手楊露禪為「楊無敵」,如禁止他用腿,只憑「拳」何能無敵!太極拳講究手上八法勁、身中八法形、腿下八法功。如果少了「腿下八法功」,太極拳如何能在武術中對抗博擊中與其他各拳種功夫進行切磋較技?古之先哲有以常山

之蛇喻太極技擊之功的說法，攻其首，尾進，攻其尾，首進，攻其中，首尾俱進。人的手、身、腿是不可分割的整體，豈能禁用腿腳，作繭自縛。

　　三、不重拳架的訓練有害於太極拳本身的普及和發展。太極拳強調「身心合修」，以靜制動，以柔克剛，以順避害，內斂而不外露，習練起來難度頗大，要付出艱辛的勞動，不會一蹴而就，因此有「三年長拳打死人，十年太極不出門」之說。昔日武當趙堡太極拳鼻祖蔣發先師從學王宗岳老夫子，經心學拳，與老夫子朝夕相處八年之久，始學有所成。我輩人等，受衣食之累，晨昏勞頓，難有閑暇，業餘愛好者，抽空習拳，要學有所成需耗費的時日更多。因此，太極拳推手賽場上，那些初涉太極拳藝，習拳兩三個月者，甚至根本不練、不會太極拳架者，根本沒有太極拳架的功夫，妄憑一身好氣力，沒有意識、意念的追求，怎麼會把太極拳中的呂挒擠按採捯肘靠；縱橫高低進退反側；纏跪挑撩劈壁掛蹬諸法融會貫通，熟練掌握，靈活運用呢？

　　因此，太極拳推手應以習練拳架為基礎。在熟練掌握拳架的基礎上再探討、研究、切磋太極拳的致用。如這一問題不加以解決，定然會捨本求末。我們舉行太極拳推手比賽的終極目的，是要由太極推手，顯現出太極拳的實戰功能，提高興趣，以促進大家對習練太極拳的積極性和主動性，使太極拳這一優秀拳種得以發揚光大，捨此無它。

　　四、現行規則如不更改，會產生錯誤的導向作用。一個好的、適用的比賽規則不只是在賽場中起到暫時的作用，而對整個運動項目發展、變化的大趨勢有著長遠的引導作用，如有偏差，則會產生嚴重的誤導作用。在太極拳推手賽中出現的非內行領導內行、指揮內行、限制內行的現象已不是一

個理論問題，而成了一個現實的存在。那些從事此項工作的人不深入實踐，不聯繫群眾，憑空想像，閉門造車，在太極拳推手賽中的誤導作用，將直接影響國家對太極拳這一中華文化瑰寶的搶救和挖掘工作。現在是應該以辯證唯物主義的觀點衡量自己，深入實際，發動群眾，將各個流派的太極拳代表人物聚集起來，群策群力，共同磋商探討出一套符合太極體用結合的可行的辦法來，以徹底改變當前這種大家有意見、自己也不滿意的局面。

太極拳推手既不是力的抗衡，又不是後天拙力競爭，那是什麼呢？答案只有一個，是圓的較量。

拳經有云：「察四兩撥千斤之句，顯非力勝；觀耄耋禦眾之形，快何能為。立如秤準，活似車輪。」「一舉動，周身俱要輕靈，尤須貫串。氣宜鼓蕩，神宜內斂。無使有缺陷處，無使有凹凸處。」「氣若車輪，腰似車軸。」「意氣須換得靈，乃有圓活之趣，所謂變動虛實也。」就以筆者所習之趙堡和式太極拳來說，一套拳架七十五式，式式都在做圓和弧線運動。當然細微的圓動從外表和直覺來看不那麼清楚，這有兩種原因，一是習拳者的功夫還未達到按拳式要求而作到各種圓動，二是觀拳者的觀察分析力未達到看出究竟的境界。如白鶴亮翅、懶插衣、單鞭、雲手等式都在做圓弧形的轉動和滾動。且這種圓不但是一個平面圓，更可貴的是一個立體圓，或者說是一個三維空間上的圓。這種圓的質量越高，才能在推手當中化掉對方之劣質圓和直力、蠻力、拙力，使之沿我之圓的切線方向滑過。我本身圓動時位移小且穩而快，不失重心，而對方在離心力的作用下就站立不穩，難以立足了。這就是四兩撥千斤，小力勝大力的前提條件，捨此而談四兩撥千斤，以柔克剛，無疑是無橋無船想渡河罷

了。遺憾的是目前太極拳推手規則上的缺陷使舉重、摔跤及力大之人占據一時，從而使太極拳愛好者失去了對太極拳的信心，更多的人出現了對太極拳的歪曲認識。這些還不足以使我們這些太極拳愛好者猛醒嗎？

一言以蔽之，筆者認為，首先，太極拳及其推手應確立是圓的較量而非力的抗衡這一主導意識。二則按太極拳本身固有規律辦事，八法、腿腳均可使用，除一些易造成嚴重傷害的部位嚴禁打擊外，可放寬尺度，這樣力小者才有可能發揮太極拳長處，顯現出太極拳圓動在技擊中的獨特威力。

附錄四
心易發微伏羲太極之圖

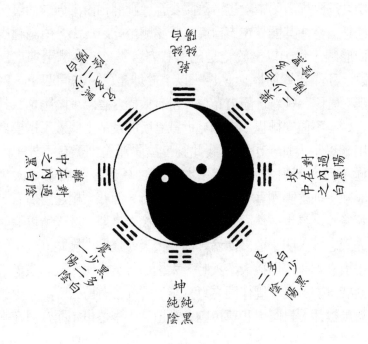

解說：

正南，純陽方也，故畫為乾。正北，純陰方也，故畫為坤。畫離於東，象陽中有陰也。畫坎於西，象陰中有陽也。東北陽生陰下，於是乎畫震。西南陰生陽下，於是乎畫巽。觀陽長陰消，是以畫兌於東南。觀陰盛陽微，是以畫艮於西北也。

此圖乃伏羲氏所作也，世不顯傳。或謂希夷所作，雖周子亦未之見焉，乃自作「太極圖」，觀任道遜之詩可見矣。詩云：太極中分一氣旋，兩儀四象五行全。先天八卦渾淪具，萬物何嘗出此圖。又云：造化根源文字祖，圖成太極自天然。當時早見周夫子，不費鑽研作正傳。夫既謂八卦渾淪文字祖，則知此圖為伏羲所作，而非希夷明矣。其外一圈者太極也，中外黑白者陰陽也，黑中含一點白者陰中陽也，白中含一點黑者陽中陰也。陰陽交互，動靜相倚，周詳活潑，妙趣自然。其圈外左方自震，一陽馴至乾之三陽，所謂起震而歷離、兌，以至於乾是已。右方自巽，一陰馴至坤之三陰，所謂自巽而歷坎、艮，以至於坤是已。其間四正、四隅、陰陽、純雜，隨方布位，自有太極含陰陽，陰陽含八卦之妙，不假安排也。豈淺見近識者所能及哉！伏羲不過模寫出來以示人耳。予嘗究觀此圖，陰陽渾淪，蓋有不外乎太極，而亦不附乎太極者，本先天之易也。觀周子「太極圖」，則陰陽顯著，蓋皆太極之所為，而非太極之所倚者，實後天之易也。然而先天所以包括後天之理，後天所以發明先天之妙，明乎道之渾淪，則先天天弗違，太極體立也；煌乎道之顯著，則後天奉天時，太極用行矣。使徒玩諸畫象，談諸空玄，羲、周作圖之意荒矣。故周子有詩云：「兀坐書房萬機休，日暖風和草色幽。誰道二十季遠事，而今只在眼

睛頭。」豈非以孔子所論太極者之旨，容有外於一舉目之間哉！是可默識其妙，而見於性理，指要可考也。

古太極圖敘

天地間形上形下，道器攸分，非道自道，器自器也。器即道之顯諸有，道即器之泯於無。雖欲二之，不可得也。是圖也，將以為淪於無邪？兩儀、四象、八卦，與夫萬象森羅者已具在矣。抑以為滯於有邪？凡儀象卦畫，與夫群分類聚，森然不可紀者，曾何形跡之可拘乎？是故天一也，無聲無臭，何其隱也；成象成形，何其顯也。然四時行，百物生，莫非其於穆之精神無方，易無體，不離乎象形之外。自一而萬，自萬而一，即此圖是也。默識此圖，而太極生生之妙，完具胸中，則天地之化機，聖神之治教，不事他求，而三才一貫，萬物一體備是矣。可見執中，執此也；慎獨，慎此也；千古之心傳，傳此也，可以圖像忽之哉。

古太極圖說

道必至善，而萬善皆從此出，則其出為不窮。物本天然，而萬物皆由此生，則其生為不測。包羅主宰者，天載也，泯然聲臭之俱無。纖巧悉備者，化工也。渾乎雕刻之不作。赤子未嘗學，慮言知能之良必歸之。聖人絕無思為言，仁義之至必歸之。蓋凡有一毫人力，安排布置，皆不可以語至道，語至物也。況謂之太極，則盤天地，亙古今，瞬息微塵，悉統括於茲矣，何所庸其智力哉！是故天地之造化，其消、息、盈、虛本無方體，無窮盡，不可得而圖也。不可得而圖者，從而圖之，將以形容造化生生之機耳。若以人為矯強分析於其間，則天地之自然者，反因之而晦矣。惟是圖也，不知畫於何人，起於何代，因其傳流之久，名為「古太極圖」焉。嘗讀《易‧繫辭》首章，若與此圖相發明，《說

卦》「天地定位」數章，即闡明此圖者也。何也？總圖即太極也，黑白即陰陽、兩儀、天地、卑高、貴賤、動靜、剛柔之定位也。黑白多寡，即陰陽之消長，太陰、太陽、少陰、少陽，群分類聚，成象成形，寒暑往來，乾男坤女，悉於此乎見也。以卦象觀之，乾、坤定位上下，坎、離並列東西，震、巽、艮、兌隨陰陽之升降，而布於四隅，八卦不其畢具矣乎？然太極、兩儀、四象、八卦吉凶大業，雖畢見於圖中，而其所以生生者，莫之見焉。其實陰陽由微至著，循環無端，即其生生之機也。太極不過陰陽之渾淪者耳。原非先有太極，而後兩儀生，既有兩儀而後四象、八卦生也。又豈兩儀生而太極遁，四象生而兩儀亡，八卦生而四象隱。兩儀、四象、八卦各為一物，而別有太極宰其中，統其外哉！惟於此圖潛神玩味，則造化之盈、虛、消、息，隱然成象，效法皆可意會，何必別立圖以生之，又何必別立名象以分析之也。此之謂至道而不可離，此之謂至物而物格知至也。

　　若云孔子以前無「太極圖」，而「先天圖」畫於伏羲，「後天圖」改於文王，考之易皆無據。今盡闕之可矣。雖然，乾坤之易簡，久大之德業，即於此乎在。而虞廷執中，孔門一貫，此外無餘蘊也。但按圖索驥，則又非古人畫象訓之意矣。故曰：神而明之，存乎其人。默而成之，不言而信，存乎德行。

　　「古太極圖」，聖人發泄造化之秘，示人反身以完全，此太極也。是極也，在天地匪巨，人身匪細，古今匪遙，呼吸匪暫也。本無象形，本無聲臭，聖人不得已而畫之圖焉。陰、陽、剛、柔、翕、辟、摩、蕩凡兩儀、四象、八卦，皆於此乎具，而吉凶之大業生焉，即所謂一陰一陽之謂道，生生之易，陰陽不測之神也。惟於此圖反求之身，而洞徹無疑

焉。則知吾身即天地，而上下同流，萬物一體，皆吾身所固有，而非由外鑠我者。然而有根源焉，培其根則枝葉自茂，浚其源則流派自長。細玩圖像，由微至著，渾然無窮，即易所謂「乾元資始，乃統天」是也。何也？分陰分陽，而陰即陽之翕也。純陰純陽，而純陽即一陽之積也。一陽起於下者雖甚微，而天地生生化化變通莫測，悉由此以根源之耳。況以此觀之「河」「洛」則知「河圖」一、六居下，「洛書」戴九履一，其位數生克不齊，而一之起於下者，蓋有二哉！以此觀之，易六十四卦始於乾。而乾初九「潛龍勿用」，謂陽在下也。「先天圓圖」起於復者此也。「橫圖」復起於中者此也，「方圖」震起於中者此也，「後天圖」帝出乎震者亦此也。諸卦爻圖像不同，莫非其變化，特其要，在反身以握乎統天之元於完全造化，與天地同悠久也。是故天之所以為天者此也，故曰「乾以易知」。地之所以為地者此也，故曰「坤以簡能」。人之所以為人者此也，故曰「易簡理得」「而成位乎其中」。否則天地幾乎毀矣，況於人乎。信乎人一小天地，而天、地、人統同一太極也。以語其博，則盡乎造化之運；以語其約，則握乎造化之樞，惟「太極圖」為然。故揭此以冠之圖書編云。

大展出版社有限公司
品冠文化出版社

圖書目錄

地址：台北市北投區(石牌)　　　電話：(02) 28236031
　　　致遠一路二段 12 巷 1 號　　　　　　28236033
郵撥：01669551＜大展＞　　　　　　　　28233123
　　　19346241＜品冠＞　　　傳真：(02) 28272069

・少 年 偵 探・品冠編號 66

1.	怪盜二十面相	（精）	江戶川亂步著	特價	189 元
2.	少年偵探團	（精）	江戶川亂步著	特價	189 元
3.	妖怪博士	（精）	江戶川亂步著	特價	189 元
4.	大金塊	（精）	江戶川亂步著	特價	230 元
5.	青銅魔人	（精）	江戶川亂步著	特價	230 元
6.	地底魔術王	（精）	江戶川亂步著	特價	230 元
7.	透明怪人	（精）	江戶川亂步著	特價	230 元
8.	怪人四十面相	（精）	江戶川亂步著	特價	230 元
9.	宇宙怪人	（精）	江戶川亂步著	特價	230 元
10.	恐怖的鐵塔王國	（精）	江戶川亂步著	特價	230 元
11.	灰色巨人	（精）	江戶川亂步著	特價	230 元
12.	海底魔術師	（精）	江戶川亂步著	特價	230 元
13.	黃金豹	（精）	江戶川亂步著	特價	230 元
14.	魔法博士	（精）	江戶川亂步著	特價	230 元
15.	馬戲怪人	（精）	江戶川亂步著	特價	230 元
16.	魔人銅鑼	（精）	江戶川亂步著	特價	230 元
17.	魔法人偶	（精）	江戶川亂步著	特價	230 元
18.	奇面城的秘密	（精）	江戶川亂步著	特價	230 元
19.	夜光人	（精）	江戶川亂步著	特價	230 元
20.	塔上的魔術師	（精）	江戶川亂步著	特價	230 元
21.	鐵人Q	（精）	江戶川亂步著	特價	230 元
22.	假面恐怖王	（精）	江戶川亂步著	特價	230 元
23.	電人M	（精）	江戶川亂步著	特價	230 元
24.	二十面相的詛咒	（精）	江戶川亂步著	特價	230 元
25.	飛天二十面相	（精）	江戶川亂步著	特價	230 元
26.	黃金怪獸	（精）	江戶川亂步著	特價	230 元

・生 活 廣 場・品冠編號 61

1.	366 天誕生星	李芳黛譯	280 元
2.	366 天誕生花與誕生石	李芳黛譯	280 元
3.	科學命相	淺野八郎著	220 元
4.	已知的他界科學	陳蒼杰譯	220 元

・女醫師系列・ 品冠編號 62

・傳統民俗療法・ 品冠編號 63

・常見病藥膳調養叢書・ 品冠編號 631

2. 高血壓四季飲食　　　　　　　　秦玖剛著　200元
3. 慢性腎炎四季飲食　　　　　　　魏從強著　200元
4. 高脂血症四季飲食　　　　　　　　薛輝著　200元
5. 慢性胃炎四季飲食　　　　　　　馬秉祥著　200元
6. 糖尿病四季飲食　　　　　　　　王耀獻著　200元
7. 癌症四季飲食　　　　　　　　　　李忠著　200元
8. 痛風四季飲食　　　　　　　　　魯焰主編　200元
9. 肝炎四季飲食　　　　　　　　　王虹等著　200元
10. 肥胖症四季飲食　　　　　　　　李偉等著　200元
11. 膽囊炎、膽石症四季飲食　　　　謝春娥著　200元

·彩色圖解保健· 品冠編號64

1. 瘦身　　　　　　　　　　　　主婦之友社　300元
2. 腰痛　　　　　　　　　　　　主婦之友社　300元
3. 肩膀痠痛　　　　　　　　　　主婦之友社　300元
4. 腰、膝、腳的疼痛　　　　　　主婦之友社　300元
5. 壓力、精神疲勞　　　　　　　主婦之友社　300元
6. 眼睛疲勞、視力減退　　　　　主婦之友社　300元

·心 想 事 成· 品冠編號65

1. 魔法愛情點心　　　　　　　　結城莫拉著　120元
2. 可愛手工飾品　　　　　　　　結城莫拉著　120元
3. 可愛打扮 & 髮型　　　　　　　結城莫拉著　120元
4. 撲克牌算命　　　　　　　　　結城莫拉著　120元

·熱 門 新 知· 品冠編號67

1. 圖解基因與 DNA　　（精）　中原英臣 主編 230元
2. 圖解人體的神奇　　（精）　米山公啟 主編 230元
3. 圖解腦與心的構造　（精）　永田和哉 主編 230元
4. 圖解科學的神奇　　（精）　鳥海光弘 主編 230元
5. 圖解數學的神奇　　（精）　柳 谷 晃　著 250元
6. 圖解基因操作　　　（精）　海老原充 主編 230元
7. 圖解後基因組　　　（精）　才園哲人　著 230元

·法律專欄連載· 大展編號58

台大法學院　　法律學系／策劃
　　　　　　　　法律服務社／編著
1. 別讓您的權利睡著了(1)　　　　　　　　200元
2. 別讓您的權利睡著了(2)　　　　　　　　200元

3

4

43. 24 式太極拳＋VCD	中國國家體育總局著	350 元
44. 太極推手絕技	安在峰編著	250 元
45. 孫祿堂武學錄	孫祿堂著	300 元
46. <珍貴本>陳式太極拳精選	馮志強著	280 元
47. 武當趙堡太極拳小架	鄭悟清傳授	250 元
48. 太極拳習練知識問答	邱丕相主編	220 元
49. 八法拳 八法槍	武世俊著	220 元
50. 地趟拳＋VCD	張憲政著	350 元
51. 四十八式太極拳＋VCD	楊 靜演示	400 元
52. 三十二式太極劍＋VCD	楊 靜演示	300 元
53. 隨曲就伸 中國太極拳名家對話錄	余功保著	300 元
54. 陳式太極拳五功八法十三勢	鬫桂香著	200 元
55. 六合螳螂拳	劉敬儒等著	280 元
56. 古本新探華佗五禽戲	劉時榮編著	180 元
57. 陳式太極拳養生功＋VCD	陳正雷著	350 元
58. 中國循經太極拳二十四式教程	李兆生著	300 元
59. <珍貴本>太極拳研究	唐豪・顧留馨著	250 元
60. 武當三豐太極拳	劉嗣傳著	300 元
61. 楊式太極拳體用圖解	崔仲三編著	350 元
62. 太極十三刀	張耀忠編著	230 元

・彩色圖解太極武術・ 大展編號 102

1. 太極功夫扇	李德印編著	220 元
2. 武當太極劍	李德印編著	220 元
3. 楊式太極劍	李德印編著	220 元
4. 楊式太極刀	王志遠著	220 元
5. 二十四式太極拳(楊式)＋VCD	李德印編著	350 元
6. 三十二式太極劍(楊式)＋VCD	李德印編著	350 元
7. 四十二式太極劍＋VCD	李德印編著	350 元
8. 四十二式太極拳＋VCD	李德印編著	350 元
9. 16 式太極拳 18 式太極劍＋VCD	崔仲三著	350 元
10. 楊氏 28 式太極拳＋VCD	趙幼斌著	350 元
11. 楊式太極拳 40 式＋VCD	宗維潔編著	350 元
12. 陳式太極拳 56 式＋VCD	黃康輝等著	350 元
13. 吳式太極拳 45 式＋VCD	宗維潔編著	350 元
14. 精簡陳式太極拳 8 式、16 式	黃康輝編著	220 元
16. 夕陽美功夫扇	李德印著	220 元

・國際武術競賽套路・ 大展編號 103

1. 長拳	李巧玲執筆	220 元
2. 劍術	程慧琨執筆	220 元
3. 刀術	劉同為執筆	220 元

| 4. | 槍術 | 張躍寧執筆 | 220 元 |
| 5. | 棍術 | 殷玉柱執筆 | 220 元 |

・簡化太極拳・ 大展編號 104

1.	陳式太極拳十三式	陳正雷編著	200 元
2.	楊式太極拳十三式	楊振鐸編著	200 元
3.	吳式太極拳十三式	李秉慈編著	200 元
4.	武式太極拳十三式	喬松茂編著	200 元
5.	孫式太極拳十三式	孫劍雲編著	200 元
6.	趙堡太極拳十三式	王海洲編著	200 元

・中國當代太極拳名家名著・ 大展編號 106

1.	李德印太極拳規範教程	李德印著	550 元
2.	王培生吳式太極拳詮真	王培生著	500 元
3.	喬松茂武式太極拳詮真	喬松茂著	450 元
4.	孫劍雲孫式太極拳詮真	孫劍雲著	350 元
5.	王海洲趙堡太極拳詮真	王海洲著	500 元
6.	鄭琛太極拳道詮真	鄭琛著	450 元

・名師出高徒・ 大展編號 111

1.	武術基本功與基本動作	劉玉萍編著	200 元
2.	長拳入門與精進	吳彬等著	220 元
3.	劍術刀術入門與精進	楊柏龍等著	220 元
4.	棍術、槍術入門與精進	邱丕相編著	220 元
5.	南拳入門與精進	朱瑞琪編著	220 元
6.	散手入門與精進	張山等著	220 元
7.	太極拳入門與精進	李德印編著	280 元
8.	太極推手入門與精進	田金龍編著	220 元

・實用武術技擊・ 大展編號 112

1.	實用自衛拳法	溫佐惠著	250 元
2.	搏擊術精選	陳清山等著	220 元
3.	秘傳防身絕技	程崑彬著	230 元
4.	振藩截拳道入門	陳琦平著	220 元
5.	實用擒拿法	韓建中著	220 元
6.	擒拿反擒拿 88 法	韓建中著	250 元
7.	武當秘門技擊術入門篇	高翔著	250 元
8.	武當秘門技擊術絕技篇	高翔著	250 元
9.	太極拳實用技擊法	武世俊著	220 元

·中國武術規定套路· 大展編號 113

1.	螳螂拳	中國武術系列	300 元
2.	劈掛拳	規定套路編寫組	300 元
3.	八極拳	國家體育總局	250 元
4.	木蘭拳	國家體育總局	230 元

·中華傳統武術· 大展編號 114

1.	中華古今兵械圖考	裴錫榮主編	280 元
2.	武當劍	陳湘陵編著	200 元
3.	梁派八卦掌（老八掌）	李子鳴遺著	220 元
4.	少林 72 藝與武當 36 功	裴錫榮主編	230 元
5.	三十六把擒拿	佐藤金兵衛主編	200 元
6.	武當太極拳與盤手 20 法	裴錫榮主編	220 元

· 少 林 功 夫 · 大展編號 115

1.	少林打擂秘訣	德虔、素法編著	300 元
2.	少林三大名拳 炮拳、大洪拳、六合拳	門惠豐等著	200 元
3.	少林三絕 氣功、點穴、擒拿	德虔編著	300 元
4.	少林怪兵器秘傳	素法等著	250 元
5.	少林護身暗器秘傳	素法等著	220 元
6.	少林金剛硬氣功	楊維編著	250 元
7.	少林棍法大全	德虔、素法編著	250 元
8.	少林看家拳	德虔、素法編著	250 元
9.	少林正宗七十二藝	德虔、素法編著	280 元
10.	少林瘋魔棍闡宗	馬德著	250 元
11.	少林正宗太祖拳法	高翔著	280 元
12.	少林拳技擊入門	劉世君編著	220 元

· 迷蹤拳系列 · 大展編號 116

1.	迷蹤拳（一）+VCD	李玉川編著	350 元
2.	迷蹤拳（二）+VCD	李玉川編著	350 元
3.	迷蹤拳（三）+VCD	李玉川編著	250 元
4.	迷蹤拳（四）+VCD	李玉川編著	580 元

· 原地太極拳系列 · 大展編號 11

1.	原地綜合太極拳 24 式	胡啟賢創編	220 元
2.	原地活步太極拳 42 式	胡啟賢創編	200 元
3.	原地簡化太極拳 24 式	胡啟賢創編	200 元
4.	原地太極拳 12 式	胡啟賢創編	200 元

5. 原地青少年太極拳 22 式　　　　　胡啟賢創編　220 元

・道 學 文 化・大展編號 12

1. 道在養生：道教長壽術　　　　　郝勤等著　250 元
2. 龍虎丹道：道教內丹術　　　　　　郝勤著　300 元
3. 天上人間：道教神仙譜系　　　　黃德海著　250 元
4. 步罡踏斗：道教祭禮儀典　　　　張澤洪著　250 元
5. 道醫窺秘：道教醫學康復術　　　王慶餘等著　250 元
6. 勸善成仙：道教生命倫理　　　　　李剛著　250 元
7. 洞天福地：道教宮觀勝境　　　　沙銘壽著　250 元
8. 青詞碧簫：道教文學藝術　　　　楊光文等著　250 元
9. 沈博絕麗：道教格言精粹　　　　朱耕發等著　250 元

・易 學 智 慧・大展編號 122

1. 易學與管理　　　　　　　　　　余敦康主編　250 元
2. 易學與養生　　　　　　　　　　劉長林等著　300 元
3. 易學與美學　　　　　　　　　　劉綱紀等著　300 元
4. 易學與科技　　　　　　　　　　　董光壁著　280 元
5. 易學與建築　　　　　　　　　　　韓增祿著　280 元
6. 易學源流　　　　　　　　　　　　鄭萬耕著　280 元
7. 易學的思維　　　　　　　　　　傅雲龍等著　250 元
8. 周易與易圖　　　　　　　　　　　李申著　250 元
9. 中國佛教與周易　　　　　　　　王仲堯著　350 元
10. 易學與儒學　　　　　　　　　　任俊華著　350 元
11. 易學與道教符號揭秘　　　　　　詹石窗著　350 元
12. 易傳通論　　　　　　　　　　　　王博著　250 元
13. 談古論今說周易　　　　　　　　龐鈺龍著　280 元

・神 算 大 師・大展編號 123

1. 劉伯溫神算兵法　　　　　　　　應涵編著　280 元
2. 姜太公神算兵法　　　　　　　　應涵編著　280 元
3. 鬼谷子神算兵法　　　　　　　　應涵編著　280 元
4. 諸葛亮神算兵法　　　　　　　　應涵編著　280 元

・鑑 往 知 來・大展編號 124

1. 《三國志》給現代人的啟示　　　陳羲主編　220 元
2. 《史記》給現代人的啟示　　　　陳羲主編　220 元

・秘傳占卜系列・大展編號 14

1. 手相術	淺野八郎著	180元
2. 人相術	淺野八郎著	180元
3. 西洋占星術	淺野八郎著	180元
4. 中國神奇占卜	淺野八郎著	150元
5. 夢判斷	淺野八郎著	150元
7. 法國式血型學	淺野八郎著	150元
8. 靈感、符咒學	淺野八郎著	150元
9. 紙牌占卜術	淺野八郎著	150元
10. ESP 超能力占卜	淺野八郎著	150元
11. 猶太數的秘術	淺野八郎著	150元
13. 塔羅牌預言秘法	淺野八郎著	200元

·趣味心理講座· 大展編號 15

1. 性格測驗（1）探索男與女	淺野八郎著	140元
2. 性格測驗（2）透視人心奧秘	淺野八郎著	140元
3. 性格測驗（3）發現陌生的自己	淺野八郎著	140元
4. 性格測驗（4）發現你的真面目	淺野八郎著	140元
5. 性格測驗（5）讓你們吃驚	淺野八郎著	140元
6. 性格測驗（6）洞穿心理盲點	淺野八郎著	140元
7. 性格測驗（7）探索對方心理	淺野八郎著	140元
8. 性格測驗（8）由吃認識自己	淺野八郎著	160元
9. 性格測驗（9）戀愛知多少	淺野八郎著	160元
10. 性格測驗（10）由裝扮瞭解人心	淺野八郎著	160元
11. 性格測驗（11）敲開內心玄機	淺野八郎著	140元
12. 性格測驗（12）透視你的未來	淺野八郎著	160元
13. 血型與你的一生	淺野八郎著	160元
14. 趣味推理遊戲	淺野八郎著	160元
15. 行為語言解析	淺野八郎著	160元

·婦 幼 天 地· 大展編號 16

1. 八萬人減肥成果	黃靜香譯	180元
2. 三分鐘減肥體操	楊鴻儒譯	150元
3. 窈窕淑女美髮秘訣	柯素娥譯	130元
4. 使妳更迷人	成 玉譯	130元
5. 女性的更年期	官舒妍編譯	160元
6. 胎內育兒法	李玉瓊編譯	150元
7. 早產兒袋鼠式護理	唐岱蘭譯	200元
9. 初次育兒 12 個月	婦幼天地編譯組	180元
10. 斷乳食與幼兒食	婦幼天地編譯組	180元
11. 培養幼兒能力與性向	婦幼天地編譯組	180元
12. 培養幼兒創造力的玩具與遊戲	婦幼天地編譯組	180元
13. 幼兒的症狀與疾病	婦幼天地編譯組	180元

・青 春 天 地・ 大展編號 17

國家圖書館出版品預行編目資料

太極拳道詮真／鄭　琛　著
　　──初版，──臺北市，大展，2004〔民93〕
　　面；21 公分，──（當代太極拳名家名著；6）
　　ISBN 957-468-334-6（平裝）

1.太極拳
528.972　　　　　　　　　　　　　　93014751

北京人民體育出版社授權中文繁體字版

當代太極拳名家名著；6

太極拳道詮真

ISBN 957-468-334-6

著　　者／鄭　琛

責任編輯／張 建 林

發 行 人／蔡 森 明

出 版 者／大展出版社有限公司

社　　址／台北市北投區（石牌）致遠一路 2 段 12 巷 1 號

電　　話／（02）28236031・28236033・28233123

傳　　眞／（02）28272069

郵政劃撥／01669551

網　　址／www.dah-jaan.com.tw

E - mail ／ service@dah-jaan.com.tw

登 記 證／局版臺業字第 2171 號

承 印 者／高星印刷品行

裝　　訂／協億印製廠股份有限公司

排 版 者／弘益電腦排版有限公司

初版 1 刷／2004 年（民 93 年）11 月

定　　價／450 元

大展好書　好書大展
品嘗好書　冠群可期

大展好書　好書大展
品嘗好書　冠群可期